動畫導論

張晏榕 編著

An Introduction
to Animation：
Aesthetics and
Practices

美學與實務

U0072748

全華圖書股份有限公司

國家圖書館出版品預行編目（CIP）資料

動畫導論：美學與實務 = An introduction to animation :
aesthetics and practices/ 張晏榕編著 . -- 二版 . -- 新北市
: 全華圖書股份有限公司 , 2023.05
　面；　公分
ISBN 978-626-328-464-7(平裝)

1.CST: 動畫 2.CST: 動畫製作 3.CST: 影像美學
956.6　　　112007323

動畫導論：美學與實務（第二版）

作　　者/　張晏榕

訪談整理/　李亮誼、繆照慶

發 行 人/　陳本源

執行編輯/　黃郁純

封面設計/　張珮嘉

出 版 者/　全華圖書股份有限公司

郵政帳號/　0100836-1號

印 刷 者/　宏懋打字印刷股份有限公司

圖書編號/　0820101

二版一刷/　2023年5月

定　　價/　新台幣480元

I S B N /　978-626-328-464-7　（平裝）

全華圖書/　www.chwa.com.tw

全華網路書店 Open Tech / www.opentech.com.tw

若您對書籍內容、排版印刷有任何問題，歡迎來信指導book@chwa.com.tw

臺北總公司（北區營業處）
地址：23671 新北市土城區忠義路21號
電話：(02) 2262-5666
傳真：(02) 6637-3695、6637-3696

中區營業處
地址：40256 臺中市南區樹義一巷26號
電話：(04) 2261-8485
傳真：(04) 3600-9806（高中職）
　　　(04) 3601-8600（大專）

南區營業處
地址：80769高雄市三民區應安街12號
電話：(07) 381-1377
傳真：(07) 862-5562

推薦序

在美國漫威英雄故事改編電影的全球化風潮之前，動畫早已是電影領域中非常重要的一個組成部分。尤其新媒體時代的觀眾對於了解動畫、進而參與製作或表現動畫幾已蔚為風潮。然而製作動畫的技術含量等級不同，其所呈現的載體與平臺也極其殊異，因而由 2D 到 3D、由簡易 Flash 到立體（裸視或戴立體眼鏡），都各有其一套具脈絡的美學形式。張晏榕教授的最新著作《動畫導論：美學與實務》就典型地說明並解析了這個媒體特有的諸多面向。

本書介紹、說明、解析包括世界主要國家動畫的發展史、相關美學與創作理念、敘事模式與設計表現，以及兼論當代的動畫技術與產業狀態。最後還借鏡動畫工作者／專家之現身說法，希望擷取其經驗，以饗讀者。作者以文字與圖像間插說明的方式，循序引導讀者，一窺堂奧。可以說，《動畫導論：美學與實務》是一本將知識與技藝結合起來，深入淺出、饒富興味的著作。

本書也是張晏榕教授的專業著作，惟其書寫之文字不但易懂，間或也有一些人文思潮充塞其中。因此，較諸坊間其他同主題書籍，《動畫導論：美學與實務》是一本能肩負說明整體動畫理論、創作與歷史發展的研究成果，同時也是值得一般社會大眾一讀的通俗讀物。

國立臺灣師範大學圖文傳播系教授
臺灣影視產業發展協進會理事長
劉立行

當前，華人動畫製作的發展趨勢仍方興未艾，1997 年，在臺南開啟了動畫教育及創作研究風氣，並將個人創作帶進國際舞台，有更多人認識動畫，而正如同電影產業，研究與創作並行方能達到目標。

然而，動畫長期以來被認為是兒童導向的娛樂，並不被學術界所重視，常常也被認為是技術導向的一個領域，因此坊間動畫相關的書籍，多半著重於製作技術上的介紹，特別是以電腦作為工具，數位方式製作的細節，而較少美學、理論上的介紹與討論。尤有甚者，動畫的出現，與電影同源，甚或更早，電影理論與美學的討論向來並不缺乏，因此，動畫學術的建立，刻不容緩，欣喜本書的出現，在華人出版的世界裡填補了這個空缺。

動畫的學術，並不能根植於虛無飄渺的理論，而是需要與創作有極大的關聯，畢竟，若空談哲理，與實作無涉，則不免空中樓閣，紙上談兵，本書雖說有許多美學與敘事上的介紹與討論，但仍能不脫離製作層面，頗難能可貴，相信在對於國內有志動畫創作的人，亦多所助益。

前國立臺南藝術大學音像學院院長
余為政

推薦序

 2012 年個人從杭州國際動漫節回程的旅途中相識張晏榕老師，得知他畢業於澳洲墨爾本皇家理工學院創意媒體系博士班，返國後在教育界服務，推動臺灣動漫，遂建立起往後聯繫的友誼。之後，在臺灣數個動畫影展的評審活動上，逐漸有了進一步交換專業意見的機會，發現張晏榕老師對於動畫與新媒體領域投注了相當的熱情，可說是一位在專業領域上相當活躍的學者。

 近年來，張晏榕老師與其他臺南、高雄等大專院校，同樣從事動畫專業領域的教師，也迭有交流與合作；包含「動畫十三」影展的舉辦，以及其他國際性的動畫工作坊的舉行，逐漸在南部形成一個國內學界較少見的合作氛圍，很是令人欽佩！個人也因為肯定他的動畫鑑賞能力，曾經在 2012 年底，臺北數位藝術中心籌劃「魔幻動畫展」期間，邀請他加入選片會議，往後並在動畫影展的舉辦上，持續合作與交流。

 目前張晏榕老師集合了近年來，他書寫關於動畫歷史與美學理論研究的文章，並整合多篇以臺灣年輕動畫創作者為對象的訪談，編輯成《動畫導論：美學與實務》一書，付梓在即。個人認為，在臺灣偏向以動畫技術為主要論述內文的出版環境下，本書的出版無疑提供了臺灣動畫教育界，一本深入淺出簡易認識美國、日本、加拿大、歐洲和華語地區動畫歷史，以及介紹探討動畫內容、形式與技術相關美學研究理論，並深入臺灣動畫創作者思路的好書。謹此 鄭重推薦！

<div style="text-align: right;">

國立臺灣藝術大學多媒體動畫藝術學系

石昌杰

</div>

 本書透過作者長期於動畫教育工作的角度，撰寫出精闢動畫歷史演變和製作過程。是相當適合想要了解基礎動畫的讀者使用。從各國動畫歷史發展到製作過程的分析，並且有步驟的逐一介紹每一個時期動畫製作的基礎概念，在閱讀過本書的內容後，均可輕鬆進入奇幻動畫世界的賞析。

<div style="text-align: right;">

國立臺北藝術大學動畫學系主任

史明輝

</div>

即使過了一百多年，相較於其他包括繪畫、雕刻、舞蹈與戲劇…等古典藝術形式而言，動畫只不過是從曾祖父輩才開始的新東西。也因此在各種形式與表現上充滿並衍生了極多的可能性與多樣性。本書從動畫本質與歷史沿革談起，在東西方的發展中比較與歸納，到故事核心與結構的剖析，一刀一刀的劃開這個基於時間的藝術。因此，我們得以全觀的認識動畫藝術，從過去到現在的腳印，並窺探可能的未來。

與其他動畫相關的著作相比，作者加入了過去較少被並置觀察的真人電影（Live Action）雖然真人電影也只比動畫提早十年問世，但其多樣的手法與豐富的類型一直成為影視藝術的主流．然而今日動畫與真人電影的界線越趨模糊，動畫技術也日趨成熟而開始衍生出更多內容形式的發展，包括相較過去平鋪直敘更複雜的敘事結構，倒敘與插敘等的敘事手法提高了閱讀的門檻也拉高了觀眾的年齡，內容也更多從純屬娛樂增加了人生與哲學的探討。

在數位多媒體發展迅速的今日，動畫藝術如同剛學會走路的孩童，開始好奇地探索這個世界，動畫的未來也充滿了更多的可能性．而這些可能性也從作者對於現今動畫作者們的訪談中歸納整理出了頭緒，也說明作者從宏觀影視環境的角度切入的種種企圖，而這正是今日動畫作者們值得閱讀的。

<div align="right">

國立臺南藝術大學動畫藝術與影像美學研究所教授

Studio2 導演

邱立偉

</div>

故事是動畫影片的創意核心，也是動畫產業中的一門難以量化的技術與學問，本書統整了動畫影片中的靈魂元素，其中包括角色、世界觀與故事結構的分析，並作了有系統的研究，在眾多探討動畫技術的出版品中，是一本非常稀有以動畫為主題來探究故事創意的收藏好書。

<div align="right">

實踐大學媒體傳達設計學系助理教授

動畫導演

王世偉 Vick Wang

</div>

推薦序

　　臺灣一直以來，在動畫業的發展過程中，始終處於技術掛帥的狀況，動畫師對於動畫的製作或是創作，大多是一種繪畫技能上的表達，在過去臺灣代工發達的年代，這是業界的主流需求，可是到了 90 年代後期，臺灣動畫業到了產業轉型的關鍵時刻，必須推出自創品牌的動畫作品來延續產業發展時，就遇到了藝術和設計表現上的盲點，繪畫技術不代表原創能力，原創能力需要更具有藝術和設計理論上的涵養來支持作品的內涵和市場競爭力，但在這方面的教育和養成上，我們已經遲了一大步，主要還是因為在過去那個代工的年代，我們欠缺這種人才的培育制度和管道，因此無法在現今原創力掛帥的階段，推動我國的動畫產業進入新世紀。

　　但是可喜的是，許多熱愛動畫的臺灣新生世代，開始努力克服這個障礙，透過留學先進動畫國家學習，或是建立專業網站，介紹相關動畫資訊，或是翻譯、論著動畫專業書籍，或是學有專精之後，投入動畫教育與創作行列，使得臺灣動畫製作能力有所提升，然而對於目前臺灣動畫教育在系統化與教材教案上，很多高中職和大專院校仍十分欠缺，畢竟動畫教育關係到我國動畫產業質量上的升級動力，而透過教育體系培養出來的人才，在思維力和設計能力上，比較能夠擁有周全的考量，例如加州藝術學院就培養出多位美國奧斯卡獎的動畫大導演，又例如在佛羅里達動畫名校 Ringlin 的畢業學生也扮演了美國動畫產業的中堅力量。

　　美國動畫在早期華德·迪士尼開創了動畫王國之後，就定義了動畫在藝術、設計、電影、產業上的標準規格（如動畫 12 守則和電影制度化），這些結合藝術和科學理論的動畫觀念，正是領導當今世界動畫影片製作的聖經，即使經過百年市場和票房的考驗，依然指導著全世界動畫師創作出無數精彩作品，有人說皮克斯動畫的成功就是忠實遵循著迪士尼的動畫 12 守則，這也使得迪士尼無法和皮克斯做出切割，這也證明了一國動畫產業的成功，必須教育和產業緊密的結合，而這部分正是臺灣動畫目前大家一致的共識，就是努力的提升教育的內涵和方法，比起過去臺灣動畫教育偏重在設備和工具，已經有長足的進步。

　　晏榕兄幾年前曾和學生來雲科大找我相談有關動畫製作研究題目，當時可以感受到他對於動畫的那一股熱血，正是臺灣動畫能夠持續推動下去的最主要動能。

　　我們這一代在過去 30 年，雖然親身參與也同時見證了臺灣動畫由代工產業而起，也由代工業的沒落而衰微，但留下來的經驗和專業技術，也算是臺灣動畫業的寶貴資產，然而在技術掛帥的年代過渡到現今必須轉型為原創的時代，中間正需要真正了解動畫又能提出務實見解的新生代，提供臺灣動畫教育的學習依循，使新一代的年輕人，在現今沒有代工時代所擁有的那些豐厚資源下（如大量好萊塢和國際名廠外籍導演駐臺指導），也能夠有一個學習的平台，這種情況下最方便的管道，自然就是可以找到一本切合臺灣目前動畫創作需求的書籍，因為這樣的緣故，我得到了晏榕兄的這本《動畫導論：美學與實務》的初稿，並獲得張兄邀請寫序，我感到十分榮幸，因為動畫書籍並不好寫，有很多技術是無法以文字或圖片描述出來，很多是要靠影像講解才能弄清楚，而這類的資源其實臺灣已經非常豐富，較為欠缺的部分，還是在如何提供原創者在建立創意和設計觀時的導引，但這本書並不針對動畫技術

做太多敘述，而是在觀念上提供其寶貴的研究見解，特別是在劇本方面，提出好萊塢羅伯‧麥基這位編劇大師的觀點，以角色性格的發展來構成故事的主軸，而非傳統的結構式編劇理論，這一點完全和本人指導學生的故事發想方式吻合，同時書中也以多位臺灣新生代創作者的訪談來定義未來臺灣原創生命的雛型，當然動畫歷史發展和動畫美學的演繹也是本書重點，畢竟「美」是很難定義的，但書中以規律和歸納的方法，簡單的提供明確的美學內涵，這也是動畫原創時的重要依據。

　　每次指導學生創作時，都會遇到「日式」或「美式」的爭議，我希望學生放下這些，回歸到原創，但積習難改，學生很難從刻板的生活中去吸收原創的養分，這當然和成長的環境有關，但如果能提供最方便的方法使學生理解原創的意義和規則，相信必定能降低模仿和原創之間的落差，而這也正是我之所以推薦這本書的主要理由！

　　寫一本和別人不一樣的、又是大家非常需要的動畫書不容易，晏榕兄做到了！

<div align="right">

國立雲林科技大學數位媒體設計系副教授

動畫聖堂堂主

陳世昌　僅識 2015/10/10 斗六

</div>

自　序

　　自從在國外留學和工作多年回臺任教的 2009 年開始，就逐漸感受到，在臺灣，動畫的學習與發展，是相當熱門的一件事，有許多對動畫有熱情和興趣學習的學生，也產生許多優秀的動畫創作者，更成為政府一度大力扶持的產業的重要部分，無論是所謂「數位內產業」，或是「文化創意產業」。

　　近十幾年來，臺灣的大專院校更陸陸續續將動畫納入相關的科系，無論是傳統上就有影片製作的傳播學門，或是設計相關科系如視覺傳達，或是新近由資訊學門或是商業管理學門獨立切分或是轉型成立的新興科系，如數位學習或是數位媒體設計與管理等，都包含動畫課程。

　　然而，動畫的學習與製作，是相當漫長的路程，並非一蹴可及，以自己在國外學習的歷程經驗而言，至少要兩到三年，才有辦法熟悉從敘事、風格美學，到製作技術各個層面，而坊間的動畫相關書籍，多半以技術製作的方法，或是動畫藝術家的風格內容呈現為主，缺乏一本對於動畫美學、歷史，以及製作上，有整體視野，涵蓋範圍較全面的概念書籍，因此動念整理一本以動畫為主，包含理論與實務概念的書籍，希望能成為一本既是入門概念，也能在動畫學習的漫長歷程中，隨時回頭檢視的參考書籍。

　　沒想到書寫的過程一如動畫製作，相當漫長，原因是在學校任教原本即有常態性教學研究服務等工作，自己又基於對於臺灣動畫這個領域的關心和熱愛，參與了不少展演推廣的工作，此外，也為了希望本書的內容更為翔實正確，在本身較不熟習的動畫製作技術領域，訪問了多位學界與業界的朋友，資料的整理，也超過了原本的想像，非常感謝全華圖書的編輯群的耐心與協助，而書寫的過程，對我自己而言，更是一種學習，在訪談和整理的過程中，增加了對於臺灣動畫產業和教育現況問題的理解和視野。

　　基於希望本書是一本概論性書籍，因此盡量避免學術上較為艱澀的寫作方式和參考格式，但同時也希望保有內容上的深度，因此也參考了許多動畫、電影、視覺平面設計，以及小說、劇本等敘事內容理論與美學的相關書籍，並且也綜合這些理論論述，提出一些自己整理消化後的架構，特別是納入了數位時代新的媒體製作與傳播方式的概念，希望讀者在閱讀時所能得到的是新而完整的概念和資訊。

本書從動畫歷史開始介紹，從較寬廣的角度，和較長的時間縱深，簡要的說明世界各國動畫發展的趨勢與影響，對於細節則不深究，因為國內外另有專書對於動畫歷史詳細說明，這個部分旨在讓讀者對動畫發展的歷史與地域有一輪廓與趨勢的瞭解。

接下來的章節則是動畫美學與概念，分成幾個部分，從動畫的定義和與其他藝術形式談起，接著分別討論動畫的內容和視覺風格，對於動畫的內容，用了較大的篇幅來介紹與談論，因為這部分很可能是臺灣的動畫製作上，目前最弱的環節。

本書的後半部分則分別介紹動畫多元的製作技術，和用這些技術完成的動畫不同的視覺風格，由於並不是對每一種動畫技法都熟悉具經驗（恐怕也沒有人可以），所以訪問了臺灣近年來使用這些不同技術製作動畫的優秀創作者、藝術家，和主要從事原創動畫製作的公司導演與製片，在此也非常感謝接受訪談的動畫領域專家，訪談對象的選擇，則是有相當的製作經驗，且目前仍積極創作的動畫導演和專家學者，訪談的過程中，除了製作技術的討論，也包含了動畫創作者們在藝術創作或商業發展上的歷程。

動畫包含藝術和商業的面向，也有多元的應用，不同特質的人，只要有心，都能在領域內找到自己的位置，本書也希望透過訪談，讓讀者，特別是有心以動畫為專業的學生，從不同的動畫藝術家的生涯發展，發現、找尋適合自己的方向，應該是本書最深層的目標。

再版序

　　這次再版，主要增刪的有幾個部分。首先，第一章動畫起源與發展的部分不再以國別分項，而是以商業主流和藝術創作作爲論述主軸，之後再將自行體系的日本動畫和與本地發展較密切的華語地區動畫發展個別介紹論述，希望更清楚的說明動畫歷史與脈絡。

　　其次，把第三章的標題改爲「動畫內容與敘事」，章節的結構也做了較大幅度的調整，把新增的內容跟原本的融合。內容與敘事是動畫非常核心的部分，除了這幾年教學研究的過程有一些新的體會，敘事應該也是國內動畫產業在整個創作流程上較弱的部分，而且其實動畫除了可以說故事，也可以不說故事，而是表現氛圍或理念，特別是動畫短片，這也是目前國內大多數獨立製片、學生主要的創作形式，希望這部分的調整對於動畫的內容和敘事是更精確和深入的。

　　另外，本書第二部分對於動畫導演、製片、創作者的訪談也做了一些增刪，原本對特效與動態圖像製作的訪談部分，這一版就不再納入，因爲前幾章的內容與訪談是以動畫創作的各項媒材爲主，對於特效與動態圖像製作的概略性介紹則挪到第五章，作爲動畫技術與產業概論介紹的一部分，此外其他各章節則是小幅度的調整與校正。

　　最後要非常感謝受訪的動畫影人專家們的努力，讓動畫這個可能是最費時費力的影片製作形式還能在本地持續生根茁壯，也要感謝全華出版社的編輯博昶和郁純的協助讓本書有再版的機會，還有動畫藝術的策展與研究者都能有所助益。

目　錄

Part 1
美學、技術與產業

Part 2
動畫製作與影人專訪

Part 1

美學、技術與產業

Chapter 1

動畫起源與發展

本章將介紹動畫發展的歷程，和各個地理區域動畫發展的走向。由於動畫的歷史悠久，已經超過一百年，資料繁多，故不在此詳述各個動畫工作室，以及個別動畫藝術家的創作歷程、風格，而是希望能對於全球動畫發展的歷史提供一個廣泛的走向與脈絡。

1.1
早期動畫裝置與動態影像起源

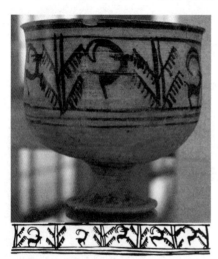

圖 1.1　在伊朗的焚燒之城（Shahr-i Sokhta）發現西元前 3000 年的陶製容器，上面繪製了五個畫面，內容為山羊走向一棵樹，並攀爬吃樹葉的逐格動畫。

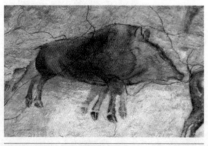

圖 1.2　在西班牙阿塔米拉洞穴（Altamira）發現三萬年前石器時代的壁畫，以八條腿的動態方式表現出野豬奔跑的姿態，可以說是人類最早的動畫表現形式。

人類似乎天生對具動態的繪畫很有興趣，有人將動畫起源追溯到原始人在洞穴繪畫中所表現出來的動態，例如古埃及和古西亞的遺址中，發現數張以圖像表現連續動作的繪畫，甚至將動態圖像的想法前推至石器時代，也可發現以動物足部的多個殘影暗示動態的壁畫（圖 1.1～圖 1.2）。

從西方在十七世紀中期左右發明作為宗教用途，類似今日投影機的魔術幻燈（Magic Lantern）開始，畫家們偶有嘗試表現動態的連續圖像。接著於 1824 年發現了視覺暫留的現象，加上當時正值工業革命時期，熟悉機械裝置的工匠們便發明幾種不同的動態視覺裝置（或玩具），例如圖 1.3 的費納奇鏡（Phenakistoscope），這類玩具利用眼睛視網膜的視覺暫留現象，和 Phi 現象的光學錯視，使觀者產生了圖像在動的錯覺，這才真正在視覺上讓觀眾看到「會動的影像」。

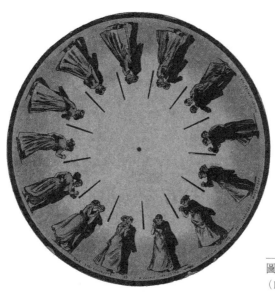

費納奇鏡彩圖

圖 1.3　費納奇鏡
（Phenakistoscope）

　　在工業革命時代的大環境下，器械工匠和發明家持續研發並改進這些動態視覺裝置。到了 1889 年，法國人雷諾（Charles-Émile Reynaud）使用派西諾鏡（Praxinoscope）（圖 1.4）播放動態影像，成為最早的動畫公開播映。數年後，在包括了發明大王愛迪生（Thomas Edison）在內的好幾位競爭者中，盧米埃兄弟（Lumière Brothers）脫穎而出，發明了更為精緻的拍攝與放映動態影像機械系統 Cinématographe，開啟了電影時代，更衍生成為今日「電影」Cinema 這個名詞。

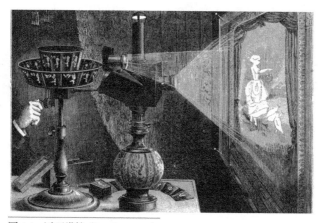

圖 1.4　派西諾鏡（Praxinoscope）

由這段歷史來看，動畫和電影可以說是孿生兄弟，然而電影有可實拍真實世界影像的裝備，比起一格一格拍攝的動畫而言較容易製作，在二十世紀初成為相當普及的娛樂產業。相對的，動畫則保持著「實驗性」的狀態。

　　最早的動畫製作先驅者包含美國的布萊克頓（James Stuart Blackton），他在 1900 年製作結合真人和圖畫互動的作品《奇幻的圖畫》（The Enchanted Drawing），被視為是美國第一部動畫影片（圖 1.5），這部影片屬於早期的「戲法影片」（Trick Film），也就是影視工作者發現電影拍攝可以玩一些有趣的把戲，例如以重複曝光、暫停攝影與演員動作替換等手法製作特殊效果，讓觀眾感到驚奇。

　　比布萊克頓更早的戲法影片導演是法國的梅里葉（Georges Méliès），從 1896 年起，他總共導演了數百部影片，最有名的是 1902 年的《月亮之旅》（Le Voyage dans la Lune）（圖 1.6）。梅里葉巧妙運用演員、佈景、道具，加上攝影技術，例如重複曝光等，由於未有「畫」的元素，因此被視為現代電影特效的始祖，但事實上，這個時期電影和動畫很難完全區隔，尤其是實驗性的前衛電影和動畫。

圖 1.5 《奇幻的圖畫》（The Enchanted Drawing）

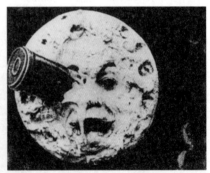

圖 1.6 《月亮之旅》（A Trip to the Moon）

法國當時的另一位動畫影片先驅者是寇爾（Émile Cohl），不同於前述的戲法影片，他的作品都是以動態繪畫為主（圖 1.7）。和許多動畫先驅者一樣，寇爾早年是報紙雜誌的專欄漫畫家，年近五十的他發現動態攝影技術的潛力後，才開始嘗試繪製動畫。

　　極具繪畫才能的美國報紙專欄漫畫家麥凱（Winsor McCay），從 1910 年代初期便開始對動態影像感到興趣，於 1911 年完成的影片《小尼莫》中即包含動畫創作，1914 年完成的《恐龍葛蒂》（Gertie the Dinosaur）中出現像今日商業動畫中吸引人的動畫角色（圖 1.8），被認為是角色動畫的始祖。

圖 1.7　1908 年寇爾製作的《幻影集》（Fantasmagorie）

圖 1.8　《恐龍葛蒂》（Gertie the Dinosaur）

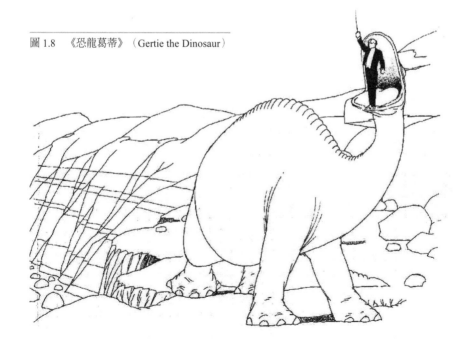

1.2
美式動畫的商業主流

　　二十世紀初期，美國以好萊塢為名的影視產業挾龐大的資本與市場，建立起工業化製作與商業行銷系統，動畫影片在這個系統裡也發展成為一個特殊的體系，同樣主導著全球的動畫商業模式，成為市場主流。

美國動畫的濫觴

　　美國的動畫自麥凱開始邁向產業化，在 1914 年巴瑞（Raoul Barré）[1] 成立了第一家以動畫製作為主的工作室後，動畫製片公司紛紛成立，並逐漸在 1920 年代形成產業，與蓬勃發展的電影產業相互刺激成長，並被納入影視製作－發行－播映的產業鏈中，為美國電影片廠與動畫的黃金時代留下伏筆。

　　當時最知名的動畫片廠是由布雷（John Randolph Bray）成立的布雷工作室（Bray Studio），從 1913 年起，開始了最早的連載動畫－說謊上校（Colonel Heeza Liar）（圖 1.9）。此時期也是建立傳統美國動畫以擬人化（Anthropomorphic）的動物角色做為明星的時期，各動畫工作室紛紛推出自己的卡通明星，其中最成功的角色是菲力貓（Felix the Cat）（圖 1.10a）。

圖 1.9　說謊上校
（Colonel Heeza
Liar）

1　巴瑞誕生於加拿大魁北克，在法國學習藝術，和寇爾一樣是報紙專欄漫畫家。1910 年在紐約與夥伴成立動畫製作工作室，最重要的發明是動畫的定位裝置－在繪圖用的紙上打兩個洞，用以固定繪畫時角色和場景位置，這種裝置一直沿用至今。

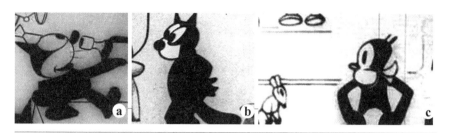

圖 1.10　在 1920 年代的各種貓造型的角色（a）正宗菲力貓、（b）農夫艾爾‧發發的寵物貓和（c）Krazy Cat

　　其他動畫工作室也有以貓為造型的類似角色，如曾在布雷工作室工作，之後自行創立公司的泰瑞（Paul Terry）創造的農夫艾爾‧發發（Farmer Al Falfa）的寵物貓（圖 1.10b），以及在出版和影視產業都頗具影響力的商業鉅子赫斯特（William Randolph Hearst）創立的國際影片服務公司（International Film Service）所推出的角色傻貓（Krazy Cat）（圖 1.10c）。

由於此時期配音系統尚未發明，需要雇用音樂家在戲院現場演奏，因此動畫以默片電影的笑鬧劇（Slap-Stick）為主，故事也很簡單，強調動作和追逐場面，較少也較難表現深刻的意涵。

美國動畫短片的黃金時代

　　1920 年代起，美國好萊塢電影進入了片廠（Studio）時代，由於看電影逐漸成為一種大眾主流娛樂，當時「五大三小」[2] 片廠透過商業併購手段，從企劃製片、製作發行到院線上映，形成「一條鞭」式的整合，控制了電影產業大部分的產值。當這些大片廠看到動畫影片的票房也開始加入動畫製作的行列，如華納兄弟、米高梅等紛紛成立動畫部門，或如環球、哥倫比亞與動畫工作室簽約發行動畫短片。從 1928 年迪士尼（Walt Disney）第一支的米老鼠動畫短片開始，到 1960 年代初期為止，在片廠相互刺激、競爭下，成為美國動畫短片的黃金時代（Golden Age of American animation），時間約與片廠時代相同，並且在這 30 幾年間出現了動畫史上數量最多的動畫卡通明星。

2　五大片廠指的是派拉蒙（Paramount）、駱氏 / 米高梅（Loew's/M.G.M）、福斯 /20 世紀福斯（Fox/20th Century-Fox）、華納兄弟（Warner Bros.）以及雷電華（RKO），而三小片廠指的是環球（Universal）、哥倫比亞（Columbia）和聯藝（United Artists）。

黃金時代的動畫都是七分鐘左右的短片，一張電影票以數個影片組合的方式銷售，主要包含一部電影長片，配上幾個不同的影片組合，可能還包含第二部長片、一部喜劇短片[3]、一部動畫短片，和新聞影片等（表1.1）。隨著1930年代起大片廠改變發行方式，喜劇短片逐漸減少，動畫短片則到1950年代電視普及才開始式微。

表 1.1　黃金時代的節目名稱與影片長度

節目名稱	影片長度（分鐘）
幕間休息及樂隊表演	5
動畫短片	7
新聞片	8
喜劇短片	10
旅遊紀錄片	10
長片	79-90

• 黃金時代前期

　　動畫史上最成功的片廠，當然非迪士尼莫屬，經歷幾次創業失敗後，迪士尼與他畫技驚人的合作夥伴艾沃克斯（Ub Iwerks）在1928年創造米老鼠（Mickey Mouse）（圖1.11）這個角色，以相較於當時其他片廠更為細緻的畫面和流暢的動作一炮而紅，並陸續創造唐老鴨（Donald Duck）、高飛狗（Goofy）等大受歡迎的角色，奠定動畫王國的基礎。

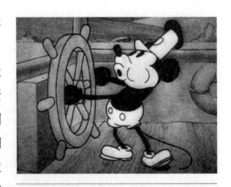

圖1.11　米老鼠在《蒸汽船威利》（Steamboat Willie）中首度登場

3　就像今日美國流行的情境喜劇（sitcom），如《六人行》（Friends）、《摩登家庭》（Modern Family）等

除了動物卡通明星之外，迪士尼的《糊塗交響樂》（Silly Symphony）系列動畫短片則帶些實驗性質；1932年的《花與樹》（Flowers and Trees）（圖1.12）是首部以三原色為基礎的彩色印片法（Technicolor）製作的動畫，雖不是第一部彩色動畫[4]，但顏色表現的飽和與細緻度皆超越之前的作品。

1937年的動畫《老磨坊》（The Old Mill）（圖1.13）研發改良了「多層次攝影技術」[5]（Multiplane Camera）（圖1.14），讓平面的手繪動畫呈現景深。這些研發改進的製作技術在《白雪公主》中集大成，創造出讓對手難以追逐的技術和畫面呈現門檻，不斷精進的製作技術和畫面細膩程度也是美國商業製作動畫的一大特色，背後當然也仰賴龐大的市場、資金與人才等各方面的支持。

圖 1.12 《花與樹》（Flowers and Trees）

圖 1.13 《老磨坊》（The Old Mill）

圖 1.14 多層次攝影技術

Chapter 1 動畫起源與發展

4　第一部彩色動畫是1920年布雷工作室製作的《The Debut of Thomas Cat》，用的是較早期的兩色技術：布魯斯特彩色印片法（Brewster Color）。

5　多層次攝影技術並非迪士尼公司發明，萊妮格和巴特希在更早以前即已使用。

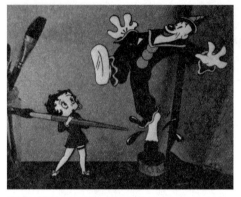

圖 1.15　《逃出墨水池》系列動畫短片中的角色小丑可可（右）和貝蒂（左）

圖 1.16　《大力水手卜派》（Popeye the Sailor）

　　除了迪士尼的動畫角色持續受到歡迎之外，黃金時代前期能與迪士尼競爭的是弗萊雪（Fleischer）兄弟（Max 和 Dave）成立的動畫工作室，比較特別的是，這個工作室的卡通明星大部分以人爲主。他們在迪士尼發跡之前就推出了《逃出墨水池》（Out of the Inkwell）系列動畫短片（圖 1.15），並發明了轉描[6]（Rotoscoping）技術，結合眞人實拍和手繪動畫角色，例如小丑可可（Koko the Clown）、貝蒂（Betty Boop）和卜派（Popeye the Sailor）（圖 1.16）等受歡迎的卡通明星。

　　隨著電影片廠的加入，卡通明星呈現百家爭鳴的狀態，較著名的如華納的兔寶寶（Bugs Bunny）（圖 1.17）和小鳥崔弟（Tweety），還有米高梅的湯姆貓與傑利鼠（Tom and Jerry）（圖 1.18）等。有些公司會將這些動畫明星以系列的品牌呈現，如華納兄弟的「樂一通」（Looney Tunes）

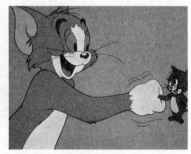

圖 1.17　《兔寶寶》（Bugs Bunny）

圖 1.18　《湯姆貓與傑利鼠》（Tom and Jerry）

6　先拍攝眞人動作，之後繪製動畫角色的動作時，將先前已拍攝的影像用以描繪，會使角色動作更寫實。

• 黃金時代中後期

　　除了動畫短片的製作外，迪士尼還以當時破紀錄的一百五十萬美元預算，花了三年時間製作動畫長片《白雪公主》（Snow White and the Seven Dwarfs）（圖 1.19），在 1937 年上映後便受到廣大的歡迎，更打破影史票房紀錄。雖然弗萊雪兄弟的片廠隨後也推出兩部動畫長片，但在製作精細度上並不及迪士尼，第二部長片又恰巧遇上二戰的珍珠港事變，無法正常發行。兩部重量級影片皆投資失敗後，於 1940 年代初期被派拉蒙併購，從此動畫長片成為迪士尼的天下，其後更跨足電視、電影和遊樂場、玩具等產業，成為龐大的娛樂王國。一直持續到西元 2000 年後的 3D 電腦動畫興起為止。

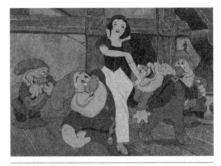

圖 1.19　《白雪公主》（Snow White and the Seven Dwarfs）

　　到了黃金時代後期，由於電視開始普及，在戲院播放的動畫短片逐漸走下坡，但當時出現一家小型動畫工作室－美國聯合製作（United Productions of America，簡稱 UPA），網羅了於 1941 年迪士尼罷工潮離職的動畫師，運用簡約的美術設計，和有限動畫[7]（Limited Animation）的製作方式，以風格化的設計和角色動作，克服本身資金不足的限制，並創造出全新的動畫風格（圖 1.20）。有別於黃金時代大片廠製作的動畫，他影響了後來電視動畫的製作，多樣而自由的風格與創作環境，甚至影響到遠在南斯拉夫（現克羅埃西亞）薩格雷布（Zagreb）的動畫。

淘氣ㄅㄥㄅㄥ
彩圖

圖 1.20　UPA 製作的《淘氣ㄅㄥㄅㄥ》（Gerald McBoing-Boing）

7　簡化人物和背景事物的動態細節，以減少每秒的作畫張數來節省製作成本與時間。

1960 年代的迪士尼公司除了持續製作動畫長片，也跨足電視、電影和遊樂場、玩具等產業，成為龐大的娛樂王國，周邊商品、角色造型的授權等帶來大量的營收。直到 1970 年代才有其他片廠投資製作動畫長片，如巴克希（Ralph Bakshi）導演的《怪貓菲力茲》（Fritz the Cat）（圖 1.21），故事充滿暴力和色情，是美國動畫史上第一部被列為十八歲以上才能觀賞的限制級（Rated X）長片，打破動畫電影是給較低年齡層觀眾觀賞的慣例。迪士尼的資深動畫師及導演布魯斯（Don Bluth）離開迪士尼後，與不同的電影片廠合作發行，從 1980 年代開始製作動畫長片，第一部是 1982 年上映的《鼠譚秘奇》（The Secret of NIMH），並持續製作至西元 2000 年。

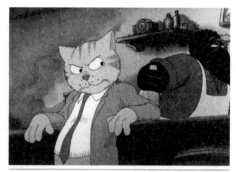

圖 1.21　巴克希導演的《怪貓菲力茲》（Fritz the Cat）

電視動畫的興盛與迪士尼動畫長片復興

在黃金時代後期，美國的商業動畫主戰場慢慢轉往電視，造就了漢那巴巴拉（Hanna Barbera Productions）電視卡通製作王國，在電視頻道上創造如同黃金時代以卡通明星為主的電視卡通影集，著名的有《摩登原始人》（The Flintstones）（圖 1.22）、《瑜珈熊》（The Yogi Bear Show）、《史酷比》（Scooby-Doo）等。但因為電視動畫每天都要播出，需求量比起電影短片時代大，動畫公司為了加快製作速度，不得不大量使用從 UPA 開始的有限動畫製作方式。然而不同於 UPA 仍以美術設計為出發點，電視動畫純粹以降低成本為考量，再加上當時美國家長團體推動立法限制電視卡通的內容，並要求加入教育、社會化的概念，多少限制了動畫製作的創意，無論在內容和形式都逐漸失去活力，品質亦逐漸低落，從 1970 年代起，周六早晨卡通（Saturday Morning Cartoon）漸漸成為一個只適合兒童觀賞、低品質卡通的代名詞。

除了漢那巴巴拉公司之外，影片動畫公司（Filmation）更大量的使用各種節省成本的製作方式，例如多次重複使用同一段動畫循環（Cycling），品質更為低落。這種現象直到 1980 年代末期，出現了《辛普森家庭》（The Simpsons）（圖 1.23）等作品，在觀眾設定、故事以及美術設計等都有所創新後，才有一波新的復興。漢那巴巴拉公司則在 1990 年代被透納（Turner）集團併購，更名為「卡通頻道」（Cartoon Network）。

現今美國的電視動畫雖是以兒童為主要觀眾，仍有許多不同的美術設計風格、各擅勝場的說故事方式，與吸引觀眾的賣點。電視卡通角色也如同迪士尼的動畫電影角色，透過授權與周邊商品販賣，可以獲取不遜於本業的收益。

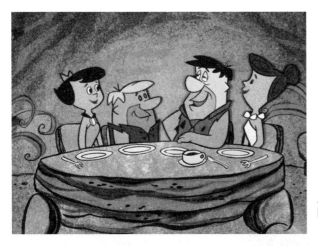

摩登原始人
彩圖

圖 1.22　《摩登原始人》
（The Flintstones）

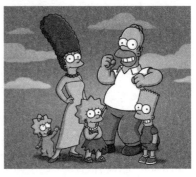

圖 1.23　1989 年開播時（左）及今日（右）的《辛普森家庭》（The Simpsons）

迪士尼的動畫電影在 1989 年推出的《小美人魚》（Little Mermaid）（圖 1.24）後有一波的復興，接連幾部動畫長片都大受歡迎。1995 年皮克斯（Pixar）動畫工作室推出第一部 3D 電腦動畫長片《玩具總動員》（Toy Story）（圖 1.25）同樣叫好叫座，西元 2000 年以後，觀眾的興趣轉向以這樣的技術方式製作的 3D 電腦動畫長片視覺風格，迪士尼以傳統手繪方式製作的動畫長片逐漸走下坡。2006 年迪士尼併購了皮克斯，繼續在動畫長片領域稱霸市場，與美國新興的 3D 電腦動畫工作室如夢工廠（Dreamworks）和藍天工作室（Blue Sky Studios）等相互競爭，雖然 2009 年起，又重新推出以手繪方式製作的動畫長片《公主與青蛙》（The Princess and the Frog），但是以 3D 電腦動畫製作動畫長片的方式至今仍是主流，雖然因技術的普及產製數量增加，不再像數年前每部都能賣座。

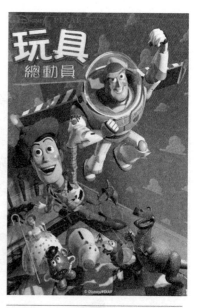

圖 1.24　《小美人魚》（Little Mermaid）　　圖 1.25　《玩具總動員》（Toy Story）

其他國家動畫產業的跟隨

　　其他國家缺乏龐大的市場，以及像美國電影大片廠的資金與行銷的支援，動畫在商業上無法與美國相較，儘管如此，其他國家也不斷嘗試成立動畫製作公司將影片發行全球，較具歷史與規模的如英國的哈拉斯與芭契勒（Halas and Batchelor，簡稱 H&B），此由匈牙利裔的動畫師哈拉斯（John Halas）和他的妻子芭契勒（Joy Batchelor）共同創立，1954 年發行的《動物農莊》（Animal

Farm）（圖 1.26）是英國第一部全球發行的動畫長片，電視時代來臨後 H&B 也製作許多電視動畫；另一間著名的動畫公司是阿德曼（Aardman），國內觀眾比較熟悉的作品是《笑笑羊》（Shaun the Sheep），這間公司在 1972 年即已成立，以別具風格的停格製作黏土動畫角色與想像力豐富的敘事聞名，2005 年由尼克 · 帕克導演的《酷狗寶貝之魔兔詛咒》（Wallace & Gromit: The Curse of the Were-Rabbit）獲得奧斯卡最佳動畫長片（圖 1.27）。

另如法國製片夏洛當（Jean Chalopin）創立的 DIC 娛樂（DIC Entertainment）從 1980 年代起也發行多部電視動畫影集，大部分交由東亞國家包含日本、韓國等代工。

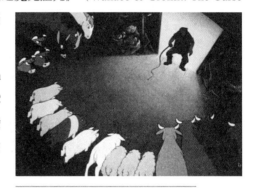

圖 1.26　《動物農莊》（Animal Farm）

圖 1.27　《酷狗寶貝之魔兔詛咒》（Wallace & Gromit: The Curse of the Were-Rabbit）

小美人魚
彩圖

玩具總動員
彩圖

動物農莊
彩圖

酷狗寶貝
彩圖

產業體系下的獨立動畫導演

　　美國動畫雖然一直是以商業為主要導向，也因為本地市場廣大，不論是各大電影片廠的行銷、發行能力，或是動畫工作室的產值規模、製作預算，甚至名氣都是世界首屈一指，其他國家難以相比，但仍有一些獨立製片的動畫師，以個人創作的方式製作較為實驗性的藝術作品。較早期的有如德裔的動畫師費辛格（Oskar Fischinger），雖曾在好萊塢製作商業作品，包含迪士尼 1940 年的動畫長片《幻想曲》（Fantasia）和《木偶奇遇記》（Pinocchio），但之後還是離開，投入自己較有興趣的抽象動畫藝術創作，直到 1967 年去世前共製作了超過 50 部抽象藝術動畫短片（圖 1.28）。

圖 1.28　費辛格製作的《快板》（Allegretto）

　　另外如 1960 年代末期開始獨立製作動畫的普林頓（Bill Plympton），則以瘋狂的想像力和誇張的表現方式製作許多動畫短片（圖 1.29），甚至獨立完成數部動畫長片。而在商業體制下，各國都有嘗試獨立製片的動畫藝術家，風格多樣前衛，這部分會在第二章詳述。

快板彩圖

護衛犬彩圖

圖 1.29　普林頓製作的《護衛犬》（Guard Dog）

1.3
歐洲與加拿大的動畫藝術源流

　　歐洲爲動畫的另一個發源地，其動畫發展與美國大不相同，由於歐陸深厚的文化底蘊和對藝術創作的尊重與支持，使得動畫主要以「藝術」的形式存在，也出現許多動畫藝術大師，且透過政府資助和自然形成的藝術動畫市場，藝術與商業並不截然兩分。而加拿大國家電影局（National Film Board of Canada）則在類似的脈絡下走向更藝術與實驗的路徑。

藝術動畫的發源

　　歐洲動畫發展最早的地區，除了動態影像先驅者雷諾、寇爾，和電影發明者盧米埃兄弟所在的法國之外，德國早期也出現幾位動態影像實驗的創作者，他們受到至上主義（Suprematism）、風格派（De Stijl）等強調理性的幾何造型構成的藝術流派，及強調簡化古典裝飾藝術以符合使用機能的學術機構包浩斯（Bauhaus）的影響，加上在德國起源的表現主義（Expressionism）主張藝術創作要主觀表現情感與意念，而非客觀模仿現實世界[8]。在這樣的藝術氛圍下，出現了以嚴格幾何造型作動態實驗的里希特（Hans Richter）（圖 1.30），和以較具流動性的簡單幾何形體創作的魯特曼（Walter Ruttmann）。同樣是抽象幾何圖形，瑞士裔的動畫師義格林（Viking Eggeling）則以更複雜的圖形和與音樂更精確的結合創作動畫作品《對角線交響曲》（Symphonie Diagonale）（圖1.31）。

圖 1.30　里希特動畫作品《韻律 21 號》（Rhythmus 21）

圖 1.31　義格林動畫作品《對角線交響曲》（Symphonie Diagonale）

8　貝克（Jerry Beck）著《Animation art : from pencil to pixel, the history of cartoon, anime & CGI》，HarperDes 出版，2004 年。

歐洲其他地區的動態影像實驗作品則較爲具象，嘗試不同媒材和製作方式，如波希米亞出生的巴特希（Berthold Bartosch）以剪切（Cut-out）[9]的方式製作動畫《意念》（L'Idee）（圖 1.32）。德國的另一位剪切動畫先驅者萊妮格（Lotte Reiniger）則嘗試用更簡約的黑色剪影製作動畫，在創作了數部短片後，於 1926 年製作了個人第一部，也是史上最早的動畫長片之一：《阿基米德王子的冒險》（Die Abenteuer des Prinzen Achmed）（圖 1.33），比迪士尼的《白雪公主》還早 11 年。

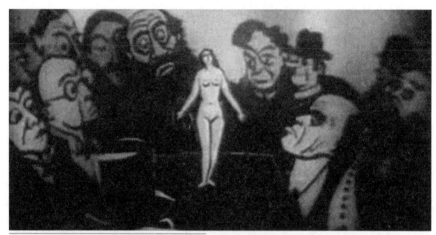

圖 1.32　巴特希動畫作品《意念》（L' Idee）

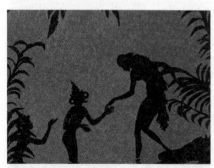

圖 1.33　萊妮格動畫作品《阿基米德王子的冒險》（Die Abenteuer des Prinzen Achmed）

圖 1.34　墨爾本 - 古柏的作品《玩具世界之夢》（A Dream of Toyland）

9　使用紙、卡片、照片等材料剪下人物或道具背景，以此拍攝停格動畫。

停格動畫（Stop-motion Animaton）技術早期常被用來製作真人實拍影片中的特殊效果或特殊片段，如夢境等，最早使用這個方式製作影片的是英國的墨爾本 - 古柏（Arthur Melbourne-Cooper），他在 1899 年就以停格動畫技術，利用火柴製作了一小段動態影像[10]。1907 年製作的《玩具世界之夢》（A Dream of Toyland），在實拍影片中加入玩偶動起來的片段（圖 1.34）。之後，西班牙導演裘蒙（Segundo de Chomón）也以類似的方式製作影片。

俄裔的藝術家史塔瑞維奇（Ladislas Starewich）早年受到法國動畫先驅者寇爾的動畫作品啟發，早在 1910 年之前就開始用停格方式製作偶動畫，1912 年完成以昆蟲模型製作的《攝影師的復仇》（Месть кинематографического оператора）。中年後遷至法國，並於 1930 年完成個人第一部偶動畫長片《狐狸的故事》（Reinecke Fuchs）（圖 1.35），但因音軌的問題遲至 1937 年才發行。另一部最早的偶動畫長片之一則是俄導演普希科（Aleksandr Ptushko）在 1935 年發行的《新格列佛遊記》（Новый Гулливер）（圖 1.36）。

圖 1.35　史塔瑞維奇的作品《狐狸的故事》（Новый Гулливер）

圖 1.36　普希科導演的《新格列佛遊記》（Новый Гулливер）

10　此作品名為《火柴上訴》（Matches Appeal），但在製作時間上有所爭議，一般認為是在 1899 年為招募英國年輕人從軍而製作，但也有人認為是 1914 年時為一戰招募兵士所製作。

動畫藝術的商業模式

　　長久以來，歐洲政府對藝文活動非常支持，在西歐民主體制之下的國家，動畫藝術家有許多機會能在政府或完善的社會福利制度支援下生活無虞地創作。在動畫相關組織方面，如荷蘭在 1973 年成立的荷蘭動畫協會（Holland Animation Association）和在德國成立的歐洲動畫協會（European Association of Animation Film）。動畫作品在某些國家更有公共電視頻道可供播放，例如英國的「第四頻道」（Channel 4）。

　　不同於美國由大片廠以商業考量來企劃發行，歐洲動畫長片的製作大部分是由導演同時擔任編劇，籌資由跨國的多家小公司共同製作，動畫影像有強烈的風格，成為非常容易識別的視覺風格「標誌」。如法國導演拉盧（René Laloux）在 1973 年完成的《神奇星球》（Fantastic Planet，片名為英譯，原法文應譯為《野蠻星球》（La Planète Sauvage）（圖 1.37），這部動畫長片就是由法國與捷克五家動畫公司共同完成；另一位法國導演格里蒙（Paul Grimault）最重要的作品是《國王與鳥》（Le Roi et l'oiseau，英譯 The King and the Mockingbird）（圖 1.38），從 1948 年即開始籌畫製作，期間歷經更換合作夥伴等種種波折，在三十多年後的 1980 年才終告完成。

圖 1.37　法國導演拉盧執導的動畫長片《神奇星球》（La Planète Sauvage）

圖 1.38　法國導演格里蒙執導的動畫長片《國王與鳥》（Le Roi et l'oiseau）

神奇星球
彩圖

國王與鳥
彩圖

法國導演歐斯洛（Michel Ocelot）早
年即以極精緻的剪紙動畫《三個發明
家》（Les Trois Inventeurs，英譯 The
Three Inventors）（圖 1.39）建立獨
特的剪影式風格，更在之後幾十年的
手繪或 3D 電腦動畫創作中，都維持
辨識度極高的剪影風格，是歐陸將
動畫作為導演藝術表現的典型。且
其作品在商業上亦相當成功，最著名
的作品是 1998 年的《嘰哩咕與女巫》
（Kirikou et la Sorcière）（圖 1.40）。

圖 1.39　歐斯洛製作的動畫短片《三個發明家》
（Les Trois Inventeurs）

圖 1.40　歐斯洛執導的動畫長片《嘰哩咕與女巫》（Kirikou et la Sorcière）

嘰哩咕與女巫
彩圖

東歐動畫的發展與西歐相同之處在於這些國家都有悠久深厚的文化底蘊，提供動畫創作的養分，有些國家的動畫製作和藝術傳統緊密結合，如捷克的偶戲傳統孕育出多位偶動畫大師，最早的先驅者是唐卡（Jiří Trnka），他於 1965 年發行的政治諷刺動畫作品《手》（The Hand）（圖 1.41），運用「手」來隱喻極權統治對藝術創作的鉗制。許多東歐的動畫短片以類似的隱晦方式表達對社會、政治的想法，因為動畫角色和場景設定可以天馬行空，與現實脫節，以動畫做為表達寓言或隱喻的媒材，似乎是比電影更方便的方式。

圖 1.41　唐卡的作品《手》（The Hand）

　　但在這樣極權思想的鉗制下，創作難免受限，如前述的《手》，在捷克發行一段時間後，曾被禁播 20 年。因此有些傑出的動畫師在獲得國際大獎後，便移民至西歐、美加，尋求更自由的創作環境和更成熟的市場，如匈牙利的哈拉斯在移民到英國後，建立了自己的動畫王國；波西米巴（現今捷克）的巴特希移民至法國後創作前述的動畫作品《意念》。

　　與西歐的自由市場機制和由下而上找尋資金、政府補助不同，東歐國家（包含蘇聯）在共產主義政權統治時期，政府直接成立影片機構或動畫工作室，例如蘇聯的聯合動畫製片廠（Soyuzmultfilm）和匈牙利的潘諾尼亞影片工作室（Pannónia Film Studio），這兩間動畫製作機構在當時可以與美國迪士尼、英國漢那巴巴拉，以及日本東映一齊名列世界前五大動畫製作公司。由共產政權支持、成立的動畫公司所製作的影片內容，最初取材於當地傳統的民間故事或童話製作動畫供兒童觀賞，以不涉及意識形態的內容為主。在政府的支持下，東歐的動畫藝術家可以用無比的耐心，和不惜成本的製作技法，創作令人驚嘆的動畫作品，如茲曼（Karel Zeman）1948 年創作的《靈感》（Inspiration），是用玻璃製作人物與動物角色，加熱彎曲，逐格拍攝完成（圖 1.42）。

從 1960 年代起，這兩間動畫製作機構，特別是蘇聯的聯合動畫影片，逐漸擺脫傳統內容的限制，並受世界上其他商業動畫影片（如迪士尼）的影響，開始製作無論在題材內容和技法都獨樹一幟的藝術實驗作品，例如諾斯坦（Yuriy Norshteyn）製作的「帶有景深的」剪切動畫（Cut-out Animation），其作品《故事中的故事》（Tale of Tales）（圖 1.43）更在 1984 年被票選爲「史上最偉大動畫影片」（The greatest animated film of all time）第一名[11]。

靈感彩圖

圖 1.42　茲曼的作品《靈感》（Inspiration）

故事中的故事
彩圖

圖 1.43　諾斯坦作品《故事中的故事》（Tale of Tales）

11　丁那羅夫（Harvey Deneroff）網路文章〈The Olympiad of Animation: an Interview with Fini Littlejohn〉，http://www.awn.com/mag/issue1.4/articles/deneroffini1.4.html。

東歐的作品敘事與視覺表現不但非常多樣，也非常富有實驗精神，大部分作品題材較爲深沉甚至黑暗，例外的是前南斯拉夫（現屬於克羅埃西亞）的薩格雷布（Zagreb）動畫工作室。雖然一樣受到共產主義政權的資助，但由於南斯拉夫在 1980 年代分裂前的冷戰時期持較爲中立的狀態，既與以蘇聯爲首的鄰近共產主義國家保持距離，也與美國維持一定關係，因此薩格雷布的動畫師得以接觸並深受美國 UPA 的簡約設計風格影響，不但以簡單線條作畫，故事內容也較爲輕快，是幽默的諷刺，而不是沉重的批判。如兀柯提（Dušan Vukotić）1961 年完成的《代替品》（Ersatz），是第一部獲得奧斯卡最佳動畫短片的非美國作品（圖 1.44），並打響薩格雷布的動畫名聲。

　　直到 20 世紀末，歐洲的動畫進入數位時代，比起美國以規模、市場行銷取勝的模式，歐洲仍然保持藝術導向、多元風格的發展方式，如 1981 年成立的法國的瘋影（Folimage）動畫公司則採取融合藝術與商業的模式，無論製作短片、電視影集、長片都保持多樣的視覺風格，最著名的作品是 2003 年的《大雨大雨一直下》（La Prophétie des grenouilles）（圖 1.45）。

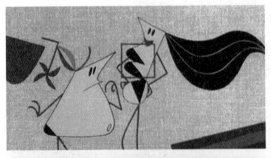

代替品彩圖

圖 1.44　兀柯提的作品《代替品》（Ersatz）

大雨大雨一直下彩圖

圖 1.45　法國瘋影公司作品《大雨大雨一直下》（La Prophétie des grenouilles）

另外因為動畫公司規模較小，故通常採取多家公司，甚至跨國合作的模式製作需要大量資金的長片。如愛爾蘭導演摩爾（Tomm Moore）執導的《凱爾經的秘密》（The Secret of Kells）（圖 1.46）便是由愛爾蘭、法國、比利時的動畫公司共同製作；或由法國導演休曼（Sylvain Chomet）執導，於 2003 年上映的《佳麗村三姊妹》（Les Triplettes de Belleville）（圖 1.47），則是由法國、比利時、英國和加拿大的製作單位共同合作。

　　無論西歐或東歐，每年都持續有動畫工作室和學校製作出不少美學風格和技術層面都令人讚嘆的作品，維持在動畫藝術領先的地位。

圖 1.46　愛爾蘭導演摩爾執導的《凱爾經的秘密》（The Secret of Kells）

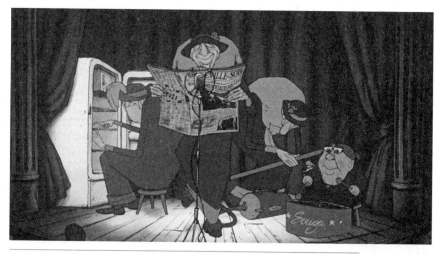

圖 1.47　法國導演休曼執導的《佳麗村三姊妹》（Les Triplettes de Belleville）

加拿大國家電影局的動畫藝術成就

　　鄰近美國的加拿大，在動畫藝術發展的歷史上也有不可磨滅的印記，由國家資助成立的國家電影局（National Film Board of Canada）長期輔導電影工作者、動畫藝術家，自 1940 年代開始，動畫藝術家們開拓了動畫技術的新領域，創作出許多令人讚嘆的動畫作品。其中最具影響力的人物是出生於蘇格蘭

的麥克拉倫（Norman McLaren），他自 1941 年起受聘於國家電影局，並成立動畫部門訓練加拿大動畫師，也開發了多種動畫製作的新技術，包含於 1952 年以真人逐格（Pixilation）方式製作的《鄰居》（Neighbours）（圖 1.48），和直接在影片上作畫（Direct on Film）等技術。

圖 1.48　《鄰居》（Neighbours）

　　這群由加拿大國家電影局資助的動畫藝術家，不僅在技術上不斷挑戰、創新，更發展各種不同風格以及敘事方式，也一再嘗試、實驗不同的媒材，除了傳統手繪線條製作風格獨特的作品外，也有動畫師如麗芙（Caroline Leaf）以顏料作畫在玻璃上，或使用沙為媒材。數位時代亦使用 3D 電腦技術，如蘭德瑞斯（Chris Landreth）導演的動畫記錄片《搶救雷恩大師》（Ryan）（圖 1.49）。這些作品的相同之處是不盲目跟隨流行，絕對看不到類似迪士尼或皮克斯的風格，因此，加拿大多年來一直是實驗性動畫和動畫創新風格的出產地。

搶救雷恩大師
彩圖

圖 1.49　《搶救雷恩大師》（Ryan）

大家熟知的奧斯卡金像獎是美國電影藝術與科學學院（Academy of Motion Picture Arts and Sciences）自 1929 年開始頒發的獎項，目的是鼓勵電影產業的工作者，乃國際間最知名的電影獎項之一。其自 1932 年設立了最佳動畫短片的獎項後，便一直是美國片廠和動畫工作室的天下，而截至 2015 年為止，加拿大國家電影局共被提名奧斯卡最佳動畫短片 34 次，其中有 6 次獲獎，是這個獎項被提名和獲獎最多的外國單位。

1.4
日本動畫的發展

日本則發展出一條與歐美完全不同的動畫商業模式，最早的日本動畫短片可以追溯至 1917 年由下川凹天製作的《芋川椋三玄関番之卷》，同年還有北山清太郎和幸內純一兩位畫家各自研究國外早期動畫作品，並完成動畫創作，如圖 1.50 是幸內純一的作品《塙凹內名刀之卷》。

圖 1.50 幸內純一的作品《塙凹內名刀之卷》

而近來發現日本更早的動畫影像嘗試可能是 1907 年到 1911 年間在京都製作 3 秒鐘的《活動寫真》，作者不詳，有待更深的挖掘。

直至今日，日本動畫（Anime）不管在故事取材及美術風格都迥異於歐美。歷經影片、動畫都為戰爭與政治服務的世界大戰時期，日本開始出現一些小型

圖 1.51 東映動畫《白蛇傳》

動畫工作室和獨立製片的動畫藝術家，但直到 1956 年東映公司買下日動映畫，並將其更名為東映動畫後，產業才真正成型。自 1958 年的《白蛇傳》（圖 1.51）起，在社長大川博的努力推動下，東映每年發行一部動畫長片，並以東方的迪士尼自居。日後享譽國際的動畫導演如宮崎駿、高畑勳都是這個時期從東映基

層做起的動畫師。經過多部動畫長片的製作經驗累積，東映逐漸在內容上走向原創。1968 年，慶祝東映動畫十周年的長片《太陽王子霍爾斯的大冒險》（圖1.52），製作期超過三年，預算從七千萬日圓增加至一億四千萬日圓，但票房不佳，之後更發生勞資糾紛。因此在 1972 年大川博社長逝世後便縮小製作規模，儘管如此，這部大製作的影片仍開啓了日本動畫長片的原創傳統。

圖 1.52　東映動畫十周年長片《太陽王子霍爾斯的大冒險》（太陽の王子ホルスの大冒險）

日本動畫影集與延伸的產業與文化

　　日本電視動畫的發展與長片動畫又有所不同，雖然世界各地都有將漫畫[12]改編成動畫的情形，但在日本，漫畫是動畫的主要改編來源，而改編的動畫會有基本觀眾群，大幅度降低商業上的風險。其中成功的例子不勝枚舉，從早期的《哆啦 A 夢》（ドラえもん，舊譯爲《機器貓小叮噹》，圖 1.53），到紅極一時的《七龍珠》（ドラゴンボール）、《灌籃高手》（スラムダンク，圖1.54），近年的《進擊的巨人》、《鬼滅之刃》（鬼滅の刃，圖 1.55）等。但最早將這種模式產業化的是手塚治虫，他從 1963 年開始推出由自己漫畫改編的《原子小金剛》（鉄腕アトム，或譯爲《鐵臂阿童木》，圖 1.56）電視動畫，由於需要每週連續播出，製作量比動畫長片龐大，時程又須縮短，手塚治虫以

12　這裡所指的漫畫亦包含報紙上單格或多格漫畫，及歐美的圖畫小說（Graphic Novel）。

極低的預算將有限動畫發揮到極致，當然最初產出的品質不會太高，但在這樣的限制下，日本電視動畫也發展出一套動畫表演以及視覺表現的模式，不但達到敘事的效果，也能讓觀眾接受，甚至形成一種不會被錯認的特殊風格，歐美更以「Anime」來稱呼日本風格動畫。

在日本，動畫和遊戲（Video Game）的相互改編也很常見，但是比起漫畫的改編，遊戲改編動畫的受歡迎度似乎較低，或許因為部分遊戲沒有故事情節，而欣賞動畫故事和遊戲互動體驗又有些本質上的差異，不若漫畫故事改編成動畫直接。無論如何，動畫、漫畫、遊戲三種娛樂產業之間的密切合作，被合稱為 ACG，其中 A 指動畫（Anime），C 指漫畫（Comic），G 則是遊戲（Game）。

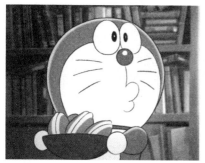
圖 1.53　《哆啦 A 夢》

圖 1.54　《灌籃高手》

圖 1.55　《鬼滅之刃》

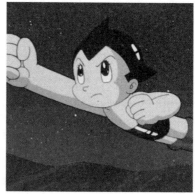
圖 1.56　《原子小金剛》

近年，由輕小說[13]改編為動畫蔚為風潮，雖然1980年代即有《羅德斯島戰記-英雄騎士傳-》（ロードス島戦記-英雄騎士伝-，圖1.57）這個成功案例，但直到2005年才蔚為風行，甚至有人認為ACG應改為AGCN體系，加入的N即指小說（Novel）。近期的著名作品有《涼宮春日的憂鬱》、《刀劍神域》（ソードアート・オンライン，圖1.58）等。

圖 1.57　《羅德斯島戰記》　　圖 1.58　《刀劍神域》

日本動畫題材多樣，與電影的類型片（Genre）一樣分眾，但分類方式不同，多半以「系」稱之，例如校園系、奇幻系、療癒系等，類型之間有重疊的模糊地帶，受歡迎的大宗例如生活類型、魔法美少女類型、機器人類型、運動類型、偵探類型、奇幻冒險類型等。

以現實世界的日常生活趣事為主的動畫，代表作品例如《櫻桃小丸子》（ちびまる子ちゃん，圖1.58）、《蠟筆小新》（クレヨンしんちゃん）、《我們這一家》（あたしンち）等。

至於豢養奇幻生物，故事以正邪對抗為主的類型，其中以《神奇寶貝》（ポケットモンスター，圖1.60）為代表，其後著名的尚有類似設定的《數碼寶貝》（デジタルモンスター）和近年竄紅的《妖怪手錶》（妖怪ウォッチ）等。

13　日本的輕小說指的是以日本動畫風格繪製封面和插圖的小說，文字簡單，以年輕閱眾為銷售目標，定價亦較一般小說低。

圖 1.59 《櫻桃小丸子》

圖 1.60 《神奇寶貝》

圖 1.61 《魔法使莉莎》

圖 1.62 《美少女戰士》

　　以女性兒童為目標的魔法美少女類型，其始祖是 1967 年開播的《魔法使莉莎》（魔法使いサリー，圖 1.61）。之後最著名的應屬 1992 年開播的《美少女戰士》（美少女戰士セーラームーン，圖 1.62），近年受到歡迎的則有《小魔女 DoReMi》（おジャ魔女どれみ）和《珍珠美人魚》（マーメイドメロディーぴちぴちピッチ）等。

圖 1.63 《小甜甜》

　　有趣的是，由著重於男女情愛的少女漫畫改編而來的動畫，除了早年引進臺灣的《小甜甜》（キャンディ・キャンディ，圖 1.63），和被多次改編由真人演出的《流星花園》（花より男子）等少數幾部之外，其餘雖也針對女性觀

衆群，但收視和影響力卻遠遠不及，或許由於此類內容要到接近青春期的觀衆才會欣賞，而此時的女性觀衆對動畫漸失興趣，多已轉向眞人演出的偶像劇。

　　相對於以女性爲目標觀衆的作品，以男性爲目標觀衆的則爲機器人類型動畫。此類型動畫的始祖爲《原子小金剛》，而隨著發展，機器人的行動與操作方式不斷演化，例如原子小金剛擁有自我意識；橫山光輝的漫畫作品改編的《鐵人 28 號》（圖 1.64）是以遙控方式操控；1970 年代末紅遍臺灣的《無敵鐵金剛》（マジンガー Z，圖 1.65）[14] 則是搭乘式。這類動畫的機器人不考慮太多科學上的可能性，被稱爲「超級系機器人」，故事強調善惡對抗與熱血精神以感動觀衆，目標觀衆年齡層較低。而這些正邪分明、熱血對抗的動畫被稱爲「王道」，對兒童有很大的吸引力。

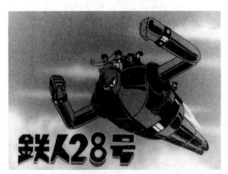

圖 1.64　　《鐵人 28 號》

圖 1.65　　《無敵鐵金剛》

　　1979 年開播、由富野由悠季導演的《機動戰士鋼彈》（機動戰士ガンダム，圖 1.66）開啓「寫實系機器人」風潮，但在開播起初時其實並未受觀衆青睞，而縮短原訂內容提早結束。但如同 1974 年的《宇宙戰艦大和號》（宇宙戰艦ヤマト）一樣，以較嚴謹的科學設定和複雜的劇情，吸引了年齡層較成熟、有科學知識基礎的觀衆，因此在觀衆熱情的請願之下一再重播，隨即廣爲人知 [15]，更對整個日本動畫產業有著極大影響。

　　這部作品對於產業的影響首先是「迷文化」。歐美商業動畫的目標年齡層較低，不太深究動畫細節，日本則不然，或許與日本文化中對細節執著的「職

14　在日本稱爲《魔神 Z》，是漫畫家永井豪與東映動畫共同企劃的電視動畫，1972 年開始播映。
15　Alplus 所著文章：戰後日本動畫簡史，收錄於《日本動畫五大天王》，大塊文化出版，頁 24-48。

人精神」有關，青少年甚至成人對
於動畫中的科學與設定細節仔細探
究，形成「御宅族」（Otaku）文
化與「宅經濟」。

另一個隨之而起的則是動畫產
業與玩具模型產業的緊密結合，歐
美受歡迎的動畫角色，例如米老
鼠，雖然也有做成玩具或以肖像販
售，但是幾乎沒有一開始即以周邊
販售爲目標的動畫作品。相反的，
日本許多動畫作品從一開始就是雙
軌進行，甚至多軌進行，玩具公司

圖 1.66　《機動戰士鋼彈》

就是動畫主要投資商之一，這樣的模式與前述有經濟能力的青少年和成人「迷
文化」相結合，形成巨大的產業鍊，鋼彈系列就是極爲成功之例。

日本動畫產業以「製作委員會」的模式降低成本，在企劃最初期，不但有
動畫製作公司投入，原創的漫畫發行商、播放的電視臺，連之後周邊商品的發
行商，如前述的玩具公司、文具公司等共同加入投資，不但確保發行、銷售
通路無虞，也大大降低單一公司投資動畫製作的風險。有些非常受歡迎的電視
動畫作品，例如《神奇寶貝》、《機動戰士鋼彈》等，亦改編成爲「劇場版」，
也就是以長片形式在電影院或錄影帶（或 DVD）市場發行。

日本動畫的視覺風格有別於歐美的商業動畫，而且較爲一致，除了在角色
設計上的特殊性，如比例特別大的眼睛，另外也有許多敘事上的視覺傳統，如
額頭上出現豆大的汗珠表示角色的緊張情緒，出現充滿花朵的背景表示角色突
然興起的愛意等，不但敘事方便，也對製作流程的簡化有所助益，且重複的背
景、物件可以一再使用。故事內容比起歐美則相對多樣，除了以兒童爲主要觀
眾的動畫外，也有許多針對青少年或成人的恐怖、色情動畫，除了商業上的成
功，也形成一種特別的次文化。

日本電影動畫「作者」

動畫電影則是以宮崎駿的吉卜力工作室（Ghibli）為首，製作非漫畫改編的原創高品質動畫，在國際上的聲勢於 2002 年奧斯卡金像獎最佳動畫片頒發給《神隱少女》（千と千尋の神隠し，圖 1.67）時達到巔峰，吉卜力工作室的兩位主要導演－宮崎駿和高畑勳[16] 國內觀眾大多耳熟能詳，於此不再贅述。

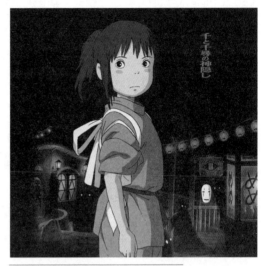

圖 1.67　宮崎駿導演作品《神隱少女》

日本動畫電影的特點是導演（在日本稱為「監督」）被視為「作者」，對整個影片的製作與風格都有極大的掌控權，比較起來，美國的動畫電影較接近於集體創作，導演是製作上的主要負責人，負責協調包含美術設計、原畫等各部門共同合作。日本動畫電影的出名「作者」，除了宮崎駿外，尚有大友克洋、押井守和已過世的今敏等，其中大友克洋、押井守、宮崎駿、富野由悠季，和庵野秀明被國內動漫研究團體「傻呼嚕同盟」併稱為日本動畫五天王[17]。

大友克洋原是漫畫家，19 歲時即有作品就被周刊出版。1988 年上映的《阿基拉》（アキラ，圖 1.68）乃改編於自己的漫畫作品，故事內容是科幻和超能力的題材，動作和爆破的畫面精細度令人讚嘆，2004 年推出第二部動畫長片《蒸氣男孩》（スチームボーイ），同樣以畫面質感和製作技術取勝，是非常執著於畫面美感的動畫導演。

16　高畑勳是宮崎駿在東映動畫工作時的前輩，吉卜力工作室的作品常會被觀眾誤以為是宮崎駿的作品，例如《螢火蟲之墓》。

17　傻呼嚕同盟著《日本動畫五天王》，大塊文化出版，2006 年。

押井守早年在著名的電視動畫製作公司「龍之子」[18]擔任動畫師，一路升任至導演，影響力最大的作品應是由士郎正宗的漫畫作品改編的《攻殼機動隊》（Ghost in Shell，圖1.69），故事內容是日本動漫常見的主題：人與機械的關係。特別的是，這部作品探討真實與虛擬，肉體與精神的複雜聯繫，啟發了華卓斯基姐弟（The Wachowskis）《駭客任務》（The Matrix）三部曲的電影製作。

庵野秀明早年曾參與龍之子公司和吉卜力工作室宮崎駿的動畫製作，1995年開始推出的電視動畫影集《新世紀福音戰士》（新世紀エヴァンゲリオン，圖1.70）敘事內容複雜，富含象徵，造成非常大的轟動和爭議。

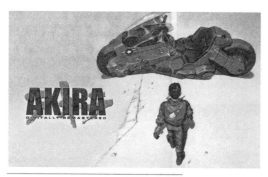

攻殼機動隊
彩圖

新世紀福音戰士彩圖

圖1.68　大友克洋導演作品《阿基拉》

圖1.69　押井守執導作品《攻殼機動隊》

圖1.70　庵野秀明執導作品《新世紀福音戰士》

<div style="text-align:right">Chapter 1　動畫起源與發展</div>

18　1962年由吉田龍夫與其兄弟創立，著名作品包含引進臺灣並造成轟動的《科學小飛俠》、《超時空要塞》等。

除了這幾位導演，已過世的今敏影響力也毫不遜色，其代表作品是《千年女優》（圖 1.71）和《盜夢偵探》（パプリカ，圖 1.72）等，虛實交錯的敘事方式非常特別，其中，改編自筒井康隆原著小說的《盜夢偵探》被認為影響了克里斯多夫・諾蘭（Christopher Nolan）執導的《全面啟動》（Inception）。

　　日本是一個講究輩分的社會，新人不容易獲得報導與注目，但近年也許是社會氛圍轉變，或者到了世代交替的時候。新海誠在 2002 年公開的作品《星之聲》（ほしのこえ），幾乎完全是獨自完成，品質大幅超越同類型（視覺趨近於日本商業風格）的獨立製作，一舉成名，之後陸續推出的其他作品，例如《雲之彼端，約定的地方》（雲のむこう、約束の場所）、《秒速 5 公分》（秒速 5 センチメートル）等都獲得相當不錯的評價，精緻的光影畫面是他極易辨認的視覺風格，2016 年上映的《你的名字》日本票房超過 100 億日圓，成為現象級的作品（圖 1.73）。

千年女優
彩圖

盜夢偵探
彩圖

圖 1.71　今敏導演作品《千年女優》

圖 1.72　今敏導演作品《盜夢偵探》

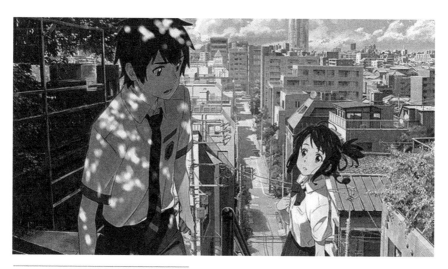

圖 1.73 新海誠執導作品《你的名字》

　　細田守曾在東映動畫擔任動畫師與導演，並與吉卜力工作室有合作關係，
2006 年執導作品《跳躍吧！時空少女》（圖 1.74）取材自筒井康隆原著小說《穿
越時空的少女》，以學校生活的日常設定加入科幻元素和細膩的情感，叫好叫
座，奠定了成為商業動畫一線導演的資格。近年陸續推出的動畫長片如《夏日
大作戰》、《狼的孩子雨和雪》、《龍與雀斑公主》等票房都獲成功，也已逐
漸建立個人的風格和名氣。

你的名字
彩圖

跳躍吧！時空
少女彩圖

圖 1.74　細田守執導的《跳躍吧！時空少女》

日本的藝術動畫

　　與美國相同，日本商業動畫非常成功，但也有以藝術創作爲主的動畫藝術家，例如已逝的偶動畫大師川本喜八郎的作品，便充滿濃濃的日本傳統文化風味。目前國際上知名的有任教於東京藝術大學的山村浩二，他在 2002 年公開的《頭山》（圖 1.75）獲得隔年奧斯卡提名，並得到法國安錫國際動畫展短片的最大獎項水晶獎，聞名國際。2007 年公開的作品《鄉村醫生卡夫卡》（カフカ田舎医者，圖 1.76），亦獲多項國際影展肯定。

　　年輕導演加藤久仁生於 2008 年公開的作品《積木之家》（つみきのいえ，圖 1.77）亦獲得安錫國際動畫展短片水晶獎，並得到奧斯卡最佳動畫短片，這是第一次由東方動畫短片作品得到此獎項。

圖 1.75　山村浩二作品《頭山》

圖 1.76　山村浩二作品《鄉村醫生卡夫卡》

圖 1.77　加藤久仁生作品《積木之家》

頭山
彩圖

鄉村醫生卡夫卡彩圖

積木之家
彩圖

1.5
華語地區的動畫發展

　　華語世界的動畫發展歷史雖不比歐美日等動畫先驅地區，但是中國過去曾有民族風格的特色，近年挾龐大的市場與資本商業動畫也有些成功案例；臺灣曾是 2D 手繪動畫代工王國，近年則有動畫工作室與藝術創作者努力發展動畫商業與藝術。

中國動畫的發展

　　中國早期的動畫製作，不脫萬氏兄弟四人：雙胞胎萬籟鳴、萬古蟾，和兩位弟弟萬超塵和萬滌寰 [19]，他們在 1926 年製作了第一部動畫短片《大鬧畫室》，是類似弗萊雪兄弟早期製作的結合真人實拍和手繪動畫的作品，受到觀眾歡迎。1930 年代持續製作動畫短片，並在對日抗戰期間製作宣傳卡通。萬籟鳴和萬古蟾在 1937 年看過《白雪公主》後決定製作動畫長片《鐵扇公主》（圖1.78），於 1941 年完成後在亞洲地區發行，引起廣大迴響。

　　中華人民共和國成立後，四兄弟除了萬滌寰外都加入上海美術電影製片廠繼續製作動畫，和其他共產政權國家一樣，上海美術電影製片場獲得政府資助，讓動畫藝術家無經濟顧慮的創作，這個時期，民族精神萌芽，主事者引導動畫片「要走民族風格之路」，當時上海美術電影製片廠廠長特偉，便以傳統書畫工具在 1963 年製作出《牧笛》（圖 1.79）。

圖 1.78　中國第一部動畫長片《鐵扇公主》

圖 1.79　特偉導演作品《牧笛》

19　這是萬氏兄弟創作時的署名，原名分別是萬嘉綜、萬嘉淇、萬嘉結和萬嘉坤。

圖1.80　特偉和李克弱導演作品《驕傲的將軍》

圖1.81　萬古蟾和錢運達導演作品《金色的海螺》

　　除了媒材運用外，角色設計也融合傳統戲劇特色。1956年特偉和李克弱導演的《驕傲的將軍》（圖1.80）以國劇臉譜設計主角顏面；1963年萬古蟾、錢運達導演的《金色的海螺》（圖1.81）以傳統剪紙藝術風格設計、製作動畫；萬氏兄弟的動畫長片《大鬧天宮》亦是從故事到美術設計都有濃厚民族與傳統色彩。這段時期製作之具民族色彩的動畫，無論在視覺以及媒材的技術運用都具有別樹一幟的藝術風格，可惜1966年文化大革命使這些藝術創作停頓下來。

　　文化大革命結束後，1980年代的中國逐漸改革開放，上海美術製片廠也開始製作電視動畫，《葫蘆兄弟》（圖1.82）融合中國傳統美術風格和商業製作系統，令人耳目一新，但同時美、日動畫進入市場，觀眾的目光逐漸被這些製作精良、商業模式已非常完整的動畫吸引，自製動畫逐漸萎縮。

圖1.82　《葫蘆兄弟》

　　2000年起，中國政府或許基於對國內影視產業的保護，或者基於意識型態，開始限制外國影視產品播映。但因為電視臺眾多，動畫需求量大，中國國內亦成立許多動畫產業製作基地與園區供應需求，雖然每年都有數量可觀的動畫產出，但良莠不齊，也不時有對美、日抄襲的爭議。然而這樣的政策也確實扶持出為數不少的動畫製作公司，加上部分海外學成歸國的製作人員協助，及本國的廣大市場，未來前景可期，但保護主義是雙面刃，過度保護會造成品質提昇速度遲緩的隱憂，仍待觀察。

商業上較成功的電視動畫作品有廣東原創動力公司出品的《喜羊羊與灰太狼》電視影集（圖 1.83），行銷至海外國家，其餘電視作品雖產量極大，如湖南藍貓動漫傳媒公司（原名：三辰卡通集團）製作《藍貓》系列的兒童教育動畫，累計節目製作量有 8 萬分鐘以上，若以一集 24 分鐘計，則有 3000 集以上，應是動畫史上最大的電視節目量，但品質不高，在中國之外鮮少播映。

圖 1.83　廣東原創動力公司出品《喜羊羊與灰太狼》

　　動畫電影方面，雖然文革結束後，上海美術製片廠每隔數年會發行動畫長片，以中國傳統故事改編為主，如 1979 年的《哪吒鬧海》、1999 年的《寶蓮燈》等，但不易與美日商業動畫大片競爭。近年來，由於中國國內製作能力提昇，每年開始有一定數量的動畫長片上映，但是除了從 2009 年起挾電視影集大受歡迎的《喜羊羊與灰太狼》每年製作的賀歲長片有相當不錯的成績外，其他的動畫長片票房都乏善可陳，但這種情形最近似乎逐漸改變，2014 年的《熊出沒之奪寶熊兵》和 2015 年的《西遊記之大聖歸來》（圖 1.84）不斷刷新本國產製的動畫長片票房記錄，品質也逐漸接近國際水準。

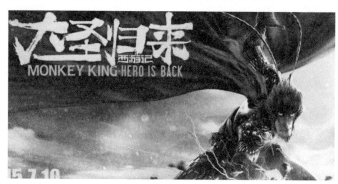

圖 1.84　《西遊記之大聖歸來》

2019 年楊宇（藝名餃子）導演，由北京光線影業和霍爾果斯彩條屋製作發行的《哪吒之魔童降世》（圖 1.85）票房超過 50 億人民幣，全球超過 7 億美元票房，是目前華語動畫電影票房紀錄。

圖 1.85　《哪吒之魔童降世》

香港動畫的發展

香港電影產業發達，據稱早在 1940 年代末期即嘗試在電影中加入動畫片段，其動畫技術自 1950 年代末期開始一直以協助電影特效製作為主，歸屬於如新藝城、邵氏等大片廠的特效製作組，另外也會製作廣告片和電視節目片頭。早期香港動畫的代表人物是區晴和黃迪，並組成由中華漆廠少東支持的動畫部門。1980 年代起，開始有獨立的特效公司成立，如大導演徐克的電影工作室成立的特效部門「cinemax」，1997 年推出改編自電影的動畫長片《小倩》，票房上表現平平。

1987 年成立的先濤數碼（Centro Digital Pictures），以及 1990 年成立的萬寬（Manfond）則專注於特效製作，技術上有相當的水準。先濤數碼在 2001 年推出由徐克監製的《老夫子 2001》、2007 年推出與迪士尼合作的《寶葫蘆的秘密》、2008 年推出由萬寬協助製作特效的《長江 7 號》，都是結合動畫角色與真人實拍的電影，然票房高低不等，似乎仍仰賴真人電影明星的人氣與號召力。

圖 1.86　袁建滔導演的《麥兜故事》

2001 年袁建滔導演以低成本製作的《麥兜故事》（圖 1.86）藉由原本即人氣十足的漫畫角色，以及貼近香港本土生活的內容，在當地得到極大的迴響，並在 2004 年推出續集電影。意馬國際（Imagi International）公司於 2000 年成立後積極與日本合

作，製作以 3D 電腦技術為主的電視影集與動畫，2007 推出動畫長片《忍者龜：炫風再起》（Teenage Mutant Ninja Turtles，簡稱 TMNT），由華納兄弟發行全球，打響知名度。但由於投資過大，加上 2009 年推出改編自手塚治虫著名作品的《原子小金剛》票房失利，導致 2010 年意馬國際公司倒閉清算

臺灣動畫的發展

從 1960 年代開始，龐大的美國動畫產業為了降低製作成本，採取外包到外國的策略，從最早的墨西哥、澳洲，逐漸向東南亞各國尋求更低廉的人工[20]，同時也將美式動畫製作的技術傳播到世界各地。

在成為動畫代工王國之前，臺灣在 1950 到 1960 年代有小規模的動畫製作和發行，稍具規模的是光啓社推薦至美國好萊塢學習動畫的趙澤修回國後成立的動畫部，主要製作廣告與社教宣導短片。1970 年代開始，臺灣承接日本與美國的動畫代工，1978 年王中元成立的宏廣公司引進美式企業管理，聘請好萊塢動畫師來臺訓練人才，很快成為全世界產量最大的動畫代工製作中心，直到 1990 年代臺幣升值，工資提高，代工業務逐漸往中國、東南亞等其他國家移動。西元 2000 年後動畫製作逐漸走向數位化，1988 年成立的西基公司，最初以廣告業務為主，之後便與宏廣合作發展 3D 電腦動畫代工，目前是臺灣動畫代工產量最大的公司。

自製動畫方面，臺灣的動畫公司從 1970 年代開始零星嘗試改編傳統故事，如 1971 年成立的中華卡通在 1975 年推出的《封神榜》、1979 年與日本東映合作的《三國演義》等自製商業動畫長片，票房上都未獲成功。動畫公司也嘗試從暢銷漫畫改編、製作動畫長片，如 1981 年遠東卡通公司與香港電影公司合作，推出改編自香港漫畫家王澤的《七彩卡通老夫子》（圖 1.87），1994 年改編自蔡志忠原著漫畫的《禪說阿寬》等。原創內容以學生創作和小規模獨立動畫製片為主，如石昌杰導演的《後人類》。長片方面，有 1998 年王小棣執導的《魔法阿媽》（圖 1.88），以本土民間信仰與風俗做為故事背景，獲得本地觀眾的共鳴。西元 2000 年後，政府雖然宣布對數位內容，包含動畫產業的支

20 全球化下臺灣動畫產業發展與策略之研究，蔡承汀碩士論文，國立臺灣師範大學美術學系，2009 年。

持補助，但動畫長片無論改編自傳統故事內容，如媽祖的傳說，或是運用原創內容已在網路上獲得注目的角色，如「阿貴」，都未能在市場上獲得成功。

　　近年也有動畫工作室嘗試製作電視動畫，較具規模的有首映創意製作的原創影集《姆姆抱抱》，目標觀眾是學齡前兒童。中小型的工作室則有如 2 號工作室邱立偉導演的《小貓巴克里》、《觀測站少年》，和冉色斯工作室製作的《閻小妹》等，臺灣動畫產業無論在長片或電視影集製作都仍待持續努力，嘗試發展成功的商業模式。

圖 1.87　遠東卡通公司改編的《七彩卡通老夫子》（上）

圖 1.88　王小棣執導的《魔法阿媽》（右）

| 延伸
思考 | 1. 動畫的起源跟工業革命有什麼樣的關聯？ |

1. 動畫的起源跟工業革命有什麼樣的關聯？
2. 美國和歐洲國家在動畫發展的過程有什麼基本的不同？怎麼形成的？
3. 日本動畫有什麼樣的特色？為什麼會有這樣的特色？
4. 在動畫創作上，是否應該積極找尋與地方文化特色的連結？為什麼？

延伸閱讀

1. 黃玉珊、余為政：《動畫電影探索》。1997 年：遠流。
2. Beck, Jerry：《Animation Art：From Pencil to Pixel, the History of Cartoon, Anime & CGI》。2004 年：Flame Tree。
3. Bendazzi, Giannalberto：《Cartoons: One Hundred Years of Cinema Animation》。1995 年：Indiana University Press。

Chapter 2

動畫美學理論

本章將介紹動畫的定義，還有動畫做為一種藝術形式、商業娛樂，或者技術應用上跟其他藝術和娛樂形式的關聯，以及近幾十年來動畫被認為是一種藝術之後，學理上的發展與美學理論模型的演進。

2.1
什麼是動畫？

「什麼是動畫？」這個問題從動畫被視為不同於真人實拍的動態影像開始就不斷被討論。除了從概念上去討論，也有從製作技術上的定義或近於美學哲理的討論，還有動畫如何被我們視覺生理上接收的發現。

動畫的定義

動畫（Animation）的拉丁文源頭 Anima，是給予生命（to give life to）的意思，套用在動畫電影上，就是動畫師讓原本沒有生命的線條或物件活了起來。由於動畫媒材非常多變，視覺風格、製作技術繁多，本節便介紹幾個較具代表性、足以凸顯動畫的定義。

ASIFA（Association Internationale du Film d'Animation）於 1960 年在法國成立，是最早的國際動畫展演、研究組織，他們提出：

動畫「非真人實拍」（not live-action）。

儘管這個定義廣泛且不大實際，但在媒體混亂紛雜的數位時代，卻也值得重新審視，下文會再提及。

學者所羅門（Charles Solomon）[1] 曾在不同技法創作的動畫中找出兩個特質：

1. 動畫是由影格逐格製作的。[2]（The imagery is recorded frame-by-frame.）

2. 動態的幻覺是創造出來。（The illusion of motion is created, rather than recorded.）

1　所羅門（Charles Solomon）是動畫歷史學者與評論家，目前任教於加州大學洛杉磯分校（UCLA）。

2　芙妮絲（Maureen Furniss）著《Art in Motion》，John Libbey出版，1998 年。

這個定義較爲實際，長久以來，「逐格拍攝」被認爲是動畫和實拍電影最大的區別，但在數位時代，此定義受到很大的挑戰。

前面提到的加拿大實驗動畫大師麥克拉倫（Norman McLaren），他認爲動畫的藝術性如下：

動畫並不僅是「會動的繪畫」，而是「將動態逐格繪出」的藝術，每一影格之間所發生的，比每一個影格本身更重要…。[3]（Animation is not the art of drawings that move but the art of movements that are drawn; What happens between each frame is much more important than what exists on each frame…）

他把動畫的本質解釋得更清楚了，無論是具象的角色動畫，或是抽象的動態影像，「動態」的精緻程度，無疑是動畫的精髓所在。

薩格雷布（Zagreb）製片廠提出對動畫的另一層理解：

設計賦予了動畫生命和靈魂，但並非經由對現實的複製，而是經由對現實的轉換。[4]（to give life and soul to a design, not through the copying but through the transformation of reality.）

這個定義點出動畫「創造」的本質，動畫師透過各種媒材，賦予角色生命和靈魂，而動畫導演（或編劇）扮演造物者的角色，無中生有地創造出世界。

英國非常有影響力的老牌動畫公司 Halas & Batchelor 創辦人 John Halas 和 Joy Batchelor 曾提出：

如果實拍電影是爲了表現眞實的世界，動畫影片則專注在「形而上」的眞實：不是事物看起來如何，而是他們有什麼「意義」。[5]（If it is live-action film's job to present physical reality, animated film is concerned with metaphysical reality - not how things look, but what they mean.）

3　芙妮絲（Maureen Furniss）著《Art in Motion》，John Libbey 出版，1998 年。
4　哈羅威（Ronald Holloway）著《Z is for Zagreb》，Tantivy Press & A. S. Barnes 出版，1972 年。
5　哈佛（Thomas W. Hoffer）著《Animation: A Reference Guide》，Greenwood Press，1981 年。

圖 2.1　韋伯的作品《自閉症》（A is for Autism）

捷克的停格動畫鬼才導演史凡克梅耶（Jan Švankmajer）則提出對動畫創作的想法：

動畫賦予我給予事物神奇力量的能力⋯我運用動畫作為一種顛覆的工具。[6]
（**Animation enables me to give magical power to things⋯I use animation as a means of subversion.**）

的確，動畫在百年來雖有許多商業作品，但無論內容或媒材，都較實拍電影具有更多的實驗性，視覺上也更加多元，而且動畫往往能表現電影無法表達的概念。如英國導演韋伯（Tim Webb）在 1992 年製作的《自閉症》（A is for Autism），是一部以動畫表現自閉症兒童內心世界的紀錄片（圖 2.1）；臺灣導演葉亞璇、虞雅婷及鍾玲在 2010 年製作的《敲敲》，則是以動畫表現盲眼女孩所感受到的世界（圖 2.2）。

1990 年代末期，資訊科技快速發展，數位製作方式逐漸滲透到動畫製作的各個環節，前述的動畫定義勢必重新檢討，而過往專屬於動畫的技術大量使用在電影特效，導致動畫和實拍電影間的界線逐漸模糊，後續會有更深入的探討。

6　威爾斯（Paul Wells）著《Understanding Animation》，Routledge 出版，1998 年。

圖 2.2　葉亞璇、虞雅婷及鍾玲的作品《敲敲》

動畫形成的原理

　　動畫和電影的動態影像，是由生理現象的視覺暫留，加上心理效果的 Phi 現象（Phi Phenomenon，或稱 Φ 現象）形成。

　　視覺暫留（Persistence of vision）是指我們看到的影像殘留在視網膜上約二十五分之一秒的時間，這個現象即是動態影像被感知「會動」的基礎。一些電影史學者認為，這個現象是由英國醫生羅吉特（Peter Mark Roget）最先在 1824 年的一篇論文中提出，雖然他提出的其實是一種錯視，而不是視覺暫留，但仍影響到部分早期視覺裝置，如費納奇鏡的發明。

　　Phi 現象是指若我們認為在一系列的圖片中有同樣的物件（或認為是同一個物件、不同視角），便會認定這個物件在移動。圖 2.3 便是簡單的例子，若快速連續播放圖 A 和圖 B，我們會認為圓形在左右移動。

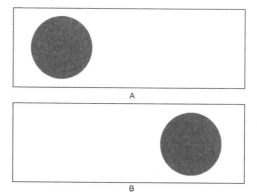

圖 2.3　快速連續播放圖 A 和圖 B，則會產生圓形左右移動的心理效果

2.2
動畫與其他領域的關聯及應用

動畫和其他相關領域之間，大約可以連接成如圖 2.4 的複雜關係。

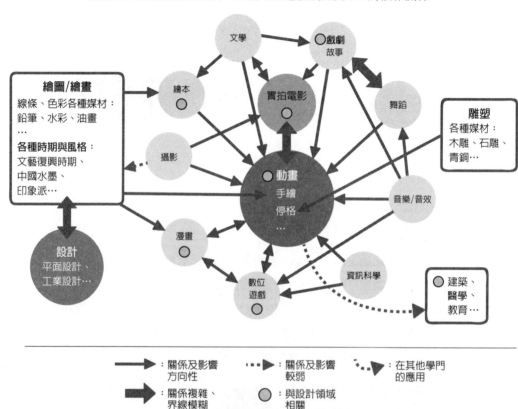

圖 2.4　動畫與其他領域的關聯及應用

由圖可知，動畫與繪畫有相當密切的關係，早期嘗試製作動畫的先驅者，都是以手繪線條為主，如布萊克頓、寇爾和麥凱。繪畫的歷史非常久遠，西方把以鉛筆、粉彩等線條為主的作畫方式稱為「Drawing」（本書稱為繪圖），運用水彩、水墨等以色彩、色塊為主的則稱為「Painting」（本書稱為繪畫）。繪畫的種種技法、媒材、顏料、風格、流派等，均提供動畫非常豐富的創作方式與表現形式，對手繪動畫有著極大影響。

改編動畫之文本來源

　　早期許多動畫師原本是報紙專欄漫畫的插畫家，因此有很強的手繪能力，像美國動畫先驅者麥凱等，角色亦有許多是直接改編自受歡迎的專欄。而日本的電視動畫大多由受歡迎的漫畫改編而來，因為在漫畫市場的競爭中已經有了基本的觀眾群，很大程度地降低發行風險。而後熱門動畫輸出海外，形成強大的文化影響力，在亞洲尤其明顯；歐美則不同，動畫、卡通（Cartoon）、漫畫（Comic）或圖畫小說（Graphic Novel）距離較遠，但近年來，好萊塢流行將超級英雄漫畫改編成電影，使用大量特效，模糊了動畫、電影和漫畫的界線。

　　另一個歷史悠久的藝術形式—雕塑，也對動畫有相當的影響，尤其是在角色、場景建構都有賴傳統雕塑模型技術的停格動畫和偶動畫，包含木頭、黏土，甚至玻璃等不同材料都曾是創作媒材。而 3D 電腦動畫是在電腦裡雕塑出虛擬的三度空間模型，也需要立體造型和三度空間的概念。

　　動畫和文學、繪本、戲劇以及電影的共同點在於「講述故事」。著名的文學作品常常被改編成電影，成為主要內容的來源，同樣的情況在動畫亦同，如宮澤賢治 1934 年出版的《銀河鐵道之夜》（銀河鉄道の夜），在 1985 年被改編為同名動畫電影，2006 年又被改編成完全由電腦製作的 3D 動畫（圖 2.5）。

圖 2.5　改編自《銀河鐵道之夜》之 1985 年（左）和 2006 年的動畫電影（右）

野獸國棟畫分
鏡彩圖

咕嚕牛動畫
彩圖

失物招領動畫
彩圖

圖 2.6　《野獸國》原著繪本（a）、1974 年改編動畫分鏡（b）和 2009 年電影（c）

　　近年也有繪本故事被改編成動畫，如 1963 年桑達克（Maurice Sendak）原創的暢銷繪本《野獸國》（Where the Wild Things Are?），於 1974 年被動畫師迪奇（Gene Geitch）製作成同名動畫，2009 年又被改編成同名真人電影（圖 2.6）。

　　2011 年奧斯卡的動畫短片獎項中，相當特別的是有兩部繪本改編的動畫入圍，其一為在技術上結合了 3D 電腦動畫和停格動畫，改編自廣受歡迎的繪本《咕嚕牛》（The Gruffalo）（圖 2.7）；另一部則是改編自澳洲華裔插畫家陳志勇（Shuan Tan）在 2000 年出版的繪本《失物招領》（The Lost Thing）（圖 2.8）由於陳志勇亦擔任導演之一，動畫風格與其繪本完美銜接，並奪得最佳動畫短片獎項。

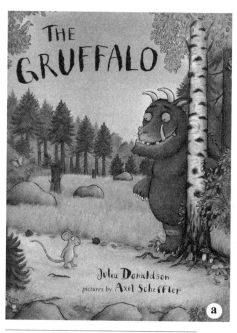
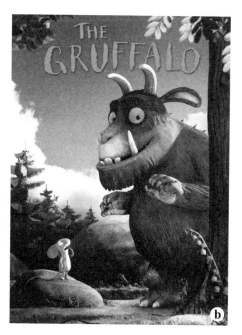

圖 2.7 《咕嚕牛》繪本（a）和動畫（b）

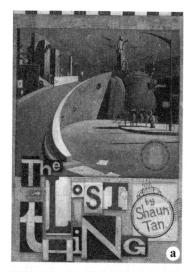
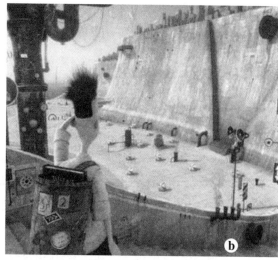

圖 2.8 《失物招領》繪本（a）和動畫畫面（b）

動畫製作技術運用

　　戲劇與動畫之間除了故事文本之外，也包含了表演。舞蹈的肢體表達對以角色為主的動畫非常重要，動畫師常要扮演類似指導者的角色，動畫角色則是演員或舞者。因此，動畫師平常就要對人物、動物的動作多加觀察，甚至在製作動畫前，會先以錄影設備錄製一遍角色的動作當作參考。由於技術的進步，有些動畫或電影特效中的虛擬角色，會先由真人演出，再運用動態擷取（Motion Capture）的技術記錄動作，將之套用到虛擬角色上，最著名的便是由瑟奇斯（Andy Serkis）飾演的《魔戒三部曲》（The Lord of the Ring Trilogy）中的咕嚕（Gollum），這種技術也是使動畫和電影界線逐漸模糊的原因之一（圖2.9）。

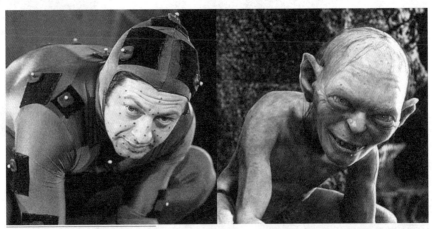

圖 2.9　瑟奇斯和他所飾演的咕嚕

　　音樂是聽覺的藝術，對動畫、電影、戲劇、舞蹈來說，是塑造氣氛的重要元素，許多抽象的實驗性動畫，如前面提到的費辛格和義格林的作品，常以音樂為主，再創作動畫來配合旋律律動。

　　攝影（Photography）的發明早於電影和動畫，可說是動態影像的基礎技術。早期透過逐格拍攝來形成動態影像，電腦動畫出現之前，逐格攝影是動畫製作的唯一方式。3D 電腦動畫出現後，不但可使用軟體產生單張圖像[7]，甚至連攝影圖像也可以在電腦中重新拼貼、混合，成為動態影像的來源之一。

　　數位製作從根本上改變動畫製作的方式，即使是傳統的手繪、停格動畫也不例外，下面會針對動畫、電影等動態影像的部分詳加討論，並提出理論模型。

7　電腦軟體產生單張圖像的方式稱為「算圖」（rendering），或「渲染」。

2.3
動畫美學的理論模型

長久以來，動畫被視爲年齡層較低的娛樂媒體（media），不被文化、媒體領域的學者視爲值得研究的領域，直到 1980 年代，後現代主義思潮當道，使得原本邊緣化的媒體被重新審視，其中即包括了動畫[8]，近幾十年來，學者們也提出了一些理論模型，爲的是理解動畫這個新興美學形式的整體樣貌。

動畫研究組織的發展

1960 年，著重於動畫展演與藝術發展的組織 ASIFA[9] 於法國成立後，陸續在世界各國成立分會，主要工作是動畫影展的舉辦和促進動畫藝術家的交流，目前歷史較悠久的藝術動畫四大影展就是由這個組織所認可。

美國紐約電腦資訊研究協會 ACM（Association for Computing Machinery）旗下的研究組織 SIGGRAPH（Special Interest Group on GRAPHics and Interactive Techniques），從 1974 年開始，每年舉辦電腦影像和繪圖相關的研討會，從初期只有 300 ～ 600 人出席，發展至近年約有 1、2 萬人參與的盛況。

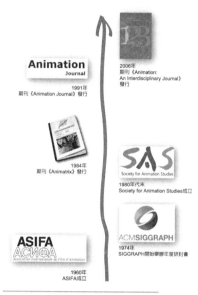

圖 2.10 動畫研究組織的發展脈絡

1980 年代末，全球性的動畫研究組織 SAS（Society for Animation Studies）在美國成立，以動畫學術研究爲主要目標，在世界各地舉辦動畫相關研究的學術研討。1984 年，美國加州大學洛杉磯分校（UCLA）動畫部門開始發行以研究生的研究爲主的期刊《Animatrix》，發行範圍較小，在臺灣不易取得。1991 年，動畫研究相關期刊《Animation Journal》開始發行，近來則有自 2006 年開始發行的《Animation: An Interdisciplinary Journal》，內容收錄與動畫相關的跨領域研究文章，以上兩種都是學術性較強的刊物。

8　芙妮絲（Furniss, M.）《Art in Motion》，John Libbey，1998 年。

9　International Animated Film Association，法文爲 Association Internationale du Film d'Animation。

動畫理論與模型

前面提到 ASIFA 對動畫的定義：只要不是實拍電影，都可以稱為動畫。但是，動畫和電影到底有什麼關係呢？日新月異的數位技術，對兩者又有什麼樣相輔相成的影響呢？下面舉出幾個極具代表性的理論與模型加以討探。

• 芙妮絲的理論模型

美國學者芙妮絲（Maureen Furniss）認為動畫是抽象的，而電影是真實世界的實拍，所以與真實世界是「相仿」的。她提出一個包含電影和動畫的理論模型，以抽象（Abstraction）和相仿（Mimesis）做為軸線兩端（圖 2.11）。理論上，所有的電影和動畫都可以在軸線上找到適合的位置。

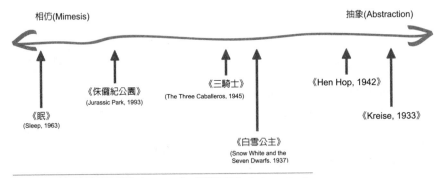

圖 2.11 芙妮絲模型的相仿（Mimesis）光譜和抽象（Abstraction）

芙妮絲認為結合動畫和實拍的電影，如 1945 年迪士尼推出的《三騎士》（The Three Caballeros）在軸線上恰好介於電影和動畫中間。軸線最左側是最寫實的電影形式，如安迪 · 沃荷（Andy Warhol）在 1963 年拍攝的《眠》（Sleep），內容為一個人長達六小時的睡眠情形；好萊塢商業片《侏羅紀公園》則介於《三騎士》和《眠》之間靠左側的位置。右側動畫部分的軸線上，最右側是最抽象的前衛動畫，如費辛格（Oskar Fischinger）1933 年製作，富有實驗性質的藝術動畫《圓圈》（Kreise）；右側靠近中間的是商業導向動畫，如《白雪公主》；再右側一點、更抽象的動畫，如麥克拉倫於 1942 年製作的《跳跳雞》（Hen Hop），為使用簡單的線條表現的動畫。

在這數位時代，拜 3D 電腦繪圖技術的不斷進步，這個模型的中間變成一個非常模糊的地帶。動畫和電影的結合，並非像《三騎士》或 1988 年辛密克斯（Robert Zemeckis）的《威探闖通關》（Who Framed Roger Rabbit?）（圖 2.12）一樣單純地結合卡通角色到實拍影片中，何者是實拍，何者是手繪涇渭分明，現今電影中的特效技術已使得一般觀眾無法區分實拍和電腦製作的部分了。

電腦繪圖技術尚未發達時，先被使用在電影特效上的是停格動畫技術，尤其是製作現實中不存在的怪獸，其中最有名的是停格動畫特效大師哈利豪森（Ray Harryhausen），他協助製作多部奇幻、冒險電影，包含《辛巴達七航妖島》（The 7th Voyage of Sinbad）（圖 2.13）等。這時期運用特效做出來的怪獸，即使材質非常逼真，但由於是透過逐格拍攝靜態物件來使其產生動作感，不會有用攝影機連續拍攝時的動態模糊效果，因此，觀眾很容易看出與真實動態物體的不同，再加上當時去背（Background keying）技術尚未成熟，整體畫面看起來不夠真實。

1990 年代，3D 電腦繪圖技術應用在電影特效後，靜態場景有時仍使用縮小模型以節省成本，但動態的奇幻生物、超級英雄角色等，逐漸轉為由電腦製作，特別是在 1993 年的《侏羅紀公園》之後，電腦動畫技術取代了大部分原本用停格動畫製作的非現實生物、人物。並且隨著電腦演算法輸出擬真圖像技術的進步，原本困難的毛髮、皮膚也都一一克服，時至今日，除了最困難的模擬真人之外，絕大多數的情況下，觀眾已不易分辨出電影中的場景何者是實拍、何者是電腦特效了。

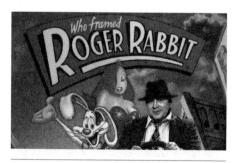

圖 2.12 《威探闖通關》（Who Framed Roger Rabbit?）

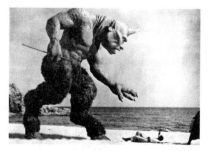

圖 2.13 《辛巴達七航妖島》（The 7th Voyage of Sinbad）

電影特效近年有許多嘗試也有長足的進步：2004 年發行的《諸神混亂－女神陷阱》（Immortel ad vitam）（圖 2.14）中，加入完全由電腦製作的真人角色，因當時技術尚未成熟，電腦製作的配角與真人演出的主角顯得格格不入。2005 年的《萬惡城市》（Sin City）運用特殊的影像處理，刻意模擬原著漫畫風格甚至加以渲染（圖 2.15），實拍的演員們被合成在完全由電腦製作的場景中，營造出特有的視覺效果。

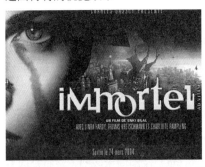

圖 2.14 《諸神混亂－女神陷阱》（Immortel ad vitam）

圖 2.15 《萬惡城市》（Sin City）

在 2009 年《班傑明的奇幻旅程》（The Curious Case of Benjamin Button）中，主角布萊德彼特（Brad Pit）年老的形象由電腦製作，在中年時才由演員上陣演出（圖 2.16）。同年上映的《阿凡達》（Avatar）更創造出一個納美人的世界，再將真人演員合成上去（圖 2.17）。這些電影使得「用電腦製作真實人類」這個最後的挑戰，或被稱為電腦繪圖的「聖杯」（Holy Grail）幾乎獲得完全的成功。2015 年的《玩命關頭 7》（Fast and Furious 7）由於主要演員之一的保羅·沃克（Paul Walker）在拍片期間身亡，因此改由保羅的弟弟演出，再以數位方式修整，也是一例。

圖 2.16 《班傑明的奇幻旅程》中電腦製作的年老形象和布萊德彼特的真人演出

圖 2.17 《阿凡達》（Avatar）

另外，前面提到的動作擷取技術（Motion Capture）也被應用在實拍電影和動畫中，這個技術是透過機械或光學方式將真人演員的動作存錄下來，再套用到由電腦製作的虛擬角色上，除了前述《魔戒三部曲》中的咕嚕外，由導演辛密克斯（Robert Zemeckis）拍攝的幾部寫實導向的動畫亦運用到這個技術，辛密克斯早年成名作品是《回到未來》（Back to the Future）系列，其後從 2004 年的《北極特快車》（Polar Express）開始，近十幾年來熱衷於嘗試使用動態擷取技術來製作動畫，但被認爲角色過於寫實，又不完全像真正的演員，因此落入「恐怖谷」[10] 中而不討喜，此亦反映在票房上。

2011 年發行的《丁丁歷險記》（The Adventures of Tintin）（圖 2.18）大量運用動作捕捉技術，角色、場景完全由電腦製作輸出，因此奧斯卡金像獎認爲此片不可在動畫影片項目中競逐獎項，甚至連其導演史蒂芬史匹柏（Steven Spielberg）也認爲這部片並不是動畫，這又進一步動搖了動畫是「非真人實拍」定義。

21 世紀初，新媒體（New Media）藝術理論學者馬諾維奇（Lev Manovich）甚至提出一個備受爭議的觀點，他認爲這個時代的數位電影（digital cinema）僅是動畫的一種特殊類型[11]。無論如何，電腦繪圖和其他特效技術完全改變了電影和動畫的製作和視覺表現，模糊了動畫和電影的界線，芙妮絲所提出的模型顯然難以適用。

丁丁歷險記
彩圖

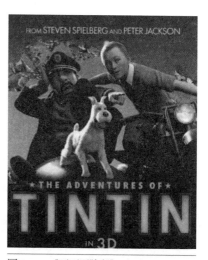

圖 2.18 《丁丁歷險記》（The Adventures of Tintin）

10 1970 年，日本機器人專家森政弘引用詹斯克（Ernst Jentsch）1906 年的論文提出「恐怖谷」（Uncanny Valley）理論。他指出由電腦或其他方法製作出來的人物，若不重寫實，人們會注意到他與真人相似之處，進而產生好感；若強調寫實，除非極爲擬真，否則人們會特別注意到其與真人不同之處，進而產生厭惡的感覺。辛米克斯所導演的《北極特快車》（Polar Express）、《貝武夫：北海的詛咒》（Beowulf）等片都被認爲落入恐怖谷。

11 馬諾維奇（Lev Manovich）著作，2001 年由 MIT Press 出版的《The Language of New Media》書籍中，〈Digital cinema and the history of a moving image〉所提出的概念。

• 威爾斯的動畫理論架構

動畫學者威爾斯（Paul Wells）在 1998 年《Understanding Animation》一書中提出另一個動畫理論模型，他把迪士尼從《白雪公主》以來的手繪動畫長片風格稱為「正統（Orthodox）動畫」，相對於正統動畫，即為「實驗動畫（Experimental Animation）」，大部分獨立製作的動畫短片和一些動畫長片介於正統動畫和實驗動畫之間，威爾斯稱為「發展動畫（Developmental Animation）」，如圖 2.19：

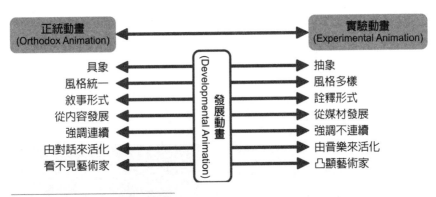

圖 2.19 威爾斯提出的動畫理論架構

• 正統動畫

正統動畫是「具象」的，以人物或動物角色的表演為故事（敘事形式）發展方向，美術風格統一，在製作及發展過程中，會細細考量故事內容，角色之間的對話亦能引領觀眾了解故事，而故事中發生的事件是連續的。

為避免觀眾混淆，多人協力的長片作品風格統一，但除了導演等少數幾個人之外，製作動畫的工作人員名字並不顯著標示。綜合來看，正統動畫屬於商業性質，在其製作過程中會不斷考慮觀眾的反應，迪士尼、皮克斯、夢工廠製作的商業動畫長片都屬此類。

• 實驗動畫

實驗動畫則以「抽象」圖像表現，畫面隨著音樂旋律和節拍動作，風格變化多端，全憑藝術家的主觀想法設定。發展過程中考慮的是製作的材料能創造

出什麼新穎的視覺效果。圖像不是在說故事，而是表達一種狀態或情緒，並邀請觀者自行詮釋情感和意涵。這類動畫多半是獨立製作，或由少數幾人合作，製作的藝術家或動畫師的名字和作品緊緊相連。前文介紹的美國動畫師費辛格（Oskar Fischinger）、加拿大動畫大師麥克拉倫（Norman McLaren），還有歐洲的里希特（Hans Richter）、義格林（Viking Eggeling）等動態影像藝術家作品皆屬此類。

綜觀而言，實驗動畫是藝術家表達自我情感的純藝術作品，這類型的動態影像創作，有時也被歸類為「前衛電影」（Avant-garde film）。

• 發展動畫

發展動畫的特性介於前述兩者之間，如一部分用對話，一部分用音樂來表達；或者一部分偏向正統動畫，一部分偏向實驗動畫，如以具象角色，運用多種風格來講述故事。美國 UPA 製作的動畫，就是一種發展動畫，強調故事性，但角色、場景設計和美術風格較抽象，這類動畫所含範圍較廣，凡是不屬於前面兩類的動畫都屬此類，許多獨立製片動畫師的創作，多半是短片，也是流通於國際影展的影片主要類型，例如法國動畫師杜德威特（Michael Dudok de Wit）創作的《和尚與飛魚》（Le moine et le poisson）（圖 2.20）。

1960 年代開始發展的 3D 電腦繪圖技術，最早被應用在電影特效製作上，之後逐漸成為一種製作動畫的技術。1995 年皮克斯（Pixar）第一部 3D 電腦動畫電影《玩具總動員》（Toy Story）發表後，3D 電腦動畫電影在幾年之間就取代了迪士尼的平面手繪動畫，成為市場上的主流。

圖 2.20　《和尚與飛魚》（Le moine et le poisson）

若依據威爾斯的理論架構來看，3D 電腦動畫已成為今日的正統動畫，有趣的是，正統動畫的特性，如具像、風格統一、敘事結構等也都可以套用於 3D 電腦動畫電影，可說是承襲了迪士尼的動畫傳統，改以新技術和新視覺表現來說故事，但此理論僅針對動畫電影長片。

圖 2.21　日本藝術家牧野貴的創作

圖 2.22　《9：末世決戰》（9）

電視動畫雖然也有愈來愈多的 3D 電腦動畫作品，但因其已建立完整的平面手繪動畫製作流程和分工體系，其呈現效果仍然受到兒童歡迎，況且若使用 3D 電腦動畫技術製作出品質相當的影集成本未必較低，因此仍以平面手繪動畫為主，保留了電視動畫市場視覺風格的多樣性。

另一方面，有些藝術家利用 3D 電腦繪圖技術，創作抽象而風格多樣的實驗動畫，例如日本藝術家牧野貴的創作（圖 2.21），這類作品也被歸類為數位藝術（Digital Art）或是錄像藝術（Video Art）。另外還有加上互動技術，甚或搭配舞蹈、劇場的表演等更多元的作品表現形式，但這些就不在本書的討論範圍了。

以 3D 電腦繪圖技術表現的發展動畫，常常在世界各地的影展播出，這些影片往往是學生的創作作品，展現出多樣的視覺風格，如法國 SUPINFUCOM 的學生一再以驚人的創意製作出不同於主流的動畫作品。這些視覺風格或敘事，有時會被好萊塢吸收成為「正統」風格，如 2005 年，南加州大學學生阿克爾（Shane Acker）因畢業作品受到名導演提姆波頓（Tim Burton）的賞識，於 2009 年發表改編的同名動畫長片作品《9：末世決戰》（9）（圖 2.22）。

• 數位時代的動態影像理論架構

綜合芙妮絲和威爾斯的理論基礎，加上近年急速發展的資訊科技的影響下，動畫和其他動態影像之間的關係有了變化，有些影片難以界定是動畫、劇情電影，還是前衛的實驗電影。與芙尼絲兩個趨向的單軸模型相仿，這裡提出一個單獨考量動畫影像的單一軸向模型（圖 2.23），軸線的一端趨向古典、一端趨向前衛，理論上，所有的動畫影片都可以在軸線上找到位置。

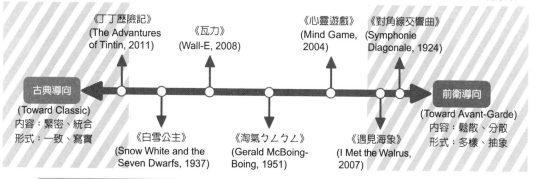

圖 2.23　動畫的古典與前衛導向架構

- **動畫的古典與前衛導向**

　　每一個世代古典與前衛的標準不盡相同。所謂古典或經典作品，在初出現的年代都是前衛的，就如已成百年經典、主流、正統的迪士尼《白雪公主》，在二戰前播映時，無論其製作技術及畫面的精細程度，都是破天荒、前所未見的創舉，在當時是相當「前衛」的。我們可以說：

　　所謂「古典」，是經過歷史刷洗和沉澱過的「前衛」。

　　但有些作品，即使歷經近百年，就現在的眼光來看仍屬前衛，這又是為什麼呢？我認為是商業的力量。儘管庸俗，但凡廣受歡迎、賣座的影片類型、樣貌便會引來大量想要重製賣座經驗的模仿者，於是，先驅者逐漸失去獨特性，在經過長時間的洗禮後，被奉為經典（古典）。

　　古典導向，也就是威爾斯理論中的「正統動畫」，數量龐大，內容與形式趨向單一。內容是在院線經常看到的商業電影敘事結構，也就是「說故事」，尤其是希望觀眾能看懂、喜愛的故事。表現形式則跟隨內容，大多數影片的影像風格從頭到尾均一致，而且**趨向寫實**。

　　前衛導向則有多樣的結構內容，但幾乎不存在常見的敘事結構，也就是不大講「故事」，內容是鬆散、分散而零碎的。畫面大多是抽象的不連續剪接，這類影片在芙妮絲的模型中屬於極為抽象的一端，在威爾斯的架構裡則歸類為實驗動畫。

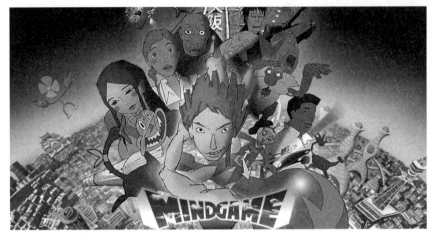

圖 2.24　《心靈遊戲》（Mind Game）

　　模型左方模糊地帶中的古典導向動畫，由於數位技術的大量使用，與實拍電影難以區別，例如前述的《阿凡達》和《丁丁歷險記》。至於右方的前衛導向影片，則在動態影像誕生的早期就有許多難以區分是動畫或電影，例如 1924年義格林製作的《對角線交響曲》。

　　古典和前衛之間，有著諸多可能性，例如《淘氣ㄅㄥㄅㄥ》（Gerald McBoing-Boing）在敘事方式仍屬古典，但形式、內容和技術都與迪士尼動畫有所區隔。日本動畫《心靈遊戲》（Mind Game）（圖 2.24）則以更多變的影像風格和分散、不連續的敘事呈現，更加趨近於前衛。

圖 2.25　《遇見海象》（I Met the Walrus）

動畫中的特殊形式—動畫紀錄片（Animated Documentary），例如《搶救雷恩大師》（Ryan），通常影片的聲音是記錄形式的訪談，影像則完全以動畫方式製作，取代原本攝錄的訪談影像。這類影片，我亦將之歸類爲在前衛導向模糊地帶的動態影像，因爲難以區分是動畫或是紀錄片，特別是這些影片帶有抽象的內容與形式。例如 2007 年的《遇見海象》（I Met the Walrus）（圖2.25），製片列維坦（Jerry Levitan）在 1969 年 14 歲時，在巨星約翰藍儂（John Lennon）演唱會後，趁機溜進旅館找他訪談，三十幾年後，他將訪談內容請導演拉斯金（Josh Raskin）製作成動畫。

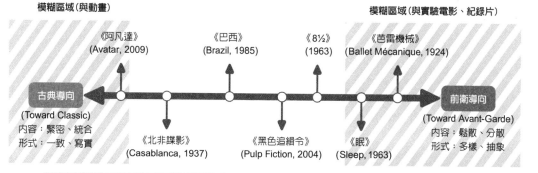

圖 2.26　實拍電影的古典導向與前衛導向架構

- 實拍電影的古典與前衛導向

　　實拍電影如同動畫，也有古典和前衛兩個導向（圖 2.26）。

　　左方古典導向的影片也有與動畫難以區分的部分，例如《阿凡達》；而右方前衛導向模糊地帶中的影片，也會難以區分實驗電影、紀錄片或是動畫。例如 1924 年法國導演利吉（Fernand Léger）、美國作曲家安席爾（George Antheil）共同合作的影片《芭蕾機械》（Ballet Mécanique）（圖 2.27）。

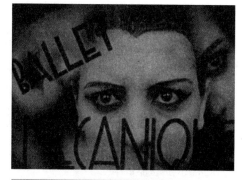

圖 2.27　《芭蕾機械》（Ballet Mécanique）

利吉為了使影像配合音樂，身為畫家的他使用許多重複的實拍影像和一些簡單的抽象圖形、繪畫等，讓這部影片難以歸類。許多在美術館展出的錄像藝術（Video Art）也應該歸類於此前衛的模糊地帶。

圖中介於古典和前衛之間的《北非諜影》（Casablanca）是好萊塢二十世紀初片廠時代拍攝的經典電影。導演泰瑞・基廉（Terry Gilliam）作品《巴西》（Brazil）的故事情節是現實與夢境相互交替，敘事較為鬆散、分散，影像也處處表現出脫離現實的科幻、幻想。

《黑色追緝令》（Pulp Fiction），以多線故事、多角色、時序錯亂顛倒，呈現出創新前衛的風格。這類作品，雖然比一般商業影片特別，但市場上仍有相當的接受度，通常不被歸類為藝術電影（Art House Film）或實驗電影（Experimental Film）。更前衛的作品，例如法國大導演費里尼（Federico Fellini）的《8½》，虛實交錯，敘事分散而鬆散，影像多有抽象的象徵意味，就更趨近於前衛的模糊範圍了。

- **動態影像理論架構**

- **動態影像理論架構**

前述的動畫和實拍電影單軸模型都具有古典與前衛兩個趨向，這兩端也都有與其他類型影像無法區分的模糊區域，若將這兩個單軸模型的模糊區域相連接，就會形成如圖 2.28 的圓圈狀模型。

模型左半圈是實拍電影，右半圈是動畫，相接之處的上方為「前衛」，下方為「古典」。

在圓圈上方前衛導向模糊地帶中的影片，在實驗動畫[12]、實驗電影[13]和紀錄片[14]的相關書籍中都會被提及，可見在前衛實驗那一端，無從區別影片類型，

12 羅賽特（Robert Russett）和史塔爾（Cecile Starr）著《Experimental Animation》，Da Capo Press 出版，2008 年。

13 李斯（A. L. Rees）著，岳揚譯《實驗電影史與錄像史》，吉林出版集團，2011 年。

14 巴爾諾（Erik Barnouw）著《Documentary: a History of the Non-Fiction Film》，Oxford University Press 出版，1983 年。

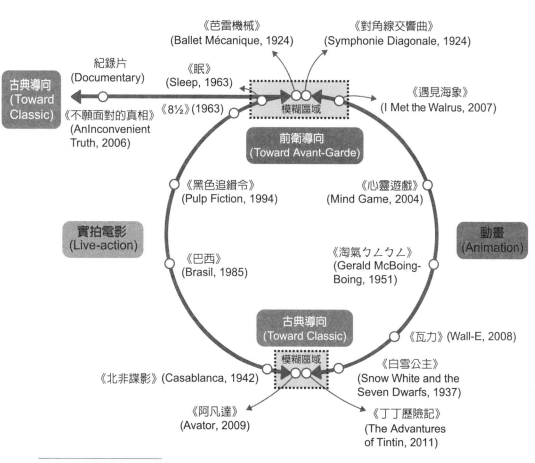

圖 2.28　動態影像理論架構

這裡是所有影片的源頭，就像萬物的起源一樣，尚未分化。而這些影像若更進一步和舞蹈、戲劇表演或各種機械裝置結合，甚至加上對觀者的即時偵測、錄製、擷取，就能有無窮無盡的變化。

　　紀錄片的類型軸線在前衛導向處與動畫和實拍電影有著難以區分的模糊區域，但軸線另一端的古典導向紀錄片則筆直朝向前，並無模糊之處。

　　由於紀錄片的本質是紀實，編導者不希望透過特效，混入令人覺得是幻想的影像。雖然有不少紀錄片會加入動畫影像作為抒情或說理的敘事，但是絕不會被混淆為實拍影像，也不會無從區分。其敘事結構也完全不同於商業電影，

影像的作用在於陳述編導的想法概念，而不在說一個虛構的故事。內容形式上一般趨向於概念先行、以不連續的訪談或錄像說明影片的主題來呈現觀點的報導方式，例如圖中《不願面對的真相》（Inconvenient Truth）[15]。這個趨勢的古典導向，就是我們常見的電視新聞以及主題報導的樣貌，有一位明確的主持人或訪問者，對觀眾說明影片要表達的事件。

　　前衛導向的紀錄片通常不太存在觀點，或社會、政治、環境方面的議題，是一種純藝術的影像創作，跟其他前衛影像一樣，難以歸類。

　　這是一個概念模型，不具精細刻度，不容易比較類似影片之間何者更「古典」或更「前衛」，僅以代表性作品呈現影片在軸線上的約略位置。由於古典和前衛的概念與時俱進，因此在不同時代做歸類，影片的位置也不相同。此模型要傳達的重要觀念是：動畫和電影這兩個幾乎同時誕生的媒材，在古典導向和前衛導向的影片中，有些是難以歸類為動畫、實拍電影或紀錄片的。

15　是由前美國副總統高爾（Albert Gore）主演，關於全球暖化造成氣候變遷的紀錄片。

延伸思考

1. 動畫作為一種藝術形式，有什麼特別之處？
2. 動畫和「新媒體」（New Media）藝術有什麼樣的關聯？
3. 數位工具媒體播放形式發展的變遷對於動畫製作上有什麼樣的影響？
4. 動畫美學談的是什麼？需要建構理論嗎？什麼樣的理論？

延伸閱讀

1. Giannetti, Louis 著，焦雄屏譯：《認識電影》（Understanding Movies）。2010 年：遠流。
2. Bordwell, David、Thompson, Kristin 著，曾偉禎譯：《電影藝術：形式與風格》（原文 Film Art: An Introduction）。2013 年：美商麥格羅‧希爾。
3. Wells, Paul：《Understanding Animationi》。1998 年：Routledge。
4. Furniss, Maureen：《Art in Motion: Animation Aesthetics》。1998 年：John Libbey。

Chapter 3

動畫的內容與敘事

本章主要談的是以影片方式說故事，雖然動畫（特別是短片）也可以不說故事，但目前最標準的影片內容還是電影長片的敘事。以動畫而言，就是一個半小時到兩小時影片所說的故事，所以大部分的影視劇本敘事理論所討論的是以電影長片的故事為目的，也是本章的主要內容來源，此外也加入了比電影更早的舞台戲劇和小說的敘事概念，以及動畫短片的敘事或非敘事內容。

3.1 內容與形式

　　如同其他藝術形式，動畫也有「內容」（Content）與「形式」（Form）的對立二元，「內容」是內在的，指故事或是想要傳達的概念，「形式」是外在的，是故事或概念的呈現方式。「形式」和「內容」互為表裡，很難劃出一條清楚的界線，甚至也有動畫作品並不見得有想傳達的內容，單純的就是形式技術上的**實驗**，像是第一章提到的**實驗動畫**。

內容與形式的同心圓

　　一般來說，「內容」和「形式」有著由內而外的相對關係，如同余秋雨在《藝術創造工程》所提，「內容」的最內核宛如藝術作品所要表達的「意蘊」，也就是這件藝術作品的主題核心，想要傳達的想法概念。對這個核心而言，故事結構、情節和角色個性的塑造都算是形式。而若把前述的這些都視為「內容」，對動畫影片來說，則是鏡頭語言、角色造型、美術設計、音樂等等，其關係如圖 3.1 所示：

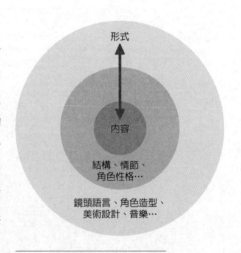

圖 3.1　內容與形式的同心圓結構

　　究竟「內容」和「形式」哪一個比較重要呢？其實，好的故事或概念可能會因為形式技巧不好而糟蹋了。有時尋常的故事或概念，也可能因為講者說得

緊湊刺激或幽默有趣而引人入勝；或是因情節節奏、角色與世界觀的美術設計精彩而令人讚嘆。所以是「形式」比較重要嗎？可能並不盡然，因為在為故事加油添醋，或設計角色世界的過程，也同時改變了故事的「內容」。所以，「形式」和「內容」往往是相互影響的。[1]

動畫的三元架構

對於動畫作品來說，特別是篇幅較短的短片作品，與其用前面所說的，從內向外同心圓式的內容與形式概念理解，或許更適合的是內容、影音風格、媒材技術這樣的三元架構，如圖 3.2 所示，三者重要性是相同的，而且相互影響。

動畫短片可以說故事，也可以不說故事，只表達一種情緒或是概念，影音風格的表現此時就格外重要，動畫的媒材表現比起實拍影片可以更為多元，能夠在短短的幾分鐘之內，以視聽風格效果令人風靡，例如第一章所介紹的歐洲和加拿大的動畫藝術家一再創新嘗試各種製作動畫的媒材技術，令人讚嘆。

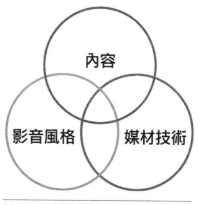

圖 3-2　內容、視覺風格、媒材技術的三元架構

故事架構三角理論

好萊塢的劇本寫作學者麥基（Robert McKee）將所有的電影內容以一個三角形的理論架構呈現（圖 3.3）[2]，三個頂點分別是：原型情節（Archplot）、極簡情節（Miniplot）和反情節（Antiplot）。需要說明的是情節（plot）跟故事的關係，很多時候，情節就是故事的內容，也就是說，情節就是故事本身，然而英文「plot」帶著「規劃」的意味，強調的是故事裡的因果關係或故事走向，本章後面還有更詳細的說明和討論。

1　姚一葦《戲劇原理》，書林出版社，2004 年，頁 16。
2　麥基（Robert McKee）著，黃政淵、戴洛棻、蕭少嵫譯《故事的解剖》（Story: Substance, Structure, Style, and the Principles of Screenwriting），漫遊者出版，2014 年。

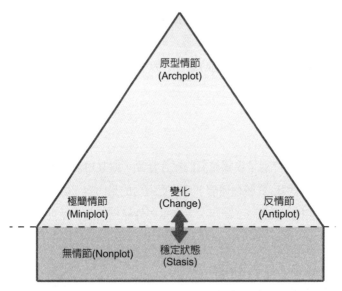

圖 3.3　麥基的三
種故事類型

　　每種故事情節結構類型都有各自的特徵，其中原型情節是大眾最熟悉的情節進展方式：

　　在連續的時間裡，一個主動積極的主角爲了追求自己所設定的目標，於一連串具有因果關係的事件中，試圖克服外在環境和其他角色所造成的困難，最後到達一個明確的故事結局。

　　數千年前的神話和傳說中就可一再看到這樣經典（classical）的情節結構，本章後面所提到的三幕劇，正是述說這樣的結構時最普遍的方式。麥基認爲，與「原型情節」相對的兩種趨勢，一是將原型簡化形成「極簡情節」，強調角色的內在衝突，通常是開放式結局，而多主角的多線情節常使得故事結構更爲複雜；另一種則是反其道而行，成爲「反情節」以巧合的事件打破原型故事中常見的因果關係，以不連續、非線性的時空打破原型情節結構的統一和完整，也常常混合極簡情節的多主角及多線情節。

　　而落在虛線以下的部分是「無情節」（Nonplot）敘事，就是「沒有故事的敘事」，宛如散文一般，表達的僅是一種狀態或情緒，但無情節並不代表不能成爲感動人或發人深省的好作品，尤其在動畫短片中無情節相當常見。

短片內容

　　相較於長片，動畫短片可以更自由地嘗試不同的內容與形式，也不一定要有完整的敘事。

　　當然，大部分動畫短片仍是說故事的，尤其是希望發展成為商業作品的內容，大部分都遵循著前述的原型情節，也就是主角遭遇困難或危機之後是否得到解決的架構，當然因為故事很短，有些故事在幾分鐘後的結局反轉才讓觀眾看到世界架構設定，有種恍然大悟的驚喜，但是這種方式在稍長的故事並不可行，觀眾反而會有錯愕之感。

　　不同於長片故事的是動畫短片常可以聚焦在單一事件，高明的作品用這樣的單一事件反應更大的故事背景，例如 2015 年法國戈布林（Gobelins）視覺傳達與藝術學校學生作品《眾道》（Shudō），以兩位武士決鬥過程的影像剪接，講述兩人之間的過去濃厚情感，暗示時代背景裡這場打鬥的無奈（圖 3.4）。

圖 3.4　《眾道》（Shudō）

眾道彩圖

大人物彩圖

　　極簡情節的動畫短片也不少，有些改編自作者生活經驗或觀察，有種寫實的意味，加上若運用獨特的媒材製作方式，會讓短篇故事更富興味，如英國動畫藝術家黛西‧雅各布斯（Daisy Jacobs）2014 年製作的《大人物》（The Bigger Picture）講述一對兄弟在母親晚年生病到死亡過程的心情轉變，運用繪製於牆壁的特殊停格拍攝製作，動人內容與特別媒材讓本片入圍了奧斯卡最佳動畫短片（圖 3.5）。

圖 3.5　《大人物》（The bigger picture）

圖 3.6　《小狐狸與鯨魚》（Fox and the whale）

圖 3.7　《Jona/Tomberry》

圖 3.8　《海角天涯》

　　有些極簡情節的故事以「旅程」的方式呈現，例如羅賓 · 約瑟夫（Robin
Joseph）2016 年製作的《小狐狸與鯨魚》（Fox and the whale）以優美的影像述
說一段小狐狸自我追尋的隱喻，並沒有明顯的危機或衝突，是一段靜謐優雅的
旅程（圖 3.6）。

　　動畫短片作品的反情節與麥基的理論略有不同，因為限於短片篇幅，多線
敘事和多主角的架構不易實現，較多的是打破因果關係的無厘頭故事，例如
2005 年荷蘭動畫藝術家 Rosto 製作的《Jona/Tomberry》以詭異的角色與世界，
以及不連續的敘事呈現一個噩夢般的故事情境（圖 3.7）。

　　另外也有些故事是為了傳達某種概念，例如介紹科普知識、環保理念的
宣揚等，還有大部分委託製作的影片，如廣告、MV 等，若以故事呈現，可能
是原型、極簡或是反情節。近年臺灣本地的城市透過補助影視、動畫產業，
製作行銷城市的作品，如圖 3.8 為 2021 年吳德淳導演的作品《海角天涯》，
獲得金馬獎最佳動畫短片，即是用鞋匠主角協助隔壁小孩尋找阿嬤的過程，巧
妙地融入了在地的景點，也說了一個引人入勝的故事。像這樣想傳達想法理

念，或委託製作的影片很多是非敘
事性的，也就是麥基所謂「無情節」
的，常搭配口白或音樂，以動態圖
像（Motion graphics）的方式呈現，
例如動態設計師 Patrick Clair 的作品
《Stuxnet: Anatomy of a Computer Virus》
就以這樣的方式介紹一種作為武器
的危險網路病毒（圖 3.9）。

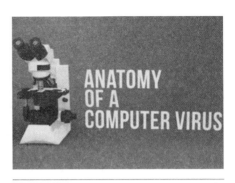

圖 3.9　《Stuxnet: Anatomy of a computer virus》

　　另一類無情節的動畫短片是表達情緒的，在動畫影展短片作品裡相當常
見，有些用獨白，或以音樂搭配影像，很多以動畫製作的 MV 也屬此類，例如
麥斯・波特（Max Porter）和桑畑可穗瑠（Ru Kuwahata）2017 年共同製作的《負
空間》（Negative space）便是改編自美國詩人羅恩・柯瞿 (Ron Koertge) 同名
短詩作為口白，講述主角對於一向忙碌疏離的父親過世時的矛盾感受，入圍了
奧斯卡最佳動畫短片（圖 3.10）。

　　還有一類無情節的動畫短片呈現的是一種狀態，有些是其他媒材難以呈現
的，例如第二章提到的表現自閉症兒童內心世界的作品《自閉症》（A is for
Autism），動畫紀錄片大都是非敘事（無情節）的，但不一定是表現狀態，也
有像前述作品一樣表達情緒或傳達理念的。也有作品呈現想像中的奇異世界，
如德國動畫創作者洛貝爾（Robert Lobel）2013 年的作品《風》（Wind）呈現
一個刮著強風的想像世界（圖 3.11）。

圖 3.10　《負空間》（Negative space）

圖 3.11　《風》（Wind）

最後一種無情節的動畫短片是
實驗類型，始於第一章所提的歐洲
藝術動畫傳統，至今每年世界各地
的動畫藝術家仍不斷嘗試令人耳目
一新的創作媒材與方式，往往能得
到影展的青睞，例如圖 3.12 是法
國藝術家賽謬爾・亞勒（Samuel
Yal）2016 年的作品《雛型維納斯》
（Noevus）中以陶瓷製作的寫實人
形不斷的重組和破碎，所花費的時
間精神令人震撼。

圖 3.12　《雛型維納斯》（Noevus）

根據麥基理論延伸的動畫短片情節結構類型如圖 3.13 所示：

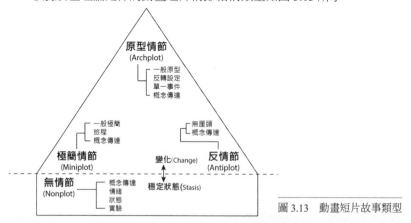

圖 3.13　動畫短片故事類型

3.2
故事的定義

　　大部分的動畫是說故事的，但什麼是故事呢？人人都愛聽故事。自小我們
就從長輩那兒聽了一個又一個故事，故事最早的形式即是以口耳相傳的方式，
將遠古神話、傳說、軼事一代一代流傳下來，例如古希臘吟遊詩人荷馬的史詩，
被認為是經過幾個世紀口耳相傳的詩作精華和神話。

文字發明之後，這些故事被記錄下來，成為流傳後世的書籍，例如中國最早的歷史書籍《尚書》所記載的上古時期帝王與臣子的談話、祭祀的禱詞，《山海經》記錄了中國古代的神話、地理、民俗傳說等。

　　這些早期的故事，有些被認為較接近真實的歷史，傳遞當時族群、社會統治者的事蹟，有些則是幻想程度較高的神話，為對未知自然現象的崇拜，或是對傳說中英雄的神格化等。當然，歷史故事不全然真實，神話故事也可能根據真實事件加以想像、改編而成。

　　時至今日，說故事的方式更多元了，主要可以分為四種：

1. 口述：以口頭述說的故事。例如中國古代的說書人，或近代流行的相聲。

2. 文字：以文字敘述的故事。例如小說、傳記、史書等。

3. 圖文：以圖片搭配文字的敘述，或以圖像為主，文字為輔。例如繪本、漫畫和類似漫畫的圖畫小說（Graphic Novel）等。

4. 影音：以動態影像和聲音呈現故事，例如電影、電視或多媒體（Multimedia）。甚至加上互動，例如電腦遊戲，被稱為互動敘事（Interactive Storytelling）的一種形式。

　　有些故事內容會以不同的形式發行，例如中國四大小說之一的《西遊記》，被改編成漫畫、電影、電視劇。莎士比亞的《哈姆雷特》等戲劇，也被多次改編成電影，甚至故事結構被改編成動畫《獅子王》（Lion King）（圖 3.14）。

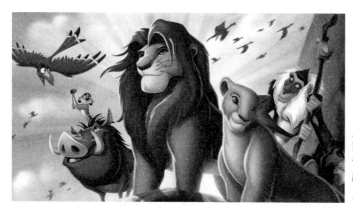

獅子王
彩圖

圖 3.14　由哈姆雷特的故事結構改編的動畫《獅子王》（Lion King）

既然說故事的方式多元，故事的定義也有了不同角度的看法。楊照認為，眞實的事件才能算是故事[3]，但中國著名作家王安憶則對故事下了完全相反的定義：**小說（故事）是一個絕對的心靈世界。**[4]意思是，一個小說（故事）必須是虛構的（絕對的心靈世界）。

從上述兩個定義來看，眞實或虛構並非故事最重要的元素。所以，無論內容是眞實或虛構，只要有「故事性」，都可以被稱爲故事。

臺灣戲劇藝術理論家姚一葦則引述佛斯特（Forster, E. M.）的觀點定義故事：

是一個敘述的事件，依照時間的系列：晚餐在早餐之後、星期二在星期一之後，腐爛在死亡後等。關於故事，只以一個特質，那便是使聽衆知道下面發生什麼。[5]

這裡提到故事的一個重要特質：它是由時間序列的事件所組成。事件有發生的順序，但是，說故事的時候，卻可以用調換時間順序的述說方式來影響閱聽者對故事的認知或情感。

從動畫短片劇本創作來看，故事可以簡單定義爲：

一個故事可以說是一個人非常想要某個東西（或達成某個目標），但是要得到這個東西（或達成這個目標）會遇到許多困難。[6]（**A Story has someone who wants something badly and is having trouble getting.**）

這個定義指的是最單純的故事，角色和事件是組成故事的另外兩個基本元素。對於剛開始練習故事發想的動畫師來說，單純的故事是最好的入門，也比較容易製作。

而怎麼樣的故事才可以被稱爲好的故事呢？臺灣小說作家許榮哲引述《百年孤寂》的作者馬奎斯（Gabriel García Márquez）所下的定義：

3　楊照 2011 年 10 月 5 臺灣日在臺灣文學館「府城講壇」人生理想的追尋與實踐系列演講所提，講題是「故事與聽故事的人」。

4　王安憶《小說家的十三堂課》，印刻出版社，2002 年，頁 13。

5　姚一葦《戲劇原理》，書林出版社，2004 年，頁 16。

6　利文（Karen Sullivan, Gary Schumer, Kate Alexander）等人在 2008 年出版的《Ideas for the Animated Short》書中引述劇作家和學者伊格雷西亞斯（Karl Iglesias）的定義。

每篇好的小說（故事）都是這個世界的一個謎。[7]

這個定義點出了為什麼故事會吸引人，因為它是一個謎。它會引起讀者的好奇，想知道後續發展，反過來說，若故事不能引發興趣，那就失敗了，它不會流傳下去，這個故事就逐漸消失了。

我的看法是，故事的好壞有三個層次（等級）：

1. 基本層次：故事是不是能被了解？能不能被看懂？

2. 第二層次：故事有沒有娛樂性？這裡的娛樂性不只是逗趣、好笑，麥基指出，娛樂是一種「儀式」；中國文化研究學者余秋雨在《藝術創造工程》中強調「儀式」的重要性。這裡所說的娛樂，是指觀眾能不能繼續看下去，願不願意完成這樣的「儀式」[8]。

3. 最高層次：故事能夠感動觀眾。這不容易達成，尤其若影片的長度太短，可能沒有機會讓觀眾累積足夠的情緒。

3.3
故事的內涵

在確定了什麼是故事之後，接著要問的是：故事要說什麼？也就是故事的內涵，有些敘事上常見的名詞可以幫助了解或發想。

前提、主旨、梗概

• 前提（Premise）

英文的「Premise」是劇本寫作者所熟悉的字彙，這個字有兩種含義。第一個是「前提」，也就是帶領情節前進的故事基本概念。麥基解釋為：激發故事創作的想法，通常用問句來表達，也就是英文「What if…?」的句型。例如：

7　許榮哲《小說課：折磨讀者的秘密》，國語日報出版社，2010 年，頁 4。

8　麥基和余秋雨所提的「儀式」，主要針對的是戲劇和影視的欣賞，觀眾在黑漆漆的影院中或戲劇演出的臺前集體觀賞，是一種儀式性的經驗。

兩個世仇家族的男女一見鍾情後會如何發展？（《羅密歐與茱麗葉》）

· 天鵝的蛋孵化在鴨巢中會如何？（《醜小鴨》）

· 本來以為的世界末日沒來，會怎麼樣？（《世界末日》）[9]

• 主旨（**Controlling idea**）

「主旨」是故事所要表達最主要的概念和想法，劇作家和學者麥基稱為「Controlling idea」，通常用肯定句來表達。這個概念也如同余秋雨提出的「意蘊」，是作品和故事的核心，也就是這個故事真正想表達的意涵，需要創作者投入許多心思。例如：

· 小孩的天真可以戳破權力的謊言和愚昧。（《國王的新衣》）

· 底層小人物在巨大的生活壓力下的無奈和兩難。（《兒子的大玩偶》）

· 只要相信自己原本的模樣，每個人都可以成為獨一無二的高手。（《功夫熊貓》）

• 梗概（**Logline**）

「梗概」指用一句話或兩三句話說故事，前提和主旨說的是故事價值核心，梗概談的則是實際的角色（們）和其行動與後果，可以透過矛盾或衝突的陳述，讓這幾句話饒富意味，引起讀者的興趣，例如：

· 一對世仇家族的男女一見鍾情後為愛情歷經阻礙與磨難，陰錯陽差的殉情讓兩個家族幡然悔悟。（《羅密歐與茱麗葉》）

· 一隻喜愛功夫卻被迫繼承家業的圓胖熊貓意外被預言成為救世的大俠，在歷經懷疑和失敗後認識了自己，成為真正的英雄。（《功夫熊貓》）

· 一個職業是小丑的社會底層精神病患，在受盡各種欺凌與失落中逐漸轉變成為反社會暴力群眾的領袖。（《小丑》）

關於前提、主旨、梗概這些故事的內容核心有許多值得更深入的討論。

9　2013 年新加坡電影《世界末日》，王國燊編劇、導演。

故事的主題

介紹故事時，常會將主旨濃縮成簡單的主題（Theme）來述說，例如親情、勇氣、愛情等，雖然可以很快地了解故事內容，但對一個創作者來說，只知道大範圍的題材是不夠的，必須再深入思考、發覺想表達的內涵。

在臺灣，學生的動畫創作題材選擇非常侷限，在沒有限定主題的動畫比賽中會一再看到環保、棄養動物等題材。這些題材雖然很有意義，但因為重複性高，若沒有在內涵上做出更深入的探究與發想，會讓人覺得老調重彈，了無新意。更重要的是，這些題材對創作者是否真有意義？或只是人云亦云？

造成題材貧乏有兩種可能。第一，學生的人生經驗有限，求學過程又被限制在既定的教材裡，沒有時間和餘力去自由地閱讀、探索文學或其他藝術領域，往往只能從狹隘的人際關係和新聞媒體獲取題材；第二，創作的過程中，有些老師會鼓勵學生選擇符合比賽題目的主題，而比賽的題目常脫離不了環保、安全等，主題的選擇上趨於保守，傾向打安全牌，或覺得要有正面意義，限制了動畫原本自由奔放，帶有顛覆、反叛精神的創作導向。

關於內容的發想有兩點建議：

1. 多從自己的生命經驗，或周遭的人、事、物尋找題材。多接觸文學及其他藝術，從別人的生命體驗，找到與自己的連結和感動。

2. 既然是用動畫來說故事，不妨大膽一點，先忽略不計正向意義與傳統觀念的框架，天馬行空的表達自己的觀念和想法，再發展成為故事的前提或主旨。

觀察和感受

藝術大師羅丹（Auguste Rodin）說：「美無所不在，這個世界並不是缺少美，而是缺少發現美的眼光。」（Beauty is everywhere. It is not that she is lacking to our eye, but our eyes which fail to perceive her.）若延伸到故事創作，則可以說：

這個世界並不是缺少好故事，而是缺少感受故事的心。

觀察和感受是藝術創作、構思故事和動畫影像創作最基礎的能力，想像力

與組織能力是在仔細觀察而有所感受之後才需要的，相比之下倒是其次。西方的藝術思想源自於亞里斯多德（Aristotle），他在《詩學》（Poetics）中提出一切藝術來自於模仿，無論是對自然的模仿、對人的模仿，還是對社會的模仿，首先要做的就是觀察。

當然，他說的模仿不只是忠實的呈現，而是在理解事物本質之後試圖超越，讓創作的藝術作品比模仿的現實更「眞實」、更「美」。在亞里斯多德之後的西方藝術家，基於模仿的本質，發展出以寫實爲基礎的藝術整體架構。因此，我們看到的古典西方藝術，在繪畫上發展出三點透視、雕塑上的黃金比例，但東方的古典藝術看不到這樣的寫實表現。然而，兩者並沒有優劣之分，只是以不同方式來表達觀察事物所得到的感受。

直到二十世紀初，因爲相機、攝錄影技術的發明，這些機械能夠模仿、複製並完美寫實，使得寫實不再是藝術家追求的首要目標，而轉向追尋不同的手法，來呈現觀察到事物核心的「眞實」。在繪畫方面，從印象派開始，發展出立體派、野獸派等各種抽象表現方式；戲劇方面，例如德國劇作家布萊希特（Bertolt Brecht）對現代劇場的改革，不再強調演員要完全成爲他演出的角色，使得演員和角色產生距離，讓觀衆得以參與，不再強調戲劇需要讓觀衆產生「生活幻覺」[10] 的寫實感。

而觀察和感受可以分爲幾個不同的層次。

首先，對動畫師來說，觀察事物的動態是基本的訓練，小孩、年輕人、中年人、老年人的動作、行走方式有什麼不同？鳥的飛行姿勢是如何？狗的走路型態又是如何？樹葉、樹枝在風中是如何擺動？還可以進一步觀察人在高興、生氣、悲傷的時候動作有什麼不同？動物的體型、型態，對於奔跑、跳躍的動作有什麼影響？風的強弱和樹葉、樹枝的擺動又有什麼關係？這些觀察和理解，都可以增加動畫師在動態表現上的能力。當然，動畫中的動態，不僅僅是對眞實的模仿和複製，還常以誇張的手法表現事物的本質以及要讓觀衆理解的感受，而這些是在形式上及技術層面的觀察。

10 呂效平在《戲劇學研究導引》中援引黃佐臨原載於 1962 年 4 月 25 日《人民日報》所發表的《漫談戲劇觀》一文提出的概念。

在故事構思層面上的觀察和感受要更全面。除了理解生活周遭事件或媒體報導的社會事件前因後果之外，尤其要著重在對「人」的觀察和感受。社會事件無論如何成功輝煌或駭人聽聞，若是脫離了對「人性」的理解和發掘，就很難成為故事內容的來源，而只是單純對事件的記述和報導，日常的觀察亦同。

閱聽故事就像欣賞藝術作品一樣，多少有主觀成分，對故事的了解、感動都跟人生經驗有關，就如有些故事，十七歲時看不懂，三十七歲再看一次卻熱淚盈眶。幸運的是，人性有許多相似之處，大多數人會走過類似的生命歷程，因此，可以多從自己的周遭尋覓故事題材，自己覺得有趣的故事，別人也很可能覺得有趣；自己很感動的故事，別人也可能被感動。

經歷過的人生、體驗過的文化、行走過的地理範疇、閱聽過的故事、品味過的藝術作品都能提升創作視野，也會促使人回過頭來反省自身文化和社會。所謂的反省，並不只是針對自己生長的土地上的不合理，或對於不及其他文明的部分加以批判。例如久居國外的人，回國後可能會對車輛不禮讓行人而感到生氣，或厭惡髒亂的環境和下水道的異味，這時若能理性地思考為何會如此，如何才能進步，同時會產生一種深刻的關懷，畢竟是自己從小生長的地方，會對這塊土地上的人們投以和煦的目光，也會用獨到的眼光發現原本被自己忽略的家鄉之美。

種種的觀察和感受，也會影響對故事的理解和欣賞，以動態影像來說，看過、聽過愈多故事的人，例如影評人，會比一般大眾更挑剔故事，也更能欣賞抽象概念的藝術導向影片，以及理解其中的象徵、隱喻。

故事的價值觀

對一個事件來說，創作者通常有自己的價值判斷。雖然現今世界價值觀混淆，但大框架裡的善惡，仍有大致認同的標準，例如誠實是善，虛偽是惡；孝順父母是善，忤逆父母是惡；為公眾犧牲是善，自私是惡；保護環境是善，破壞環境是惡等，如果繼續思考，還可以羅列出更多社會上一般認知的善惡對立二元。

麥基把故事的價值觀分成主要三類[11]：理想主義者（Idealist）、悲觀主義者（Pessimist）、反諷者（Ironist）。故事的價值觀通常透過故事結局反映出來，也就是一般所說的：是好的結局或壞的結局？簡單來說，理想主義的結局就是所謂好的結局，而悲觀主義的結局是壞的結局，反諷的結局則牽涉到主角的轉變。

　　許多好萊塢電影是理想主義式的，價值觀可能是「人類的勇氣與才智終將戰勝邪惡（或嚴酷的大自然）」，如《2012》、《ID4星際終結者》（Independence Day），或是「一個善良正直的人終會獲得成就與收穫」，如《阿甘正傳》（Forrest Gump），許多觀眾也習於觀賞這樣的故事。

　　也有些導演特別偏好創作悲觀主義的故事，價值觀可能是「邪惡常會獲勝，因為這也是人性的一部分」，如大衛・芬奇（David Fincher）導演的《火線追緝令》（Seven）、《控制》（Gone girl），或是「人的努力常無法克服社會環境的限制」，如早期經典電影《單車失竊記》（Ladri di biciclette）。

　　麥基的反諷故事牽涉到主角在故事中的轉變，如果主角在故事中段之後逐漸放棄有害執念則會得到救贖，例如《克拉瑪對克拉瑪》（Kramer vs. Kramer）和《雨人》（Rain Man），這樣的故事也仍是好萊塢主流之一，因為許多觀眾喜愛看到主角的轉變與成長。然而有些故事主角最後還是無法改變性格，就會得到悲慘的結局，例如《蠻牛》（Raging bull）、《華爾街之狼》（The Wolf of Wall Street）。

　　然而，當代的故事發展得更為複雜，往往不是全好或全壞，而是犧牲龐大的「慘勝」或是「惜敗」故事裡令人尊敬的角色（隊伍），這樣的矛盾往往更令人深思，而且相對於電影長片，動畫短片往往可以更直接表現出這樣的矛盾或反諷。該如何在故事中述說這樣價值省思，第一個建議是：

不要流於教條或形式，試著發掘善惡之間的矛盾與反諷。

　　善惡之間的界線常常不甚清楚，在創作故事時，也可加以改編並顛覆傳統故事中角色的善與惡，例如三隻小豬故事中的小豬和大野狼在結局的時候成為

11　麥基（Robert McKee）著，黃政淵、戴洛棻、蕭少嶔譯《故事的解剖》（Story: Substance, Structure, Style, and the Principles of Screenwriting），漫遊者出版，2014年。

好朋友，或者大野狼成為被小豬欺負的對象，就如小紅帽也曾被動畫師艾佛瑞（Tex Avery）改編成為性感女郎。甚至宗教概念也曾被拿來當做重新省思的主題，例如丹麥學生的作品《比爾恩傳奇》（The Saga of Biorn）把基督教的天堂和維京戰士嚮往的光榮戰死後的去處相比較，描繪成一個無聊的世界（圖3.15）。

　　同樣是丹麥學生的作品《死水福音》（The Backwater Gospel），其省思狹隘的宗教觀念反而引發了人性黑暗面（圖3.16），當象徵死神的送葬者出現在小村莊中，村民意識到死亡的黑暗，然而教堂神父卻利用人性的怯弱殺死了象徵異教徒的流浪漢，當送葬者持續停留在村莊，自然便引發村民的相互猜忌、自相殘殺。

　　法國學生的作品《耶穌2000》（Jesus 2000）則使用聖經內容和宗教繪畫名作，例如達文西（Da Vinci）的《最後的晚餐》設計故事橋段，將宗教崇拜和沉迷酒精、毒品等做了玩笑性的連結（圖3.17）

耶穌 2000
彩圖

圖 3.15　丹麥學生作品《比爾恩傳奇》（The Saga of Biorn）

圖 3.16　丹麥學生作品《死水福音》（The Backwater Gospel）

圖 3.17　法國學生作品《耶穌 2000》（Jesus 2000）

關於故事創作呈現的價值觀的第二個建議是：

挖掘人性深處的兩難抉擇。

前文很多議題是在道德邊緣的灰色地帶，繼續挖掘將無可避免地觸碰到「人性」，以「為公眾犧牲是善，自私是惡」來說，真正遇到公眾利益和自身利益的衝突時，有多少人會為大眾犧牲？政治哲學家桑德爾（Michael Sandel）曾提到幾個有趣的例子[12]，其中一個是瑞士曾經將核廢料存放的地點規劃在一個偏僻、人口不多的小鎮，經濟學家以這個規劃向對居民進行調查，民眾以些微差距超過半數贊成存放核廢料，但當經濟學家加上一個更好的條件──政府每年支付居民補償金時，贊成居民的比例反而馬上下降一半。桑德爾用這個例子來解釋金錢利益如何排擠掉公民責任，可以從中看到在道德邊緣人性的幽微難測。

前文提到的社會觀察，若要作為故事創作題材，也必須回到人性的層面。余秋雨提到契訶夫的作品《萬卡》和《渴睡》就是很好的例子[13]。小說分別描繪俄羅斯帝國時期的兩個童僕萬卡和瓦爾卡的故事，故事基調都是悲劇性的控訴。但故事的動人之處不在於描寫童僕勞累挨打的悲慘境遇所引發的同情，而是在這樣的境遇下，兩位主角仍保有這個年紀兒童的行為特徵，萬卡流著淚偷偷給爺爺寫信，信封上寫著「鄉下爺爺收」便投入了郵筒；疲勞至極的瓦爾卡在極度渴睡的迷亂下，掐死了受命照顧的嬰兒。兩位主角在故事結尾都睡著了，但我們可以預期他們更為悲慘的未來境遇，故事令人動容之處就在於孩童稚拙的本性，一種屬於人的本性。

更多故事跟善惡沒有太大的關聯，而是一種價值選擇，或是在身處的環境中不得不的選擇。現實生活中，我們所做的許多選擇是取捨後的結果，很少是「全好」或「全壞」的。生活中的選擇常碰到「兩難」[14]，例如黃春明的小說《兒子的大玩偶》，書中主角坤樹好不容易可以卸下令自己難堪的小丑裝扮時，卻發現他的孩子不認得他，因為他的孩子從未見過他真正的樣貌，迷惘之下，他又重新畫起了小丑妝。

12 桑德爾（Michael Sandel）著，吳四明、姬健梅譯《錢買不到的東西》，先覺出版，2012 年，頁 89-90。
13 余秋雨《藝術創造工程》，允晨文化，1990 年，頁 76-78。
14 許榮哲在教導小說寫作的書籍《小說課：折磨讀者的秘密》中介紹，是國內著名的小說家黃春明所擅長的說故事手法。

與情感有關的選擇，往往無關善惡，而是單純的價值選擇或衝突，例如愛情、友情、親情的種種聚合，這些在社會法制、道德框架和自身價值觀交互影響下所做的判斷，包含著人生景況無窮無盡的變化。

　　關於故事的價值觀，最後一個建議是：

對習以為常的價值和必然性作進一步的探索。

　　每個人所信奉的價值，例如自由、科學、金錢等，都有機會透過人生經驗的淬鍊進而歸納出人生哲理，或是感悟到前述社會化發展的必然性，例如：「不經一番寒徹骨、焉得梅花撲鼻香」、「科學必然戰勝迷信」、「知識就是力量」、「天下沒有白吃的午餐」，然而這些大家熟知的諺語、哲理，是否適用在每個情況呢？

　　以「科學必然戰勝迷信」來說，的確在歷史的演進過程中，科學能解釋的範圍越來越大，古時候的人類無法解釋的自然現象，如「天狗食月」，現在大家都知道是因為地球的影子遮住月球，稱為「月蝕」，可是科學真的全面取代了現在被認為是迷信的巫術嗎？並不盡然。王溢嘉認為，理性的科學讓人與自然的關係「異化」（alienation）[15] 了。他引述結構主義人類學家李維史陀（Claude Lévi-Strauss）的說法：「巫術緊鄰著感性直觀，而科學則遠離感性直觀」。

　　迷信的巫術可能不及科學正確有效，但卻以感性的方式連結了人跟環境，一些我們視為迷信的儀式提供了「人」參與的機會。例如驅離食月的天狗這種行為可能無效而且毫無根據，可是這樣的儀式提供了民眾「挽救月亮」的機會，經由參與，對月亮可產生別樣的濃厚情感。若以此作為故事材料，便有了許多發展的空間，而這樣的探討其實是沒有標準答案的，藝術本來就不提供解答。

　　或以電影《王牌冤家》（Eternal Sunshine of Spotless Mind）來說，男主角喬爾（Joel）收到一間診所的信，說他的女友克萊門汀（Clementine）在這間診所消除了所有關於他的記憶，喬爾一氣之下也到這間診所消除有關女友的記憶。影片大半運用特別的影像敘事方式，描繪主角腦中記憶被消除的過程，從這對性格截然不同的男女不斷激烈爭吵的交往後期，慢慢回顧到交往最初的甜蜜，雖然男主角竭力想要留住甜美的回憶，但卻能無能為力。故事最後，被消除

15　王溢嘉《賽琪小姐體內的魔鬼─科學的人文思考》中，「科學打倒巫術？人在巫術與科學中的心態」，野鵝出版社，1996 年，頁 89-100。

記憶的男女主角又在平常通勤的路上相遇，個性活潑的女主角跟非常拘謹的男主角攀談起來，重演了他們相遇的經過。這是一個設定奇巧的愛情故事，傳達出一種必然而無奈的感情發展，男女雙方被個性截然不同的異性所吸引，然而個性不同也必然產生摩擦，當初互相吸引的特質其實是一體兩面，熟悉得不能再熟悉之後，便成爲爭執的來源，終於以分手收場，這是一種無奈的悖論。我們可能不會有故事中的奇特境遇，但有過愛情經驗的人大概都能感受這種無奈。故事最後沒有告訴我們，男女主角在消除記憶後重新相戀，是否會重蹈覆轍？就如同一般人在結束一段戀情後，是不是也會再戀上同樣個性的人，步上同樣的結局？

故事哲理的探索，是一個又一個的問號，正如馬奎斯所說：「每個好的故事，都是這個世界的一個謎」。

3.4
故事的中心：危機、衝突、阻礙

危機（Crisis）、阻礙（Obstacle）、衝突（Conflict）是許多故事發展的中心，十九世紀法國戲劇學者布魯尼提耶（Ferdinand Brunetière）在 1894 年的論文中提出：若沒有阻礙、沒有奮鬥、沒有衝突，就沒有戲劇（No Obstacle, no drama; no struggle, no drama; no conflict, no drama）。之後的戲劇理論學者對衝突、阻礙、危機做了更深入的探究和討論，討論的重點主要有兩個面向：

第一個討論面向是：戲劇故事的中心是衝突？還是危機？

相對於布魯尼提耶提出「衝突」是戲劇故事中心，英國學者亞契爾（William Archer）認爲不是所有的戲劇都存在衝突，「危機」才是戲劇故事的中心[16]。另一位英國劇作家和戲劇學者瓊斯（Henry Arthur Jones）則調和兩位學者的論點，認爲在戲劇故事中，危機的發生常常導致衝突，兩者之間有著因果關係[17]。

無論是危機、衝突還是阻礙，其實就是指劇情需要轉折與情節，有時候我們會說一個故事沒有什麼情節或故事性、很平淡，就是因爲缺乏這些元素，或是表現得不夠強烈。這其實和說故事的表現技巧有關，有些電影導演會運用鏡

16　亞契爾在 1912 年出版的《Play-making: A Manual of Craftsmanship》所提之觀點。

17　瓊斯在 1914 年出版翻譯布魯尼提耶著作《The law of the Drama》中的介紹（Introduction）所提的論點。

頭語言和剪接，減低故事中危機與衝突的斧鑿，讓觀眾感覺故事很寫實，因為大多數人的日常生活並不具戲劇性，但若過了頭，也可能因為太過平淡，無法引起觀眾興趣。

第二個討論面向是：是否一定要是「自覺意志」的衝突？

布魯尼提耶提認為，戲劇故事一定存在「自覺意志」的衝突，即衝突的產生一定是角色出於自覺意志對目標的追尋。但亞契爾認為，戲劇中的衝突，不一定都是出於自覺意志。蘇利文等學者將衝突歸納成三種主要形式 [18]：

1. 角色與自我的衝突

2. 角色與角色的衝突

3. 角色與環境的衝突：環境可以是大自然、宗教神祇、中國傳統的「上天」等。

麥基以同心圓的架構含括這樣的衝突形式（圖 3.18），他將衝突分為自我內心衝突、人際衝突和與外界衝突三個層面。同心圓代表衝突的範圍，自我內心僅限於自己內在的身體、心理、情緒衝突，較無涉及他人；人際衝突範圍則大一些，與家庭、朋友、戀人有關；最外圈的範圍最廣，是與所處社會中的其他人、社會組織，以及自然環境間的衝突。

18　蘇利文（Karen Sullivan, Gary Schumer, Kate Alexander）等著《Ideas for the Animated Short》，2008 年，頁 8。

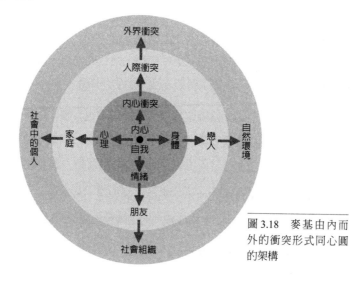

圖 3.18　麥基由內而外的衝突形式同心圓的架構

這個理論架構並不去區分自覺意志或非自覺意志。通常電影劇本角色編寫會分為「主動角色」和「被動角色」，主動角色展現自覺意志，努力追尋目標、克服衝突，而被動角色則被動地反應周遭加諸的困境和危機。

國內的戲劇理論學者姚一葦將衝突再加以細分（圖3.19）[19]，這些衝突都可以在現代電影中找到例子。

個人（或集團）衝突

自覺　　　　　　不自覺

自身的　　社會的　　自然的

生理的：例如《王者之聲：宣戰時刻》
心理的：例如《黑天鵝》
習慣的：例如《城市鄉巴佬》

個人的：例如《洛基》
集團的：例如《羅密歐與茱麗葉》
人為的：例如《頭號公敵》

天然的：例如《2012》
科學的：例如《2001太空漫遊》
神祕的：例如《大法師》

圖 3.19　姚一葦對衝突的分類

3.5 角色與世界觀

角色和世界觀是故事中最重要的元素，也是最被關注的焦點。在故事中成功形塑出角色，以及在所處世界的行動，是故事能否吸引人的關鍵

可信的性格與氣質

俗話說：性格決定命運，在故事中亦然。角色的性格，決定了遇到事情的選擇，這些選擇的加總，決定了角色在故事中的「命運」。

有時候，主要角色的性格確定後，故事的走向也會趨向明確，甚至故事會自動「演」下去。故事的重要驅動力除了角色以外，另一個則是外在環境的變化及事件的發生，再加上主要角色和其他角色間的互動，故事就此成形。

然而，在故事中，角色的性格不見得從頭到尾一成不變，尤其前面提到的「轉變」情節，就是以主角的性格或觀念上的轉變作為情節主軸。但是這種轉變

19　姚一葦《戲劇原理》，書林出版社，2004年，頁61。

不能超越常理，除了需要有足夠的衝擊促成主角轉變以外，轉變的幅度也有其限制，一個人確實能從軟弱變勇敢，但是「氣質」不會改變，這裡說的「氣質」即是「江山易改，本性難移」的「本性」。舉例來說，一個書生氣質的人，即使變得勇氣十足，也不會粗魯不文。若是轉變超越了常理，這個角色會變得「不可信」，尤其在影片中看到的是具體形象，將會影響觀眾對故事的投入。

很多人看電影的時候可能會有這樣的經驗，一個角色在故事中段遇到某一件事時說了「不合理」的話，或是反應了「不合理」的行動，接下來的故事就很難讓人信服。不合理，是在故事前段建立起對這個角色的認知，依照我們在真實世界中的生活經驗，「這種個性的人不會說這樣的話、做這樣的事」，於是，我們對角色產生了「信任危機」。

在故事設定的初期，在角色性格塑造和氣質設定上的變與不變，的確需要仔細考量和構思，甚至可以把角色的生平、成長過程、家庭和社會的關係都羅列出來，即使在故事中不會呈現，但這樣的構思方式會讓角色更為可信。

認同（Identify）與同理（Empathy）

除了角色性格和氣質的可信度之外，再進一步，就是觀眾能否「認同」這個角色，也就是觀眾喜不喜歡這個角色，對這個角色是否感興趣、願意跟著這個角色進入故事。

關於角色的「認同」（identify），在電影分析理論中，精神分析學派用佛洛伊德（Sigmund Frued）的精神分析理論來解釋觀眾的觀影經驗，又從法國心理學家拉康（Jacques Lacan）的鏡像階段（mirror stage）[20] 理論來解釋觀眾對影片主角的「認同」。即認為觀眾對影片中角色的「認同」，是人們退化到像幼兒時期的鏡像階段，進而產生對角色的「認同」，也就是把自己當作劇中的角色。但就自己的觀影經驗來看，除了青少年時期的一段時間真的會對電影中的角色產生「認同」，以致於看完電影後好幾天都受到影片內容影響外，其實並不會真的把自己當作電影中的角色，產生電影精神分析理論中的「認同」。

20 鏡像階段指的是幼兒時期的一個成長階段，在鏡子影像中學會辨認出自己的形象，是自我認同的重要階段。

近年來，認知電影研究（cognitive film studies）提出大眾對於電影角色產生的心理現象是「同理」（empathy），觀眾根據生活經驗中對於「人」的了解，對這個角色產生了同理心，能夠理解他所處的困境並產生同情，而不是精神分析學派所說，對主角完全的「認同」。

接下來，就是創造一個令人產生同理心的角色，特別是主角。

戲劇人物和英雄

丹西格和羅西（Ken Dancyger and Jeff Rush）建議劇作者創造介於現實生活人物（real-life characters）和電影人物（movie characters）之間的「戲劇人物」（dramatic characters）。故事結構太過鬆散會缺乏吸引力，現實生活中的人物也是如此，歷史上值得搬上銀幕大書特書的人物很少，且還需要更進一步改編。麥基說：「角色不是真人」（Characters are not human beings.）就是這個意思。

• 電影人物：扁形人物（刻板人物）

「電影人物」指的是刻板（stereotype）人物。stereotype 是鉛板的意思，形容一種刻板印象的典型人物，在文學上稱之為「扁型人物」，或「扁平化」、沒有特色的人物。這類角色通常一句話就可以概括。例如「傅滿州」是西方作家創造出來的人物，極端聰明但心機重且思想邪惡，成為對中國人感到厭惡或威脅的一種刻板印象典型。其他典型角色還包括：勇敢強壯且木訥守紀律的軍人、體態略微臃腫卻任勞任怨為家庭犧牲的主婦、不修邊幅脾氣古怪但知識豐富的科學家等。這些角色帶有「誇張」的特質，也很容易讓人印象深刻。

但刻板的典型角色並非全然不可取，例如民初作家魯迅創造的「阿Q」在人格上有許多缺陷，其諷刺性反映出中國人集體性格上的弱點，直到今日仍發人深省。且典型角色也可以簡化說故事的時間和篇幅，因為這類角色不用細細描繪，觀眾很容易理解，在下列情形中，會對敘事很有幫助：

1. 實拍電影的次要角色可以很典型，因為故事焦點不在他們身上。

2. 短片故事中，時間不夠長到可以仔細塑造複雜的角色。

3. 影片設定的觀眾是年紀較小的兒童時。

動畫影片的角色常常帶有誇張的特質，因此出現比例也較實拍電影多。而觀眾對這類角色在不同影片中一再出現的情節、笑點的接受度較高，例如怪獸出現時常會張大嘴巴，用伴著口水的吼叫和氣息讓主角的頭髮向後飛舞，且臉上沾滿口水，觀眾樂此不疲，但在實拍電影中則不然，角色太刻板、情節太老套，易被批評了無新意、老梗。

　　好萊塢電影早期的主角大部分都性格主動、精力充沛、有行動力、有企圖心、充滿魅力，可以說是「刻板而典型的主角」，現代電影中仍然有這樣的主角存在，尤其是動作片。

• 戲劇人物：圓形人物

　　相對於「扁形人物」，這類角色是「立體」（dimensional）的「圓形人物」，或是「戲劇人物」。這類角色在面對不同場合、不同的人，可能會有不同反應，例如：在家是小霸王，在外則害羞客氣；平時謙恭有禮，但壓抑太久會突然狂暴憤怒；外表粗曠勇猛，內心其實溫柔膽怯，比較接近現實中的人物。

　　若以「戲劇人物」作為主角，要如何讓觀眾產生「同理」呢？

　　好萊塢塑造的英雄歷久不衰，例如西部片時代的約翰韋恩（John Wayne），或是《法櫃奇兵》（Indiana Jones）系列中哈里遜福特（Harrison Ford）所飾演的男主角。而現代的「英雄」性格更趨複雜，例如蜘蛛人在現實生活中處處碰壁，或內心存在黑暗面的蝙蝠俠。但這些英雄仍有共同的底線和潛規則，在蘇伯對好萊塢「令人難忘的賣座電影」的觀察中[21]，令人喜愛而歷久不衰的主角或英雄有著一定的特質：

1. 受歡迎的英雄都是有缺陷的，這也解釋了蜘蛛人和蝙蝠俠一直比超人受歡迎，因為超人太完美了。

2. 英雄之所以是英雄，不見得是因為他們比較強大，而是他們更願意犧牲自我。

3. 英雄跟反派相比，力量上會很快趨於弱勢，即使是完美的超人，也會被找到弱點。但是，英雄勝出的原因，不是因為力量較強，而是有較高（道德）標準的「原則」和意志力。

21　蘇伯（Howard Suber）著，游宜樺譯《電影的魔力：電影關鍵詞》，頁120-121。

4. 英雄即使在影片開始時表現得蠻不在乎，但總在最後關頭挺身而出，犧牲自己。

5. 英雄可以展現脆弱，但不能展現於腐敗、殘暴、貪婪的權力者面前，只能展現在愛情、家庭還有需要英雄的人們面前。

清單還可以繼續往下列，例如英雄的命運是悲慘的，總會遇見親人的死亡、情人的離去、朋友的背叛等。在很多故事最終，英雄通常是勝利者（雖然總是伴隨著慘痛的犧牲和損傷），但在某些故事中失敗的英雄，就成了所謂的「悲劇英雄」。這裡所說的勝利和失敗，並不是世俗所認定的擁有財富、美女那樣單一價值的成敗，而是用他們的原則、意志力、自我犧牲或是自我改變來戰勝對手，或是達到某種人生意義，例如捍衛家園，彌補親情或愛情等，也贏得了銀幕前觀眾的敬重。

悲劇英雄是有魅力的，但是他們的性格特點是一把兩面刃，讓他們獲得世俗的成功，也使得他們走向自我沉淪，甚至毀滅。著名的例子如《大國民》（Citizen Kane）中的主角—報業鉅子查爾斯・肯恩（Charles Kane），他的企圖心、霸氣和權力掌控成就了他的事業，而同樣的性格特質展現在伴侶和朋友身上的卻變成了專斷獨裁，使得晚年孤寂、鬱鬱而終。《蠻牛》（Raging Bull）中飾演拳擊手的勞勃狄尼洛（Robert De Niro）和《力挽狂瀾》（The Wrestler）中飾演摔角選手的米基洛克（Mickey Rourke）都在場上獲得成功，而在年華老去後，或者是遺留自競技場上的暴力傾向和攻擊性格讓周遭親人無法忍受，或者是長期在場上享受明星光環、觀眾歡呼的心態，導致在與家人長期疏離的狀態下選擇自我毀滅，都令人不勝唏噓。

值得一提的是，近年來很多影片中的反派也不再單一扁平。反派並非生下來就是壞人，會走上這條邪惡的路，多半有令人同情的理由，多了這些情節描寫，也讓整個故事有更多的可信度和深度。

角色性格與行動的相互關係

在故事中，角色性格設定與行動有非常密切的關係。除了前文所說的「性格決定命運」之外，角色的性格也必須用行動來展現。設定劇情時，最好的角色行為一方面可以推動故事前進，一方面可以展現個性。

前文提到故事劇情中的衝突，正是表現角色性格的大好機會，反過來說，對於角色個性的設定愈清楚，也愈容易「知道」故事該怎麼發展下去。很多時候，塑造自身的矛盾和缺陷，可以創造出令人印象深刻的角色，也容易讓故事產生「戲劇性」，例如易受感動而哭點很低的黑道大哥、喪失味覺的廚師、對生命失去希望的神父等。若仔細觀察，生活周遭處處可見充滿矛盾的人物，只是不見得會如此極端，但既然是創造故事，加油添醋又有何不可？

世界觀

故事的世界觀就是角色們行動所在的世界，與現實世界不見得有關連。若是世界觀奇特，像是奇幻或科幻類型，在故事最前面就應該透漏大部分的世界設定，也就是這個想像世界的規則，最遲也要在故事中段時將所有世界設定揭曉，若在故事後段才說明，把故事設定當成了劇情的逆轉，常會讓觀眾有錯愕之感，偵探犯罪類型的解謎故事更是如此，必須要注意謎團和故事設定的區別。

世界觀的設定也不該跟故事的觸發事件混淆，觸發事件是世界觀之下的故事情節設置，並由該事件產生後續的故事發展，例如法國黑色喜劇《黑店狂想曲》（Delicatessen）設定在大饑荒的年代，背景為公寓一樓肉店老闆宰殺房客提供其他住戶食用的共犯結構，觸發事件則是身為鋼琴演奏師的男主角搬進公寓後，屠夫的女兒卻愛上了他，才由此引發後續一連串的事件和衝突。《鐵達尼號》（Titanic）的船難事件也是背景或世界設定，本質上卻是個不折不扣的愛情故事。

必須注意的是，能夠感動人的故事，都是「人」的故事。近年政府重視所謂的文化創意和城市行銷，想要硬生生地把鄉土歷史、城市環境編成故事，但若沒有在人性的題材上找到切入點，觀眾未必會買單。事實上，無論故事的時間設定在遠古洪荒還是遙遠未來，空間設定在熟悉的街頭巷尾或陌生怪奇的異域，這些設定在開頭大多會讓觀眾感到新奇有趣，但故事最後還是要回歸到人的身上，例如宮崎駿導演的《神隱少女》可以看到許多關於日本傳統文化的設定，但是故事主要述說的是一個少女的成長；今敏導演的《千年女優》更是把日本千年的歷史當作背景，來強調女主角對年輕時偶遇的迷戀對象無止盡地追逐，時空強化了女主角對這場追尋的執著和癡迷，然而故事結尾巧妙地暗示這場追尋並非對於外在目標的渴求，而是癡迷於自我的形象，讓故事意旨從傳統刻板女性對愛情的癡狂，轉換到一種女性對自我形象的尋求，相當耐人尋味。

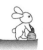

3.6
觀點與作者

閱聽故事的時候，我們會去思考：這個故事是誰說的？是從誰的觀點來看？若是口述故事，說故事的人可能是父母、老師、長輩、說書人等，但說故事的人會不會加油添醋？會不會遺漏細節？會不會加上自己的想法？

事實上，即使說的是同一個故事，不同人的講述也多少會有些不同，甚至同一個人在不同時間講述同一件事，細節和語句也不會完全相同。而若是以文字、圖像、劇場、影片來述說的故事，因爲經過大量的排練和複製，每次呈現出來的故事是一致的。但是，你正在閱讀、觀賞的故事情節又是誰說的？以誰的觀點？這個因素大大的影響了對於故事的理解，也成爲作者、編劇、導演可以用來引導或誤導讀者、觀衆的方法之一。

傳統文學中的敘事觀點主要有三種：全知全能（omniscience）、第一人稱（the first person）和第三人稱（the person）。

全知全能是以「神」或「上天」無所不知的觀點來敘述，若是文字故事，通常直接用角色名字來做爲主詞。

第一人稱的觀點，敘事者是以「我」作爲主詞述說故事，觀看這個故事中的世界也是以「我」的眼光來看。「我」沒有經歷的事件，「我」不知道的事，觀衆也不會知道。有時敘事者可能是涉世未深的兒童，或是感受較遲鈍者，讓觀衆理解得比敘事者更多進而產生同情。

第三人稱的觀點，是以在故事中主角以外的角色，從旁敘述。這個角色是比較接近一般大衆的普通人，可能是主角的朋友、同學、親戚等，述說著更具傳奇性的主角波瀾壯闊的生命故事。

法國的結構主義文學理論學者傑哈吉內特（Gérard Genette）提出「聚焦」（focalisation）的概念，意指敘事者從哪個位置觀察、了解，並敘述之[22]：

22 歐蒙與馬利（Jacques Aumont & Michel Marie）著，吳珮慈譯《當代電影分析方法論》，遠流出版社，1996 年，頁 168-171。

1. **無聚焦**（non focalisé）敘事指的是全知全能的觀點。

2. **內部聚焦**（focalisation interne）敘事可以分成幾種類型：

- · **固定觀點：**如前述的第一人稱、第三人稱視角，觀眾的觀點從頭到尾跟隨著一個固定人物；

- · **變化觀點：**隨著故事的進行，在不同的人物觀點間變換；

- · **多重觀點：**從不同人物的觀點來敘述同一個事件或人物，這類故事最知名的是芥川龍之介的小說，後來被黑澤明拍成電影《羅生門》，還有被選為史上最偉大的電影之一的《大國民》。

3. **外部聚焦**（focalisation interne）則是澈底從旁觀者的角度來看這個故事，知道的比故事中的角色還少，此種較少見。

雖說這幾種「聚焦」包含了所有可能的敘事觀點，但是歐蒙（Jacques Aumont）和馬利（Michel Marie）在《當代電影分析方法論》的討論，也說明了在實際影片分析時其實難以界定到底是哪個角色看到的畫面？觀眾又怎麼知道角色到底知道什麼？觀點的掌握盡在說故事的人手裡。

許榮哲 [23] 曾討論過小說中用何種觀點來說故事最恰當，以及文字故事的觀點變換。文字故事中的觀點變換明確而快速，透過主詞——你、我、他——便一目了然，而以影像為主的故事卻不是如此，影像中的觀點變化隱晦，觀眾往往無從察覺，然而「用哪一個觀點來敘事」，卻是用任何方式說故事都無法避免的重要決定。

據我的個人觀察，通常較短的影片故事較簡單，比較可能採取一種觀點。但一定長度以上的影片故事複雜，大部分是由無聚焦觀點和變化觀點的內部聚焦組成，其中，也有部分影片並沒有身分明確的第一人稱或是第三人稱的敘事者，甚至不存在「說故事的人」。

「說故事的人」其實就是導演，因為故事最後呈現的方式是影像，雖然劇本寫作的人創造出原創故事，或是改編了原著小說寫出劇本，但是主導整個故

23 許榮哲《小說課：折磨讀者的秘密》，國語日報出版社，2010 年，頁 46-59。

事影像呈現的是導演，因此，導演被認為是動態影像的「作者」，故電影理論中有所謂的「作者論」（Auteur Theory）[24]。

作者論在 1950 年代被提出後，引發許多討論和爭議，因為每部影片的製作狀況各異，有些情況下，導演也是劇本寫作者。例如當代傑出的美國導演克里斯多夫‧諾蘭（Christopher Nolan）幾乎每部片都身兼編導，對影片有極大的掌控力，有學者[25]認為，他編導的影片在內容和角色設定上可以看到明顯的風格和作者論者所謂的「印記」（signature），影片又部部賣座，稱得上是「大片作者」（Blockbuster Auteur）[26]。上一個世代稱得上是大片作者，又備受作者論者推崇的希區考克（Alfred Hitchcook）則不親自撰寫劇本，但他在拍攝前會對細節進行詳盡的規劃，包含畫分鏡及全然掌控影片風格。又如星際大戰（Star Wars）系列電影中的《帝國大反擊》（Star Wars: Empire Strikes Back）和《絕地大反攻》（Star Wars: Return of the Jedi）雖然不是由喬治‧盧卡斯導演，但應該沒有人會否認他才是所有星際大戰影片的作者。

而在片廠力量強大的好萊塢，有時製片（Producer）對影片的掌控力量並不亞於導演，應該說，電影的作者論只適用在特定的情況來作為分析討論的工具。以動畫長片而言，皮克斯（Pixar）製作的影片，導演也都會參與故事編寫；而夢工廠（Dreamwork）的影片，導演和編劇大多是不同的人，再加上角色和場景設計由不同的藝術家參與，在集體創作的情形下，很難說導演是「作者」。日本動畫長片則又不同，撇開因電視版受到歡迎而製作的「劇場版」長片不談，原創的動畫電影導演如宮崎駿、押井守的「作者」形象都非常鮮明。

24 作者論主要緣起於 1950 年代法國的《電影筆記》（Cahiers du Cinéma），認為電影的作者應是導演，而非編劇，與當時法國所謂「新浪潮」（New Wave，法文原文為 Nouvelle Vague）電影有很大的關聯，著名的法國導演楚浮（François Truffaut）、高達（Jean-Luc Godard）是這個理論的倡導者之一，他們用實際的影片製作，以迴異於好萊塢片廠制度所製作出來的影像內容、風格，說明他們是電影的「作者」，在影像風格如鏡頭、剪接上多有創新，也推崇好萊塢導演希區考克等人，在片廠制度下仍能表現出一貫的風格，這個論點後來也有許多爭論，詳見劉力行《當代電影理論與批評》，五南出版社，頁 13-24。

25 參考資料是希爾帕克（Erin Hill-Parks）所著期刊文獻，討論導演諾蘭（Christopher Nolan）的文章：Hill-Parks, E. (2011).Identity construction and ambiguity in Christopher Nolan's Films. Wide Screen, 3 (1).

26 這裡的「大片」指的是賣座成功的影片，具娛樂性而且通俗。

綜論來說，全知全能的觀點實際上也不是真的全知全能，而是根據導演說故事的需求，帶領觀眾去閱聽故事。所謂的全知全能，在於可以自由的在不同時間和不同空間觀看、聽聞故事中事件的發生，而這個觀點和視野，早被說故事的人——也就是導演——設定好了。

運用影像敘事的藝術重點在於，如何設定觀點和視野，才不會讓觀眾一下就猜到結局，也不至於複雜到讓觀眾到結束時還一頭霧水，並能在故事發展的過程中感到興趣，在故事結束時有所體悟或感動。

優秀的電影導演，能巧妙的運用特定觀點，來傳達給觀眾特別的感受，例如希區考克會讓觀眾知道得比劇中角色多一些，藉此讓觀眾產生擔心或是驚悚的感受。例如，在他某個電視劇場的小品中，一個五歲的小男孩無意間在父母的抽屜中找到一把槍，在美國買賣槍枝是自由的，有些家庭也會在家中放一把槍，危急時用來抵抗歹徒，所以觀眾都知道那是一把真槍，但小孩卻以為是玩具槍，拿到戶外對著路上小狗、行人隨意瞄準。因為是拿在小孩手上，行人也以為是玩具槍，不以為意，還覺得他很可愛，觀眾卻一直提心吊膽，擔心他會開槍擊發。

有些小說或電影故事導演會用有問題的敘事者來迷惑觀眾，例如美國小說家畢爾斯（Ambrose Bierce）所寫的短篇小說〈魂斷奧克里克橋〉，最後才揭露主角在故事最開頭就已經死亡。同樣的手法也在電影《靈異第六感》（The six sense）和《神鬼第六感》（The other）中使用。

動畫在觀點的運用上，有一個非常特別的地方，就是能夠以充滿想像力的方式，呈現出其他媒材幾乎無法呈現出的圖像，例如臺灣藝術大學學生葉亞璇、虞雅婷及鍾玲畢業時共同製作的《敲敲》呈現盲眼的人所感受到的世界；或第二章有提到的英國動畫師提姆韋伯（Tim Webb）在 1992 年製作的《自閉症》（A is for Autism）則試圖傳達自閉症孩童的觀點。

3.7
類型與情節

千百年來，不同地域、不同文化、不同時期的人流傳下不可勝數的故事，這些故事，是不是也有著無邊無際的型態呢？難道沒有一絲脈絡可循？其實，

一般人能夠領會、欣賞的情節多是有脈絡可循的，正如我們有時能隱約預測到電影後續的情節，大部分的故事內容和情節的確可以被歸類。最早，也最單純的戲劇故事分類方式是古希臘時期，將戲劇分為喜劇（Comedy）、悲劇（Tragedy）和戲劇（Drama，或稱正劇）：喜劇通常以婚禮做為結局，悲劇通常以死亡收場，戲劇則常回到類似故事最初的穩定狀態。

　　一般提到故事類型，往往會想到電影所謂的「類型片」（Genre），例如愛情片、恐怖片、歌舞片等，網路上的權威電影資料庫 IMDb（Internet Movie Database），將所有影片分成 23 個類型，但一部電影可能同時歸屬於好幾種類型，例如星際大戰（Stra Wars）系列電影，同時被歸為科幻片（Science fiction）、冒險片（Adventure）、動作片（Action）；《鐵達尼號》（Titanic）被歸類為愛情片（Romance）、劇情片（Drama），但是像災難片、超級英雄電影、華語世界的武俠片，並沒有被定為某一種類別。值得一提的是，或許因為視覺風格和製作方式截然不同，動畫在電影分類中常被視為一種類型，但其實動畫的故事內容和實拍電影一樣種類繁多。

　　麥基則把電影類型和電影主要劇情歸納成 25 種 27，包含 6 種劇情類型和 19 種影片類型，但不論是 IMDb 或麥基的分類，都是相當模糊的方式，而且有些類型還有子類型，例如恐怖片（Horror）中可以再獨立出鬼片（Supernatural）這個子類型；犯罪片（Crime）可以再區分出偵探片（Detective）、幫派電影（Gangster）等。好萊塢劇作家史奈德 28（Blake Snyder）將常見的好萊塢故事類型重新整理為 10 種類型，以易懂的名稱重新命名，分別是屋裡有怪物（Monster in the house）、英雄的旅程（或稱金羊毛，Golden Fleece）、阿拉丁神燈（Out of the bottle）、小人物遇上大麻煩（Dude with a problem）、成長儀式（Rites of passage）、夥伴情（Buddy love）、犯罪動機（Whydunit）、傻人有傻福（The fool triumphant）、精神病院（Institutionalized）、超級英雄（Superhero）。

27　麥基（Robert McKee）著《Story: Substance, Structure, Style, and the Principles of Screenwriting》，Harper-Collins Publishers 出版，1997 年，頁 80-86。

28　史奈德（Blake Snyder）著，秦續蓉，馮勃翰譯《先讓英雄救貓咪》（Save the Cat!: The Last Book on Screenwriting That You'll Ever Need），雲夢千里出版，2014 年。

觀眾對影片內容的預期，有一部分是基於電影類型，同一類型的電影，會有不得不加入的元素，所以往往會有類似的角色，劇情走向也有固定模式。例如偵探片（或是史奈德的「犯罪動機」類型）一定會有犯罪事件，事件常常伴隨著受害者死亡，也固定會有偵探或警察帶領觀眾解開謎團，抓到兇手。

　　情節是故事裡角色與事件的因果關係走向，很多故事會有主要的情節。德國文豪歌德（Goethe）、法國作家波堤（George Polti）、符號學者（Semiologist）梅茲（Christian Metz）都曾歸納出數目不等的主要情節結構，或戲劇中所謂的戲劇情境（Dramatic situation）。

　　托比亞斯（Ronald B. Tobias ）則將之前學者的情節結構理論以現代眼光重新整理，前述的麥基、史奈德等人提出的類型也是故事主要情節的分類，，以下將檢視托比亞斯及前述學者提出的故事情節種類，並進一步簡化為 6 種主要情節：旅程、對抗、情、轉變、上升與下降、謎。

　　值得說明的是，故事常有主要情節和次要的情節，這些情節是可以相互搭配的，最常見的例子是角色之間的「情」在其他主要情節結構裡往往不可或缺，還有大部分故事裡主角的「轉變」和「上升與下降」都是讀者與觀眾最為關注的焦點，這些常見的情節類型，也可以被視為故事情節元素來組合應用。

旅程（Journey）

　　主要角色可以是單一主角或是一群人，在故事時間推移中，不斷在空間移動所發生的事件序列。這裡所說的旅程，並不是像「人生就是一段……的旅程」這種抽象意義上的旅程，而是在濃縮的故事時空中實際發生在不同空間的事件，而這些事件序列的發生又有一定的「目的性」。基本上可概分成追尋目標的旅程和逃亡的旅程：

• 追尋目標的旅程

　　主要角色（們）為了故事開始時的事件產生的目標進行旅程，在旅程中遇到其他角色，這些角色可能是協助者、良師益友，有些甚至會加入旅程，當然也可能遇到阻礙者，於是產生衝突，故事最後會告訴觀眾主角是否達成目標。

故事設定的目標，可以是實際而重要的貫穿整個故事，形成一個「任務」（quest）的結構。美國神話學者坎伯（Joseph Campbell）在《The Hero with a Thousand Faces》中提出，許多神話共有的故事結構「英雄之旅」（The Hero's Journey），就是一種標準的旅程結構。導演盧卡斯（George Lucas）深受影響而拍攝了《星際大戰》系列影

圖 3.20　《萬里尋母》

片，而童話故事《綠野仙蹤》主角桃樂絲（Dorothy）尋找回家之路；《海底總動員》（Finding Nemo）小丑魚父親橫跨千萬里尋找兒子尼莫（Nemo）都是目標明確的旅程。「人」也會被設定為追尋的目標，例如日本卡通《萬里尋母》（母をたずねて三千里，或譯《尋母三千里》）（圖 3.20）追尋的是親情。

　　有時故事一開始設定的目標並不重要，那往往只是讓主角出走的理由，故事的主要表現還是在於旅途中的驚險事件，或經歷這些事件後主角的心理變化，又或者是旅程中各個角色之間的關係轉變，這就是屬於「探險」（Adventure）結構的旅程。賽萬提斯（Miguel de Cervantes Saavedra）以唐吉軻德（Don Quixote）為主人翁的小說，就是以探險旅程為主的故事結構。

　　許多「公路電影」（Road movies）[29]也是如此，例如《小太陽的願望》（Little Miss Sunshine）是在述說一個七歲女孩想要參加加州「陽光小美女」的比賽，陪伴她前往的是各有各的問題的家人，過程中家庭成員的衝突和轉變，在結尾狠狠地諷刺商業導向的孩童選美比賽，就算故事的起始目標完全失敗，觀眾也不在乎，反而有種大快人心的感受。而這種故事發展到最後，原先一開始的物件、人物、或目標反而變得不重要的劇情安排，大導演希區考克將這些元素稱之為「麥格芬」（MacGuffin）。

29　公路電影（Road Movie）指的是整個故事大多發生在公路旅程中，因為公路是近代的設施，故事背景一般也都設定為現代。公路電影不算是正式的電影類型，在 IMDB 上也沒有這個分類，是一種通俗說法。

日本動畫長片《千年女優》中，女主角對年輕時因躲避追捕，藏在自己家中的異議分子一見傾心，她在不同的時空下，扮演不同的角色，無止境的追尋愛情，而觀眾從頭到尾都沒有機會見到她追尋對象的長相，也可以算是「麥格芬」。

• 逃亡的旅程

這種旅程是人與人之間的相互追逐，可能是弱肉強食的叢林法則追逐旅程，也可能是社會法則規範下的追捕與逃亡旅程。

這類電影故事，主角幾乎都是被追逐的對象，以恐怖片（Horror）為代表。《德州電鋸殺人狂》（The Texas Chain Saw Massacre）追逐主角的是殺人魔，《半夜鬼上床》（A Nightmare on Elm Street）系列則是邪靈，在《異形》（Alien）中是外星人，又如《魔鬼終結者》（Terminator）是來自未來的機器人。這類的追逐，滿足了觀眾躲貓貓（Hide and Seek）的樂趣。有趣的是，若是以恐怖片的方式呈現，相互追逐就有一定的範圍限制，史奈德稱之為「屋裡有怪物」的類型，因為若可躲藏之處無邊無際，那就一點都不緊張恐怖了。

逃亡的旅程也可能以現實的事件作為背景，追逐者大多是警察、政府等龐大而權威的機構，當然敘事者希望觀眾能認同或同情主角，所以主角若是世俗眼光中的「壞人」，則一定要極具魅力，如《虎豹小霸王》（Butch Cassidy and Sundance Kid）中，保羅紐曼（Paul Newman）和勞勃瑞福（Robert Redford）扮演一路被追逐的亡命之徒，或《頭號公敵》（Public Enemies）中強尼戴普（Johnny Depp）扮演的銀行大盜。

主角的逃亡也可能是因為冤屈，如《絕命追殺令》（Fugitive）中，主角因被誤判殺妻罪名而逃亡，故事是述說在逃亡中為自己洗刷冤屈的旅程。又如《全民公敵》（Enemy of the State）中追逐主角的是腐敗的政府機構。當然也有代表正面力量的主角追尋惡徒，但這種情節比較接近「解謎」，故事前段常常不能確定誰才是真正的犯人，因而沒有明確的目標。

還有些故事是相互的追逐，例如《大白鯊》（Jaw）中有時是白鯊追逐人類，有時則是人類追捕白鯊，本質上比較像接下來要討論的「對抗」情節。

對抗（**Confront**）

意志的抗衡，可以存在於兩個角色或兩個陣營之間。原因可能是對有形或無形目標的爭奪，或是掠奪者和被掠奪者的對抗。

對抗往往立場鮮明，很容易區分出正派（Protagonist）和反派（Antagonist）。蘇伯（Howard Suber）指出，好萊塢的這類電影意識形態較爲保守，反派角色是爲了自身的野心而試圖改變世界，或自認爲破壞後才會讓世界變得更好，正派角色便挺身而出，對抗破壞和改變，讓世界恢復原來的狀態[30]。

有些較深刻的對抗沒有正派角色和反派角色的區別，這種對抗並不單純爲是非或正邪，而是兩方在各自的立場、性格、環境、理念上具有充分理由而產生的對抗。例如電影《克拉瑪對克拉瑪》中，已經離異的克拉瑪夫婦爲爭奪兒子的監護權而對簿公堂，對抗的原點是對兒子的愛，裡面沒有是非，只有選擇。

對抗有多種呈現方式，若以雙方的力量和氣勢來看，大致可以分成力量和氣勢相近及力量和氣勢傾斜兩種：

• 力量和氣勢相近

就常理來說，對抗情節在雙方實力相近的時候才有看頭。大部分以對抗情節爲主的故事，都會在實際發生對抗動作之前營造氣氛，強調雙方的勢均力敵。

有些故事會設定在力量相近的對抗背景下，主角（們）爲了拯救某位成員或重要人物，而進行一系列的行動。在這種設定中，對抗只是一個背景，不是故事要表達的意念，甚至被拯救的對象也是「麥格芬」，僅爲引導故事前進的因素。例如著名西部片導演約翰福特（John Ford）的作品《搜索者》（The Searcher，或譯爲《日落狂沙》），透過拯救行動來表達西部荒野中的人際和生活，省思當時白人和印地安人的衝突；史蒂芬史匹柏導演的《搶救雷恩大兵》（Save Private Ryan）則是探討戰爭中的意義與人性掙扎。有趣的是，兩部影片中被拯救的對象都不願意離開，《搜索者》中被印地安人擄走的小女孩，歷經數年部落生活已經被同化；《搶救雷恩大兵》中，身爲雷恩家在二戰投身軍旅的四位兄弟中唯一的倖存者，卻不願意離開一同出生入死的袍澤。這樣的結局無疑是對起始設定的一種諷刺，並在兩方衝突的背景之下做出更高層面的省思。

30 蘇伯（Howard Suber）著，游宜樺譯《電影的魔力：電影關鍵詞》，頁120-121。

• 力量和氣勢傾斜

「小蝦米對大鯨魚」就是這種情勢的寫照，故事通常會將觀眾認同的角色設定成勢力薄弱陣營，最後扳倒強大的邪惡勢力，試想，若邪惡勢力弱小而微不足道，對抗就了無懸念，難以引人入勝。這類情節，還能做出幾種區分：

第一種比較單純，是處於劣勢、受盡壓迫的人（Underdog）最後反敗為勝，童話中最典型的就是灰姑娘仙杜瑞拉（Cinderella）的故事。電影《飛越杜鵑窩》（One Flew Over the Cuckoo's Nest）也是這類情節走向。

第二種是「復仇」（Revenge）情節，主角在故事前段遭遇極大不幸，在他人協助，或純粹因為幸運而存活下來，之後展開對另一個陣營的復仇行動。古典戲劇中最有名的如莎士比亞的《哈姆雷特》（Hamlet，或譯為《王子復仇記》），結局因為主角的優柔寡斷導致功敗垂成，自己也被殺，成為悲劇。這樣的劇情結構多次被改編成電影、動畫，例如迪士尼動畫《獅子王》就使用了相同的結構，但結局按照迪士尼傳統以喜劇收場。其他如昆丁塔倫提諾（Quentin Tarantino）導演的電影《追殺比爾》（Kill Bill），韓國導演朴贊郁導演的《原罪犯》（올드보이，英譯 Old Boy）都是典型以復仇為主要情節的故事，臺灣 70 到 80 年代的一些武俠片也以復仇為情節主軸，這類故事若要跳脫單純「邪不勝正」式的劇情，提升到更高的藝術層次，往往會在結局著墨，尤其是貫穿全劇的復仇行動真的是正義的展現嗎？或者只是一種冤冤相報？甚至是否誘發了人性的黑暗與邪惡？

因此還有第三種：「逃離」（Escape）。這類故事對抗的對象是無法戰勝的，像政府、社會、自然、命運等。在比較單純的層次上，主要角色（們）可能因為災難或人為的錯誤陷入險境，這個險境通常是被隔絕或遠離文明世界的實質空間，因此必須逃離以回到文明世界，例如改編自威爾斯（Herbert George Wells）小說《攔截人魔島》（The Island of Doctor Moreau）的同名電影、史蒂芬·史匹柏的《侏儸紀公園》（Jurassic Park）。還有故事的主角一開始就因為社會體制的問題含冤入監，例如《刺激 1995》（The Shawshank Redemption）的主角因為性格及行為不見容於社會規範而被監禁；或《鐵窗喋血》（Cool Hand Luke）的主角難以與整個社會對抗，只能選擇逃離監禁，這類故事都有其象徵性，表現出對於主流權威的反抗、對束縛和壓抑的掙脫，以及對自由的追求。

這幾種對抗情節，展現出受害者最終得以伸張正義的故事，容易讓觀眾從自身的生命經驗找到類似情境，因而產生共鳴。然而高明的故事，可以從更高的價值層面去思考對抗的合理性或對人性的深刻影響，如《刺激1995》便以另一位主要角色因出獄後無法適應外界社會而自殺身亡，進一步挖掘人性在長期受桎梏後，無法享受突如其來的自由的景況。

情（Love）

情，大概是人世間最複雜的問題。所有的故事或多或少都和情感有關，而且情感的種類多而複雜，但是仔細歸納起來，不外乎親情、愛情、友情三類。這類情節的複雜程度，跟故事中所要強調的「情」的種類及關連角色的多寡成正比。若故事單純安排一種「情」，例如愛情的發生作為情節主軸，主要角色也只有兩位，也就是導致愛情發生的雙方，則通常有較簡單的劇情走向。關於「情」的主要情況有兩種：

• 外在的阻礙

這類情節在故事開始的階段，男女雙方就已經產生情愫，如果他們的愛情進展順利，就沒有故事性可言了，因此在情節上會安排許多阻撓，可能是社會階層或家族，例如羅密歐與茱麗葉、電影《麻雀變鳳凰》（Pretty Woman）。也可能是大時代下的種種困難所造成，例如張愛玲的小說《傾城之戀》。另愛情的發生並不限於一男一女間的異性戀情，也可是同性愛情，這樣的愛情先天上就容易遭遇社會傳統規範及雙方家庭等因素阻撓。

這類情節的故事結局無非兩種，一是圓滿的在一起，迪士尼就偏好宛如童話式的「從此以後過著幸福快樂的生活」結局，例如《小美人魚》（Little Mermaid）、《美女與野獸》（Beauty and the Beast），即使《小美人魚》的原著本是以悲劇收場。

悲劇收場的愛情因為種種阻礙，無法在一起生活，甚至賠上

圖3.21 《長頸鹿和芭蕾舞演員命運多舛的愛情》（The Ill-fated Romance of the Giraffe and the Ballerina）

生命，如西方的羅密歐與茱麗葉和東方的梁山伯與祝英台。動畫作品有時會對這樣的悲劇結局做小小的諷刺，畢竟現代生活裡的情侶分手，通常沒有生死相許的沉重，例如英國皇家藝術學院（Royal Collage of Art）學生韋德（Nick Wade）執導的動畫短片《長頸鹿和芭蕾舞演員命運多舛的愛情》（The Ill-fated Romance of the Giraffe and the Ballerina）（圖 3.21），以一個女芭雷舞者和長頸鹿的愛情故事象徵個性相異的男女從交往到分手的過程。

愛情故事當然可以有更深的哲理，例如前文提到的《王牌冤家》。而余秋雨在《藝術創造工程》中提到的電影《法國中尉的女人》（The French Lieutenant's Woman）亦以深富哲理的方式，在內容中呈現了四種不同的戀愛模式[31]。

• 單方的追求

這類情節在故事一開始，主角就喜歡上另一個角色，但這個角色也許遙不可及或另有所屬，也可能毫不知情，覺得和主角只是一般朋友、同事的關係，總之對主角沒有特別的感覺，而故事就在主角的追求中展開。

愛情故事的複雜，也就是人性的複雜。

這類看似單純的故事線裡，主角的個性決定了他的追求方式，可能是轟轟烈烈的表白，可能是耍小心機的刻意製造機會，可能是含情脈脈的一路相陪而不明說，也可能只從遠處細細觀察卻從不敢靠近。故事結局簡單來說也只有兩種：追求成功或失敗。但無論成敗，都有種種的可能性和差異，例如追求失敗不一定是主角的損失，也可能在追求的過程中，主角發現原來身邊默默陪伴的朋友才是最適合和自己長相廝守的對象，自己追求的不過是虛幻的想像。甚至可能將整個故事提高到哲理的層次，例如大多數的初戀是以失敗收場，但往往成為一生中最美麗的回憶。

讓故事更複雜的是，單一感情常常受到其他感情的拉扯，若愛情和親情發生衝突如何抉擇？愛情和友情的糾葛何者為重？再加上社會狀況及時空背景，無論設定在古代、現代、未來，「情」這個題材取之不盡。

以情感為主軸總是餘韻無窮，美好結局可能帶點遺憾，或在悲傷終了卻留有希望。例如宮西達也的兒童繪本《你是我永遠的寶貝》，故事中草食性的慈

31 余秋雨《藝術創造工程》，允晨文化，1990 年，頁 146。

母龍，撿回幼小的霸王龍，和自己的孩子一起撫養，取名叫做「小良」，長大後只吃紅果子的小良，在一次出外摘果子時遇到親生父親，開始產生懷疑和自我衝突，最後小良離開了慈母龍家庭。而撫養小良長大的母親，在當年撿到牠的樹林中發現紅果子堆成的小山。故事雖然因為目標讀者是 3 到 7 歲的孩童而簡化，然霸王龍回到原生家庭理應是好的故事結局，卻給人淡淡的哀傷和遺憾。

轉變（Transformation）

在很多故事中，尤其是好萊塢的商業電影，「轉變」往往是主角的專利，也是故事的重點[32]。而主角的轉變程度，根據故事時空的大小長短有所不同，小至觀點、態度的轉變，大至性格上的轉變。相對於主角，次要角色在故事裡從頭到尾幾乎是不變的，若是邪惡角色，到故事結尾也會一樣邪惡，不會轉為善良。聰明、愚笨的角色也一樣固定不變，而且往往在故事情節設定中會有固定的「立場」，可能是對主角的阻礙，或是即使協助主角的角色立場有所轉變，例如影片中、後段才讓觀眾知道他是臥底，其性格通常也不會改變。

故事中主角的轉變，大致上分為三種情況：

• 犯錯和改正

主角在故事前段做了（通常是）道德上的錯誤決定，讓自己陷入困境，後段主角發現錯誤並改變以克服困境，最終喜劇收場。

故事前段的錯誤，可能因為某種誘惑造成，可能是金錢的誘惑、權力的野心、美色的誘惑等，這個誘惑之所以能成為主角犯錯的陷阱，通常直指主角性格上的缺陷或弱點，而缺陷或弱點的存在，讓主角更像「真實的人」，更容易被觀眾接受，進而產生同情心。太完美的角色反而會讓觀眾有距離感且缺乏故事發展性，這也就是為什麼《哆啦 A 夢》中，有許多缺點的大雄仍深受觀眾喜愛。他的缺點更讓故事有了眾多可能性。

「犯錯→認知→救贖」是好萊塢傳統三幕劇的結構，丹西格和羅西（Ken Dancyger and Jeff Rush）在《電影編劇新論》（Alternative Scriptwriting）中批

32　蘇伯（Howard Suber）著，游宜樺譯《電影的魔力：電影關鍵詞》，頁 358。

評傳統三幕劇皆爲道德劇，主角在道德上做出錯誤決定後陷入困境，接著改正錯誤後解決困難，而且假定劇中主角都有改過自新的能力，故事也在主角改正後直轉而「上」，只反映出主角的內心變化，忽略了歷史、社會、家庭等各種因素的影響。[33]

至於如何看待這些傳統規則呢？我的建議是：

第一，和許多藝術創作一樣，你可以打破任何規則，但必須先了解規則，也知道自己爲什麼要打破這個規則。

第二，若考慮觀衆（消費者）的接受程度，在傳統架構中提出創新是最好的方式，完全按照傳統會使故事了無新意，而故事架構太過前衛，超出大部分觀衆能理解的範圍，就只會有小衆市場。

• 成長

一般而言，主角的年紀小才有更大的成長空間，隨著故事的發展，原本懦弱、膽小的主角變得勇敢，例如《神隱少女》的主角千尋；又如童話故事中原本任性、驕縱的主角在故事結尾學得體諒。

• 變形

此處的變形指的是實質形體上的轉變，屬於幻想的情節，例如狼人、吸血鬼等，這只是一種故事設定，還要配合其他情節主軸，例如對抗、愛情等才能成爲結構完整的故事。另一種情節是奇幻或童話故事中受魔法控制或遭到詛咒的角色的變形，例如《青蛙王子》、《美女與野獸》等，也同樣需要加入其他情節的元素。

上升與下降（**Ascension and Descension**）

上升與下降的故事情節通常只有單一主角，隨著故事的發展，主角會上升到更好的狀態，例如獲得金錢、得到名聲；或是下降到更差的狀態，像喪失親

33 若想了解好萊塢傳統故事的潛規則，可參考蘇伯（Howard Suber）《電影的魔力》（The Power of Film）。

人、事業受到打擊等。事實上，所有的故事的主角都有這樣的情況，只是這個情節類型把主角狀態的起起伏伏當作主要的故事內容。大部分的傳記電影故事都是這種情節架構，無論是真人實事改編的《蠻牛》（Ranging Bull）、《阿瑪迪斯》（Amadeus），或是虛構的《大國民》（Citizen Kane）或《班傑明的奇幻旅程》（The Curious Case of Benjamin Button）。

與前述的「轉變」相對，以「上升與下降」為主要情節的故事並不強調主角的轉變，不會有犯錯與改正、成長等道德意味的內容，主角在故事的發展過程中沒有明顯的轉變，即使故事的時間跨距很長，但觀眾感受到的是主角自然而然的長大或衰老過程。這類故事情節比較鬆散，沒有像「旅程」結構的故事有清楚的目標，或主要「對抗」的對象，更貼近現實生活。主角通常個性鮮明，故事前段發生的事件清楚說明主角的性格，而主角做出的種種決定，也根源於自身的特殊性格，可以說是「性格決定命運」的故事架構。

主角在故事中遭遇的困難，除了自身的個性缺陷外，常常來自於大環境的變遷和意外；獲得的成功，除了自身的性格與努力外，也常是突如其來的機運和他人的協助；不能預期的厄運或他人的設局，主角根本無從知曉，並不純然是因果關係，反而帶有一些宿命的味道。如電影類型中的「黑色電影」（Film Noir）。故事一般是男主角身處腐敗的社會環境邊緣，遇到看似柔弱的女主角而陷入情網，本以為找到生命的目標，最後才知道自己受到欺騙和背叛，「下降」到更悲慘的深淵 [34]。

許多童話故事也是這樣的結構，不一定有犯錯後改正的情節，沒有濃重的道德意味或闡述某種哲理。「誘惑」或「試煉」的橋段有時會在童話故事中出現，而會造成犯錯的誘惑通常反映了尚未社會化的原始慾望，例如《糖果屋》（Hansel and Gretel）的故事中，被放逐森林的飢餓兄妹因為受不了糖果屋的誘惑而落入巫婆的圈套；白雪公主抗拒不了鮮紅的蘋果，咬一口後陷入昏睡。然而，童話故事很少會因為主角對錯誤產生認知，改正後解決困境。大多是受到他人的幫助，例如《白雪公主》中，王子出現並幫助了公主；也可能靠主角的機智或行動化解危機，例如《糖果屋》的兄妹；甚至可能只是單純的幸運和機會，例如《傑克與碗豆》。

34　劉立行《當代電影理論與批評》，五南出版社，頁 229-238。

謎（Riddle）

前面曾提到，馬奎斯說：「每篇好的小說（故事）都是這個世界的一個謎」，故事中的謎團，是引起觀眾好奇並繼續觀賞的有效手法。而與前面「旅程」情節中「對人的追逐」不同，在「謎」的情節中，主角扮演的通常是主動解謎，帶領觀眾一同解開謎團的角色，這個角色可能是偵探或警察。

以「謎」爲情節主軸的故事，敘事者的觀點常常扮演很重要的角色，下面分別說明「解謎」的兩種狀況：

• 正規的解謎

正規的解謎情節是由主角帶領觀眾解謎，故事開頭很清楚的告訴觀眾：有一個「謎」需要解開。偵探或警匪故事常常以殺人、犯罪案發生爲起始，而罪犯是誰？犯罪手法是什麼？犯罪動機又是什麼？故事就在主角發現的一個個線索，和層層抽絲剝繭中開展。

• 讓觀眾解謎

並非所有故事都具有一個解謎者的角色，而是讓觀眾參與解謎。許多驚悚（Thriller）懸疑類型的影片，就是以解謎爲主要情節。大導演希區考克就非常善於引發觀眾的好奇心，運用影像來述說懸疑緊張的故事。

另外一種解謎的故事情節比較隱晦，故事的敘述呈非線性，人物角色、事件場景眾多或故事時間順序混亂，呈現拼貼的狀態，讓觀眾隨著故事發展，逐漸了解來龍去脈，直到故事結尾才透過各個情節間的關係豁然開朗，理解導演想表達的意涵。當然這裡有個風險，若非線性的故事敘述複雜到無法理解，則很可能讓觀眾失去興趣。如何在故事的鋪陳上保持觀眾解謎的興致，其實在故事腳本的階段就要做到精細的設計。例如導演昆丁‧塔倫提諾（Quentin Tarantino）的《黑色追緝令》（Pulp Fiction）、柯恩兄弟（Coen Brothers）導演的《冰血暴》（Fargo）、《心靈角落》（Magnolia）、《靈魂的重量》（21 grams）和2004 年獲得奧斯卡最佳影片的《衝擊效應》（Crash），以及動畫電影《千年女

113

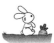

優》、《心靈遊戲》等。這些影片以看似不相關的片段交互呈現，到中、後段觀眾才慢慢理解這些片段之間的關聯，隨著影片播放的時間順序，哪些片段要透漏哪些訊息，不能太過明顯，也不能讓觀眾覺得無聊，著實需要非常高的編劇技巧。

這類故事情節還有一種子類型，就是在故事結尾大翻盤，觀眾突然發現對故事的大半理解是錯的，例如短篇小說《魂斷奧克里克橋》（An Occurrence at Owl Creek），最後讀者才知道主角早已死亡；電影《靈異第六感》（The Six Sense）、《神鬼第六感》（The Others）、《鬥陣俱樂部》（Fight Club）等，到結尾才告訴觀眾主角是鬼魂或是想像的人物。

3.8 故事的結構

前述的故事情節類型，是表達故事核心內容（或意蘊）的內在形式，而另一種故事的內在形式則是故事的結構。提到敘事結構，不免要提到俄國學者普羅普（Vladimir Propp）。他於 1928 年出版了《故事形態學》（Morphology of the Folktale，英譯），書中整理分析了俄國的民間故事（folktale），並歸納出 7 類角色和他稱為故事的 31 種「功能」（function），例如離家、挑釁等，也可以說是角色的「行動」。每一種角色、功能都以一個符號代替，因此每一個故事都可以用類似於數學方程式的形式表示，例如[35]：

$$\beta^3 \delta^1 A^1 B^1 C \uparrow H^1 \text{---} I^1 K^4 \downarrow W^0$$

這樣的分析方式相當複雜，然而對於 1960 到 1970 年代極盛行的結構主義（Structuralism）和符號學（Semiotics）學者們，例如李維史陀（Claude Lévi-Strauss）和羅蘭巴特（Roland Barthes）等有相當大的影響，但這些理論著重於分析和評論，較難應用在實際創作上。

觸發事件

好萊塢的電影長片製作非常重視所謂的「觸發事件」（Inciting incident，或

35　高辛勇著《形名學與敘事理論》，經聯出版社，頁 37。

稱引發事件），是故事前段的一個關鍵性事件，這個事件是動態的、有發展性的，並使故事朝向對角色較好或較壞的方向發展。例如在《羅密歐與茱麗葉》故事中，那一場讓男女主角相遇而且一見鍾情的舞會就是故事的觸發事件，之後的故事便圍繞著「兩個家族是世仇的男女一見鍾情後如何發展？」這個方向來敘寫。

通常觸發事件的功能是讓主角在所處的靜態世界失去平衡，接著進行動態發展，直至達到另一個相對平衡的狀態為止。觸發事件有時會開啟主角對想望目標的追尋，在《羅密歐與茱麗葉》中是愛情，或者也可以是親情、金錢、權力、認同感等。有的觸發事件會造成主角不得不對情勢做出反應，例如戰爭片中敵人的侵略；通俗劇（melodrama）[36] 中伴侶離去造成的家庭問題；恐怖片中怪物或殺人魔的出現；超級英雄（super hero）電影中反派的肆虐；災難片中天災的發生等。

觸發事件可以很小，然後像滾雪球一樣愈滾愈大，宛如「蝴蝶效應」一般，從希臘時代就存在的「笑劇」（Farce）就屬此類。以十九世紀喜劇作家萊比熙（Eugène Labiche）所作的《一頂義大利草帽》（Un Chapeau de Paille d'Italie）為例，故事開始只是在男主角的結婚之日，他的馬誤吃了旁邊婦人的一頂草帽，之後為了找到一頂同樣的草帽，不得不到處奔走，過程中引發一連串誤會及劇中許多角色可笑又愚蠢的表現，最後在千鈞一髮時以喜劇收場。美國早期黑白電影時代的「笑鬧劇」（Slapstick）也是如此，常常從一件小事開始，引發一連串荒謬可笑的行動和事件，以快節奏的默劇方式呈現，例如卓別林（Charlie Chaplin）、勞萊與哈台（Laurel and Hardy）的電影。美國黃金時期的許多動畫短片也承襲了這樣的敘事方式和表現形式，以更誇張的設定和角色表演來呈現。

但這類故事不一定會以喜劇收場，小說作者夏佩爾在《聯合文學》策畫的

36　通俗劇原本在舞臺表演的戲劇中又稱傳奇劇，是一種主角善惡分明，煽情且通俗易懂的戲劇形式，流傳至今也常見於電影和電視，通常將故事背景設定為故事創作當時的時代，是以戲劇手法處理角色日常生活細節的一種影視類型，電影中也有較深刻的作品，例如《克拉瑪對克拉瑪》（Kramer vs. Kramer），電視劇則是「肥皂劇」（Soup Opera）的形式或像我國八點檔的連續劇。見姚一葦著《戲劇原理》，頁149-151，及 Ken Dancyger 和 Jeff Rush 著，易智言等譯《電影編劇新論》，頁 71-72。

「文學的蝴蝶效應」專輯寫過一篇〈小事情〉[37]：女主角是總機小姐，在公司三年間若接到騷擾電話，她都直接轉到分機「044」的諮詢部門處理，這一天她發現轉過去的電話整個早上都沒人接聽，疑問之下拿起電話簿查看，發現諮詢部門的分機是「074」，長久以來她都轉錯了，於是她到分機「044」的位置查看，想要道歉，卻發現這位小姐請假，原因不明。她心神不寧，便要了對方家的住址，利用午休時間去看看，卻發現這位同事在早上已經跳樓自殺。故事從「轉錯分機」這樣一個小小的事件開始，卻演變成主角難以承受的自責和罪惡感。

相同類型的故事往往有類似的觸發事件，例如愛情片會有男女主角相遇的觸發事件，偵探片往往會有一個犯罪事件（如死亡事件）作為觸發，當然如何巧妙的安排這個事件就是編劇導演們各顯神通的時候。不過，也並非所有故事都有觸發事件，尤其是如前面所說的短片，不管是單一事件的故事，或是表現情緒氛圍、理念想法的故事都不會有觸發事件。

三幕劇

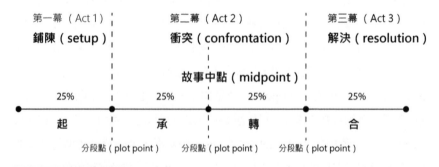

圖 3.22 三幕劇故事結構

故事結構中，最基礎也最為人熟知的是「三幕劇」（圖 3.22）。三幕分別是鋪陳（setup）、衝突（confrontation）和解決（resolution），時間配置大約是 25%、50%、25%。近來故事中點也逐漸被重視，幕與幕之間的轉折，還有故事中點都被視為分段點（plot point），在臺灣，常常有人以作文的起承轉合

37　《聯合文學》246 期，2005 年 4 月。

來構思故事結構，也有人將其分別對應到三幕劇的四個段落。史奈德[38] 則將三幕劇結構更仔細的分段，加入更多好萊塢電影常見的結構段落。

在第一幕鋪陳的階段，通常必須要介紹角色和整個故事的世界觀、狀況，並且經由觸發事件開始慢慢導出這個故事的主要衝突，第一幕到第二幕的分段點常常是主角下定決心行動的時刻，無論動作片裡的決心對抗或是愛情片裡的決心追求，過了這一點後主角就不再回頭。

第二幕的衝突和對抗是故事的主要內容，史奈德在第二幕前段，及故事中點之前加入一個稱之為「玩樂時光」（Fun & Games）的段落，此段落的確對於類型片來說非常重要，主要是呈現對這個類型前提的承諾，也就是滿足觀眾進戲院觀賞類型片時的期待，例如恐怖片（或史奈德的「屋裡有怪物」類型）要有主角被魔人、鬼怪追殺的橋段；或是愛情片中主角交往前的曖昧來回等。

近年越來越被重視的故事中點，其重要性不亞於各幕間的分段點，通常是一個重要的祕密被揭發，讓故事有點重新開始的感覺，或是史奈德所謂的「虛假的勝利」或「虛假的失敗」，也就是這時初步的勝利或失敗還不能代表最終結果。而故事中點過後，主角的處境通常會越來越艱難，走向第二幕結束時的最低潮，即史奈德所謂的「黎明前的黑暗」（Black moment），彷彿沒有任何希望。

第三幕是解決，也就是主角的絕處逢生，在達到故事高潮後，傳統上勝負已定、衝突得到解決後會逐漸走向尾聲，史奈德在第三幕著墨不多，但近來備受讚譽的影片敘事常常會在第三幕布置好幾個故事的反轉，讓觀眾有一種原以為故事已經接近尾聲卻一再推翻的驚喜感。第三幕的結局其實對長片故事非常重要，除了前文提到的故事價值觀呈現之外，也跟人的感受天性有關，影片前段可以容許有些沉悶，若結局精彩觀眾仍會叫好，反之若前段精彩而結局不佳，則會讓人覺得故事崩壞、虎頭蛇尾。

不過也必須指出三幕劇在商業上獲得巨大的成功，可能是這原本就是人類最最普遍歡迎的敘事方式，但也或許是大多數人受到制約，已經習於這類故事發展，當然三幕劇還有許多無窮盡的細節變化，並不只是一成不變的公式，就

38 史奈德（Blake Snyder）著，秦續蓉，馮勃翰譯《先讓英雄救貓咪》（Save the Cat!: The Last Book on Screenwriting That You'll Ever Need），雲夢千里出版，2014 年。

像好萊塢的製作公司一再喜愛的故事，是「一樣但又不一樣」的，意思是在相同的架構、類型裡有些變化新意，這樣的影片會受到最多的喜愛，這也是大部分人的天性，喜歡有些變化，但又不是太前衛、離經叛道的事物。

而若是前述麥基提出的極簡情節或是反情節電影，並不一定有三幕結構，表現創意與自我的藝術電影更是如此。丹西格（Dancyger）和羅西（Rush）對三幕劇有許多分析和批評[39]，也提出許多以三幕劇為基礎的創新劇本構思方式。另外還指出有些傑出的電影是兩幕劇或四幕劇，例如大導演史丹利庫柏立克（Stanley Kubrick）執導的《金甲部隊》（Full Metal Jacket）只有兩幕，沒有第三幕的解決。若仔細去分析一部電影，特別是情節鬆散或衝突不明顯的故事，幾乎找不到幕與幕之間的分段點。

英雄之旅

「英雄之旅」（the Hero's Journey）是三幕劇的補充和變形，最早是由美國神話學者坎伯提出許多神話共有的故事結構—「單一神話」（monomyth）結構，影響了包含喬治盧卡斯在內的許多導演、編劇。英雄之旅有許多版本和分析，結構上大同小異，這裡依據佛格勒（Christopher Vogler）的版本[40]稍作修改，其結構如圖 3.23，其三幕的時間比例和圖 3.22 大致相同，分別是故事長度的 25%、50%、25%，故事從開始到結束是一個迴圈。

第一幕從平靜而正常的世界開始，主角受到冒險的招喚，從拒絕、遇到良師的指引和建議，於是接受招喚出發；第二幕從越過邊界到未知的危險世界開始，歷經試煉、結交伙伴、遇見敵人、面臨危險，直到碰上最大的考驗後勝利、得到報酬；之後進入踏上歸程的第三幕，帶著報酬回家，讓家鄉回復平靜而正常的世界。當然，主角跟故事開始時已經不同，從無名小卒成為人人景仰的英雄，故事從開始時的穩定狀態，在結束時又回歸新的穩定狀態，屬於戲劇（drama）。

39 丹西格和羅西（Ken Dancyger and Jeff Rush）著，易智言譯《電影編劇新論》（Alternative Scriptwriting）。

40 佛格勒（Christopher Vogler）著《The Writer's Journey: Mythic Structure for Writers》。

第三幕：歸來
(Act 3: Return)

平靜而正常的世界
(Ordinary world)

第一幕：分離
(Act 1: Seperation)

帶著獎賞/靈藥回家
(Return with Elixir)

聽到冒險的招喚
(Call to Adventure)

拒絕招喚
(Refusal of the Call)

復活
(Resurrection)

遇見良師
(Meet the Mentor)

踏上歸程
(The Road Back)

邊界

熟悉的正常世界 (Ordinary World)

未知的特殊世界 (Special World)

邊界

越過邊界
(Crossing the Threshold)

試煉、伙伴、敵人
(Tests, Allies, Enemies)

報酬
(Reward)

接近最深處的巢穴
(Approach the Inmost Cave)

最大的考驗
(Ordeal)

第二幕：經歷與轉變
(Act 2: Experience and Transformation)

圖 3.23　英雄之旅

　　旅程中令人費解的是，第二幕已經通過最大的考驗，也得到報酬，為何在第三幕中還需要「復活」？我的看法是，第二幕的考驗和磨難是外在衝突，是需要實際行動的比賽、戰鬥，而第三幕的復活是內在的衝突，對主角而言，內在衝突其實更大、更難解，但也唯有通過內在的困境，主角才能真正受到洗禮而淨化，並從內而外成為全新的人，旅程才真正圓滿。皮克斯製作的《怪獸大學》（Monster University）（圖 3.24）便是很好的例

圖 3.24　《怪獸大學》（Monster University）

子，主角大眼怪和毛怪組成的隊伍贏得了學校舉辦的比賽後，卻又各自面臨自己的性格、夢想和外在環境之間的衝突，當兩位主角坦承面對困境、接受自己的先天限制，再度攜手合作時，故事才真正走向結束。

必須說明的是，「英雄之旅」或「單一神話」是備受質疑的，很多好萊塢的電影有類似英雄之旅的結構，但沒有如《怪獸大學》中的外在衝突和內在衝突，反而常常看到一般娛樂電影，外在衝突解決之後，內在衝突也莫名其妙地解決了。

3.9
時間軸與伏筆

三幕劇和英雄之旅都與時間軸息息相關，動態影像原本就是一種和時間高度相關的媒體，有時被視為「以時間為基礎的媒體」（time based media）之一，對動態影像來說，時間是一個複雜，並可以在故事安排上巧妙運用的元素。基本上，和動態影像敘事有關的時間有兩種，第一種是影片實際的時間長度，也就是影片的播放時間，這裡簡稱為「影片時間」。另一種是影片述說故事的時間長度，簡稱為「故事時間」。

大部分的情況下，影片時間小於故事時間，因為影片可以透過剪接或動畫製作上的事前規劃，去掉會讓觀眾覺得太過冗長的片段，例如角色起身、開門、下樓、開車、到達目的地，若真實需要的時間是半小時，影片中呈現則可能不到一分鐘；而在部分情況下，部分片段的影片時間和故事時間大致相等，例如角色在對話的時候；而用來強調細節或展現美學的慢動作鏡頭，例如動作片的打鬥過程，影片時間會小於故事時間。

時間的另一個特性是有關故事敘述的順序，基本上有以下三種方式：

1. **順敘**：依照時間的前後次序來排列事件，是最普遍的故事敘述方式。

2. **插敘**：是大部分故事都依照發生的前後次序來敘述，但在一些片段，為了讓閱聽者了解或加入新的意義，會插入先前發生的事件或角色的回憶

3. **倒敘**：簡單來說，是把事件發生的前後次序顛倒，先說（或播映）後發生的事件，把先發生的事件放到後面。

但無論是文字故事或是影片，要完全倒敘是不大可能的，若嚴格依照所有事件發生的時間來倒敘，觀眾就已經知道最後的「結局」，怎麼會對前面事件有興趣？

　　表現倒敘時，比較普遍的方式（圖3.25）是影片從時間軸上接近結尾的地方（1）開始，先演出結局前的事件，通常會非常緊張，這時觀眾還不太清楚角色間的關係，只感受到場面的刺激，這段會當作傳統影片敘事結構中的序幕（prelude），影片不會演到結局，而是從一個設定好的時間點（2），回溯到故事時間的起始點（3），再以順敘的方式，敘述事情如何演變到這個地步，直到接續回影片開始的時間點（1），觀眾便會恍然大悟，接著繼續前進到故事結局，電影《偷拐搶騙》（Snatch）即是如此。嚴格來說，這也可以算是一種插敘。

圖3.25　倒敘表現方式的時間軸

　　中國大陸小說家余華的短篇小說〈十八歲出門遠行〉則是將時間軸開頭，主角即將出門遠行，興高采烈的情形放在故事最後，與他遭遇連續的偷盜和欺騙的遠行過程，形成一種強烈的失落和反諷。

　　也有影片將結局放置在最前面，例如法國導演奧利維爾‧特雷內（Olivier Treiner）的短片《調音師》（L'accordeur），只是將驚悚的結局放到影片開頭，就將一個原本就敘事流暢、節奏精準的故事再提升一個層次。

　　美國的天才導演克里斯多夫‧諾蘭的成名作《記憶拼圖》（Memento），則是用順序和倒敘兩個序列影片交叉剪輯，並以影像來區分，黑白影片是順序，彩色影片是倒敘，彩色的倒敘影片序列是發生在黑白順序影片之後，最後兩個序列——也就是故事時間的中間點——在影片結束時交會。以一個113分鐘的標準長片來說，這種敘事方式絕無僅有，後繼者若要嘗試相同的方式就是模仿

了。影片以這樣的次序進行，其實也和故事主角有關，他在故事中頭部受傷後，只能短暫記憶，影片開頭他殺了一個人，隨後觀眾知道他是為妻子報仇。而為了克服短暫記憶的問題，他在身上刺下一條條的線索，雖然故事的結局最開始就演出來了（主角殺人），但由於主角的記憶問題令故事產生了懸疑之處，他是不是殺對了人？真的報仇了嗎？並形成甚至連妻子的死也令人懷疑的開放式結局，傳達出對記憶真實性的懷疑和諷刺和對人性的悲憫。

有些故事以更複雜的人物和故事線，加上時空拆解及堆疊，很難歸類是順敘、插敘還是倒敘，例如《靈魂的重量》（21 grams），若不經過細心的安排，觀眾會因為一開始難以理解而放棄跟隨；有些故事則會以穿梭時空作為題材，其中最有名的是《回到未來》（Back to the future）系列電影。

故事的時間軸可以有許多安排方式，但要特別注意的是伏筆的設置，也就是編排故事的過程中若能適當的安排伏筆，可以讓故事有種前後呼應的合理感受，觀眾因此不會感到突兀。以新海誠導演的賣座作品《你的名字》為例，小行星撞地球和男女身體交換都是好萊塢電影和日本動畫常見的設定，但是透過一些日本民俗傳說的設定與伏筆安排如口嚼酒、黃昏時間「非人之時」可以跨越時空等，讓這個愛情故事男女主角各自的故事線緊密交織，非常精采。

延伸思考

1. 動畫故事在發想時，跟其他敘事形式，特別是實拍電影電視和舞台劇，有什麼不同的考量？
2. 動畫故事結構的重要性如何？傳統三幕劇的結構有什麼優點和限制？
3. 動畫被稱為是「以時間為基礎的媒材」（time-based media）中的一種，在敘事上，對於時間的應用跟其他敘事形式有什麼相同或相異之處？
4. 動畫不一定要說故事，說故事的動畫和不說故事的動畫，在表現上有什麼不同？

延伸閱讀

1. 姚一葦：《戲劇原理》。2004 年：書林。
2. 許榮哲：《小說課：折磨讀者的秘密》。2010 年：國語日報。
3. Dancyger, Ken、Rush, Jeff 著，易智言等譯：《電影編劇新論》（Alternative Scriptwriting）。2011 年：遠流。
4. Snyder, Blake 著，秦續蓉、馮勒翰譯：《先讓英雄救貓咪：你這輩子唯一需要的電影編劇指南》（Save the Cat!: The Last Book on Screenwriting That You'll Ever Need）。2014 年：夢雲千里。
5. Wells, Paul 著，張裕信、黃俊榮、張恩光譯《劇本寫作》（Scriptwriting）。2007 年：旭營文化。

Chapter 4

影音風格

視覺風格涵蓋的範圍相當廣闊，本章從視覺設計形式原則開始，到動畫角色設計，迪士尼的動畫原則，還有保羅・威爾斯（Paul Wells）的「動畫語彙」及「敘事策略」進行說明。

4.1
視覺設計的美學原則

　　什麼樣的視覺畫面讓人覺得「美」？對於美的感受源自於人類的天性，故常因個人主觀意識而有所差異。然而人們不禁還是要問：「什麼是美學？」根據東歐學者蘇瓦洛夫[1]的定義加以修正，我所認為的美學是：

研究人類以藝術方式對身處環境的情感表現，和所創作藝術作品中規律的一門學問。

　　視覺設計上的美學原則是歸納而來，沒有太深刻的學理基礎，也並非牢不可破，這些原則通常被稱為藝術的形式原理[2]、設計的基本美感法則[3]、或美的形式原理[4]等，大致可歸為六類：

秩序（Order）

　　多數人喜歡被歸類、有秩序的東西，過分雜亂在視覺上易令人感到不快。在形式上，可以細分為重複（Repetition）、漸變（Gradation）和韻律（Rhythm）。

● 重複（Repetition）

　　重複，或稱反覆，是相同形狀或顏色的圖案進行連續排列，例如中東傳統圖案的金屬盤（圖 4.1），是以中心為原點呈放射狀的重複圖形。

● 漸變（Gradation）

　　將重複的單元依照一定的規律變化，例如由小而大的漸變或是顏色由淡轉濃的漸層，如圖 4.2 是西班牙建築師高第（Antoni Gaudi）設計的巴特略之家（Casa Batlló）天井，透過磁磚由上而下，顏色由深至淺的漸變排列，平衡由上而下亮度漸減的自然光。

1　朱光潛《美學再出發》，丹青圖書，1987 年，頁 422-423。
2　陳瓊花《藝術概論》，三民書局，2011 年，頁 97-110。
3　潘東坡《設計基礎與基本構成》，視傳文化，1998 年，頁 166-183。
4　林崇宏《設計原理》，全華，1998 年，頁 141-148。

圖 4.1　中東傳統錫盤上的放射狀重複圖形

圖 4.2　高第建築巴特略之家（Casa Batlló）天井漸變的磁磚

• 韻律（Rhythm）

　　韻律，或稱節奏，是將視覺元素透過週期性安排，呈現出特別的規律，如圖 4.3 的鑄鐵裝飾所呈現出的韻律感。有時可以運用這樣的安排在平面作品中產生律動，並造成動態或立體的錯覺；而動態影像透過剪接來產生韻律和節奏，表達情緒變化，就如同音樂的插曲（episode）一般。

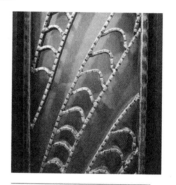

圖 4.3　室內鑄鐵裝飾的韻律感

平衡（Balance）與對稱（Symmetry）

　　平衡，或稱均衡，指的是畫面各組成部分之間相互協調所形成的穩定感，是以形狀為主、色彩為輔的原則。而平衡的極端即是對稱，自古以來，許多裝飾、花紋，常以此為設計原則（圖 4.4）。

　　若以對稱式平衡做為繪畫構圖易淪於呆板，因此古典中西繪畫的構圖幾乎都為非對稱平衡，此種構圖排列訴諸直覺，一般而言，較大的物件，會排列在接近中央的位置，而量體大的物件通常會置於整體畫面中下方，避免頭重腳輕，形成穩定感，例如圖 4.5 北宋時期畫家董源〈龍郊宿民圖〉的山水配置。

圖 4.4　拼貼而成的對稱圖案

圖 4.5　北宋時期畫家董源的〈龍郊宿民圖〉

圖 4.6　以彩度做為調和元素的繪畫

圖 4.7　以玫瑰花圖案為主題的杯墊設計

圖 4.8　攝影時以偏光統一整個畫面的色調
（拍攝地點：葡萄牙阿威羅 Aveiro）

圖 4.9　澳洲 RMIT 大學的學校建築

調和（**Harmony**）與統一（**Unity**）

　　調和是以色彩的彩度（Chroma）或明度（Value）來做為畫面的元素。彩度是指色彩的濃度（Saturation），明度即是指亮度（Brightness），利用彩度與明度的平衡，可以讓畫面達到調和的效果（圖 4.6）。

　　統一，或稱統調，是以特定的視覺元素串連畫面整體，例如圖 4.7 的杯墊，以玫瑰花圖案為統一性的整體設計。另外就如攝影時，以偏光為畫面定調（圖4.8），動態影片則利用音樂來做整部影片的調和。

對比（**Contrast**）

　　使用顏色、形狀、材質、樣式等方式並列物件或元素，造成視覺上的強烈衝擊，如圖 4.9 澳洲 RMIT 大學的建築，傳統與現代建築並陳造成強烈對比，在墨爾本市中心極為吸引目光，也達到宣傳效果。

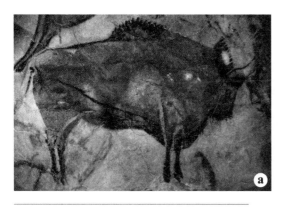

圖 4.10　在西班牙洞穴中發現的（a）石器時代壁畫和（b）希臘時代的維納斯雕像

簡化（Simplicity）

　　簡化就是將複雜的圖像單純化，而這也是人類的天性。BBC 製作的 DVD《藝術的誕生》（How Art Made the World）[5] 提到，自石器時代開始，許多藝術作品都是簡化的圖像，例如在西班牙洞穴中發現的石器時代壁畫[6]，甚至希臘時代的維納斯雕像（圖 4.10），都是經過簡化或美化過的形體。雖然當時的技術能力還沒有辦法製作出擬真的細節，但主要原因仍是我們的眼睛原本就有簡化和抓出視覺重點的能力，這是人類賴以生存的本能，如今則成為一種美學的判斷能力。

比例（Proportion）

　　比例是指造形尺度的相互關係，例如黃金比例（Golden Proportion）1:1.618是古希臘人認為最美的比例，常被運用於繪畫、雕塑的人體以及建築上。

　　除此之外，數學上的比例，例如等差級數（Arithmetic Progression）[7]、等比級數（Geometric Progression）[8]、費波納奇數列（Fibonacci Series）等，也會被運用於造形設計。

　　其中，費波納奇數列是來自對自然界的觀察，數列中的每一個數都是前兩項的相加，例如 0、1、1、2、3、5、8、13⋯，而兩兩相鄰數字的比例接近於黃金比例，在自然界常常可以找到這個數列中的數字，例如花瓣的數目。

Chapter 4　影音風格

127

5　BBC 於 2005 年發行 DVD，在台灣由得利影視代理。

6　1880 年在西班牙阿爾塔米拉（Altamira）洞穴發現的史前壁畫，繪製時間可以追溯到至少一萬多年以前。

7　等差級數的每一個數跟前一個數的差（相減）相同，例如 1、3、5、7、9⋯。

8　等比級數的每一個數跟前一個數的比（相除，大的數除以小的數）相同，例如 1、2、4、8、16⋯。

4.2
寫實、抽象、符號、誇張

麥克勞德（Scott McCloud）是一位具實務經驗的漫畫家、理論家，他在1993 年出版了一本非常特別的書——《Understanding Comics》——用漫畫的視覺表現手法來討論漫畫理論，書中以一個可以囊括所有視覺風格的三角形來討論角色設計（圖 4.11）：

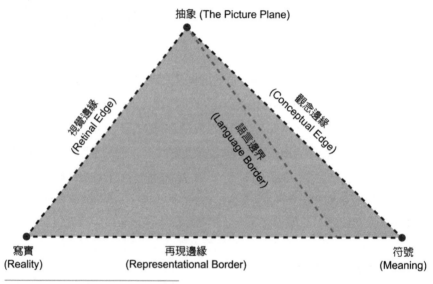

圖 4.11　麥克勞德的角色設計三角平面

三個頂點分別代表寫實（reality）、抽象（abstract）、符號（meaning）三個導向。角色的設計與真實人物愈接近即愈趨向寫實導向，這類角色的身型、肌肉線條、透視和劇中的環境設定都參考真實世界，例如美國超級英雄蜘蛛人、蝙蝠俠等。

麥克勞德以洛杉磯地下漫畫家芙琳娜（Mary Fleener）的角色表現作為角色設計的極端（圖 4.12），他將抽象導向的影像稱為圖像平面（the picture plane），也就是造形脫離具象的範疇，由幾何圖形所組成，強調的是情感和內涵。

麥克勞德還歸納出另一個設計方向，即角色經由簡化或「符號化」的過程，以圖形來代表之。其不同於抽象角色之處在於，符號化角色仍然可以辨別五官，

例如在圓圈中間加上兩個點和一條線來代表一張臉（圖4.13）。更極端的例子則是直接以文字，例如「臉」這個字，來代替圖像。

在動畫表現上，除了和漫畫較為接近的手繪平面線條動畫可以套用這個模型之外，其他方式所製作的動畫角色則須再個別討論。

而無論是黏土動畫、停格動畫或3D電腦動畫，角色的材質質感可以很寫實，但設計上可以是簡化的或是抽象的。撇開質感不談，動畫有一個非常特別的特質——「誇張」（Exaggeration），除了在動作表現上，在角色及場景等風格上的設計也可以運用這個原則（圖4.14）。報章雜誌上的單格政治諷刺漫畫也有這樣的傳統，以誇張但保留人物特徵的方式，讓觀眾一眼就能認出要諷刺的公眾人物，這種手法稱為「滑稽模仿畫」（Caricature）。

圖4.12　芙琳娜（Mary Fleener）的抽象角色　　　　圖4.13　符號化的臉

圖4.14　「誇張」的角色表現練習

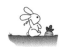

這樣的表現方式，有時在人物繪製上仍然非常細緻，既不能說是寫實，也很難說是符號化，更不可能是抽象。我認為，在麥克勞德模型的基礎上可以另加一個頂點－「誇張」，讓整個模型從平面變為像金字塔般的三度空間（圖4.15）。理論上，所有的角色設計都可以在這個金字塔內找到位置。

圖 4.15　動畫角色設計的金字塔

　　除了動畫角色設計之外，場景風格的設計也可以用這個金字塔模型來觀察與解釋。必須說明的是，這裡談的模型不涉及動畫故事、角色動作和動態表現，並受動畫視覺風格「形式」表現的限制，動畫故事的表現不一定和視覺表現一致，也就是說，故事可以天馬行空，但角色可以很寫實或抽象。另外，角色動作的誇張表現和此處討論的視覺風格上的誇張不同，這個部分會在下文討論。

4.3
動畫原則

　　「動畫原則（Animation Principles）」是迪士尼從 1930 年代開始，在訓練動畫師時歸納、建立的十二項原則。1981 年由迪士尼公司資深動畫「九元老」（Nine Old Men）其中兩位：湯瑪斯（Frank Thomas）和約翰斯頓（Ollie Johnston）出版的《The Illusion of Life: Disney Animation》中介紹後，這十二個動畫原則便被廣為流傳。柯羅（Isaac Kerlow）在介紹 3D 電腦動畫的著作《The Art of 3-D Computer Animation and Effects》中討論了這些原則在 3D 電腦動畫製作上的應用方式，並加上幾點新的考量。重新檢視這些原則後發現，某些原則是屬於通則性的，它沒有固定的做法或可以套用的技術，有些則是技術性的，可以針對手繪線條或 3D 電腦動畫技術，還有一些則是製作方法的原則，以下分項說明。

通則性原則

• 演出布局（**Staging**）

　　這個概念類似實拍電影的場面調度（Mise-en-scène），也就是要注意觀眾看到的影像，其角色和場景布局能否表現出欲傳達的氛圍，包含角色姿勢、畫面色彩、明暗對比、攝影機的角度和遠近等，都和故事本身及導演想傳達的意念有關。

　　動畫影片的布局常會強調畫面的重點，省略掉不必要的細節，因為動畫影像中的單一影格停留時間非常短暫，且觀眾的目光會被動態吸引，不像平面作品的觀者有較多時間細細品味作品中的細節。執導《天外奇蹟》（Up）的皮克斯動畫導演達克特（Peter Docter）曾表示，因為平面線條動畫容易做到且能節省成本，製作時較能注意到視覺上的問題，但 3D 電腦動畫的製作，由於場景物件的模型都已經完成，也都在攝影機鏡頭內，容易呈現出過多細節，而太多的物件和細節削弱了要表現的視覺重心，這是 3D 電腦動畫製作上需要向傳統平面線條動畫學習的地方 [9]。柯羅提到的 3D 電腦動畫須注意的攝影鏡頭語言便與這裡談的布局有關，而且更多了鏡頭的運用，例如遠近、移動、剪接等。

9　學者所羅門（Charles Solomon）2005 年於《Animation Magazine》發表的文章〈And the debate goes on! What today's CG artists can learn from 2D?〉。

Chapter 4 影音風格

131

• 時間控制（**Timing**）

　　適用於每一種動畫技術，是掌控角色動作影格數量的能力，角色的個性、情緒、重量、體型都會影響角色動作的時間。例如個性急躁的角色動作較快，每一個動作的影格數會較少。角色憂傷時，動作會比較緩慢，每個動作的影格數需要較多。

• 誇張（**Exaggeration**）

　　誇張是動畫很重要的特性，除了應用在角色設計，動作上的誇張也常是表現的重點，動畫師嘗試發明了許多的誇張表演方式以娛樂大眾，例如角色驚訝時下巴直接掉到地上等。

• 扎實的繪畫（**Solid drawing**）

　　扎實的繪畫技術是迪士尼要求動畫師在手繪線條動畫的製作上應具備的能力；在 3D 電腦動畫或偶動畫製作上則要求模型製作和骨架製作的能力。但若是藝術導向或實驗性質較強的動畫，不一定會如此要求，甚至獨立製片的動畫師，有時僅以表達故事意念為主，畫面無太多細節。例如圖 4.16 是動畫師赫茲菲爾德（Don Hertzfeld）獲奧斯卡提名的動畫作品《拒絕》（Rejected）。

圖 4.16　赫茲菲爾德的作品《拒絕》（Rejected）

• 吸引力（**Appeal**）

　　角色必須要有吸引力，但吸引力是一個很模糊的概念，並非只有可愛的角色才能擁有，有時反派角色也能充滿吸引力。皮克斯角色設計師曾引述導演說過的話：「角色吸引力」就是「讓觀眾會在乎」這個角色[10]。這個解釋也可以

10　2009 年在臺北市立美術館舉辦的「皮克斯動畫 20 年展覽」中，所邀請的角色設計師演講時所提。

連結到電影理論中認知學派（Cognitive Film Theory）所說的：觀眾對於角色的
「移情」（Empathy），也就是對角色個性和遭遇的理解[11]。觀賞電影或動畫時，
角色若能讓觀眾聯想到認識的人，也就更能夠理解這個角色，所以動畫師必須
多觀察生活周遭，才能創造出讓觀眾理解、在乎的角色。

技術性原則

• 壓縮和伸展（Squash & Stretch）

　　真實世界中有彈性的可變形物體，例如皮球，彈跳時會自然地壓縮和伸展，
（圖 4.17）。在動畫角色的製作上，若是以傳統手繪的方式製作，通常要把角
色當作一個柔軟、有彈性的物體，角色跑步、跳躍或做各種動作時，配合角色
的個性或影片的風格適當壓縮和伸展，做不同程度的「誇張」。例如個性逗趣
的角色，可以增加壓縮和伸展的程度以增添趣味性，反之，若影片風格寫實、
角色年齡較大、個性穩重，就不宜過度誇張。

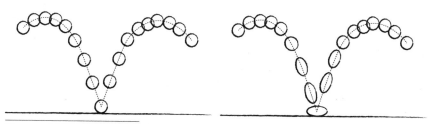

圖 4.17　球彈跳的壓縮和伸展

　　3D 電腦動畫和偶動畫因為有內建骨架和固定的形狀，較難做出誇張的壓
縮和伸展，但早在 1987 年 3D 電腦動畫的草創年代，當時皮克斯的動畫導演拉
瑟特（John Lasseter）就在著名的電腦繪圖研討會和展覽 SIGGRAPH 中，發表
過一篇將傳統動畫原則運用在 3D 電腦動畫製作的文章[12]。以當時皮克斯嘗試用

11　柯里（Gregory Currie）收錄於《A Companion to Film Theory》一書，概述認知學派的文章
　　〈Cognitivism〉中提到，觀眾對於角色的「移情」（Empathy），是認知學派學者們屏棄 1980
　　年代之前的心理分析學派提出的「認同」（Identify）概念。「移情」不像「認同」那麼強烈，
　　成人觀眾並不容易完全認同或把自己想像成劇中角色（青少年以前或許可能），而是經由對
　　真實世界的理解，「移情」或「同理」劇中的角色。

12　拉瑟特（John Lasseter）發表於 1987 年期刊《Computer graphics》中的文章〈Principles of
　　traditional animation applied to 3D computer animation〉。

3D電腦動畫技術製作的《頑皮跳跳燈》（Luxo Jr.）為例，即使當時電腦製作的物件都是「剛性」的，但仍以彎曲關節的方式，表現出壓縮和伸展（圖4.18）。時至今日，電腦硬體和3D電腦動畫技術大幅提升，用3D電腦技術製作極富彈性的角色即使仍屬不易，但不再遙不可及，例如在《怪獸大戰外星人》（Monster vs. Aliens）中的膠狀怪物B.O.B.（圖4.19）就可以做出誇張表現。

圖4.18　拉瑟特以《頑皮跳跳燈》（Luxo Jr.）做為壓縮和伸展的例子

圖4.19　《怪獸大戰外星人》（Monster vs. Aliens）中的膠狀怪物角色

• 預備動作（**Anticipation**）

　　真實世界中，在做某些動作之前會有預備動作，例如棒球投手在投球前，會先將身體、手臂往投擲的反方向拉伸，才做出投球動作。這樣的預備動作，在動畫中有時會更加誇張，例如角色要向右方衝刺時，會用較長的時間向左方做出預備動作，接著觀眾會看到角色突然消失，只剩一陣煙，我們就會知道角色是快速地向右移動。

• 跟隨動作和重疊動作（**Follow through and overlapping action**）

　　跟隨動作指的是角色的附屬部位或物件，例如狗的耳朵、人身上背的包包，甚至胖子的肚子，當身體主要部位移動後，它們會晚些才開始移動，呈現出被「拉動」的感覺，而當角色身體的主要部位停止時，這些附屬的部位或物件會沿著原來運動的方向移動幾個影格，才會受主要部位拉扯而停下。

　　重疊動作指的是角色在做動作時，並非每個部位都同時開始移動，且其移動速度也不同，例如轉身時，眼睛最先也最快開始移動，再來是頭和脖子的轉動，最後才是身體。

這個原則適用於所有的動畫製作技術，但如同壓縮和伸展一樣，必須考慮角色個性和動畫風格，來決定這個原則使用的誇張程度。

• 慢入和慢出（Slow in and slow out 或 easy in and easy out）

在真實世界中，物件移動加速必須克服摩擦力及空氣阻力，需要一段時間才能達到高速，停下時也需要一段減速時間才能靜止，這就是慢入和慢出。角色在做動作時也要考慮這個原則，動作開始和結束時速度較慢，每一影格變化間距較小，動作中間速度較快，每一影格變化間距較大（圖 4.20）。

此原則適用於所有的動畫製作技術，但除了要考慮動畫的風格外，特別要注意角色的重量感（Weight），愈重的角色，需要愈多時間加速和減速，反之則較少，甚至不需要，例如大象與老鼠加速時的差別。

圖 4.20　用影格與位置關係表現慢入和慢出

• 弧線（Arcs）

很多動作是沿著弧線行進的，例如手臂的動作是以關節為圓心拉出的弧形（圖 4.21），3D 電腦動畫初學者常犯的錯誤，是直接移動手腕的位置到下一個關鍵影格，造成兩個關鍵影格皆呈現一直線。而除了動作的弧線之外，角色的姿勢也常常以弧形呈現出動態（圖 4.22）。

圖 4.21　手擺動時的弧線

圖 4.22　角色的姿勢呈現的弧形

135

- 次要動作（Secondary action）

　　例如狐狸角色走路時尾巴的擺動，或者人類角色走路時頭部因四處張望而旋轉，或手部不自覺地插入口袋等動作。藉由次要動作可以強化角色的個性，使角色更加生動，甚至所做的動作與所說的話不同，表現出真正的內在情緒。

- 平衡（Balance）與重量（Weight）

　　平衡與重量不在迪士尼十二個原則內，但在兩本討論動畫角色表演的經典書籍——《Timing for animation》和《動畫基礎技法》（The Animator's Survival Kit）——都有提及。平衡是指在任何時候，都要考慮角色與物件的重心，角色在做動作時，身體會自然地保持平衡。例如抬起左腳，身體重心會向右偏。

　　角色或物件的重量則大大地影響動畫角色的表演，是動畫師必須隨時注意的。表現出角色移動物體時的重量感是初學的動畫師很重要的練習，因為畫面中的物體是沒有重量的，唯有靠角色表演才能讓觀眾感覺出物體的重量。

製作方法原則

- 直接動作製作（Straight ahead）

　　以線條動畫來說，直接動作的製作是一格接著一格往下畫，有些有經驗的動畫師採用這種方式製作出來的動畫會有一種隨興的流暢感，但若動畫師經驗不足，很可能無法掌握每一個影格動作該有的變化幅度，導致動作不自然。

- 關鍵影格製作法（Pose to pose）

　　關鍵影格製作法為多數分工清楚的動畫公司所採用的方式，較能掌控動畫品質的一致性。這種製作方式是先分析並繪製動作的關鍵影格（Key Pose），完成後再繪製補間（In-between）動畫。3D 電腦動畫較常使用關鍵影格製作法來製作動畫，但若有較多的經驗，也可以關鍵影格製作法為基礎，再加上直接動作製作來調整，讓動作更流暢生動。

　　除了線條動畫和 3D 電腦動畫之外，其他的動畫製作技術，例如停格動畫、玻璃畫動畫等，只能用直接動作製作，因為需要一格一格接連拍攝，不可能用關鍵影格的方式來製作。

4.4
動畫語彙

動畫之所以被認爲是一種特別的媒材，主要是在視覺上與聽覺結合後表現出來的特殊性。從自身的經驗中找到的故事題材，再運用想像力，透過動畫語彙（Animation Vocabulary）去做視覺上的象徵、變形。而表現媒材可以依據內容、導演擅長的或所欲實驗的方式來選擇手繪、3D 電腦或混合媒材等。威爾斯（Paul Wells）在 1998 年出版的《Understanding Animation》歸納出十種動畫的特殊表現方式，稱爲「敘事策略」（Narrative Strategies），而 2007 年出版的《劇本寫作》（Scriptwriting）[13] 則再精簡成七種。這些動畫語彙，可分成三類：

涉及動畫本質的第一類

• 製造（Fabrication）

動畫的畫面是被「製造」出來的，也就是說，動畫師、導演或是劇作者，就像是造物者一樣無中生有地創造出動畫影片的世界觀及相關設定，包含角色與環境設計。「漫無邊際的視覺想像」是動畫吸引人的重要之處。想像力和「把世界製造出來」的純然創造，是動畫的特質之一。

然而，似無邊際的視覺想像，無論是在故事邏輯或實驗性的創作概念上，還是要有「內在邏輯」（Inner Logic）加以支撐，才能使觀眾理解或與觀眾交流。故事的「內在邏輯」務必在開頭就說明清楚，有些初次製作動畫的學生做出觀眾無法理解的動畫作品，原因即是把故事設定當作動畫影片的主要內容，希望讓觀眾在影片的最後階段才恍然大悟，可是觀眾早已失去耐性。

• 聲音的幻覺（Illusion of Sound）

動畫影片的音樂、音效和影像是分開製作的，這也是與實拍影片不同之處。實拍影片可以選擇同步錄音或拍攝後配音，動畫則無同步錄音的可能 [14]，因此動畫裡的聲音，也可以說是一種「幻覺」。

13 威爾斯（Paul Wells）著，張裕信、黃俊榮、張恩光譯《劇本寫作》（Scriptwriting），旭營文化，2007 年。

14 在底片上畫出影像和聲音的直接動畫（Direct Animation）是動畫技術裡唯一的例外。

與內容相關的第二類

• 濃縮（Condensation）

　　動畫往往以「短」見長，可以在很短的時間內說明複雜的內容，畫面則可以運用「少即是多」的概念，以簡潔的畫面傳達最多的含意。以製作同樣時間長度的影片來說，動畫製作耗費的人力、時間往往大於實拍影片，因此以相對節省的方式來說故事或傳達訊息，不僅是為了藝術設計上的表現，更有著經濟上的理由，美國 UPA 公司製作的動畫就是極佳的例子。

• 象徵（Symbolic Association）

　　象徵指的是用具體的事物來代表抽象的概念、複雜的事物、某種行動等，動畫裡的象徵，往往帶有誇張的意味。藝術家或設計師使用象徵手法創作作品是相當普遍之事，在實拍影片中也非常常見。

　　而「濃縮」和「象徵」往往一同使用，兩者之間有時甚至難以區分，威爾斯在書中所舉有關濃縮的動畫範例《使用說明》（Use Instructions）較接近視覺上的象徵；威爾斯在書中提到的象徵，則近於實拍劇情片中的「次文本」（Subtext），即是故事情節中傳達出的意識型態、暗示的概念，也近於所謂的「隱喻」（Metaphor）和「母題」（Motif），三者雖定義不同，但時則互相關連，有時卻又難以區分 [15]。

圖 4.23　以象徵手法表達人類對於環境的破壞

• 擬人（Anthropomorphism）

　　擬人化是動畫中常見的視覺設定，且對於兒童觀眾非常有吸引力。擬人有時也是一種象徵，例如用狼的角色來代表貪婪的性格。

15　隱喻，或比喻，是以一種較淺顯易懂的事物來形容或類比另一事物，例如「人生如戲」是以戲劇來類比人生。母題指的是在整個故事中一再出現的物件或情節，帶有象徵意義，常常與故事中所要表達的主旨有關，也被連結到心理學家榮格（Carl Jung）集體潛意識的原型（Archetype），例如《魔戒》故事中的主角一再戴上戒指、消失、連結到魔王的情節，象徵故事母題：權力的誘惑與耽溺墮落的掙扎。

威爾斯進一步將擬人化分爲兩類：「獸形化」（Theriomorphism）和「半人半獸」（Therianthropism）。「獸形化」是指人有動物或野獸的形貌，「半人半獸」指的是部分是人、部分是野獸的結合。另外，他將外觀（Organism）、行爲（Behavior）以眞實（Real）或幻想（Fantastic）來將擬人化角色分成四類（表4-1）：

表 4-1　擬人化角色舉例

外觀	行爲	角色舉例
眞實	眞實	《貓狗大戰》（Cats and Dogs）
眞實	幻想	《史酷比》（Scooby Doo）
幻想	眞實	《怪獸電力公司》（Monster Inc.）
幻想	幻想	《史瑞克》（Shrek）

事實上，這樣的分類方式模糊且稍嫌簡略，電影版史酷比的角色是依照原卡通角色製作，難說是眞實。迪士尼 2000 上映的《恐龍》（Dinosaur）（圖 4.24）應該更符合這個類別。行爲的幻想和眞實相當難以界定，因爲擬人化都已脫離現實，所以很難說《怪獸電力公司》裡的角色行爲比《史瑞克》更眞實。

動物、虛構生物或無生命物體的擬人化被賦予人類特徵，主要是行爲上和外觀上的。行爲上包含語言能力以及思考、反應的行爲能力。外觀上則是複雜而帶感情的五官表情，還有雙手的運用能力。

角色擬人化則有不同的程度，例如《貓狗大戰》（Cats & Dogs）、《我不笨，我有話要說》（Babe）只有嘴部的擬人動作；《動物方城市》（Zootopia）（圖 4.25）則有更多人類特徵的動作和五官表情。

圖 4.24　《恐龍》（Dinosaur）一片中行爲的眞實性難以界定

圖 4-25　《動物方城市》（Zootopia）中角色活靈活現的擬人表情與動作

動畫擬人角色多半像人類一樣能直立行走、靈活運用手部，甚至做到人們所想像或超越人類的動作，例如《功夫熊貓》（Kung Fu Panda）（圖 4.26）中的武林高手。同一部片中，也會有不同程度的擬人化角色，例如《史瑞克》中比起主角史瑞克和驢子，龍的角色擬人化程度不深，這種角色往往用來表現獸類原本的兇狠和對主要角色的威脅。

圖 4.26　《功夫熊貓》（Kung Fu Panda）中的角色能做到一般人難以做出的動作

與視覺有關的第三類

• 變形（Metamorphosis）

畫面中的物體隨著時間變形，是動畫在視覺表現上最特別之處。由於動畫為逐格製作，特別是傳統的手繪，或沙、黏土等媒材，很容易達到變形效果。有些動畫甚至會特意表現、實驗、玩弄這個特性，例如 1993 年獲得奧斯卡最佳動畫短片的《蒙娜麗莎下樓梯》（Mona Lisa Descending a Staircase）（圖 4.27），便是透過變形的方式連結各個時期的名畫。

圖 4.27　《蒙娜麗莎下樓梯》（Mona Lisa Descending a Staircase）

• 穿透（Penetration）

穿透是以視覺方式呈現出難以透過攝影來呈現的畫面，例如生物、機械、建築的剖面；極微小的生理作用的運行；極大或遙遠天文現象的呈現；或是古代已消逝且無法重建的畫面等，以動畫做為解說的媒材非常有效率。

另一個層面則是能夠表現出其他媒材無法呈現的特殊「視野」，例如前面章節提過的盲人感受，或是自閉症患者的心靈世界。

4.5
聲音

聲音是非常重要的動畫表現元素，主要包含音樂、音效和人聲。人聲可以細分為對話（Dialogue）和獨白（Monologue），獨白配合敘事者在故事中的觀點，採用第一人稱或第三人稱，以旁白（Voice over，簡稱 V.O.）方式說故事。動畫製作時，聲音沒有同步錄製的機會，因此無論是場景中的角色對話，或是不在場景中的角色畫外音（Off-screen，簡稱 O.S.）都是分開錄製，事後再與影像畫面合成。在實際製作層面上，視覺和聽覺的配合大致有以下幾種情形：

視覺和聽覺並重，先行錄製聽覺元素

大部分歐美商業電視及電影是採用影像製作之前先行錄製聲音的方式。錄製時，配音員已有分鏡或動態腳本可以參考，通常是各個角色分開錄音，之後再整合進動態腳本。製作動畫畫面時，就可以參考已錄製的聲音，做嘴形同步（Lip Sync）的工作。動畫長片因為有較高的預算，經常找著名演員作聲音的表演[16]，以增加號召性和話題性，提高票房收入。

除了商業製作之外，有些藝術導向的動畫製作和概念發想較為「文學性」，聲音表現上，以口白或對話為主要的敘事表現元素，用口語展現出情感與調性，或輔以音樂營造氛圍。在視覺畫面則可以與口語相輔相成，加強同一種情感，或展現不同的趣味。例如前述作品《長頸鹿和芭蕾舞演員命運多舛的愛情》，或是本書訪談的動畫導演吳德淳的作品《簡單作業》。

視覺和聽覺並重，聽覺元素在製作期間或之後錄製

傳統上，日本商業製作動畫於影像畫面完成後才錄音[17]，缺點是畫面嘴型與聲音無法完全同步，因此近年來，許多較高品質的日本商業動畫，將聲音錄製提早到畫面製作前或動畫接近完成時，讓動畫師有機會參照並調整畫面。不同

16 例如《史瑞克》中的主角史瑞克是由麥克 · 邁爾斯（Mike Myers）配音，驢子是由艾迪 · 墨菲（Eddie Murphy）配音。

17 參考資料：〈Anime production – detailed guide to how anime is made and the talent behind it!〉https://washiblog.wordpress.com/2011/01/18/anime-production-detailed-guide-to-how-anime-is-made-and-the-talent-behind-it/。

於歐美，日本動畫的聲音大多是由多位配音員同時錄製，會有演出「對手戲」的感覺。有的配音員[18]甚至能夠因此成名，錄製唱片或開演唱會，擁有很高的人氣。

視覺優先，聽覺元素在畫面製作完成後錄製

預算較低的製作或學生作品受限於時程規劃和成本，會以這種方式製作。這時，音樂及音效的錄製就如同「配音」，是為了配合敘事和視覺風格來進行。學生製作動畫時，特別是在臺灣，因為不熟悉聲音配製，往往會省略或根本不考慮人聲對白或旁白，自斷了有力的表現元素。

聽覺優先，視覺元素在聲音錄製後配合

以聽覺優先的動畫影像有幾種不同的情況，商業製作音樂錄影帶（Music Video）是最常見的例子，後面章節將介紹的以動態圖像（Motion Graphics）製作的電視及電影片頭也是如此。

動畫中罕見的動畫紀錄片（Animated Documentary）也會先錄製訪談再配以畫面，較著名的例子為 2004 年奧斯卡動畫短片得獎作品《搶救雷恩大師》（Ryan）、紀錄加拿大國家電影局優秀動畫師拉金（Ryan Larkin）晚年潦倒時的訪談影片。還有製片列維坦（Jerry Levitan）將年輕時潛入旅館錄製的披頭四巨星約翰・藍儂（John Lennon）的訪談聲音配上影像，製作而成的動畫作品《遇見海象》（I Met the Walrus）。

18　配音員或稱為「聲優」，即聲音的表演者。

延伸思考

1. 視覺風格對於動畫表現的重要性為何？視覺設計的美學原則在動畫如何應用？
2. 動畫角色表演和實拍電視電影、舞台劇的真人表演有何異同？

延伸閱讀

McCloud, Scott：《Understanding Comics》。1993 年：HaperCollins。

Chapter 5

動畫技術與產業

本書接下來的部分除了各種動畫製作技術的介紹之外，也包含了動畫應用特效（Special Effects）和動態圖像（Motion Grphics）的製作簡述；國內外動畫導演、動畫師、資深技術人員的訪談；以及動畫領域的整體面向和產業狀態，以及技術媒材與製作細節之外所需具備的整體能力，期望可以從中挖掘動畫藝術形式的多樣性。

動畫作為一種藝術形式，不論是敘事的主要影像內容，或是應用服務，都能和產業有極大的關聯。從動畫導演和專家的訪談內容可以看到，在這個領域的從業人員有極為不同的思考方式和發展方向，端視個人的特質、興趣和發展的能力。

5.1
動畫技術與媒材

首先從技術方面來說，動畫製作的方式和媒材非常多樣，故造就了多元的動畫視覺風格，依照雷朋（Kit Laybourne）在 1988 年的著作《Animation Book》，其將動畫技法分為剪切動畫（Cut-out）、停格實拍（Pixilation）和減格實拍（Time Lapse）、連續靜態（Kinetasis）和拼貼（Collage）、沙動畫和玻璃畫動畫（Paint-on-Glass）、停格動畫（Stop-motion）、線條和賽璐珞動畫（Line and Cel Animation）、3D 電腦動畫等，這只是粗略的分類，雷朋的著作旨在介紹較常用的動畫技術，並未涵蓋所有技法，例如釘板動畫（Pinscreen Animation）、直接動畫（Direct Animation）等。

就算是同一類動畫，若用不同媒材表現，風格也會大不相同，例如平面線條動畫若用鉛筆、蠟筆和毛筆水墨，就會呈現出完全不同的視覺影像；而且如前文所述，當前數位時代更可以將不同技術和媒材的動畫影像合成在一起。

芙妮絲（Maureen Furniss）在 2008 年的著作《Animation Bible》則根據比較明確的動畫製作方式，將動畫技法分類為直接（Direct Animation）動畫、混合媒材和手繪動畫（Mixed media and drawing）、水墨油彩類動畫（Water and oil based）、停格動畫、數位媒材和電腦動畫（Digital media and computer

animation）。其中，停格動畫又可分為 2D 和 3D，剪切和拼貼算是 2D 的停格動畫；偶動畫（Puppet animation）、黏土動畫 （Clay animation）和停格實拍（Pixilation）都算是 3D 停格動畫。

在雷朋的分類介紹中，主要是針對常用的動畫技術，並未對技術和媒材特性做較清楚的歸類；而芙妮絲似乎把停格動畫的範圍界定得太大，其實廣義來說，除了直接在膠捲上作畫的直接動畫和近來的 3D 電腦動畫外，其他傳統技術也都可以算是停格動畫，因為都是利用按下快門，逐格拍攝的方式製作。

其實最單純的分類方式，可以將動畫製作技術分為平面和立體兩大類，兩者的製作邏輯完全不同，平面技術基本上製作時的（實體或虛擬）攝影機是固定的，空間感是透過在平面上繪製調整產生；立體技術的（實體或虛擬）攝影機可以移動，空間感為自然產生。故本書依照此邏輯分類和介紹，平面製作技術有逐格手繪動畫、剪貼動畫、流體動畫、直接動畫[1]；立體製作技術有逐格立體動畫、3D 電腦動畫。必須說明的是，剪貼動畫特徵是需要做剪和貼，無論是傳統的方式以剪刀、線和膠帶相連接或是數位裁切、重組的方式，還包含應用在許多影片片頭的動態圖像（Motion Graphics）等。章節的順序與簡單說明如下[2]：

1. 逐格手繪動畫

2. 剪貼動畫：包含剪切（Cut-out）、拼貼（Collage）動畫

3. 顏料與顆粒動畫（Pigment and Particle Animation）：包含沙動畫、玻璃畫動畫（Paint-on-Glass）

4. 逐格立體動畫：包含偶動畫、逐格實景動畫（Pixilation）等

5. 3D 電腦動畫

1　直接動畫（Direct Animation）也稱為「畫在影片上的動畫」（Draw-on-Film Animation），是用顏料在底片上作畫，或用細針直接在底片上刮出圖案的動畫製作技術。雖然從 1910 年代起，就有畫家、實驗電影工作者嘗試直接在影片上作畫，但直到 1930 年代，紐西蘭的萊依（Len Lye）為英國郵局製作的宣傳影片《顏色箱》（A Colour Box）才首次將運用這種技術的動畫在一般觀眾面前播放。由於此技術目前使用的人數較少，本書不以專門的章節介紹。

2　本書前一版分類與此不同，逐格手繪動畫稱之為「平面線條動畫」；逐格立體動畫泛稱為「停格動畫」。

5.2
動畫藝術與產業

　　動畫可以是一種藝術，也可以是娛樂產業的一環，正因爲這樣的多樣性，往往在政府政策發展上難以歸類，是歸類於文化？抑或是經濟的發展？皆有諸多爭議。不過，國內近年來熱衷的「文化創意產業」[3] 或是「數位內容產業」，動畫都被包含於其中。

　　從國內的展演類別裡，更可以看到這種歸屬問題的複雜性。例如動畫作品可以在影展（如臺北電影節）、設計展（如新一代設計展）、數位藝術展（如臺北數位藝術節）等不同屬性的展覽中看到。既然在類別上難以界定，我的建議是先釐清自身創作的目的，這一點也與本書訪談的動畫導演史明輝相同。創作通常以短片開始，可以是藝術導向的個人創作，或是希望能繼續發展成爲商業模式，如長片或影集，是在創作時必須先釐清的。

動畫作爲藝術創作

　　動畫以藝術創作而論即應屬於文化教育的一環，重在實驗性與創新特質，映演發表的管道可爲影展，特別是強調獨立精神，例如臺南的「南方影展」；還有藝術展場，例如臺北數位藝術節或是臺北當代藝術館等。這類影片創作旨在表達創作者的概念、情感，較不從一般觀眾的接受與否做考量，但也並非沒有機會獲得觀眾共鳴，而是創作的出發點即是如此，與商業導向作品不同。藝術動畫作品展演的價值在於多樣性的展示，畢竟商業作品的內容與形式通常較保守，爲一般觀眾所能接受的範圍內，而製作者也往往能在藝術性或實驗性的作品中得到啓發，在商業的框架中創作出新意十足的作品，獲得商業上的成功。

　　科學上的研究發現，工業設計的物件，例如水壺，銷售最佳的通常是帶有傳統樣式色彩的創新形式，太過新潮或是毫無變化的傳統樣式較難大受歡迎[4]。

3　根據鄭衍偉先生 2014年 5月 18日在臺灣關鍵研究小組發表主題「全球在地創意經濟考察」所提出，文化創意產業有兩個極不同的面向，一是「創意經濟」，強調產值和商業獲利，另一是「文化教育」，不重獲利，而在於文化、藝術方面的素質提昇。

4　萊德（Helmut Leder）著，姚若潔譯〈設計背後的思維〉，《科學人》2012年第 122期 4月號。

動態影像媒材雖不同，若僅以商業考量，似也有相同情況。以實拍電影而言，美國導演克里斯多夫・諾蘭的作品，還有以往希區考克的電影都帶有這樣既傳統、又創新的特質。

動畫的商業觀點

動畫在產業鏈上主要可以分為兩大類：第一類是影像內容本身即為商品，例如動畫電影和動畫電視影集；第二類則是影像內容作為應用服務，有其他的目的，如廣告、遊戲等。詳細的項目列表如下：

表 5-1　動畫影像商品及技術應用服務

動畫影像內容商品	動畫影像技術應用服務
動畫電影	廣告（電視、網路）
電視動畫影集	電視節目片頭
電影特效	電視節目動畫影像（科學、文化節目等）
網路通訊動畫內容	MV（音樂影片）動畫影像
	遊戲（電腦、遊戲機、大型機台、手機…）動畫影像
	空間、產品設計展示動畫
	博物館多媒體展示動畫影像
	演唱會動畫影像
	表演藝術動畫影像
	遊樂場動畫影像
	電影 2D 轉換 3D 立體影像
	…

若以產業鏈的觀點而論，動畫影像內容商品製作可分為從產品開發起始的原創公司和只負責中間製作的代工公司。

過去臺灣本地的動畫產業多以代工為主，雖然手繪平面線條動畫公司紛紛出走，然仍有幾家專注於從事 3D 電腦動畫代工的公司，如西基電腦動畫與砌禾數位動畫，規模通常較大，動輒百人以上。

原創動畫公司通常規模較小，其中由鴻海董事長郭台銘長子郭守正成立的首映創意公司於 2013 年由近百人的規模縮編轉型，不再從事原創，之後稍具規模且專注於原創的動畫公司大都成立於 2000 年以後，如本書訪談之邱立偉導演的 Studio2、冉色斯創意影像公司、王尉修導演成立的大貓工作室、吳至正導演成立的羊王創映等，規模都約在百人以內。這裡所謂專注於原創，是指在較長的期間內，持續推出從原創內容企劃開始的動畫作品的公司，但是在臺灣的製作環境下，很多公司為求生存，即使有原創計畫持續發展，也可能繼續承接代工製作，或是前述的應用服務專案。同時也因通常規模不大，資金不足，政府補助往往是計畫開始的動力，然而政府補助實則有許多問題，本書之後會再提及。

動畫影像技術應用服務的公司規模大多更小，成立時間更短。因大多專案如廣告、MV 等影像時間較短，製作所需時間人力也相對較少，但目前產業鏈上的分工常常造成動畫師工時長但低薪的惡劣環境，且這樣的環境並非臺灣獨有，日本、韓國、甚至美國的電影特效行業亦是如此。動畫公司在產業鏈上的位置，也強烈的影響公司對內容製作的自主性和創作的自由度，然而對於產業鏈的細節描述以及國內外的分工狀況，牽涉到整體商業環境之良窳，內容繁多，故不在此論述。

5.3
動畫內容產業在臺灣發展的狀況

動畫電影面臨的競爭是世界性的，在維持高品質和掌握全球通路的前提下，無論是迪士尼、夢工廠等好萊塢大成本的動畫作品，或是世界其他國家動畫產業都面臨相同的課題。

以製作經費而論，臺灣本土動畫長片的製作經費僅約好萊塢的百分之一，全然無法相提並論。史明輝導演提到，與其說要跟這些好萊塢的公司相比，倒不如想想自己有哪些優勢是國人可以接受的。與中國大陸合作，開發廣大的華人市場是一種可能的發展方向，但其中有著許多非商業因素的阻礙。且除了破中國與大陸合作上的種種問題外，僅以臺灣的兩千三百萬人口而言，若要製作長片，就須估算投資者的投資數額、票房收入等，再回頭考慮，這樣的經費如何製作出讓本土觀眾喜歡的影片，倘若觀眾對本地製作的動畫不欣賞，如何奢談與國外的競爭？

　　史明輝導演也提到，臺灣電影產業在《海角七號》之後逐漸轉變，近年來多部電影都有上億票房的成績，但大概只有百分之二十到三十的影片能夠回收獲利，機率不高，而動畫則處於更加弱勢的地位。政府補助電影等影片產業時，側重於實拍影片，可能是以往臺灣動畫產業大部分在做代工，當代工移至海外之後便沒有產業存在，甚至不若電影起碼有個工會，所以完全沒有力量。

從創意和故事內容找回觀眾的認同並學習與觀眾溝通

　　本書訪談的史明輝導演表示，電影長片僅有百分之三十的成功機會，而目前的動畫則機會更少。2005 年宏廣公司發行的《紅孩兒：決戰火焰山》曾有過成功的機會，但從代工思維轉為原創實屬不易，經過陸續幾年的票房失利後，摧毀了投資者的信心，所以現在臺灣動畫長片等於從零開始。在這個點上，可能需要重新檢討臺灣的觀眾想看的是什麼？且在資本不多的情形下，應思考用更簡單的方式製作，不一定要做技術高的東西，而是重視創意表現，視覺上也可以風格化，不用一味模仿日本、美國，因為環境不同，也超出了自己的製作能力。

　　蔡旭晟導演認為，目前臺灣的動畫電影比較缺乏的是像電影一樣完整的故事架構，以及把故事說好的能力。動畫好看不一定是畫面好看，就算是很簡單的畫風，還是可能得到愉快的感受，而故事的張力是電影最原始的東西，這樣才有辦法跟市場上的觀眾溝通。他強調，我們常把電影跟動畫分開看待，但其實市場上的電影都是動畫的競爭對手，即便臺灣的動畫電影有強勢的院線片，

競爭對手也很直接的就是如《大尾鱸鰻》這樣票房賣座的喜劇電影。所以先不論品質好壞，動畫電影首先需要思考的是如何做到吸引觀眾，讓觀眾有所共鳴，感到好笑、荒謬等。

蔡旭晟導演也提到，臺灣先前在動畫上投入大量資源都沒有成功，但如果是先有一個好故事，再去選擇題材表現方式，觀眾就不會在意有沒有像皮克斯般的品質。觀眾是很現實的，當他們討論的是情節時，交流才會成立，如同我們只會問披薩好不好吃？而不會在吃披薩時問這是義大利做的，還是臺灣做的？所以動畫製作必須先釐清究竟要跟觀眾交流什麼？其實，簡單來說，觀眾欣賞影片可以分為幾個層級：視覺畫面、認同角色、影片所要傳達的內容。

此外，觀眾群的設定相當重要。史明輝導演提到，日本跟韓國不同，日本擁有堅實的動漫觀眾群，尤其是青少年族群；韓國則集中於幼兒動畫，也就是零到十二歲間的孩童。其實包含歐洲，大部分的國家都將兒童作為主要目標觀眾，因為幼兒動畫是親子教育的一部分，父母會因為重視而購買。美國也有青少年和成人市場，但不如日本普遍。

政府將動畫視為文化教育做更有效的支持

電視動畫與文化教育相關，歐洲相當重視電視動畫內容，中國大陸也會做一些保護，讓孩童觀賞本地製作的卡通影片，否則總是觀看好萊塢或是日本卡通，對自己本土的文化認同就會薄弱。若將動畫視為文化教育之一環，政府應該提供一些支持。史明輝導演認為，韓國對專業較為尊重，這可能是問題關鍵，臺灣政府的補助其實不少，只可惜用錯了地方，或是過於分散，有需要檢討對動畫的補助方式，把一些真正可以研發，或者是真正有能力製作的團隊找出來。

有訪談導演認為，尋求政府補助通常對原創題材有所限制，不論是否言明，國家的經費往往會聚焦在比較保守的文化題材，強調數位典藏，或是作品必須要跟臺灣的文化有所關連，比如說廟宇、地方民俗或者是童話、神話故事等，反而限制了想像。政府對於補助的心態通常也趨保守，只願意錦上添花，很少雪中送炭，往往具有成功經驗的對象才容易得到補助，因此自己一定要先努力，唯有讓自己變成別人錦上添花的對象，大家才會開始加碼，只是初期會很辛苦。

另外，史明輝導演提到，在政治上，臺灣的政黨輪替快，政策無法連貫，導致比較重視短期、表面的績效，沒有長期性的規劃，由於預算都是年度預算，年底就要結案，能做的其實不多。在補助的規範上，動畫或許該獨立考量，而非在電影或是其他文創領域的邊緣掙扎。

　　此外，在與本書受訪的專家及其他專業人員的討論過程中，也常常提到政府補助審查的時程控管問題。政府補助通常有期程，可能是三年分三個階段，第一階段通過才會給予下一年的補助，由於政府不太了解相關製作流程，往往以製造業的角度來審理，訂出的階段審查條件並不合理。

　　例如，在第一階段，雖然動畫製作仍在前製的階段，也就是故事、分鏡的規劃，還有角色場景的美術設定。而時程管控往往前半年就要審分鏡，到第十個月要審前五分鐘的毛片和動態分鏡，但是當時美術設定都還在討論修正，毛片都要特別製作。以平面線條動畫來說，一開始要先練習繪製角色的形態與動作，掌握形體，若角色尚在變形階段，就要量產五分鐘動畫以達到審片的進度，那五分鐘後來須全部重畫，接著還有二十五分鐘、四十分鐘的階段審查，如果照這個審查規範，動畫公司要先完成部分內容，沒辦法把整部片的動態分鏡全部做完，製作過程會被完全打亂。

　　其實政府的承辦員非常認真，參與審查的學者們也盡力協助讓審查通過，問題在於法令規章跟不上以內容為主的補助案。在這樣的審查程序下，往往前一階段還沒做好，就被迫趕緊進行下一階段的製作，之後再回頭做前製的故事和設定，製作流程來來回回的結果就是製作出來的影片零碎而且品質不佳，如此的反覆修正，前一階段很多製作都是白費力氣，根本無法使用。在這樣的法規和審查程序下，有心將作品品質提升的導演和製作公司往往心力交瘁。

　　另一方面，政府補助單位在最初補助案通過後則常常擔心無法結案，因為這樣會造成公務人員的缺失，所以對於影片實質內容品質也很難嚴格把關，例如前述只求製作的影像時間長度能過關，讓能夠補助結案，造成部分心態上有問題的製作公司看準政府的態度，對品質並不要求。

羊王創映創辦人吳至正導演提到，在文策院成立後對於動畫補助已經有所改變，加上原本的文化部，將前期開發、中期製作和行銷宣傳補助分開，較以往更實際、有彈性，也有補助到國外影展、市場展找尋資源的補助項目等，然限於本地市場限制，國外市場開發不易，動畫製作公司與導演仍在努力中。

參考國外產業模式走出自己的路

電視動畫的部分，臺灣有些公司也做過努力，如王登鈺導演曾經參與遊戲橘子製作的《水火：108》和頑石創意的《卡滋幫》，都曾在美國卡通頻道（Cartoon Network）[5] 播放。美國的電視產業已非常成熟，會在全世界各地尋找有潛力的影片，即使他們非常有興趣，也會先試播一集（長度爲 11 或 22 分鐘）試探觀眾反應後，再決定是否繼續播映。而在當地的動畫學校，特別是由迪士尼創立的加州藝術學院（California Institute of the Arts，簡稱 CalArts）中很多學生，在大學期間多以電視動畫爲目標來製作作品，以期獲得卡通頻道的青睞，甚至成爲正式在頻道播映的動畫影集。

而從動畫的內容開發、觀眾群設定，一直到動畫影像的周邊商品，有著種種的可能策略，如日本「製作委員會」的模式已相當成熟，是在公司資本小、風險高的製作狀態下發展出來的分散風險模式，運作方式主要是在籌備階段由多家公司出資，分散投資資金風險，可能包含玩具公司、可以用肖像提高銷售的衣飾公司，甚至電視臺等，發行後的收益也會基於出資比率進行分配。然而在這樣的模式下，分配到大部分利潤的是出資方，動畫公司由於初期無法投入太多資本，因此分配到的利潤相當少，旗下的動畫師難免有薪水低落的狀況 [6]，若臺灣的動畫公司要學習此模式，可能要在合約的規範上尋求更合理的分配。

此外，通常動畫推出之後才銷售周邊商品，但也可以反其道而行，例如中國有一家上市動畫公司的本業是玩具製作，概念是先考慮能做出的玩具，再將玩具做爲動畫影片的內容，也就是動畫成爲一種商品廣告，完全以商業導向來考慮；臺灣本地的「九藏喵窩」（圖 5.1）則是從網路論壇、遊戲開始，受到歡迎後才製作角色動畫；歐洲的動畫長片製作採取合作模式，因爲資金不足以和好萊塢匹敵，通常一部長片有多家公司合作製作，而且常常是跨國合作。

5　原本由美國透納（Turner）廣播公司成立，專門播放動畫節目的有線電視頻道，後來併入跨國媒體企業時代華納（Time Warner），在許多國家有播放，包含臺灣。

6　王受之著《動漫畫設計》下冊，藝術家出版，頁 50-51。

圖 5.1　九藏喵窩

　　綜觀日本與歐洲的產業生存模式，產業內的相互合作，創造出新的產業模式，很可能是以動畫內容爲主要商品的公司得以共同發展的關鍵。

5.4
動畫主要應用服務：特效與動態圖像

　　如前述，動畫本身就可以是完整的商品（或是作品），但也可以是一種技術和服務，最主要有兩類可以獨立出來的體系：特效（Special Effetcs，簡稱SFX）和動態圖像（Motion Graphics），以下就簡單介紹特效和動態圖像的發展過程與技術概要。特效的發展

　　早在動畫的類比製作時代，停格拍攝技術就一直是特效的主要製作方式之一。十九世紀末，動態圖像剛開始問世，特效影片就已經出現了，當時的代表人物是被尊稱爲「特效之父」的喬治・梅里葉（Georges Méliès），他原本就是舞台表演的魔術師。1896 年，他利用攝影機拍攝，然而因爲膠卷卡住而重新攝錄，卻意外發現影片中一些物件產生魔術般的特殊效果，以一個魔術表演者的直覺和原本的興趣，使其在往後的特效生涯中，製作了數百部的特效影片。

　　隨著科技進步，諸如重複曝光（Multiple Exposure）、遮罩繪畫（Matte Painting）等光學技術，以及在背景投影的再次攝錄方式，使得許多原本很困難

或根本不可能拍攝出來的視覺效果成為可能，例如1939年的《綠野仙蹤》（The Wizard of Oz）中虛構的奧茲國（Land of Oz），其中某些場景就是使用遮罩繪畫的著名例子。在這種將不同來源的影像結合在一起的方式逐漸普遍之下，「合成」（Compositing）成為特效製作上不可缺少的製作模式。

用停格技術拍攝做成實物的「偶」，來表現真實世界中不存在的生物，例如恐龍、神話生物等，在好萊塢有長久的傳統，以這類偶動畫技術來製作特效的大師有1925年《失落的世界》（The Lost World）和1933年原版《金剛》（King Kong）的歐布萊恩（Willis O'Brien），和後來師承歐布萊恩的哈利豪森（Ray Harryhausen）。

隨著數位技術的進步，除了光學的重複曝光、遮罩繪畫更容易以數位方式進行外，3D電腦動畫技術製作的虛擬模型也逐漸取代實物模型的偶，大約在二十一世紀來到之前，其已成為影視特效的主要製作方式，重要的里程碑有1991年詹姆斯·卡麥隆執導的《魔鬼終結者第二集》（Terminator 2）中以電腦技術製作的液態金屬人，這個技術其實在更早的影片《無底洞》（The Abyss）已經嘗試過，而1993年史蒂芬·史匹伯導演的《侏羅紀公園》（Jurassic Park）在經過製作過程的測試和討論後，以3D電腦技術製作的恐龍取代以「go motion」方式製作的恐龍「偶」，更確立了動態生物或角色製作上，由電腦製作所能表現的真實性已經超越傳統偶動畫方式的製作。進入二十一世紀之後，《魔戒三部曲》（The Lord of the Ring Trilogy）和《阿凡達》（Avatar）等片的出現，逐漸模糊了實拍電影和動畫的區隔。

值得一提的是，雖然在動態生物或角色製作上，3D電腦技術扮演關鍵角色，但是靜態場景的影像產生方式，傳統的真實模型製作、遮罩繪製仍然經常被使用，因為若鏡頭的移動模式較單純，傳統方式的製作成本仍較低廉。

特效製作流程和工具簡介

特效製作的流程、方式都不固定，這和所要製作的影像特效及使用的技術、成本都有很大的關聯。

一般而言，需要特效的影片在實地拍攝時，特效人員就要參與，根據資深特效製作人黃竣詳所言，特效人員須依據實際情況，在拍攝現場做不同的準備，例如要拿著可攝製高動態範圍圖像（HDRI）[7]的全景相機拍攝場景，供虛擬物件光源和反射貼圖使用，或是若場景需要用 3D 模型重建時，特效人員便要丈量場地。有些確定要製作特效的鏡頭，甚至在影片還沒開拍之前就可以像動畫前製一般繪製分鏡，並製作場景、物件模型。

　　國外大型的影片製作，視覺化預覽（Previsualization，簡稱 PreViz）是特效電影製作相當重要的程序，因為預算龐大，能夠減少特效製作失敗的機率，視覺化預覽其實類似動畫製作過程中的動態腳本或是 3D 構圖，就是在還未開拍之前以 3D 虛擬模型將角色和場景做出，然後檢視鏡頭、剪接，不同的是之後的拍攝是在真實場景，由真人演出，拍攝完再將特效部分合成。

　　在拍攝現場，有時需要在場景內做記號，特別是攝影鏡頭有較多移動時，為方便影片完成時合成指定物件，使物件隨鏡頭移動，讓觀眾產生物件在真實場景中的錯覺，「鏡頭追蹤」（Tracking）便是特效製作上相當關鍵的製作程序，有時也稱為「Match moving」，因為這個程序的目的是要配合攝影機的移動，一般坊間會將鏡頭追蹤軟體分為 2D 和 3D。能夠做鏡頭追蹤的軟體不少，如 After Effetcs[8] 和 Nuke[9] 都有簡單的鏡頭追蹤功能，3D 電腦動畫軟體例如 Maya，目前也附帶了鏡頭追蹤軟體 MatchMover，獨立鏡頭追蹤軟體則有 Vicon 公司的 Boujou 以及許多專業人士推崇的 PFTrack 等。

　　好萊塢的電影特效拍攝設備中，動態控制（Motion Control）是常用的工具，臺灣目前只有非常少數的影片製作會運用這樣的設備，主因是價格非常昂貴，本地的機器亦非常少。若只是製作特效影片加工（代工），不涉及拍攝，則問題不大，但若影片要自有版權，進行拍攝時，則會有技術上之限制。

7　原文是 High Dynamic Range Imaging，是一種數位攝影技術，把一定曝光範圍內不同明暗的圖像資料儲存在同一個檔案內，用於電腦動畫或特效的虛擬物件材質反射上，可以達到很好的圖像輸出效果，對於高反射率的材質例如金屬類尤其適用。HDRI 的技術目前也運用在數位相機上，用來補償明暗對比較大時的拍攝環境，例如逆光拍攝人物時，可將不同曝光值的數張成像過亮或過暗的部分捨棄，用清晰的部分重組一張圖像。

8　Adobe 公司銷售的影片製作軟體，用來創作動態圖像和視覺特效。

9　英國 The Foundry 公司開發與銷售的軟體，主要用於電影特效合成，是一種用節點式操作的軟體。

影片拍攝完畢後，最好先做初步的剪接和調光（或稱順光），也就是把鏡頭剪成適當的長度，以免浪費，並需將光線顏色先做一次初步調整後，再進入特效程序，這部分國外已行之有年，但在國內的電影製作上，因以往特效製作的經驗不足，成果往往未竟理想[10]。

攝影機的使用，目前大部分已經轉採數位攝影機，業界最常使用的是德國 Arri 公司的 Alexa，再來是美國 Red 公司的 Epic，也是旗下主要產品 Red One 系列之一，這些攝影機售價動輒數百萬，製作公司通常以租賃的方式進行拍攝。近年來，數位相機的錄影品質不斷提升，引領這一波風潮的是 Canon 5D Mark II，可以拍攝出接近上述頂級專業數位攝影機的影像品質，在產品品質推陳出新，而硬體零件價格下降的情形下，數位拍攝應該是不可逆的趨勢。

合成軟體的兩種主要形式

合成的軟體也有許多，主要有兩種形式和概念，一種是分層為基礎（Layer based）的形式，以 Adobe 公司的 After Effects 為代表，拍攝和特效影像在不同圖層疊加、合成，早期 Discreet 公司（現為 Autodesk）的軟體 Combustion 和 Apple 公司的 Motion 也是類似形式。

另一種是以節點為基礎（Node based）的形式，以 The Foundry 公司的 Nuke 為代表，可將各種特效、影像調整以及功能的「節點」（Node）與拍攝的原始圖像和外加的特效影像相互聯結。早期 Apple 公司的 Shake[11]（2009 年後已停止發行新版本）和 eyeon 公司的 Fusion（早期稱為 Digital Fusion），還有 Autodesk 公司的 Flame，以及隨附於 Maya 的軟體 Composite 也都是節點編輯形式。

其實這兩種形式並非涇渭分明，例如 Autodesk 公司的 Smoke 同時有剪輯和特效合成的功能，因此兼有分層和節點模式。Side Effects 公司的 3D 軟體 Houdini 則可以直接將軟體製作的特效合成到實拍影片中。

10　資料來源：〈賽德克巴萊：製片工程〉魏德聖導演訪談關於《賽德克巴萊》製作：
　　http://4bluestones.biz/mtblog/2011/09/post-2325.html。
11　最早是由 Nothing Real 公司在 1997 年發佈，該公司在 2002 年被 Apple 併購。

從目前好萊塢製作的特效電影看來，特效製作幾乎已經沒有什麼限制了，只要預算和時間足夠，所有可能的想像幾乎都可以呈現出來，製作上的限制只在於預算、人力，還有整體執行上分工的問題。預算估計主要以製作人力的工作時間和所需人數去估算，每個公司的人力成本和製作能力不一，所以必須按照實際情況安排動態圖像的發展

動態圖像（Motion Graphics）名詞的由來，是 1960 年代以電腦嘗試製作抽像動態影像的惠特尼兄弟（John and James Whitney）的公司名稱，就稱為動態圖像公司（Motion Graphics Inc.）[12]。更早可追溯到二十世紀初期實驗動態影像的創作者，如魯特曼（Walter Ruttmann）、義格林（Viking Eggeling）等人，但這些創作純然是藝術上實驗性的自我表現，跟今日商業上的動態圖像應用有本質上的不同。

動態圖像的影像製作先驅，則是 1950 年代中期以後為許多電影製作片頭影像的巴斯（Saul Bass），最著名的作品有《金臂人》（The Man with the Golden Arm）（圖 5.2）等。他是著名的平面設計師，曾為 AT&T 等企業設計形象標示（Logo），也為電影設計海報，因此自然將平面設計的概念帶入動態影像製作，對後世這類影像製作影響極大。

圖 5.2 《金臂人》（The Man with the Golden Arm）電影海報

金臂人彩圖

在電視普及後，片頭影像的需求愈來愈多，但類比製作較困難，所需預算仍高，到了 1980 年代，當時主要製作系統 Quantel[13] 逐漸普及，使得成本降低，及至 1990 年代電腦成為工具後，由電腦軟體製作極為簡易，也由於梅爾（Trish

12 根據臺南藝術大學舉辦的「2014 國際論壇：數位影像與實驗美學的對話」活動中，臺灣藝術大學多媒體動畫藝術系石昌杰老師演講，主題為：動態圖像與藝術動畫。

13 Quantel 成立於 1973 年，是英國的影視廣播系統與設備製造商。

and Chris Mayer）說明以 Adobe After Effects 製作特效與動態圖像的書籍《Creating Motion Graphics》出版，讓動態圖像這個名詞更為普遍。

動態圖像的製作與技術

　　動態圖像就是會動的平面設計，文字常常會被放置於影像中，因此對字型、字體的了解與感覺非常重要，也要有能力駕馭顏色、色塊、構圖等視覺設計的基本原則。劉導演和王浩帆導演都認為，動畫一般而言以故事為主軸，通常有角色，動態圖像則以視覺為主軸，不一定需要角色，與平面設計接近，也可以說是平面設計的延伸，故在製作程序上，與前面所介紹的動畫製作流程有相當大的不同。概念的發想，不一定經由動畫製作時文字腳本、分鏡等程序。

　　製作流程也與平面設計有相似之處，會先尋找參考的風格和圖像，製作情緒板（mood board），如圖 5.3。基本上就是比希望呈現的感覺，透過所蒐集的圖像、顏色、字形等呈現出來，作為設計製作時的參考。

圖 5.3　Mood board

　　下一個階段是繪製風格板（style frames）（圖 5.4），就是用工具設計製作，通常完成度已經相當高，像是一張張精緻的海報，只是動態尚未完成。這個階段會向客戶提報，在提報時則要向客戶說明圖像間的轉場，以及最後完成時是如何，而且提案時，往往也如同平面設計案一樣，需要提出幾種不同風格供客戶選擇，在這個階段修改確認後才進入動態製作，才不會浪費時間。

158

Mood board
彩圖

style frames
彩圖

圖 5.4 Style frame

在動態圖像設計師的能力需求上也有所不同，進入影視產業的門檻通常是專才（Specialist），也就是專精某單一項技術，而商業廣告界需要的是通才（Generalist），不必專精於特定技術，而是什麼都要會一些。

當動態圖像設計師在商業廣告領域，對設計方面便要有更廣泛的涉獵，例如建築、室內設計等亦有助於動態圖像的製作，而在動態製作上，對於電影、動畫、鏡頭語言的了解也非常關鍵，此外，對音樂節奏的感覺與掌握，更是特別重要，畢竟動態圖像可以說是隨著音樂律動的設計圖像。勇於嘗試的實驗精神和好奇玩耍的心態，亦有助於創作別出心裁的影像，也可以嘗試各類媒材，包含實拍影像、停格動畫等。

動態圖像製作軟體，除了常用的 After Effects 之外，前述的特效軟體和 3D 電腦動畫軟體也會依需要使用，目前業界常用軟體是 Cinema 4D，使用上較一般 3D 電腦動畫軟體簡單，因為有較多內建與最佳化功能。動態圖像與特效製作都經常使用粒子特效工具製作煙、火、水等自然現象，除了一般 3D 電腦動畫軟體例如 Maya、3ds Max 的內建功能外，也常使用例如 Real Flow 等專門的特效軟體，或配合外掛（Plug-in），例如 PFlow 或 FumeFX，能將粒子數目大量增加的軟體 Krakatoa，以及能製作精細的粒子特效的軟體。

估算動態圖像的製作時間，通常發想時間較長，但依個案不同，會有很大的差異。

特效與動態圖像產業狀況

無論影片是電視廣告或是電影，特效是影片的一部分，協助說故事或訊息傳達。特效製作是一種代工的模式，影片的版權並不屬於特效製作公司，加上好萊塢的六大製片廠[14] 原本就對電影市場有宰治能力，降低成本也是一般公司經營的原則，而世界其他各國如加拿大、英國等，又以租稅優惠協助當地公司，因此近年來，好萊塢的特效公司面臨一些艱難的狀況。

原因是製作的成本，包含人力和技術上的投資無法輕易降低，導致特效製作利潤被壓縮，也造成特效製作人員工作環境惡化，像工時長而薪資停滯等，加上產業外移造成員工資遣，甚至宣布破產[15]。從 2012 年起，幾間大型特效公司紛傳破產，首先是《阿凡達》導演詹姆斯 卡麥隆創立的 Digital Domain 在 2012 年 9 月宣布破產，隨後，2013 年 2 月，協助製作李安執導的影片《少年 Pi 的奇幻旅程》製作特效的公司 Rhythm & Hues 也宣布破產，種種情形也引起特效製作人員的抗議，這波抗議大約在 2013 年初奧斯卡頒獎典禮後達到高峰。這兩間重量級的公司隨後都有其他財團接手，也繼續製作特效，但主要生產基地則持續移往美國之外。

好萊塢的特效製作產業結構上的問題，殊難解決，加上全球化的效應推波助瀾，形成複雜的問題，若要進一步了解，可以參看 2014 年的紀錄片《少年 Pi 之後》（Life After Pi）[16]，近年特效產業公司依照不同國家給予的租稅優惠，逐水草而居的情形，已成常態。還有工作是依照專案合約（by contract），專案做完就解散，特效製作人員跨國移動，也已是非常普遍的現象。

臺灣本地的特效製作公司跟一般所謂的動畫公司，並沒有很清楚的區別，因為製作技術類似，都以接案為主，近年臺灣電影和影集在特效影片的需求上，有增加的趨勢，雖然預算有限，但也讓一些小至中型規模的影視製作服務公司能夠生存。電視廣告的製作，業主通常還是會先接洽廣告公司，也就是所謂的

14　第一章介紹的好萊塢早期「五大三小」片廠到 90 年代後整合成為六大片廠，分別是華納兄弟、二十世紀福斯、迪士尼、派拉蒙、環球、索尼。

15　根據紀錄片《少年 Pi 之後》，2003 年到 2013 年，已有 21 家好萊塢特效製作公司宣布破產。

16　官方正式版：https://www.youtube.com/watch?v=9lcB9u-9mVE。另有中文字幕版：https://www.youtube.com/watch?v=iyYjY5WeYws。

代理商，廣告公司和業主討論廣告大致方向之後，會找製作公司製作廣告，這裡說的製作公司並不等同於特效製作公司或動畫公司，而是實拍影片的公司，這類公司有時內部會有導演負責拍攝，有時會另找特約導演拍攝，當導演認為需要特效製作，製作公司本身無法處理時，才會再外包給特效製作（動畫）公司，層層外包的結果，利潤變薄，而且由於特效製作（動畫）公司在最下游，幾乎無法接觸到業主，沒有太多議價的空間和能力，也在決策末端，只能被動等待、接受指令，當指令傳達到公司時，往往距離廣告發行時間已經極短，特效製作又須相當的時間，因此工作人員不得不加班賣命完成，形成一種不合理的狀況。

部分特效製作（動畫）公司意識到這種狀況，也有企圖心轉型成為從上游的製作公司和代理商（廣告公司）到特效以及動畫製作一手包辦的形態。另外也有些公司不以承接電視廣告為主，而以製作 MV（Music Video，音樂影片）為主，例如前述的仙草影像，比較有機會直接接觸音樂製作公司，在製作上可發揮創意的成分較多，自由度也較高。

除此之外，特效製作（動畫）公司也可以承接前述動畫影像應用服務的專案，例如博物館、遊樂場的動畫影片製作業務，包含所謂 4D 動畫影片 [17]，還有演唱會的背景動態影像，或是劇場、表演藝術中，與表演者配合的動態影像等，讓動畫應用服務的公司，仍有存在的空間。

規模較小的工作室因為人力成本較低，製作的影片也往往不是對特定產品，而是形象廣告，沒有即時性，所以製作時間可以拉長，因此成品的品質較高，這些小型公司以製作品質與能力來說沒有問題，但是可能無法承接規模較大的專案。

17　4D 動畫影片是除了 3D 立體眼鏡外，還加上座椅機械的控制，甚至椅背上噴出水和煙霧等。

5.5
動畫導演

　　動畫導演是影片製作上的靈魂人物，好萊塢電影編劇和導演一般不是同一人，這種模式下的導演用視覺敘事時會比較客觀，因為若是自己的劇本，往往陷入盲點而不自知。不過也有例外的狀況，例如保羅・湯瑪斯・安德森（Paul Thomas Anderson）和克里斯多夫・諾蘭通常自己身兼編劇。

　　動畫長片較常見編導是同一人的情形，例如皮克斯每部片的導演幾乎都參與編劇；日本動畫長片宮崎駿、大友克洋等都是名副其實的「作者」，對影片有很強的掌控力；夢工廠的動畫製作，編劇和導演則不相同。編劇和導演若為同一人，會成為一位很純粹的作者；編導分離，則可能產生不同的想像。

　　本書訪談的動畫導演大都身兼編劇，以製作藝術導向的動畫而言是理所當然。商業製作上，邱立偉導演自己編寫每一集的故事大綱，以 22 分鐘長度的影集來說，通常會有兩到三頁，內容長而飽滿。接著再交給編劇，若於此環節出現一些不同的想像以及有趣的內容，就在討論後加入。他認為劇本結構很重要，場次編排的習慣與邏輯，對於最後成品的風格有很大的影響，不同的人編寫，就會產生不同的成果，所以需要先把編排的邏輯固定下來後謹慎編排完成，再交由編劇寫出細節。

　　本書訪談的邱立偉導演認為，敘事風格會跟最終主題有關，除了編劇對故事的想像外，在劇本階段會較少描寫動作、情節敘述，把這部分交給配音員自己做詮釋，配樂也是如此。他以自製的《小貓巴克里》為例，與原本的想像不同，音樂編曲者認為影片的色彩有歐洲情調，就用了比較歐洲味道的聲音編曲來做配樂。如此將每個人的能力加乘起來，作品會更好，但前提是編導願意放手。要有耐心和溝通協調的能力

　　邱立偉認為動畫導演的工作實為創意管理，而由於一部片或一系列的影集，可能需要兩三年甚至更久的製作時間，因此「耐心」對於一位動畫導演而言是很重要的特質，尤其管理一群創意人員需要很微妙的拿捏，對有些人需要講得很明確，以免無法抓到重點；對另一些人卻要講得抽象，讓他有更大的發揮空間，邱導演的習慣是對小組組長故意講得抽象一些，讓他能有空間產生自己的想法，對於中低階層的製作人員，就要講得可以量化、明確一點，讓風格一致。

邱導演舉例說明，一個人畫一張圖沒有風格問題，但是如果二十個人畫同一張圖，每個人習慣的筆觸、造型風格都不同，就會有統一的問題。新海誠是極優秀的導演，其個人創作無需討論風格，可以直接製作。然而如果二十個人、二十雙手一起畫，要如何才能像同一部影片呢？造型風格極容易不協調。之前有些臺灣製作的動畫電影看起來的確不像同一部影片，或是角色單一來看是可以的，但兩三個放在一起看就覺得不太搭調，那就是管理問題，而不是動畫師的問題，所以動畫導演是一個創意管理的工作。

　　導演的溝通能力很重要，要能講述細節，例如為什麼色調要偏藍？為什麼要逆光？分鏡也是一樣，要能說明分鏡的邏輯。邱導演以自身製作《小太陽》為例，當時他曾自己畫分鏡，但是花時間在這上面就無法顧及其他，所以現在會教分鏡繪製人員如何去做？邏輯是什麼？直到他們理解，整個團隊也會因此成長。而有時過程中也會「睜一隻眼閉一隻眼」，除非影響較大，否則即使小部分沒有很完美，也會先通過，讓製作的人有成就感，之後再慢慢學習、進步。

要有用影像說故事的能力

　　蔡旭晟導演也認為溝通非常重要，特別是與觀眾的溝通，也就是作品本身不僅讓畫動畫或是喜歡動畫的人理解，也要讓一般人理解。他強調，無論商業製作或是藝術創作，都要讓作品跟觀眾產生交流，使得觀眾的回饋不只是「你的影片畫面很美」，而是「看到這些畫面會讓我想到我的親人或童年」，或者是「看到你的畫面我就好想哭」，這樣的回饋是較令創作人動容的，也才有信心繼續創作。若還是停留在把畫面做美，技術、結構做好，而不用真心和觀眾溝通，是無法繼續下去的，因為動畫影片並非只是冰冷的高科技技術。

　　蔡導演認為這是電影（或動態影像敘事）的本質，影片基本上就是用連續畫面說故事的一種溝通，故影片製作時要把方向釐清，在劇情安排時，須考慮觀眾可以聯想到什麼，因為所有的問題最終都會回到與觀眾的溝通。情感的交流很實際，觀眾回饋的情感其實也很純粹，創作者應該追求與觀眾的交流。

　　邱立偉導演認為，長片製作時，因為故事較長，前後的關聯很多，敘事也較為困難，必須要掌握故事節奏來吸引觀眾，但在鋪陳及調整節奏的同時，很容易讓原本設定的故事結構扭曲。他以畫素描為例，因為沒有其他相對關係要考慮，因此畫一個物件比較容易，可是如果畫一個內含許多家具的房間，一開

始可能要把框架比例先畫出來，再慢慢畫出細節。否則如果個個物件依次繪畫，等到全部畫完後才發現比例跑掉，就很難修整了。

影片越短越好掌握，長片的節奏需要費盡心思。短片要能在三、五分鐘內陳述完所要傳遞的訊息，不要太過冗長。可是長片要讓觀眾在戲院坐一個半小時以上，故在劇本設計上最好每三、五分鐘就給觀眾一個繼續看下去的理由，所以鋪陳上就需要更複雜，然而有時候也要讓觀眾休息一下，不能從頭緊張到尾，否則觀眾的注意力也會疲乏。

5.6
動畫製片

導演蔡旭晟提到，一般臺灣動畫製作是導演制，也就是導演兼製片，一人主導，相較於電影工作，這樣是很不正常的。蔡導演以日本東京所見為例，除了當地的動畫導演與公司的製作能力都很優秀之外，與臺灣相比，最突出的就是製片。舉例而言，《進擊的巨人》的製片便告訴蔡導演製作開發時的狀況，當考慮把漫畫改編成為動畫時，製片公司或是製作人會根據這個題材，找到最適合的導演。他找到曾拍過《死亡筆記本》的導演，其擅長將人性的黑暗面巨大化，《進擊的巨人》動畫強化了漫畫中的黑暗面，所以在動畫看到的要遠比漫畫來得強烈，也讓影片非常成功，製片公司的連結和規劃功不可沒。

有訪談導演提到臺灣電影製作幾乎都是從製片端開始的，除非是超級大牌的導演，本身即有很強的號召力。製片像是幕後黑手，很多人都以為一部片一開始都跟導演有關，其實大都跟製片有關，在臺灣的情形一般是導演或是編劇想辦法跟製片接觸，把劇本拿給他們，再由製片去統籌跟發落，規劃這個劇本找哪位導演拍會比較好？或是再找哪位編劇或攝影師來協助？其實編劇都會提供一些想法，然而製片則是實際執行者。

本書所提冉色斯影像創意公司是臺灣少數建立製片與導演各司其職的動畫公司，製片姚孟超和導演蘇俊旭分享在製作過程中的工作職掌，因為角度上的不同，衝突經常存在，另外雖然兩位都有製作能力，可是擔任製片角色時，不

能參與製作，也不能帶有主觀的私人感情，製片角色是管好資金、進度、行銷，這部分導演要尊重，若人力、時間超過預算，製片方面就會給予壓力。

蘇俊旭導演認為，導演負責的就是要確定表演與製作的方向，製片與導演要有共同的默契。製片期待觀眾有良好反應，於是找來適當的閱聽對象來看影片，以便接受觀眾最直接的批評，最後就演變成所謂的試映；而導演則以創作者的角度來考量，不以創作的時間跟經費當藉口，要求增加人力與經費，反而要考慮用既有資源做出最好的呈現，要有這樣的態度，才會形成一良性循環。

從事商業動畫製作，除了前文提及以影像內容做為商品，以及技術應用服務之外，姚孟超製片認為創業夥伴的信任度很重要，合作原本就不容易，雖然他與蘇俊旭是同學，剛開始合作還是有一些盲點與誤會。例如製片在跑完業務後又參與製作，工作至半夜三四點，隔天睡到中午才起床，再去跑業務，可是即使是同學，還是會覺得為什麼可以睡到中午？製作人員也不會覺得跑業務是很辛苦的事，承接的案子交給製作人員還會認為：為什麼這個客戶這麼刁難？到最後簡直無法繼續。

另外，對藝術設計背景的人來說，很重要也很難的部分也就是不能太浪漫、不能太鋪張，做一部高質感的動畫影片要花很大的成本，可是其實簡單的動畫影片也可能很受歡迎，例如以兒童為觀眾，他們所要的可能不是高質感，而是一個有趣的故事。所以公司成立之初，就要把規則訂得嚴格詳細，例如工作如何分配？考績要怎麼打？一天的工作量應該多少？及品質和完成率等，若這些都能確定，執行上就會比較有效率，甚至也可以進修專案管理的課程。

投資動畫專案不順利，是因為投資者不了解動畫師的想法，相對的，動畫師也不了解投資者的想法，於是常常相互抱怨。冉色斯的製片和導演都是動畫製作者，所以能夠相互理解，學了專案管理後就能慢慢了解投資者與客戶，做好完善的溝通。

姚孟超製片也希望動畫產業裡，大家能夠團結，畢竟身處同一條船，在目前科技進步的時代，已不是區域競爭，而是全球競爭，他舉動漫出版業為例，早期的青文、東立等漫畫出版社各自舉辦促銷活動，後來覺得沒有辦法形成群

聚，所以就團結起來，成立漫畫協進會，舉辦大型漫畫博覽會，經營了十多年之後，現在每年大約有三十萬人次進場，五天的營業額超過千萬，是很棒的產業合作範例，若動畫產業也可以再凝聚一些，才能共同提昇產業競爭力，也能有更好的條件對外洽談合作。

5.7
分工與流程

　　動畫公司或工作室只要稍具規模，便會進行分工，例如 3D 電腦動畫的模型製作部門、燈光材質部門等，即使是做廣告、設計方面應用服務的動態圖像（Motion Graphics）設計公司，也會根據員工專長，分別負責 2D 影像和 3D 影像製作。一般而言，人數越少的公司分工較粗略，常常需要一人負責多樣工作，學習的範圍較廣，通常也較不專精；反之人數較多的公司則工作範圍較窄而專精。但也不能一概而論，有些小規模公司也專精於某部分的影像製作，例如逼真寫實的電腦動畫影像，或是強調動態和設計感的影像。

　　本書訪談的冉色斯影像創意公司主要製作 3D 電腦動畫影集，分為 3D 美術部門，包含 3D 模型、材質製作和合成；2D 美術部門包含動畫師、剪接人員等，還有企劃跟導演。製片姚孟超表示，通常一個新進人員至少需具備幾樣專長，也就是說，有些調動作的人要會一些特效，或是做材質的人要兼顧做模型，在臺灣的公司才能生存得下去，如果不去參與每一個環節，去了解其他部門，製作上就無法順利進行。製片姚孟超也提到：「3D 模型製作的工作人員通常比較容易覓得，可是要找到一個很會佈線[18]又負責任的人其實並不容易。調整動作的動畫師需要一些表演的天分，然而這方面的能力較不易學，基本上大部分學過 3D 電腦動畫的人都會做模型，當然有些人做得又快又好，有些人要花一點時間，…若沒有天份就沒辦法。」

　　動畫相關企劃人員較不易尋找，但不一定每間公司都需要很多企劃人員，姚孟超認為：「參與企劃的人通常是公司核心人物，需要的人格特質包含對故事有感覺，能變通、會表達，要夠感性也夠理性。理性方面，要能接納別人的

18　佈線指的 3D 電腦動畫模型製作過程的一種技術，與之後動作調整是否順暢自然有很大的關係。

建議，感性才會多思考，也需要邏輯力，並能回應變化，最重要的就是要能負責任。」

關於動畫製作的流程，有受訪者提到製作設計師（Production Designer），這是國內業界不常有的職位。好萊塢著名的製作設計師麥克道威爾[19]（Alex McDowell）提出與一般國內生產線般的直線流程[20]不同的同心圓狀流程[21]（圖5.5）。

同心圓流程
彩圖

圖5.5　麥克道威爾（Alex McDowell）提出的同心圓狀流程

19　麥克道威爾（Alex McDowell）為好萊塢著名的製作設計師，參與過《鬥陣俱樂部》（Fight Club）、《地獄新娘》（Corpse Bride）等大型製作。
20　本書後面章節將分別針對線條平面動畫和3D電腦動畫的直線流程加以介紹。
21　資料來源：http://www.faberface.com/?cat=39。

製作設計師和藝術指導（Art Director）是導演的左右手，藝術指導負責視覺，感性成分較重，不介入製作流程；製作設計師偏向理性思考，控管流程，提出製作上的解決方案，這部分的確和製片較為接近，但又不同，因其懂得實際製作的各項方式，所以就能精確計算製作的時程，另外也要有視覺美術的素養，最重要的是整合製作上的資源和提供製作問題的解決方案，尤其目前好萊塢影片特效製作愈來愈多，製作設計師角色更趨重要。在臺灣，製作設計師的工作可能都由製片執行，但製片主要是控管財務和進度，當這部分分工不夠細緻，就可能會產生矛盾與衝突，也容易造成目前臺灣電影牽涉特效製作時，導演或製片外行領導內行的狀況。

臺灣的分工方式是以表格列出，把責任分得太細，例如 3D 電腦動畫燈光出錯，就由燈光部門負責；模型出錯，就由模型部門負責。但若是在同心圓架構下分工，則會由製作設計師負責統籌，找概念（Concept）設計部門和 3D 製作部門共同解決。決策與溝通是一個同心圓，在組織超過三、四十人以上時，仍然能夠保持各部門間靈活的溝通彈性，最重要的是保持創意，避免龐大組織造成的僵化。而臺灣小型工作室因為人數少，組織彈性，溝通方便，每個人都負責數項業務，故較能保持高度創意。

5.8
動畫教育

動畫教育的問題，除了專業程度之外，最大的困難還是前面所提到的，究竟是個人藝術創作？抑或是商業導向的發展？在各個影展入圍或得獎並不能轉化到商業製作，跟《海角七號》出現以前的臺灣電影狀態類似。

專業能力的問題

目前學校多半以藝術導向的個人創作為指導方向，培養出來的學生以導演或獨立製片自居，缺乏合作經驗，分工體系下的專業能力亦不足，也限制了動畫影片製作的規模和品質。以 3D 動畫製作為例，製作的技術門檻很高，模型製作、材質貼圖、動作調整等各有專業，但以國內的教育現場來看，每一項都能專精實有困難。

但是否僅需訓練一項專業即可？這可能會面臨兩難的情況。王登鈺和呂文忠導演認為太早限制學生專精單一領域，可能扼殺了學生的發展性，非常可惜。但是國內外的教育情況並不相同，國外學生可能更早定位，知道自己未來想要成為什麼，國內學生普遍較晚才會思考這個問題，所以重點還是要讓學生根據自己的能力、特質，找到自己的發展方向。

合作能力的問題

動畫製作時間長，往往需要團隊合作，而合作能力不足也是普遍的現象，這可能源自整體教育方式與民族性，國內的教育強調競爭而不強調合作，除此之外，也不太敢批評別人，因為本身也不希望被別人批評，互相謙卑的情況下，就是互相的作品都不好。其實在藝術設計領域，要有衝撞，才會出現更好的東西，可是要找到一群能夠互相砥礪、衝撞的人很困難，這也和民族性有關。

如何在討論批評的時候對事不對人、不傷害感情，也是值得學習的事。國內也有看過許多學生在合作製作動畫時爭吵，造成感情裂痕，甚至由原本的朋友到之後不相來往，這正反應出學生對團隊合作模式的不熟稔。

觀察與感受能力

觀察和感受也是教育過程中普遍欠缺的，本書訪談的導演吳德淳認為，從事視覺藝術的創作最重要的是：不要跟大家一樣。當然並不是說刻意不一樣，而是要給創作題材許多「相處」的時間。他以養烏龜為例，要熟悉烏龜，才會知道它晚上是會叫的，除非長時間觀察、認識一件東西，才會在創作上轉化出和別人不一樣的枝節，因為裡面摻雜了一些透過觀察而來的真實，如果沒有花時間觀察，就只能限制在運用別人的概念來設計。吳導演強調，觀察才是累積自己思考的本錢，現在許多人的創作常先看哪些作品得獎？角色如何？然後從中摘取元素來拼湊，當然就商業製作方向或許可以，但以一個創作者而言，就不是件好事了。

對於學生的動畫創作內容，蔡旭晟導演認為還是要回歸到原點去思考，目前的動畫太過於追求形式，被形式給綁住了，無論故事還是畫面的形式都是如此。例如要做本土題材？還是我要做皮克斯、迪士尼的樣子？蔡導演認為，當自己的故事與想法都不確定的時候，想這些都是無解的，當故事概念確定之後，風格手法都可以挑選，選一個最貼近主題、跟觀眾最有共鳴，也跟自己的風格最接近的就對了。

影音元素和敘事之間的理性思考

除了觀察與感受的感性層面，在製作上，對於內容與形式的考量，也需要理性的思考。吳德淳導演表示，視覺語言就是鏡頭的剪接、聲音與他們之間敘事的理性思考，所以當他介紹電影史，是從《波坦金戰艦》（Battleship Potemkin）[22] 跟《大國民》（Citizen Kene）[23] 去看視覺語言的發展，從電影歷史中的主題概念探討如何運用蒙太奇、長鏡頭思考與表達。他認為，這兩部以外的影片，學生都可以自己看，在教學過程中他想提供一種很基本的視覺語言思考，而屬於學生創作思考的部分，學生則有自己的天份。

任何藝術都有其形式跟內容，吳德淳導演認為，故事如果很有感情，形式就可以很跳躍，但是當故事與形式皆很跳躍時，就不容易掌握了。也就是說，如果你把影片創作拆解成鏡頭、剪接、聲音、角色、情節、主題等，至少要有些東西是相對穩定並帶有感情的，至於其他如剪接等，就可以實驗一鏡到底或其他形式。

至於什麼是好作品？吳德淳導演以繪畫舉例，若用碳筆塗鴉來表達一種心情，假使這個碳筆的表現，與心情、內容是結合的，即故事的主題與所使用的形式能互相配合，就可稱得上好作品，所以故事就是「有感而發」，這點是最重要的，至於夠不夠商業？或其他美感的形式如何？都是其次。

22　《波坦金戰艦》是蘇聯導演愛森斯坦（Sergei Eisenstein）於1925年拍攝完成的黑白無聲電影，在電影史上有相當大的影響力，導演本身是電影蒙太奇（Montage）理論的奠基者，也在本片中實踐。

23　《大國民》是美國導演奧森‧威爾斯（Orson Welles）於1941年拍攝完成，由RKO（雷電華）電影公司發行的電影長片。因為獨創性，本片在各類電影史上最偉大的電影票選中往往名列前茅，對於後世的電影創作有很大的啟發性。

延伸
思考

1. 動畫的技術與媒材對於所要表現的內容有什麼樣的影響？
2. 動畫在當前所重視的數位內容產業或是文化創意產業中的定位應該是如何？
3. 不同人數規模的動畫製作公司在發展策略和分工流程上應該要有什麼樣的不同考量？
4. 理想中的動畫教育應該是如何？

延伸
閱讀

1. Winder, Catherine、Dowlatabadi, Zahra：《Producing Animation》。2012 年：Focal Press。
2. Laybourne, Kit：《The Animation Book : A Complete Guide to Animated Filmmaking-- From Flip-Books to Sound Cartoons to 3-D Animation》。 1998 年：Three Rivers Press。

Part 2
動畫製作與影人專訪

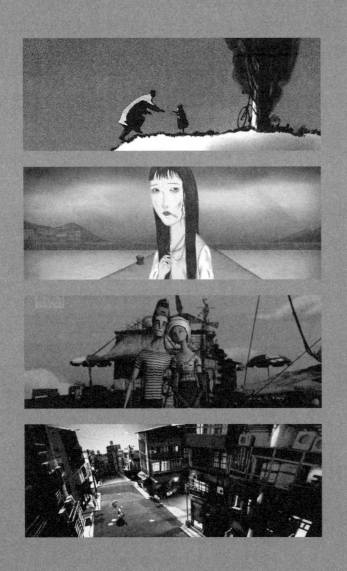

Chapter 6

逐格手繪動畫

6.1
逐格手繪動畫製作

　　逐格手繪動畫[1]是指在畫面中，主要以線條勾勒出角色、物件，並藉由逐格改變其形狀，呈現動態感覺的動畫影線形式。最後完成的動態影像，可能仍有線條外框，也可能沒有；線條內部可能有上色（圖6.1a）也可能沒有（圖6.1b），也就是原本的線條只是爲製作出動態的草稿，最後以色塊代替（圖6.1c）。

圖 6.1　逐格手繪動畫中以線條勾勒出的角色線條和顏色

　　線條動畫是以連續的線條圖案快速播放產生動態幻覺，是最早的動畫形式。早期的幾位動畫先驅例如布萊克頓、寇爾都是以線條的方式製作動畫，長久以來，「卡通」（Cartoon）指的通常就是線條動畫，在 3D 電腦動畫技術問世之前，是商業化最成功的主流製作方式。

　　1910 年代中期，自從當時最大的布雷工作室（Bray Studio）陸續申請了幾項動畫相關專利，特別是賀德（Earl Hurd）發明的在賽璐珞片上作畫的方式開始，美國東岸的動畫公司就逐步建立「福特式」（Fordian）生產製作流程，也就是將原本繁複的製作流程拆解、分工，以大量人力進行動畫影片的生產；從紐約搬到好萊塢的迪士尼，以更嚴格的分工、品管將這套流程所產出的動畫影片細緻化，輔以重新設計的工具器械，如多層攝影機（Multiplane Camera）[2]，加上美式的強大行銷能力，建立龐大的娛樂王國，以致於迪士尼的說故事方式和視覺風格被影像研究學者威爾斯（Paul Wells）稱爲正統（Orthodox）動畫。

　　除了標準化的商業製作流程，動畫藝術家們也不斷地使用不同媒材，或以

1　本書前一版稱之爲「平面線條動畫」。
2　多層攝影機在 1930 年代初期逐漸被發展出來，利用放置在不同高度的攝影檯面分隔前景、背景圖像，製作在單層攝影機無法展現的景深效果，迪士尼公司 1937 年製作的《白雪公主》（Snow White and the Seven Dwarfs）的多層攝影機多達七層平台，而迪士尼公司在之後的動畫長片上也持續使用。

特別的繪畫風格突破原本的商業框架限制，創作出不同於主流的作品。即使是商業導向的動畫公司，在 UPA 於 1950 年代以風格化的視覺風格和精簡的製作流程引起風潮後，不同於迪士尼寫實風格的動畫亦不斷地出現，之後更轉移到電視動畫的製作上。即便到 2015 年為止，3D 電腦動畫在電影院播放的長片發行、製作與票房已有凌駕於逐格手繪動畫之上的趨勢，電視動畫的主流還是以平面線條的製作方式為主，顯示無論在製作成本、故事演出和視覺表現，或是觀眾的喜愛程度，線條動畫在電視媒體上還是有一定的優勢。

繪製媒材

傳統的商業製作上，逐格手繪動畫是在賽璐珞片上作畫、上色，一般的賽璐珞片幾乎完全透明，因此拍攝時可以將數層賽璐珞片疊在一起，拍出包含前景、中景和背景的影格圖像，若背景是靜態的，就不用重複繪製以節省人力。其正式名稱是醋酸鹽膠片（Acetate），與用於拍照、攝影的軟片、膠捲類似。早期是用硝酸鹽（Nitrate）製作，因為易燃，常常釀成火災，直到 1920 年代美國柯達（Kodak）公司推出以醋酸鹽膠片為主的安全軟片（Safety Film）後，成為影片相關製作上的主流，一直到 1990 年代以後數位工具快速發展才產生變化。

而賽璐珞片傳統上色的方式是採用較有伸縮性的壓克力顏料，才不會在彎曲賽璐珞片時裂開或損壞；賽璐珞片也可以經過處理成為霧面賽璐珞（Frosted cels），經過霧面處理（Matte finish treatment）的這一面，就可以用任何傳統顏料在上面作畫，包含鉛筆、炭筆、色鉛筆等，例如加拿大動畫師貝克（Frédéric Back）製作的 1988 年獲奧斯卡最佳動畫短片得獎作品《種樹的牧羊人》（L'homme qui plantait des arbres，英譯 The man who planted trees）[3]，即是以色鉛筆在霧面賽璐珞上作畫（圖 6.2）[4]。而在賽璐珞片上作畫範圍之外的部分，可以用溶劑去除霧面，讓其恢復完全透明，拍攝時便能讓背景圖案顯現出來。

圖 6.2　貝克作品《種樹的牧羊人》（L'homme qui plantait des arbres）

3　網站：http://www.fredericback.com/。

4　參考資料：芙妮絲（Maureen Furniss）著《Animation Bible》，頁 188-189。

圖 6.3 　《父與女》（Father and Daughter）

除了賽璐珞片之外，有些動畫藝術家會在紙上作畫，再逐格拍攝或掃描至電腦中合成序列，如此媒材就能非常多樣，如荷蘭籍動畫師杜德威特（Michael Dudok de Wit）習慣以炭筆作畫，他製作的 2001 年奧斯卡最佳動畫短片得獎作品《父與女》（Father and Daughter）是以炭筆和 3B 鉛筆作畫，再掃描到電腦，以軟體 Animo[5] 編輯（圖 6.3）。

燈箱與對位系統

圖 6.4 　燈箱（攝於臺南大學動畫媒體設計研究所）

傳統上，無論是在賽璐珞片或是紙上作畫，都會放在燈箱上操作（圖 6.4）。燈箱上有定位尺（Peg bar）可固定紙張或賽璐珞片，白色區域是玻璃或壓克力材質，下方有光源，繪製一影格時，可以大致看到前一影格的位置和形狀做為繪製時的參考。

區域框（Field Guide）[6]

區域框是動畫師在繪製構圖時的尺寸重要參考，實體是一張繪有格線的透明塑膠片（圖 6.5）。塑膠片的橫向長度略大於 12 英吋（30.5 公分），縱向長度約略大於 9 英吋（22.9 公分），每小格橫向與縱向長度的比例是配合傳統螢幕比例的 4:3，而目前螢幕的標準比

圖 6.5 　區域框

5　Cambridge Animation System 公司出品的動畫製作軟體，2009 年被 Toon Boom 公司收購。
6　陳世昌老師的部落格「動畫聖堂」中譯為「安全框」，但我認為「區域框」應該更適合，因為這是為動畫師作畫範圍的指引。

例已逐漸轉爲 16:9，區域框的比例也已隨之調整。最小的「區域」（field），也就是圖 6.5 最中央四個標示爲「1」的點所連成的長方形區域，其橫向長度是 1 英吋，因此可得知圖中每一小格的橫向長度是 1/2 英吋。

一般而言，動畫師繪製全景鏡頭構圖的大畫面會使用最大的 12F，也就是區域框的全部版面，以容納最多的細節；10F 則用於中景（角色半身），繪製範圍可以較小；8F 用於特寫，6F 用於大特寫，通常不會繪製到 6F 以下 [7]。

律表（**Exposure Sheet 或 Dope Sheet**）

律表（圖 6.6）主要是用來作爲動畫製作前置計畫，以及製作時相互溝通的工具。表格上方填寫關於製作的基本資料，如專案（Production）、場次（Scene）、格律（Frame）等，下方是製作內容，一列代表影片的一格，左方標示動畫角色的動作（Action）和聲音（Sound），右方的數字則代表動畫的前景、背景等不同分層，通常不會超過六層，不然傳統賽璐珞片堆疊時會造成背景模糊。

圖 6.6　律表

動畫導演或資深動畫師（原畫師）會在律表上預先計畫，標示出角色的動作、嘴型等，製作動畫時就可以讓其他動畫師依律表規劃繪製，作爲整個動畫製作生產線溝通的工具和依據。

目前，臺灣已無常態性的大型逐格手繪動畫生產線 [8]，因此中生代（40 歲左右）或更年輕的動畫師多半不使用律表，以手繪技術爲主的動畫藝術家也不見得需要這樣的工具，例如本書訪談的動畫藝術家王登鈺在繪製的過程中，若覺得動作速度不夠快便會使用抽格方式提高動作速度，需要慢一點就增加張數，另一位訪談的動畫導演蔡志維亦是如此。

7　資料來源：陳世昌老師「動畫聖堂」網站：http://anibox-toon.blogspot.tw/。
8　手繪動畫代工從 90 年代起陸續移往中國。

但若爲商業導向的動畫影片，製作規模較大，分工較細，仍需律表協助工作上的溝通與分配。目前較新的電腦繪圖製作軟體，例如日本商業動畫大量使用的RETAS[9]，即有律表的功能。

拍攝系統

簡易的拍攝系統（圖6.7～圖6.8）是以定位尺固定紙張或賽璐珞片的位置，並設置基本燈光，進行逐格拍攝的設備。目前大多是數位設備，直接連接電腦、儲存影像，攝影設備可以用手動或電動的方式調整鏡頭和手繪圖像的位置，高級一點的拍攝台（圖6.8）可以平移拍攝台的位置來代替攝影機的移動，製作出類似攝影機轉動或平移（Pan）的效果。

圖 6.7　拍攝台（攝於美國紐約 Rochester Institute of Technology 的 School of Film and Animation）

較大型的專業傳統拍攝系統（圖6.9），是目前放置在臺南藝術大學的Oxeberry動畫拍攝台，有許多機械控制鈕可以調整攝影機的高度、拍攝平台的方向移動及轉動等，圖中的拍攝設備使用的是 16 釐米或 35 釐米的傳統底片。

9　RETAS 是 Revolutionary Engineering Total Animation System 的簡稱，是日本 Celsys 公司（株式会社セルシス）發售的軟體。

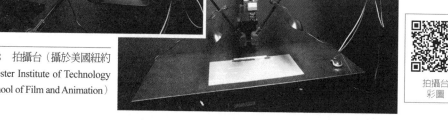

圖 6.8 拍攝台（攝於美國紐約 Rochester Institute of Technology 的 School of Film and Animation）

拍攝台
彩圖

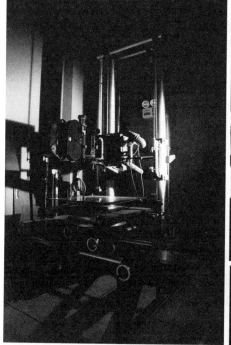

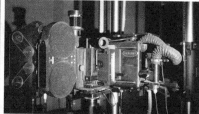

Oxberry
拍攝台彩圖

圖 6.9 Oxberry 拍攝台（攝於臺南藝術大學動畫藝術與影像美學研究所）

數位媒材

隨著數位化的來臨，作畫、上色都可以在電腦上完成，數位工具逐漸取代傳統工具。迪士尼更早在 1990 年代就不再使用賽璐珞片，將線條、上色的製作過程完全數位化。Adobe 公司的 Photoshop、Illustrator、Flash 都可以完成線條繪製和上色的動作，甚至還可以將數位板繪出的不平整線條平滑化，Toon Boom 及 RETAS 則是目前在製作商業平面線條動畫被廣泛使用的軟體。

動畫藝術家王登鈺目前大多直接使用繪圖板在電腦軟體 Flash 上作畫，他採用這種製作方式已經有十年以上，僅在打草稿和構思時使用手繪。他認為在電腦上創作的好處是「快速、方便，容易上色、算圖或輸出檔案，還可以 undo（回上一個步驟）」。但是用數位板繪製和使用傳統媒材製作的方式，在繪製的手感上仍有些許不同，**「（與手繪質感）還是不一樣，筆觸不一樣，電腦比較方便，但是筆觸沒這麼細膩，像我在 Flash 畫的向量線比較硬、比較呆板。」**

製作流程

逐格手繪動畫在商業製作流程如同工業生產線一般，需要大量人力（圖6.10）[10]，從文字劇本、角色與場景設計到分鏡繪製，接著試鏡並確定聲音表演演員，錄製完聲音之後，與分鏡圖結合成為動態腳本[11]，這才完成前製作業。

進入製作流程後，首先在工作手冊（Workbook）中根據前製時的分鏡和動態腳本做更進一步的工作分配，構圖（Layout）部門繪製構圖草稿，確認場景範圍和角色位置，草稿完成後拷貝一份給動畫製作部門（動畫部門還可以分為負責關鍵影格（Key frame）的「原畫師（Animator）」[12]和負責繪製補間動畫的「動畫師（In-betweener）」），原稿則送電腦部門掃描，加上完成掃描的動畫，經過編輯，就可以進入草稿試片和審核的會議。

10　主要參考 Catherine Winder 和 Zahra Dowlatabadi 的著作《Producing Animation》，並參照雲林科技大學陳世昌老師「動畫聖堂」網站（http://anibox-toon.blogspot.tw/）稍作修改。

11　有時也稱為動態分鏡（Animatic 或 Story reel）。

12　原畫師和動畫師是在日本和臺灣的說法，「原畫師」在日本和臺灣所負責的工作稍有不同，基本上，在日本的系統中，原畫師還要負責基本構圖和鏡頭、鏡位的設定。（資料來源：陳世昌老師「動畫聖堂」網站：http://anibox-toon.blogspot.tw/）。

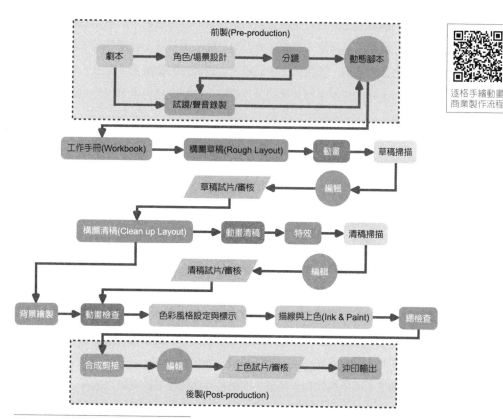

前製(Pre-production)

劇本 → 角色/場景設計 → 分鏡 → 動態腳本

試鏡/聲音錄製

工作手冊(Workbook) → 構圖草稿(Rough Layout) → 動畫 → 草稿掃描

草稿試片/審核 ← 編輯

構圖清稿(Clean up Layout) → 動畫清稿 → 特效 → 清稿掃描

清稿試片/審核 ← 編輯

背景繪製 → 動畫檢查 → 色彩風格設定與標示 → 描線與上色(Ink & Paint) → 總檢查

合成剪接 → 編輯 → 上色試片/審核 → 沖印輸出

後製(Post-production)

逐格手繪動畫
商業製作流程

圖 6.10　逐格手繪動畫的商業製作流程

　　當草稿審核通過後，就進入統一修正造型的清稿環節，清稿人員需要具有描繪漂亮線條的手感，將原本凌亂潦草的線條重新描繪、修正，這段時間特效人員也會繪製煙霧、水流等效果，這部分完成後會再舉行一次試片檢討。

　　其中在草稿和清稿完成時進行的試片審核會議，在美國稱為「Sweat box」，相傳是因為迪士尼公司在觀看影片時，通常是在一個很悶熱的小劇院，參與的人都會流汗（Sweat）而得稱；另一種說法是，在這個場合要面對迪士尼本人的批評，因此大家會緊張得流汗[13]。試片會議中，導演、製片、動畫指導等都會參加，也會利用這個機會集思廣益，從各個角度提出需要改進的地方，讓影片更好。

13　參考 Catherine Winder 和 Zahra Dowlatabadi 所著《Producing Animation》。

清稿環節的試片會議完成後，便進入描線和上色（Ink & paint）的階段，清稿後的構圖加上顏色、陰影等細部做背景的詳細繪製，動畫部分則在檢查完成後，先經過色彩指定人員確定所有角色哪一部分該上什麼色彩，指定色號後送到上色部門描線、上色。上色完畢再經過最後的總檢查，就進入合成剪接的後製階段，完成後便進行最終的試片審核，通過審核後就可以沖印到底片或是數位輸出。

逐格手繪動畫繪製

在動畫的繪製方式上，不管是大規模的商業製作或是小規模的藝術導向製作，仍是以關鍵影格製作法（Pose-to-pose）為主。動畫導演王登鈺認為在業界做逐格手繪動畫時，最好能不斷的精進繪畫能力，「這些（繪畫能力）可以花時間去彌補，一定要練，不然動畫就沒得玩了。」除此之外，還要多嘗試不同風格的東西。他提到，在錄影機時代，宏廣[14]的資深原畫師會一格格暫停，把紙放在螢幕上描繪，因為有些東西若沒畫過，就不會知道差異在哪裡。他也提到在宏廣公司工作時（1990年代）的動畫檢查機制，動畫師交出去的畫作，會由美國公司的派駐人員在一些關鍵影格蓋上黃紙後修正、註解，從這樣的經驗中慢慢去練習不同風格的角色動畫，而繪畫線條往往是最關鍵之處。

逐格手繪動畫有些看來線條單純，但實際繪畫時並不容易，王登鈺也提到《辛普森家庭》（The Simpsons）在臺灣代工製作時的嚴格要求，包含整個造型在轉身時的立體感、每張怎麼轉變、線條如何變化等，要求非常精細。更早在畫加菲貓的時候，以為造型很簡單，馬上拿一張紙來憑空試畫，卻怎麼也畫不出那個味道，不論線條的走線、轉角，或手指頭肥胖的感覺都很微妙。又例如藤子不二雄畫《哆啦A夢》裡的建築，線與線相接處會有一個收尾，如果畫得不同，看起來就會覺得哪裡不對卻又說不出來。動畫裡面還有更多風格與動作表演的問題，例如一拳揮出去有沒有緩衝，緩衝的力道多少都很不同，若不連貫，看起來就不像是同一部片。

導演蔡志維也特別提到目前手繪人才難尋的問題，找到的人手往往不能順他的原畫，會有變形的現象，但電腦軟體的熟悉度大多不錯。這個問題的原因應該是手繪的美感訓練所需時間較長，也與自從逐格手繪動畫代工產業移往中國後，訓練上的斷層有關。

14 宏廣是王中元在1978年成立的動畫公司，主要業務是美日動畫的代工訂單，曾是全世界出口量最大的動畫代工製作中心。

但是，近年來，每年都有國內學生做出視覺風格和繪製技術令人驚艷的作品，例如 2012 年臺灣藝術大學多媒體動畫系的學生畢業作品《殺人犯》（圖6.11）、2013 年的《死神訓練班》（圖 6.12）和《虛》（圖 6.13），還有 2014年南臺科技大學視覺傳達系學生的畢業作品《奈也安妮》（圖 6.14）。臺灣並不乏藝術導向上表現優異的逐格手繪動畫作品，特別是臺南藝術大學動畫藝術與影像美學研究所的學生作品，若從商業導向的角度看來，這幾部作品幾乎到位，甚至可以繼續發展成為電視影集。

圖 6.11　《殺人犯》

圖 6.12　《死神訓練班》

圖 6.13　《虛》

圖 6.14　《奈也安妮》

殺人犯
彩圖

死神訓練班
彩圖

虛
彩圖

奈也安妮
彩圖

6.2
訪談王登鈺：做好基本功，進入職場前盡情創作

王登鈺

　　畢業於復興美工，曾賣過早餐、製作過電視節目道具、畫過廣告腳本，直到後來在知名動畫代工公司工作，在動漫創作上，已有二十多年。曾為國片《囧男孩》中以名作家王爾德童話《快樂王子》為藍本繪製動畫，並曾以歌手雷光夏《造字的人》MV，入圍金曲獎最佳音樂錄影帶導演，並繪有漫畫《金魚 LOVE 夢路》、《Jack & The Beanstalk》、《秘密耳語》、《夜的事變》、《QQ-1》，圖文集《幽暗小徑之風景》等書。2019 年以《金魚》獲得金馬獎最佳動畫短片，2021 年以 VR 作品《紅尾巴 Ep.1》入圍威尼斯影展。

在動畫業界的經驗談

　　張晏榕（張）：可否談談做動畫的歷程？

　　王登鈺（王）：我二十幾年前（1980 年代末）就在做動畫。就讀復興美工時半工半讀，畢業後，最早是在一間小公司做日本動畫，幾年後才到宏廣。

　　早期還沒有電腦，需要慢慢摸索出自己想要畫什麼。在代工的過程中學到很多技術，算是打基礎。幾年後才開始有自己的創作，不過中間也不是一直待在動畫公司，也有做過雕塑或其他工作，還有漫畫。

　　在宏廣工作一段時間之後離開宏廣開始接外包，大概在 1996 年宏廣又找我回去動畫和遊戲開發部門，部門的主管不太管我，讓我自由發揮，從那時開始才有自己的創作。

　　張：說到宏廣，他的動畫原創發展似乎不太順遂？

　　王：宏廣的自製片是另外一個部門，我們（動畫和遊戲開發部門）在他們開始製作《紅孩兒：決戰火焰山》之前，整個團隊就已經離開宏廣，另開一家公司。

宏廣的習慣是做完整部長片之後才去發行，但我們沒有直接做長片，而是做出很多風格不一樣的短片、樣片去提案。

張：所以就是看哪一個提案有過、有資金才繼續發展？

王：對，因為如果像宏廣的方式，可能花三年做一部長片，但又不見得符合市場的期望。我們的方式是一年下來會有十幾個提案，三、四年下來就會有二、三十個提案，讓別人有很多選擇，選到對的東西再來做。

張：後來這些計畫，有完成的或到現在還繼續在做的嗎？

王：2002、2003 年我們的團隊進了遊戲橘子[15]，但還是做動畫，沒有進入遊戲製作領域。後來有人看中《水火：108》這個案子，我們一直追蹤買家，很積極地去跟買家聯絡，總共做了六、七年。

張：《水火：108》大概有多少人在做？現在還在做嗎？

王：團隊最早大概是十一個人，現在是二十幾個人。《水火：108》大概在前年做完。我們還有另一個系列叫《米各說》，風格比較接近繪本，那個系列也在國外播映過，大概有六十集。

15 臺灣的遊戲公司，1995 年成立，以經營網路遊戲「天堂」崛起，亦製作原創動畫，網址：http://tw.gamania.com/。

圖 6.15　《水火：108》

圖 6.16　《米各說》

水火：108
彩圖

米各說
彩圖

張：這是屬於電視動畫的部分了，要怎麼做才能在國外播映電視動畫呢？

王：進行的程序是：提案過了，有了金主和製作公司，接下來去找播放頻道，例如英國或美國的頻道。

2003 年《水火：108》獲得新聞局頒發的雛型獎，隔年在坎城的 MIPCOM[16] 展出，那時有一個非常好的業務，積極緊盯買家，最後真的成功了。很多買家會說有興趣，甚至簽了意向書，但那都不算數。甚至迪士尼簽了，但也可能是因為他們不想被 Cartoon Network[17] 或華納拿到這個案子。

張：也就是說，如果簽了意向書，就只能跟他們合作？

王：其實頻道通路也是亂槍打鳥，簽約時若沒有但書，可能兩、三年都不能對別人提案，所以後來簽約就會給一個期限，例如半年之內還沒有進一步的動作，這個約就無效。

張：這也是慢慢地累積經驗。

王：像 Cartoon Network 之前還有一個策略：他們真的很有興趣的，像《膽小狗英雄》（Courage the Cowardly Dog），雖然真的很有興趣，但只會先讓你做一集，一集大概十一分鐘或二十二分鐘，做完之後他會找時段在頻道裡試播，連播三個月或半年，最後根據收視率來決定要不要繼續下去，而這部片很幸運做了十幾年。

圖 6.17　《膽小狗英雄》

張：我記得這部片最開始好像是學生作品？

16　在法國坎城舉辦的電視娛樂市場展，舉辦期間通常是每年十月左右。
17　原本由美國透納（Turner）廣播公司成立，專門播放動畫節目的有線電視頻道，後來併入跨國媒體企業時代華納（Time Warner），在許多國家有播放，包含臺灣。

圖 6.18　《探險活寶》　　　　　　　圖 6.19　《愛吃鬼巧達》

　　王：這部片也有在宏廣做，導演是個瘋狂的老外，跟他的作品一樣。美國這樣的作品不少，這幾年還有《探險活寶》、《愛吃鬼巧達》，那種東西都不知道是從哪裡想出來的。

　　張：我們東方人應該做比較適合自己的題材，跟他們比拼這種美式幽默，可能真的贏不了，有些文化上的差異。

　　王：我覺得真的應該分析一下，他們是怎麼想出來的，臺灣的創作者太嚴肅，他們東西很古靈精怪，可是裡頭還是帶有值得思考的部分。

　　張：我對這個也滿有興趣的，關於「怎麼搞笑」這件事，在動畫中是很吸引人的元素，東方學生大部分都比較嚴肅、比較保守，好像被框架、道德框住了。

　　王：對，西方的說話方式也和我們不同。

　　張：我念書的時候，美國學生上臺就能講出瘋狂的點子，東方人就比較吃虧。

　　王：我覺得那才是動畫的靈魂，畢竟技術方面會有專精的人幫你表達，但是概念想法的東西，不是每個人都能想到。

帶著童眞又有些恐怖的個人風格

張：最近的計畫是什麼？

王：大部分是合作案，做動畫曠日廢時，我不喜歡花這麼多時間。文字和漫畫比較快速，也可以用快速的方式創作，像《積木之家》，這種規格個人大概一年可以完成。故事是重點，寫作是必要的磨練，不一定要寫動畫故事，因爲文字到後來是萬用的。

這幾年的案子，像《囧男孩》（圖6.20），不算是接案，比較像合作，有創作的成分我才做。《囧男孩》的導演不會管我做什麼，這樣比較好發揮，他們到要剪接的時候才會看到我的東西。

圖6.20　《囧男孩》中動畫片段劇照

張：我第一個看到你的動畫作品就是《囧男孩》裡的動畫，很棒！後來我又從你的部落格看到其他作品，覺得很有自己的風格，帶一點童眞又有點恐怖。你是怎麼開始從創作去摸索出一個自己的風格？過程是怎麼樣呢？

王：有一部分是靠寫故事去探索出來的，當然也是因爲我不喜歡做別人的東西，所以要想辦法找自己的東西。

張：所以一開始都是從文字去發想？

王：有時候是一些畫面，有時候是畫出來的畫。《囧男孩》剛開始也很混亂，雖然有劇本，但是想不到要畫什麼，經過不斷地測試，到畫出畫面，覺得「就是這種感覺」，有欲望想要將前後左右的畫面補齊。

張：所以你會隨身帶筆記本？

王：會，不然會記不住。

張：所以最開始只有文字劇本，還沒有分鏡？

王：還沒有，等於說整個風格跟概念是靠一張圖延伸出來的。

張：那時候你是一直畫，還是會去看其他的插畫作品？

王：通常我在畫的時候不會看，不畫的時候才去看，因為我很怕學到別人的東西，主要是靠以前看過的印象去轉化成自己的。

我之前做過一次評審，很多學生的作品裡，連基本動作都畫不好，這部分是需要透過模仿和花時間去學的，例如走路，其實走路包含各種情境、情緒和物理現象。

張：也就是剛開始學動畫要「蹲馬步」？

王：寧可（學校）一年什麼都不教，只練基本功。

張：有時候會看到讀美術的學生，太強調原創，怕跟別人一樣，可是基本功還不夠。

王：我覺得做原創就算想得到，手做不到也是沒有用的。原創是一種思考活動，不是去胡亂嘗試，而是必須看過很多東西，想辦法閃躲別人走過的路。每個人都有自己的創作欲望和想像，若沒有經過淬鍊就會變得粗糙，經過若干年後用完了，你也沒招了。

對於動畫創作的建議

張：你做的大部分是手繪動畫，在前製上有什麼需要注意的嗎？從故事發想到分鏡（Storyboard）的階段什麼比較重要？

王：前製的時候，我的造型不會一次到位，這也是經驗，會有模糊的雛型，然後就直接進入分鏡。在分鏡裡，先用大概的樣子去想像，分鏡的過程中會愈畫愈具體，像表演方式或是各種角度都會被畫出來，自然就會找到那個「形」。反而有時候先設定好造形，演起來不是這麼順暢。

剛開始只是大概有個高矮胖瘦的感覺，畫的時候不知不覺地，那些表演方式、表情都會出來，後來再整理就比較具體。

　　張：感覺手繪動畫師在畫的過程中慢慢地賦予角色生命。

　　王：對，光是畫三視圖有點呆板，也想不出表演方式，這時會多畫一些表情和動作。

　　張：你在製作的時候，會先估算要花多少時間嗎？怎麼估算？

　　王：用動態腳本。

　　張：是動態腳本有多久就可以知道要做多久嗎？會不會跟場景裡的精緻度有關係？例如一分鐘要做多久？

　　王：會有差別。像我做雷光夏的音樂 MV《造字的人》（圖 6.21）的時候，時間只有整整三個月，所以我把時間表一天一天排好，全部算完，變成在那一天之內要做到怎麼樣的程度為止。

圖 6.21　《造字的人》MV 劇照

例如我每天只能做一個鏡頭，那一個鏡頭當天能做到什麼樣的程度，就到此為止，沒有時間修了，不要想再花多少時間做得更好。時間是訂好的，除非可以提前做完，把多的時間拿來修正之前覺得不滿意的，但也是到今天為止。

張：這很難吧？通常會想把它修得更好，每一個鏡頭，如果要修到完美永遠修不完，所以每天的鏡頭都會想要把它做得更好一點，時間就差不多了，不可能再回去修其他的。

王：那時候的策略就是這樣的，我花了一半的時間在做場景，也就是美術上，當時是希望若動畫沒什麼好看的，至少靜態畫面好看。

張：所以在創作的時候就會比較自由嗎？

王：我現在也盡量訂這樣的時間表，例如我有在畫漫畫，也會定一個時間，沒做完就不做了，因為我還有很多想法要去實行，不能耽誤到其他事，等以後有時間再做。

張：前面你提到除了動畫之外，也做過雕塑，工作室中的建築雕塑（圖6.22）是因為興趣而做的，還是有打算運用在動畫裡？

圖 6.22　工作室中的雕塑

王：最早的一棟是爲了要做偶動畫而做的，做了一陣子後停下來，後來又陸續做了類似的東西，去年有個在策展的朋友說，他覺得這可以做成展覽，就擴大規模。

我覺得學生畢業不要急著找工作，在三十歲以前把基礎打好，做自己的作品，等進了業界就再也沒機會創作了，你會被綁在一個流程裡，例如做 3D 模型的人就一直在做模型。

張：也就是說，在進入穩定的職場之前，可以先測試自己的能力？

王：是的，學完就去做重複的工作有點浪費，那種工作就算沒有進大學或研究所，半年，甚至三個月就能把你教到會。有些老師會擔心學生沒有出路，可是我覺得真正的出路是要有自己的作品，那個作品是真正有你自己的特色的東西。

張：的確，每個人都有不一樣的地方，都能創作出獨特的作品。

6.3
訪談邱士杰：從藝術動畫到網路自媒體動畫頻道經營

邱士杰

　　畢業於國立臺灣藝術大學多媒體藝術動畫學系，2019年以作品《基石》在世界各國影展受到矚目，並獲得奧斯卡最佳動畫短片角逐資格。近年經營自媒體動畫頻道，以「床編故事」廣受喜愛。

藝術動畫學習與參展經驗

　　張：可否先談一談您學動畫的過程？

　　邱：大學在臺藝（國立台灣藝術大學多媒體動畫藝術系）學動畫的時候就是想做一些原創動畫，因為從小就喜歡說故事，那時候想做的是像皮克斯或迪士尼那樣的動畫，所以學了 3D 電腦動畫。可是後來發現自己喜歡的還是 2D 的手法和風格，所以到研究所的時候重新嘗試拿起畫筆去畫，畢業作品《基石》（圖 6.23）是一個嘗試，用我喜歡的手繪風格去製作，從發想故事到製作總共花了三年時間完成，在讀研究所之前，還有一年的時間到南加大學習。

圖 6.23　《基石》劇照

張：在南加大的那段時間有沒有得到什麼樣的養分？

邱：我覺得對我來說最大的養分是實驗動畫的課，因為在臺灣大都學的是動畫的技巧、3D 的製作方式等，接觸到停格偶動畫覺得非常好玩，也是那時候開始不想再做 3D 了，那時候連找實習的時候都刻意不說自己會 3D，而是想畫分鏡。

張：《基石》取得奧斯卡的入圍資格，可否談談那時參展的狀況？

邱：因為這部片我花了很多時間，所以要怎麼投影展也做了很多功課，大大小小的影展可以報的我幾乎都報了，那時已經有像 FilmFreeway 這樣的網路平台，免費的當然會投件，一開始連付費的影展也投件，但後來慢慢會篩選一些比較有公信力的影展，奧斯卡的入圍資格是因為在亞特蘭大電影節得到最佳動畫，所以可以報名角逐。

YouTube 自媒體動畫創作與經營經驗

張：後來是怎麼決定往 YouTube 自媒體的方向發展？

邱：《基石》跑影展的時候發現看到影片的基本上是會跑影展的觀眾，自己做的作品想要跟更多觀眾溝通，更主流一點，畢竟自己常看的也是日本動畫、迪士尼、《辛普森家族》之類的作品，是大眾會喜愛，同時又有藝術價值，甚至是生活文化的一部分，就想創作這樣的作品。

那時候 YouTube 應該算已經發展到成熟的階段了，我覺得是很好的切入點，成本也不高，頂多就是看的人少一點，就試試看。

張：是不是獲得什麼樣的鼓勵後就持續以這個形式創作？

邱：主要應該是流量。在做了兩三部之後，有了一個爆紅的感覺，按讚和觀看次數直線上升，就覺得可以再更投入在裡面。

另外就是做了一個多月後就開始有廠商寄信來，希望能夠業配，業配得到的金額已經超過我過去接案製作的金額，就覺得可以全職投入「床編故事」的製作。

張：比起以前所做的廣告，或是比較長的動畫作品，放在 YouTube 上面的作品在故事上有甚麼需要考慮的？

邱：像《基石》這樣的動畫其實是一個藝術品，是從我個人出發，把內心的想法闡述出來，廣告剛好相反，就是以顧客為導向，例如一些活動、遊戲的宣傳影片，就是說出顧客想要說的話，也有客戶想要的風格，要去仿造出來，自己發揮的空間不大。

但是現在的業配作品就很好發揮，客戶來找我像是聯名的感覺，只是想要露出，不會對故事有太多意見。

張：他們可能就是喜歡你的說故事方式，你的風格才希望找你合作。

邱：對，所以自由度比較大，溝通成本也比較低。

張：如果是你自己發想的故事通常是如何發想？

邱：我通常從生活經驗去取材，像是等公車時遇到誰這類大部分的人都體驗過的，「床編故事」拍西瓜就是挑水果的經驗。把這些經驗用一些比較有趣的方式去呈現，大部分是誇張的表現，例如說西瓜會講話，或是拍一拍西瓜爆炸等等。

張：說故事的節奏怎麼練習？

邱：好像也沒有怎麼特別去塑造，就感覺這個點應該何時停頓？何時加快？如果說有稍微學習的話應該是美式的《蓋酷家庭》、《辛普森家庭》這類的喜劇動畫，是讀研究所的時候發現自己很喜歡看。

張：YouTube 影片在製作上需要很快速，有沒有甚麼訣竅？

邱：一開始是想到什麼就做什麼，所以比較慢，相對成本就高，大概兩個禮拜才做一部，後來就把每一個環節做細分，像是美術設計、分鏡、動態製作等。我們現在的方式是腳本用文字寫出來，然後配音，直接做動畫，沒有做分鏡。美術設計如果是同樣角色也可以省下來，所以製作上只剩下配音和動畫製作調整就可以了，然後善用軟體之前建立起來的素材庫。

張：大概花多少時間寫腳本？

邱：如果是我個人兩三分鐘的片應該一個下午就可以寫完，如果是廠商的業配，因為還要想如何置入，又不能太商業，加上溝通大概要兩天。

張：製作這樣串流平台上的動畫，軟體工具上有什麼建議？

邱：我是推薦用 Adobe 的 Animate 去製作，其實就是以前的 Flash，製作比較快速，資料庫的功能很實用，也有數位剪切（cut-out）的功能，而且它畫出來的是向量圖，輸出周邊產品都蠻方便的。

張：對於目前這樣自媒體頻道發展有什麼看法？

邱：如果在不同時間問我可能有不同的答案，跟 YouTube 的演算法改變有關，我剛開始製作的時候大家都在推比較長的影片，現在大家反而都在推短片。而且現在每個平台都在搶內容，例如 YouTube Shorts、Line Voom，如果是現在這個時間點（2022 下半年），推薦大家做 1 分鐘以內，適合手機直式觀賞的短影片，會很受歡迎。目前短片在台灣還沒有分潤營利的模式，可能明年就有了，但如果是做 IP 的話，就是一個很好的方式，因為曝光量大，例如做一個可愛的角色，產製很多影片，可以大量流傳。

張：目前網路上的創作者會固定做長或短的影片嗎？

邱：有做長影片的一定也會做一些短的，因為會帶一些流量過來，也有創作者專門做短的，等待未來的收益。

王 [18]：看到「床編故事」目前有會員制，成效如何？

邱：我是看有什麼新的工具就會嘗試看看，目前其實會員還沒有經營得很好，主要是回饋給一些很喜歡我們作品的粉絲，會贊助多一點的金額，我們也會回饋給他們一些贈品，像手機桌面、電腦桌面等等。

王：我還有看到你的動畫直播，是怎麼執行的？

邱：我們是用動態捕捉（motion capture），這個領域其實跟目前的 VTuber

18 全華圖書主編王博昶

是重疊的，後來覺得不是我們想專注的，VTuber 大都是女性角色，但我們是可愛搞笑的 IP 角色。

張：對於經營 TouTube 頻道有什麼建議？

邱：我覺得是要找到自己的步調，有些人會在某一段時間大量發片，但卻不固定，可能要找到一個平衡，有固定產出又不會影響到自己的生活；另外製作的品質也要穩定，不然會造成觀眾的流失；還要常常觀察這個市場的脈動，有沒有新的科技？或是大家都在討論什麼？

其實我大概一週花兩天真正製作，其他時間都在思考內容。

王：故事和角色的重要性怎麼看？

床編故事角色
群彩圖

圖 6.24 「床編故事」角色群

邱：我覺得有些影片故事非常棒，但不容易賣角色，像《動物方城市》，反過來有些故事不一定很複雜，但適合賣角色，例如「小熊維尼」，當然是最好在前期的時候都一起規劃。

但在頻道經營時一開始也不一定知道，像「床編故事」（圖 6.24）裡的角色小雞汁不是畫得很細，可是他很紅，就畫得更細一點，放在其他故事也很紅，就覺得可以當作明星角色。

6.4
訪談楊子新、劉晏呈：發自內心的創作

楊子新

　　臺北藝術大學動畫學系第一屆畢業生，畢業後赴美國加州藝術大學（California Institute of the Arts）進修，動畫作品《午》、《然後呢》、《枝仔冰》、《多幾咧？》曾在國內外多項影展入圍與獲獎，學成歸國後，與劉晏呈共同創作的《轉啊》獲得 2021 年臺中國際動畫影展臺灣首獎。

劉晏呈

　　畢業於實踐大學媒體傳達設計學系，赴法國 Gobelins 動畫學院進修，2018 年畢業作品《阿公》在國內外影展入圍與獲獎，返國後持續動畫與插畫創作，與楊子新共同創作的《轉啊》獲得 2021 年臺中國際動畫影展臺灣首獎。

國內外動畫學習的經驗

　　張：請兩位分別談談動畫學習的經驗。

　　劉：我是實踐大學媒體傳達設計學系數位 3D 動畫設計組，大二的時候有教 2D 動畫，可是沒有這麼專業，一開始都是用那種 AE 做的動畫，那時就比較喜歡 2D 製作。

　　畢業後是先去上班，是在一個做 IP 的公司做角色設計，也做美術跟一些插畫，或做一些遊戲、書等等，做了差不多兩年多。

　　張：是什麼契機去法國 Gobelins ？

　　劉：因為我覺得每天都在公司畫一些圖，做同樣的事情，雖然薪水還不錯，但沒有做出什麼東西的感覺。

我原本是想申請英國的皇家藝術學院（Royal College of Art），英文我也都準備了，當時因為以前在實踐都是自己當導演、獨立製作，所以覺得 RCA 可能比較適合我。

Gobelins 以前只有大學部，要 25 歲以前才可以考，但我那時已經超過 25 歲，而且要會講法文，後來突然發現那年 Gobelins 突然開了一個班，是英文授課的，而且不用英文檢定證明，考試是面試跟看作品集。

張：是看動畫還是平面的作品？

劉：是看動畫，DemoReel 或角色設計、美術設計，然後申請上了，在那邊讀了兩年，那邊大學有四年，等於是轉進他們的三年級開始念。

張：進去就差不多要開始做畢業製作了嗎？

劉：第一年大都做分鏡的練習，包括角色對嘴型的練習，還有一些團體的作業，第二年才開始作畢業製作，就是《阿公》（A Gong）（圖 6.25）。

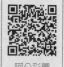

阿公彩圖

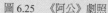
圖 6.25　《阿公》劇照

張：子新學動畫的過程是？

楊：其實一開始沒有要學動畫的，因為自己很喜歡畫漫畫，想做跟漫畫有關的事，當時在我腦袋裡跟漫畫最有關的就是動畫，那時還不知道他們是完全不同的東西。

我讀的是曉明女中，不是美術班，雖然對術科比較沒自信，但學科的成績還不錯，那時有考慮台藝（國立臺灣藝術大學多媒體動畫藝術學系），也偶然發現北藝大（國立臺北藝術大學）開了一個新的系叫動畫系，雖然覺得有點風險，但好像可以試試看，申請上了就進去念。

　　進去後發現有很多的挑戰，因為發現這個系有許多都還都沒準備好，不如想像中的順利，但是念到第三年的時候，我就到英國的伯恩茅斯藝術學院（Bournemouth University of the Arts）交換學生，要感謝北藝有這個計畫可以讓我出國，去了半年。在那邊認識了很多的朋友，有一位之前是讀加州藝術學院（California Institute of the Arts）的同學，感覺是個夢幻的地方，就很嚮往。我那個時候印象最深刻的是，幫大四的朋友做完他的畢業製作，那是團隊練習，半年的練習結束後就回台灣，把學位念完。

　　我同時也申請了加州藝術學院的學程，從英國回來後就看到加州藝術學院的信寄來了，有申請上很開心，但也知道非常貴，於是就開始評估，發現預算真的不夠，也不想沒拿到北藝大的學位就直接過去，所以決定請他們先保留一年，同時看有什麼經費、學貸可以申請，也邊畫同人本賺錢，所以台灣這邊就順利做完畢業製作，之後就過去唸書。

　　張：那在北藝的畢業作品是什麼？

　　楊：是《午》（圖 6.26），這部片到現在居然還在國際流傳，例如被邀請到法國克萊蒙費宏影展（Clermont-Ferrand International Short Film Festival）觀摩，我想是因為那時在創作的時候沒有任何的野心，就是想要做完這部片，製作過程也很開心，就和後來跟晏呈合作的《轉啊》是一樣的道理，很單純的想把這部片完成。後來在加州藝術學院完整念完四年就回來了，在台灣找工作或者申請補助都常看重學位，確實也加很多分。

　　張：兩位可否談談國外的動畫學校跟台灣有什麼不一樣的地方？

　　劉：實踐當時技術課比較少，沒那麼扎實，剛到 Gobelins 的時候，分鏡、動畫的技術就學到很多。雖然只有第一年在講這些基礎，不管是寫故事或其他，每個階段都會跟老師討論。

午彩圖

圖 6.26 　《午》劇照

　　也會有在錯中磨練，去學習。動畫製作流程比較扎實，老師比較嚴謹，而且每個階段會請不同的老師來教課，有的是從業界來的。

　　張： 在歐洲是不是有 workshop 的模式，例如這個階段的老師來幾個禮拜，結束了就換另一個老師來，比較沒有像台灣把課排的很清楚，例如是「3D 電腦動畫」，比較多一段一段 workshop ？

　　劉： 其實都有，他們會請不同的老師，可能這兩個禮拜都是做動態腳本，之後做其他的練習⋯而且我覺得國外的老師人有些太好，好像你做什麼或要改哪裡都沒關係⋯

　　張： 那子新那邊呢？

　　楊： 我們那邊大部分的老師也都蠻好的，至少我遇到的老師都是這樣子，不會把你的作品說得很差，會鼓勵你，下次可以這樣子做。

　　學習上也是差不多，感覺比較有學到東西，他們的 pipeline（流程）比較完整，所以在教學時有很多的經驗可以分享。

　　張： 會跟你分享實際製作時會碰到的問題嗎？

　　楊： 對，或他們會分享自己在創作時修改的過程。比如說角色設計，在台灣沒有收穫那麼多，是因為我並沒有看到老師在畫的那個過程，他沒有跟你說

這是怎麼做到的，就只是你看他畫，然後學，有問題就問他，在台灣我碰到的是這種學習方式。

國外的老師比較有邏輯性，他會跟你講有一、二、三步驟，這些步驟的過程是什麼，在上課時也會實際讓你看到，還會同時用 demo 去畫，我覺得這有很大的差別。

最主要可能應該還是分享的過程，在台灣還是比較像是被教東西，比較沒有辦法真正的學到，有點像高中填鴨式教育的延續。

張：在國外比較會討論、互相溝通嗎？

楊：對，在國外比較常討論。

劉：在台灣都不怎麼討論，有分組通常也都討論不出東西，國外的人好像比較會發問。

楊：我也是看別人一直問問題，就覺得我好像也要問一下，不然沒辦法融入，所以鼓起勇氣提問，之後就比較敢去講。其實我覺得台灣真的是填鴨式教育太久了，所以大家上大學的時候沒辦法改過來，我一定要按照老師說的 ABC 這樣做，可是其實沒有一定的方法。

張：的確是這樣，在台灣的學生也蠻辛苦的，從國中開始上課叫大家不要講話，然後上大學又突然要你踴躍發言。

影展經驗談

張：在國內外比賽參展的經驗，對你們有幫助嗎？

劉：我們學校 Gobelins 有請一家公司，請他們幫忙處理報名比賽或影展的事物，會通知我們有入圍，有的如果有補助，就會問我們要不要去。

張：影展通常入圍會有什麼補助？

劉：每個國家都不一樣，國外的頂多補助住宿，而且獎金大都比較少，得獎的話，頂多兩三萬台幣，台灣的獎金就很多。日本好像就會給機票，我之前去東京國際動畫博覽會，他們就有補助機票。

張：那除了獎金之外，對們你有什麼幫助嗎？例如會有人找你去工作嗎？

劉：台灣好像比較有機會，國外得獎也沒有因此得到機會，像之前做《阿公》到處參展，其他同學目前還也沒有因為這樣找到工作的，不過我們去安錫（安錫國際動畫展）的時候，學校有安排一個地方，找了很多公司去設攤位，學生可以去有興趣的公司攤位排隊面試。去的幾乎都是歐洲的公司比較多，安錫也有提案的機會，但是我們學校安排的主要就是找工作的。

張：子新呢？國內外比賽參展的經驗有幫助嗎？

楊：我想最有幫助的是在分享之後，看到大家喜歡台灣的東西露出笑容，會讓我很開心。最有印象的是《轉啊》跟《多幾咧？》（圖 6.27）。《多幾咧？》是我加州藝術學院的畢業製作，看到大家對這幾部片有興趣的感受很好。日本人好像特別喜歡台灣的東西，今年（2022 年）的暑假在廣島的時候，我參加一個訪談完後，有一個高知縣人，透過別人給我一張名片，說他們有興趣邀請我去駐村，所以明年春天的時候我會去那邊駐村。

多幾咧？
彩圖

圖 6.27　《多幾咧？》劇照

我覺得參加影展，對我來說比較像是去交朋友，這次去廣島影展也有遇到上次去新千歲的人，看到認識的人很好玩。因為我很喜歡交朋友，所以我覺得影展對我來說，比較不像是要去拿到什麼機會，雖然還是會有，像這次駐村的機會也是這樣來的，但我覺得這次就是單純的去玩，然後分享。

　　張：看到別人的作品會有一些刺激，或想下一部作品要怎麼創作嗎？

　　楊：以前會，但現在不會。現在會想照自己的步調，因為我前陣子去申請文化部的短片輔導金，要做《恭喜！恭喜！》這部動畫短片，但在製作這部片時，內心有很多的掙扎，好像是為了做這部片而做，完全沒有因為想創作而做這件事情，造成我壓力很大，身心有點問題，所以我現在就先暫停製作。

　　現在會覺得不太想要是因為看到別人做什麼，然後我才會想去做什麼，那是一個發自內心的東西，我現在很想要創作什麼，那就專心的去做這件事情。

協助製作與合作創作的經驗

　　張：子新回國之後的發展如何呢？

　　楊：回來之後因緣際會下，開始幫導演趙大威工作，那時他們問我要不要參加《動物警探達克比》的專案，裡面有很多可愛奇怪的角色。我覺得大威設立他們動畫團隊的初心很棒，大家來這邊就是玩創作。那個時候大威跟黃士銘已經一起做完《幸福路上》了，幫忙製作的很多都是北藝大我這屆的同學。

　　張：《幸福路上》完成後他們在做什麼呢？

　　楊：現在有些朋友已經沒有在做動畫了，有些人是過去王登鈺導演那邊，也有些人是跟我一樣在接案。有些人是做純動畫，有些人是做廣告案或是國外的廣告案，但好像沒有導演。

　　張：什麼契機讓兩位是一起合作製作《轉啊》（圖 6.28）？

　　劉：導演是楊子新，我是做美術、背景跟角色，一開始是子新的提案。

　　楊：案子通過後，是我主動找劉晏呈，他就幫忙畫了一些 Concept（概念圖）。2019 年 11 月我看到台中的這個資訊，隔年 3 月要提案，中間大概兩個多月準備的時間畫 Concept 和分鏡。提案通過後，大概做了一年多。

圖 6.28　《轉啊》劇照

張：音樂的部分呢？

楊：音樂和動畫是同時進行的過程。我們找了台灣的一名客家的創作歌手黃瑋傑。開始先有一個故事架構，音樂就用那個架構先編，前面有人聲，中間有一段音樂，最後再回到人聲。中間主要是講我爸媽的故事，黃瑋傑有來台中取材，問我爸媽過去哪？在哪吃過什麼？還去市場吃東西。

在正式錄音前先來看一下，找靈感，回去後就開始作曲，找錄音室錄音。他在創作音樂的時候，我在畫分鏡。

張：動畫到製作期需要比較多人力，是怎麼分配的？

楊：我是直接去北藝大的社團問，因為北藝動畫系有很多學弟妹，問他們能不能來幫忙？覺得大家都很團結，說一個期限他們就幫忙做，就這樣慢慢一個一個鏡頭做出來，看到成品的時候也覺得他們好厲害，潛力真是不可限量！那時包括幫忙上色的學生大概十個左右。

張：《轉啊》算是台中的委託製作案，這種委託跟自己的創作有什麼不一樣的地方嗎？考量是什麼？

楊：不一樣的地方應該是必須要宣傳台中。可是我覺得有趣的是，雖然是宣傳台中，但同樣也在討論我自己的家。我以前做的作品比較像是在表達跟抒

發自己的感受、情緒，並沒有跟外界有太多結合，但《轉啊》就比較會把旁邊的人事物一起納進來，覺得講的東西是比我自己還要大的東西，但也是在講我，因為是我的家庭、我的家鄉，也是我喜歡的東西，這部片也比較不那麼自我，不會縮在一個角落。

創作過程中，也是第一次跟美術設計合作，我之前有跟音樂合作，但都沒有把權力放出去，以前都是做回來後，我覺得可以怎樣調整，他們再做調整。這次有比較多溝通，其實像是：我相信你，你怎麼做都行，於是他就做得很開心。當然還是會有一些來回的溝通，像是顏色可以往哪邊試試看，但那個只是一個建議，那之後的東西都是他們發展出來的，我看到成品的時候常會覺得很厲害。

張：我記得你說這次製作的過程是很快樂的。

楊：對，這次是很快樂的，我不需要管很多的事情，每次把東西交出去，對方繳回來的我大都覺得很棒，像後來找我姪子來錄他唱歌的聲音，就很可愛，沒有想過說錄完會長成這樣，一切都是一個很美好的過程。

張：等於是放開控制權，帶來了意外的驚喜。

楊：這真的很哲學，當你放開越多，得到的也是越多的東西。

對製作工具和對創作風格的看法

張：對於逐格手繪動畫創作的工具有什麼建議嗎？

楊：現在還是覺得 TVPaint 比較好用。因為很直覺，在畫的時候會直接知道下一步是什麼，是一張一張的，跟真實的手繪動畫蠻像的，如果是像 Adobe Flash，現在的 Animate，介面的設定和畫面對我就是沒那麼直覺。

劉：iPad 的 Procreate 也好用，做簡單的動畫可以，但是畢竟分層沒辦法像 TVPaint，都要一個圖層一個圖層輸出，我都做用來做比較簡單的，像影片時間比較短或內容沒那麼複雜的。

張：對於逐格手繪動畫的市場跟合作，有沒有什麼想法？

楊：如果按規模來說，可能就是越多工作室機會越好吧！像現在北藝畢業學生越來越多，也不希望大家都往國外跑，大家可以在台灣多練習自己的技術，同時又有錢賺，因為這樣產業才會越來越好。

張：會期待有另外一個比較大的，像《幸福路上》這樣的 project，可以大家一起合作嗎？

楊：我個人是比較期待影集，覺得長片好長，比較想看一集一集的。

劉：長的、短的都可以，做得好就好。

楊：做的可愛、做得好，我覺得台灣就是要有自己的特色啦！台灣現在還很缺乏自己的特色，台灣的老師會希望你去找這部片想要做成的風格參考，或你喜歡作品的參考，我不喜歡這點，覺得為什麼要參考別人的。

在國外你在練習時都是直接看著 model 速寫，從裡面找出自己的風格，或者是你在畫角色設計時，去參考很多很多現實世界的東西，慢慢的找出自己想要的風格，而不是直接拿別人的東西來參考，或許台灣就是因為這樣，才沒有所謂自己的風格出現，其實到處都是創意的來源。

張：法國也是差不多這個樣子？

劉：我不知道，因為他們已經有他們自己的風格，發展成他們自己的樣子，就跟美國的不太一樣。

張：我記得晏呈上次分享到一個蠻特別的是，大家都會一起做，例如畫角色或分鏡的時候，都是每個人畫一份，然後大家去討論，我當時覺得很驚訝，跟台灣蠻不一樣，我們通常都會分配好，一個畫角色，一個畫分鏡，做自己的部分。

劉：其實每一組不一樣，也有組是分配好，誰也不管誰做什麼，就做好自己的，但是我們這組就是大家都有做。可能也沒有哪種方式比較好，有些人或許就適合做角色，組員也覺得他做得比較好，其他人也不用做。每一組的狀況不同，風格也不同，例如有的人以後不想設計角色，現在讓他做角色設計也沒有意義。

張：也對，所以還是有不同的情況。如果大家都還沒有很確定要做什麼方向，就是每一種都去嘗試，可能還不錯，而如果已經確定了，就是喜歡畫角色，不要做動畫，不要畫分鏡，那就是直接分配。

　　劉：有好有壞，像我們那組就是大家都畫，變大家意見太多，可是你最後還是要統整出一個風格，尤其我們那組大家的風格都蠻不一樣的。

　　張：我記得你有說後來討論的過程，像是大家覺得你畫的角色風格是大家都喜歡的，所以最後就有一個討論的結果。可能也有成本的考慮，如果時間不夠的話就趕快分配下去，如果時間夠就慢慢磨。

　　楊：也要看這個故事有沒有因為這個風格而加分。

　　張：我記得晏呈說過，現在在歐洲那邊很多是 by project 的製作模式，如果這個 project 需要，再去找動畫師，做完後大家就先離開，加入其他的 project。

　　楊：我覺得這種模式蠻好的，因為如果開了一個工作室，大家都一直擠在這個工作室一起工作，感覺很沒有自由，如果你已經做完你被分配的事情，價錢算好，做完後就可以休息了。可是因為台灣人的工作習慣，就算你跟他說不用這樣，很多人還是會不好意思，待在工作室到六點。

　　就是因為這樣，所以我一直不想開實體的工作室，我不想要大家不想待在這裡還硬要待在這裡面的這種感覺，如果是發包出去，就可以很好的利用時間，大家會比較自在，這是我的想法。但可能也有人很喜歡去工作室，像是去玩貓或吃點東西，或是有人可以聊天。

延伸思考

1. 線條平面動畫在商業製作上和個人藝術創作上需要有什麼不同的考量？
2. 繪製線條平面動畫和靜態繪畫所需的技法有什麼不同？

延伸閱讀

1. Williams, Richard 著，劉怡君譯：《動畫基礎技法》（The Animator's Survival Kit）。2011 年：龍溪圖書。
2. Whitaker, Harold、Halas, John、Sito, Tom：《Timing for Animation》。2009 年：Focal Press。

Chapter 7

剪貼動畫

7.1
剪貼動畫製作

　　剪貼動畫包含剪切（Cut-out）與拼貼（Collage）動畫等，不論是拼貼剪下的圖片，或是加上簡單的關節做成角色，都可歸於此類。過去是需要用到剪刀工具的技法，目前則大部分都可在電腦上進行，手繪角色或拼貼物件經過掃描進入電腦，甚至可以直接以繪圖板繪出，或在網路上搜集拼貼物件，用 Adobe After Effects 等軟體製作動畫。

　　剪切動畫常被稱為「剪紙動畫」，因為紙張是最容易剪切的材料，紙張也可以先用不同的顏料上色，比較精緻的動畫甚至可以加上其他的材質，例如金屬片來增加質感，傳統上的作法是先在不同的紙上畫出角色和背景後，把角色的頭、手、腳等會動的部分剪下分開，再以線和膠帶等方式相連，作成可以動的關節（圖 7.1），圖中小附件是用來更換表情用的五官零件，最後再放在背景上逐格拍攝（圖 7.2）。

　　剪切動畫是最早發展出來的動畫技法之一，畫家或動畫師畫出角色後，除了直接再畫下一張之外，若先將需要移動的部分分開，則可節省重複繪畫的工夫。史上最早的一部動畫長片是由義大利裔動畫師克力斯帝亞尼（Quirino Cristiani）於 1917 年在阿根廷製作完成的《使徒》（El Apóstol），根據 2007 年發行的紀錄片《基里諾‧克力斯帝亞尼，神秘的第一部動畫長片》（Quirino Cristiani, the mystery of the first animated movies）可知，該動畫就是以剪切的方式製作，之後製作的另外幾部動畫長片，例如 1931 年的《皮魯多波里斯》（Peludópolis，圖 7.3），也是以同樣的方式製作。

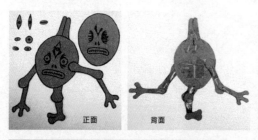

正面　　　背面

圖 7.1　以傳統手工方式製作的剪切動畫角色範例

圖 7.2　將以傳統手工方式製作的剪切動畫的角色放在背景上

前面章節介紹的德國動畫師萊妮格（Lotte Reiniger）、蘇俄動畫師諾斯坦（Yuriy Norshteyn），還有中國的萬古蟾、錢運達製作的《金色的海螺》等，亦是剪切動畫技術的使用者。

　　諾斯坦製作的剪切動畫被使用於線條平面動畫中，並採用多層攝影機（Multiplane camera）製作景深，也在剪切出來的「偶」上黏貼毛髮或其他材料[1]，做出精緻的質感，圖 7.4 是他在 1975 年製作的《霧中的刺蝟》（Hedgehog in the Fog）中的角色。

1　資料來源：芙妮絲著作《Maureen Fur Animation Bible》，頁 239。

圖 7.3　克力斯帝亞尼於 1931 年導演的《皮魯多波里斯》（Peludópolis）

圖 7.4　諾斯坦作品《霧中的刺蝟》（Hedgehog in the Fog）中的角色

剪切動畫也可以成爲一種風格，法國動畫導演歐斯洛（Michel Ocelot）早期的作品《三個發明家》（Les Trois Inventeurs）便是以傳統剪切方式製作非常精緻的角色、物件。他近年來的動畫作品，無論是使用電腦軟體輔助製作的平面作品，如 2011 年的《枕邊故事》（Les Contes de la nuit，圖 7.5）或 3D 電腦技術製作的作品《一千零二夜》（Azur et Asmar）（圖 7.6），仍刻意維持類似的剪影風格，成爲辨識度極高的個人視覺風格。

　　剪切製作方式偶爾也運用在商業製作上，例如加拿大 C.O.R.E 等公司出品的《安琪拉安納康達》（Angela Anaconda）（圖 7.7），美國 Comedy Central 公司製作的《南方四賤客》（South Park）（圖 7.8）最初也是用傳統剪切方式製作，之後才轉爲數位製作。

圖 7.5　《枕邊故事》（Les Contes de la nuit）

圖 7.6　《一千零二夜》（Azur et Asmar）

圖 7.7　《安琪拉安納康達》（Angela Anaconda）

圖 7.8　初期以傳統剪切方式製作的《南方四賤客》（South Park）

拼貼動畫的製作方式基本上與剪切很類似，不同之處僅在於拼貼是從報章雜誌等現成的印刷品上剪下作為動畫物件的圖片，且通常不做關節、角色。此類拼貼動畫常有豐富的質感或圖案。例如 1974 年奧斯卡最佳動畫短片《法蘭克影片》（Frank Film）（圖7.9），導演莫里斯夫婦（Frank and Caroline Mouris）用講述自傳

圖 7.9　莫里斯夫婦 1973 年導演的動畫短片《法蘭克影片》（Frank Film）

的聲軌加上另一段聲軌，都是以 F 為開頭，即呼應自己名字的開頭字母之英文單字作為動畫的聲音，再根據聲音內容大量收集當時雜誌上的圖案做拼貼，逐格拍攝串聯成為動態影像，從聲音到影像都是拼貼的概念，是相當具實驗性的作品。

剪切動畫的製作，傳統上可以使用和平面線條動畫類似的媒材在紙上繪製，而透過裁剪的方式，相當節省重新繪製的時間，有些藝術家因此可以繪製更精緻的角色、圖像，例如吳德淳導演和謝文明導演，使用水墨或炭筆等媒材繪製精緻的圖像後，再以剪切方式組合，製作動態效果並剪輯成為影片故事。

平面線條動畫所使用的律表或許在規模較大的商業製作上會使用，但比較藝術導向，例如本書訪談的以剪切方式製作動畫的兩位導演並不使用律表，謝文明導演特別強調直覺方式產生的靈感：「我比較喜歡以直覺性進行創作，沒有畫分鏡跟律表，畫到哪想到哪，雖然很即興，可是對我來說反而可以得到更多靈感，設計鏡頭的想法也會比較自由。通常是這場戲做完才做下一場戲，而這場戲我會努力去想要怎麼表現，到製作下一場戲的時候，故事也可能會稍微改變，我覺得這樣很刺激，就像你不知道前面有什麼，但繼續往前走。」

關鍵影格（Pose-to-pose）的作法則可能不適合以傳統逐格拍攝方式製作的剪切動畫，因為物件已經擺放在鏡頭下了，拍攝時比較像是停格動畫的製作方式，一格一格調整，然後拍攝。

剪貼的方式也如同平面線條動畫一樣，可以分層為：前景、中景、背景，端看複雜程度，也要看鏡頭是如何設定的。

數位時代中和剪貼接近的製作方式稱之為動態圖像（Motion Graphics），另外有一種動態漫畫（Motion Comic）的製作方式，亦是將原本平面的角色圖像，用 After Effects 等軟體製作出動態，美國漫畫公司 DC 和 Marvel 即會以這種方式將旗下的漫畫製作成動態影像。

7.2
訪談吳德淳：為創作帶入經驗與情感

吳德淳

影視動畫導演，紐約大學（New York University）視覺藝術碩士，目前為春天影像工作隊總監／導演，第一部動畫片《簡單作業》即獲得 2010 年臺北電影節最佳動畫，十多年來持續創作，動畫作品有《大國民》、《荒城之月》、《暗河》、《回神》、《當鯨魚游上沙灘》。2021 年以《海角天涯》獲得金馬獎最佳動畫短片。

從話劇、錄像藝術、教學到個人創作的狀態

張晏榕（張）：怎麼進入動畫這一行的？

吳德淳（吳）：我大學念東海的工業工程，上大學後玩社團，四年都在話劇社，那對我來說是最有趣的地方，話劇社跟電影社相鄰，是同一個社團辦公室。話劇社每學期都公演，所以大部分時間都花在社團上面。

張：所以是大學在話劇社的時候，把你帶進與影像類有關的領域中？

吳：對，後來就出國念書，在紐約的 NYU（New York University），那時候想念話劇，不會想念電影。因為話劇是不用錢的，也就是一個人拿著一個箱子就可以表演了，也沒有想到會接觸電影，而且當時出國資訊很少，也沒有網路。我在那邊念的是美術系，他們有個 Video Art 的部門，我其實是在美術範疇裡的 Video，所以後來做的一些作品是用美術去思考。

張：比較接近純藝術？

吳：對，我是從美術思考的，我們每一學期的畫展，系主任、藝評都會做考核，沒有通過就不能念下學期，所以那時候一學期念六學分非常辛苦，大概是 1993 年，我念的是 MA（Master of Art）[2]。我回臺灣就在大葉的視覺傳達系教書，專任了十年，後來辭了這個工作。

張：怎麼會想辭掉這個工作呢？

吳：因為我覺得教書很累，每一年都有畢業生，必須帶他們的畢業製作，畢業製作對我來說較為難的部分，是我跟他們討論劇本時也會想到自己，後來我覺得也應該做個屬於自己的作品，因為教書的時候無法兼顧創作的狀態，我們又是兩年一聘，如果我在十年的時候不辭，應該會做到老吧！

《簡單作業》和《大國民》

張：以你的作品《簡單作業》（圖 7.10）來說，是怎麼開始發想的？

吳：我的流程大概是先想故事，寫文字劇本，我會花很多時間去修改劇本。

其實《簡單作業》寫得比較快，因為在教學的時候就有一些感覺，等於之前就醞釀很久了，才能很快就寫好。最近這部作品叫《大國民》，我改了兩年，大概是覺得不想跟《簡單作業》一樣，但是要突破這點，對我來說有點困難，所以花了比較多的時間。

圖 7.10　《簡單作業》劇照

張：寫劇本的時候，使用的媒材也會一起考慮嗎？

吳：關於媒材，因為《簡單作業》的內容是關於我的家庭記憶，我爸爸是外省人，我媽是本省人，有時候常常講電話跟親戚抱怨生活不好，但爸爸是外省人，聽不懂臺語，他會在樓上畫水墨寫書法，所以我就想用這兩種元素去做，已經鎖定了。

我有一個朋友在菜市場賣磨刀器，因為叫賣的關係，口條很好，而且我非常喜歡臺語的語法。我小時候住在臺南，對臺語有種感情，覺得臺語是很優美的，而且有一些形容詞的使用方式，我覺得很棒，所以我覺得用臺語應該可以做出不一樣的感覺，就請他念，這位朋友念一次就 OK 了，沒有吃螺絲。

我還找了一位對水墨創作非常有「拙趣」的朋友畫畫面，所謂「拙趣」，就是看起來有點笨，有些素人畫家就是這樣的感覺。像洪通[3] 算是一種，但是他的裝飾性比較強，我的朋友裝飾性沒有那麼強，會很直覺、很簡要地去畫，我反而比較喜歡這種感覺。

做《簡單作業》滿快的，因為內容很快，聲音也很快，沒有遇到太大的困難，朋友畫的水墨畫畫面比我想像得還要好，我就用 AE[4] 製作，把它整理起來，我自己比較擅長剪接，所以在故事安排的時候，就已經是採剪接的思考了。他們做出來，我就知道應該放在影片的哪個部分，然後用剪貼的方式，在 AE 裡面把它一一剪出來，再合在一起。

張：《大國民》（圖 7.11）的製作情形呢？

吳：我原本想要跟《簡單作業》不一樣，所以就稍微花一些時間去思考，找一些不同的媒材，包括陶，還有木頭。我是請一個臺南安平的朋友吳其錚幫忙，他是做陶藝的，我請他先把陶做好。

張：為什麼要用陶？

吳：因為故事主角是一位活得很僵硬的中年人，所以我直覺想要用陶這個東西去做，但那時候並沒有想到用陶去做動畫，只是一開始的出發點是這樣，但是後來遇到很多的困難，才又慢慢地去修正。

3　臺灣知名的素人畫家。
4　After Effects，Adobe 公司銷售的影片製作軟體，用來創作動態圖像和視覺特效。

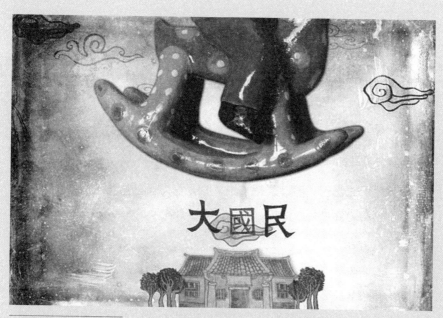

大國民
彩圖

圖 7.11　《大國民》劇照

張：主角是中年男子，這樣的發想也是自己的感受嗎？

吳：差不多都是我的一些經驗，把它重新組合，我覺得寫劇本寫到最後，唯一會讓我比較放心的，就是將一些個人經驗融到裡面，這當然也是我之前的教學經驗，學生太喜歡寫不關於自己的主題，很容易沒有感情在裡面，他們很喜歡什麼前世今生、輪迴或者是外太空，有想像力很好，但是想像是需要在真實情感之後的，想像力應該是形式的部分，而不是內容，我的一些小小的想像力是從現實中出發，但是不會偏離太遠。

張：在拍片或製作動畫時，你的工具是什麼？

吳：其實我的工具很少，就是 AE 跟 Final Cut Pro[5]。《簡單作業》是一個朋友畫的，《大國民》模型是另一個朋友燒的，我自己念美術系，很喜歡跟人家合作，合作就有機會跳出原來的框框，我怕限制在自己的思考框架裡面，應該說我太容易放過自己，我花比較多的時間在剪接，如果有這個內容的時候，我會找可能合作的藝術家，這時候才有可能認識原本不知道的事情，也就是我對媒材不認識的時候，可以透過合作來了解，也算是交朋友。

5　Apple 公司研發、銷售的非線性（Non-linear）影片剪接軟體，這裡的非線性指的是，與類比時代實體電影片的破壞性剪接相比，不但不需破壞，還有較大的編輯彈性。

張：是不是也會比較客觀？

吳：對，有時候這對我滿重要的，就像一個導演拍一個鏡頭，花了很多時間拍，怎麼可能輕易把它刪掉，但是不把它刪掉，節奏就慢了，所以為什麼往往導演不做剪接，比如說如果侯孝賢自己剪自己的電影可能就完了，他會剪不出一個超越他自己思考的節奏，我覺得跟專業合作非常重要。

張：你會花比較多的時間在剪接上面，那有什麼是要特別去注意的呢？

吳：第一個就是段落與段落的關係，像是寫文章的段落，這段從開始到收尾，要怎麼給句號。下一段如果很長，怎麼去給驚嘆號，或者是破折號，就像一個樂章。

若有五個樂章構成一個樂曲，你要怎麼安排，像《波坦金戰艦》[6]就做的很好，每一個段落都是獨自成立，每個段落裡面都有起承轉合各自完整，我上的課，要求學生們要看五個禮拜，一個禮拜就只有看一章，我要求他們一個鏡頭、一個鏡頭去看，畫出分鏡後就可以把電影的祕密說得清清楚楚，基本上我覺得那時候概念都已經完整了。雖然是 1925 年的默片，但實在太傑出了。

張：所以最主要還是節奏的掌控吧？

吳：對，其實到了最上層，影片談的就是節奏，怎麼安排讓觀眾知道某個訊息，再用形式透漏一些訊息，彼此之間怎麼樣的呼應與交代，我覺得每個創作者在剪接的時候，會用自己的節奏在思考，所以影片節奏有時候很像是音樂的思考，音樂有個音符的主題，怎麼樣變奏？又怎麼樣回到主題？樂器之間怎麼搭配使用？這是樂章的思考，影片到了最上層就是所謂詩、音樂的思考，那就是節奏。

張：到了這個層次都是一些比較純粹的東西？

吳：對，最後我覺得每個人天生心理感受上的不同，會使每個人的風格差別很大，比如說這個鏡頭應該要多長，一般對鏡頭思考，就是這個鏡頭把事情交代完就會剪掉了，例如只是想要交代一個人睡著了，到了觀眾知道他睡著了

6　俄國導演愛森斯坦（Sergei Mikhailovich Eisenstein）1925 年的名作，是電影理論蒙太奇（Montage）的奠基之作。

的那一刻就是要剪掉的時候，至於觀眾在理性上知道了，但情感上的抒發是不是到了，就取決於你的個人情感會再讓鏡頭留多久，那就是氣質，每個人都會有不一樣的氣質。

張：這個部分就會傳達給觀眾，變成自己跟別人較不一樣的風格。

吳：對，例如理性的鏡頭是要交代他睡著了，而他睡著之後可能會面臨危險，也就是他在不知情下面臨這種危險，理性的部分可能會是一樣的，可能他揉眼睛的時候我們就會剪了，因為下一個鏡頭已經是黑夜，有個鑰匙插進鑰匙孔，或一隻腳已經踏進來了，這種鏡頭剪在一起就會有一種恐懼感，睡覺的訊息觀眾是知道的，但是你是怎麼讓觀眾感受到恐懼這件事情，就會牽涉到每個人的本能。

目前動畫和實拍短片的創作狀態

張：你現在是一邊兼課一邊做創作嗎？

吳：對，目前在東海一個禮拜兼課兩小時，上學期上電影史，下學期帶他們拍片。創作也沒有很專心，應該是說我寫劇本的時候會比較散漫，假如有排入時程就會很辛苦。

張：你說很辛苦是指？

吳：是指修改，因為做出來的不能用，可能跟原來想的不一樣，或是不太滿意，還有些是因為人情的關係幫忙拍片，像我前兩年幫人生劇展一部叫《戀戀木瓜香》製作，去年幫電影《寶米恰恰》。

因為我接下來想要做的是把劇情片跟動畫合在一起，所以我也會做劇情片的實拍，剛拍完一部短片，就是嘗試著用簡單的劇情，要怎麼使用實拍跟動畫去互相交代。臺中現在出現很多器材租借店，前兩年要參與劇情片的拍攝時，機器都只有臺北有，現在在臺中我們已經可以去租燈光、收音、攝影機了，幾乎什麼都可以在臺中處理完，我就想我們在這邊拍，動畫自己處理，其實很便宜。

張：所以這是《大國民》之後的計畫，還是同步進行的？

吳：同時在進行。我們有三個動畫在進行，另外一個是短片，我比較在意的是故事，故事會做成動畫或劇情片，我覺得都可以試看看。

張：你會去找一些團隊協助拍攝嗎？

吳：我都自己開導演工作坊，因為大家彼此不認識，所以我透過工作坊，介紹一些電影的基本思考，大家在工作坊互相認識，然後用我的劇本先試拍，他們試演，我們大概用三天，把一個三十分鐘的片給拍完，我先在臺中把這樣的流程建立好。

目前比較弱的是收音技巧，而後製的流程方面，大家都用一樣的軟體，這樣比較好溝通，因為臺北業界或是學生很愛用 Premiere[7]，但是 Final Cut Pro 是非常好用的，我會花時間教他們用，讓他們脫離 Premiere，有經驗的人兩小時就會了，只要複製整個 Project 與特效的資料夾，大家可以在任何機器上剪，非常方便。

當然我是很有目的性的，我們要成為一個團隊，大家一起工作，真正在拍攝的時候很需要默契，因為一天大概要工作 12 到 16 小時，一場戲拍完就要移到下一場。

張：他們都是自願來的嗎？

吳：工作坊是免費的，但有個規則是他們必須參加接下來的拍片，我根據他們的情況來分配工作，因為大家的專長不一樣，參加的有朝陽的畢業生、有東海的、也有嶺東的學生。

我們沒有經費，但是沒有經費反而會有自己的一套做法，有些業界的做法很趕，也非常花錢，大概 150 到 190 萬之間的預算，七天就要把戲拍完，演員也不可能排練，所以也不可能設計鏡頭。

張：你是說公視的方式是這樣在拍？他們給你一筆經費請你們去拍？那人員呢？

7　Adobe 公司研發、銷售的的非線性（Non-linear）影片剪接軟體軟體。

吳：對，就是 150 萬，當製作公司標到這個案，你可以直接跟製作公司提，他們會用你的劇本，因為最後的版權都是在他們那邊，所以他們可能會說百分之二十他們要，也就是給你 120 萬讓你去完成，然後確認導演，因為每個製作公司都有自己的團隊，你找到攝影，攝影又會自己找燈光，然後他們也會推薦錄音，在業界都是這樣。

張：臺灣有很多這樣的導演和這樣的公司存在嗎？

吳：很多，因為他會覺得創作需要累積經驗，不是很在乎錢，自己走自己創作的路，就是說把自己想要的特色做出來，有些成績後就有人會找你做這樣特色的東西，但是如果你沒有任何作品，到了業界，就是直接叫你做他們的東西。

關於電影和電影導演

張：你有沒有一些比較仰慕的藝術家或是導演？

吳：還滿多的，影響我比較多的是奇士勞斯基（Krzysztof Kieślowski）[8] 的作品，包括紅藍白系列[9]，會從故事去思考要什麼樣的鏡頭、燈光，所有的東西都可以去表現，他的做法太精準了，也因為他做的太精準，又跟一般所謂的藝術電影工作者不一樣，他會把藝術跟商業融合得很好，所以要考慮的又更多了，純粹做創作當然困難，但是當要接受商業的檢驗跟控制時，要能夠平衡，要考慮的又更多。

張：好像是給自己很多限制條件的感覺？

吳：對，最後出來的成品，我覺得非常的好，而且我完全可以知道他的脈絡，所以我覺得以創作來說，從內容出發到形式，他用很完美的方式去詮釋，包括他的音樂也是，他的音樂是跟皮斯諾（Zbigniew Preisner）合作，甚至連音樂都可以詮釋故事大綱，像他在愛情片一開始的時候，鋼琴跟吉他聲就直接先交代了女主角與男主角的遇合，最後音符到同一個音階的時候就出現玻璃聲，暗示了男主角後來與女主角割腕，音樂聲也能這樣交代，對我來說是一個很完美的創作典範。

8　波蘭電影導演，最著名的影片即為《藍白紅三部曲》（Three Colours）
9　《藍色情挑》（Blue）、《白色情迷》（White）、《紅色情深》（Red）

張：那你之後的創作會朝向這樣精準的控制嗎？

吳：我覺得能力還不夠，但是如果有機會的話會想要嘗試把形式跟內容做一併的思考，但是我光看影片就知道他非常累，考慮太多了，而且團隊需要達到一定的水準才可以，像音樂家也不會是隨便一個人就可以，必須在一個團隊裡面，大家都是能夠根據主題去做思考創作的人，才可能達到那樣的境界。

在臺灣的環境，我看他們拍片，燈光師幾乎完全不用思考，導演要拍這兩個演員，就簡單把光打一打，後面補光，導演馬上就同意了，因為沒有時間，這一個鏡頭馬上就要完成，燈光師唯一的思考就是把兩個演員的臉打漂亮，不會考慮到可能故事那時候外面在下雨，兩個人的臉是不會那麼的亮。

張：所以是專業度不夠嗎？

吳：不是，常常是他們師父傳承下來的，因為國內大都不是從創作去思考，他們受到的訓練就是打亮就可以了，所以你會看到影片做出來的樣子都很接近，很多環節只是把它完成，並不是去培養創作人才。

張：好像不會鼓勵再去多思考一些東西，讓這東西能夠有一點點不太一樣？

吳：對，就我所知道，有時候黑澤明會問他的燈光師，這場死亡的戲你想要怎麼打光？那個燈光師想了一下，就說我想把它打亮，黑澤明問為什麼？他說我死的時候希望是很明亮的環境，這就是燈光師賦予個人的感覺在作品上，個人感覺是很容易說服導演的，能有那樣的團隊就太棒了。

張：那的確是很困難的，因為整個環境、團隊都要有這樣的觀念存在。

吳：當年侯孝賢、楊德昌就是可以用很好的方式去處理這些東西，那時候這些人也等於一起成長，那一代有很多的時間去思考創作的本質，我們這一代有太多外在的吸引，比較多可以找現成的，例如拍汽車廣告，就拿得獎的汽車廣告拿來拆解，他們那時候窮，可是可以回到創作的本質去討論。

張：或許那時候資訊也沒有那麼的豐富，你找不到參考，就只好從自己出發。

吳：對，我覺得那種匱乏反而可以帶來新的創作思考。

7.3
訪談謝文明：不同領域的化學變化

謝文明

　　獨立動畫片導演，臺南藝術大學音像動畫研究所畢業，畢業作品《肉蛾天》即獲得 2008 聖地牙哥亞洲影展最佳動畫片，動畫短片《禮物》獲 2012 年臺北電影節最佳動畫片並入圍美國日舞影展（Sundance film festival），2021 年作品《夜車》獲頒金馬獎最佳動畫，並在被稱爲四大藝術動畫影展之一的薩格雷布動畫節（Animafest Zagreb）獲得首獎，以及日舞影展最佳動畫短片，更取得角逐奧斯卡最佳動畫短片的資格。

深厚美術背景的動畫創作者

　　張晏榕（張）：先說說你的經歷吧？

　　謝文明（謝）：我的經歷跟很多動畫創作者一樣，小時候喜歡畫畫，後來大學念美術相關科系，但其實我最喜歡的是電影，高中的時候看很多電影，藝術片、商業片都看，當時我最希望的就是可以拍一部屬於自己的電影，很幸運的我現在可以用動畫來製作我的電影。

　　張：可否談談大學的經驗？

　　謝：我在北藝（臺北藝術大學）讀書，北藝很自由，不限技術地鼓勵各種視覺相關創作，我大二時開始做動畫，一開始也是摸索動畫的技術，簡單用 V8 攝影機逐格拍動態，就這樣慢慢地進入動畫的領域。

　　張：那有什麼電影對你影響比較大？

　　謝：其實我都看，只是自己比較偏好關於人性方面的電影，也不知道爲何

特別對驚悚片的類型感興趣，例如波蘭斯基（Roman Polanski）的《失嬰記》（Rosemary's Baby），看完會有被震住的感覺。另外我喜歡關注電影裡的女性角色，像是外柔內剛有力量的形象，例如《沉默的羔羊》（The Silence of the Lambs）裡的女探員，另外像《戰慄遊戲》這類，以女性為強大的主導者。《戰慄遊戲》（Misery）改編自史蒂芬‧金（Stephen King）的小說，描寫作家被他的瘋狂女粉絲囚禁在家裡，逼他寫小說。

張：這讓我想到今敏導演拍的《藍色恐懼》（Perfect Blue），也是瘋狂粉絲的故事。

謝：對，所以會希望自己有機會可以這樣拍，只是拍電影要很多人一起合作，需要很多環節組織起來完成，我不是那種善於組織的人，所以窩在自己的工作空間畫動畫比較適合我，於是開始試著使用動畫來表達我的電影。

張：所以在大學時就開始畫動畫？開始朝某個題材方向去發展？

謝：嗯，當時就會開始想劇本，其實高中就開始想故事，《肉蛾天》的腳本是我上國文課時不專心才寫出來的。

大學的時候只有我做動畫，因為一直很喜歡電影，我媽媽買了一台 V8 給我當生日禮物，我就用 V8 做動畫，一切都很克難，可是反而就這樣開始了，用剪紙簡單動一動，然後逐格拍攝，都是一些小小的短片。後來學電腦的動畫軟體，才繼續加進更多電腦可以做到的技術。正因為如此，所以我很希望可以學到多一點專業的動畫課程，臺灣那時候只有南藝有動畫研究所，所以非常想要考進去，到了南藝我碰到很多外籍老師，讓我看見國際當代的動畫發展，很多風格在臺灣沒看過，這也會刺激我想要帶自己的作品去國際影展。

在南藝時期的動畫創作

張：我覺得滿有趣的是你的動畫題材跟你本人的反差，因為你本人的感覺是害羞、溫和的。

謝：我到很多影展都會有人問我，你的反差怎麼這麼大？我也不知道，可能是每個人內心裡都藏著另一個自己吧！

張：可否談談你在南藝時的作品？

謝：我的畢業作品是《肉蛾天》（圖 7.12），人吃人的那一部。這個故事是發生在古代一個亂世裡飢荒的圍城，女主角要靠賣淫去換取傷殘的人肉，來餵養他的小孩跟丈夫，但最後被最親信的親人給背叛，是關於絕望犧牲的故事。

張：所以那時候《肉蛾天》就開始參加影展了？還是更早？

謝：最早的其實是《享樂花園》（圖 7.12），《享樂花園》內容是由許多東方風格的情色小生物串聯起來的，那時候去了英國（BAF）、瑞士（Fantoche），還有去薩格雷布（Zagreb）等動畫影展，可能在西方人眼中，東方人就是乖乖的，怎麼會作這麼情色的內容？裡面又有很多異國情調，他們就覺得更好玩。

圖 7.12　《肉蛾天》
劇照

享樂花園
彩圖

圖 7.13　《享樂花園》
劇照

張：我覺得很特別的就是視覺風格看起來很古典、很精緻的畫風，可是內容的表達滿強烈的，風格跟內容的反差很大。

謝：其實《享樂花園》我沒有要給觀眾思考什麼，就是放空看畫面就好了，一幕接一幕看下去就好了，不用想太多，你就看我怎麼設計這些角色，這樣就好了。

張：可否說一下這兩部片的製作狀態？

謝：《享樂花園》只有四分鐘，而《肉蛾天》有十一分鐘，大概花了我快兩年做《肉蛾天》，我整個畫到快崩潰，因為它是很絕望的題材，我那時候要閱讀很多相關的資料、拍很多肉的支解畫面，還有一些殘酷的歷史事件，心理壓力好大，又是畫黑白的，一直沉浸在這樣的情境裡，我覺得我快要崩潰了，還好最後完成了。

張：關於媒材，你到南藝以後就都是用炭筆嗎？可是我記得你也有畫彩色的？

謝：有些用有顏色的鉛筆，像《禮物》大部分都是鉛筆作畫，整體偏黃褐色的色調，只有一些重點地方是紅色的，我的方式是先在紙上畫，畫完再掃描，再進電腦去背，然後上色，動態上是 Cut-out 的方式，《肉蛾天》用的軟體是 Flash，《禮物》用的是 AE（After Effects），我覺得 Cut-out 的方式比較快，可以省下時間來說故事，製作上只要一有想法我就會馬上畫一些素描，記錄下來。

張：素描是指在前製的時候，還是在構思的時候？

謝：前製的素描我會畫得很簡單，只要趕快畫出想要的鏡頭，簡單勾一勾，真的在畫的時候要去搜尋很多圖片，然後用炭筆盡量畫出物件該有的質感，例如《肉蛾天》，很多肉都要去肉攤拍回來畫，我還請了一個模特兒，讓我畫人體，因為那是很寫實的故事，所以我一定要畫得很寫實。

張：所以你的前製時間應該滿短的，因為沒有畫分鏡，故事就是一個大概的想法？

謝：對，邊做邊想，我花時間最多的地方就是想一個真的很想做的故事。故事的部分我會寫下來，然後在電腦裡製作成五到八個版本，從裡面挑一個最喜歡的，然後花兩年把它做出來。

張：那在這個階段你會找別人討論嗎？

謝：會，我有一些固定班底的創作夥伴，有一位是小說家何景窗，他對故事很敏銳，還有一個是劇情片導演柯貞年，討論是很刺激的過程，劇情片導演會有一些劇情感的想法，小說家用文學性思考，而我是做動畫的，會起化學反應，我會找他們來刺激我的作品，如果沒有他們，我的故事可能會不夠好，我很欣賞他們的才華，因為創作是很個人的，要找到跟你調性相似的人是非常不容易的，這兩個朋友是我覺得可以互相激盪的。

張：我猜想，對他們的建議，你應該是有些會改，有些不會改，是嗎？

謝：對，大方向不會改。但我後來發現，跟不同領域的人合作，其實是很好玩的事情，像我做《禮物》時需要配音，找到一個多年做劇場的朋友劉毓真，還有一個演電影的，他們在配音的過程中給了我很多靈感，像《禮物》裡面的女主角，她瘋狂的愛著那個男生，我並沒有想過要給她一個口頭禪，在排戲過程，毓真想到要給她一個口頭禪，就是「愛人啊！」，這個口頭禪讓女主角更瘋狂了，觀眾會覺得這個女生怎麼這麼恐怖，所以跟不同領域的人一起合作，總是可以激盪出一些新的想法。

張：像這樣的相互激盪的確重要，在國外讀書時大家常常有這樣的習慣，國內好像都比較害羞，做好之前不太給別人看。

謝：我覺得創作路上要有一些不錯的夥伴，可以互相幫忙，這個滿重要的，不然自己一個人容易迷失，所以最好還是要有人幫你，給意見、看盲點。

與紀錄片導演的合作與《禮物》動畫創作

張：所以《禮物》算是你南藝畢業後的第一部作品嗎？

謝：對，畢業之後我去做其他電影的案子。因為《肉蛾天》在 2006 年入圍釜山影展，在釜山有機會認識楊力州[10]導演，他也以紀錄片《奇蹟的夏天》入圍釜山影展，之後他讓我幫忙製作他影片裡的動畫，我就邊做紀錄片相關的動畫，邊發想自己的動畫故事。

10 臺灣紀錄片工作者，自 1996 年開始拍攝紀錄片，作品入圍山形國際紀錄片雙年展、金馬國際影展等國內外大型影展。

張：紀錄片裡的動畫，是片頭嗎？

謝：是的，還有一些片中主要人物的心理世界，那些想像的內心世界是拍不到的，然而很適合用動畫去表現。之後還有其他紀錄片導演也曾找我合作。畢業之後開始接觸紀錄片，我覺得紀錄片中的情感是很真實的，角色都是真正存在的，這給我的衝擊很大，因為我一直很希望我的動畫中的情感也能真實些，所以對我的創作幫助很大。

張：有想過要做動畫紀錄片嗎？

謝：沒有，那並不是我感興趣的題材，我還是想要做有劇情的動畫，講一個沒有發生過的事情，來自我腦袋裡的世界。但是能跟紀錄片的導演合作也讓我看到一些不同的面向，滿有幫助的，他們做的都是與社會有關的議題，希望影片能引起反思，是很有意義的，也因為這些都是要給群眾看的，所以節奏不能太慢，要觀眾馬上能夠吸收，不能太悶，對我做《禮物》很有幫助，會思考什麼樣的節奏是觀眾最能接受的。

圖 7.14　《禮物》劇照

張：所以你做《禮物》是與紀錄片導演合作後？

謝：對，《禮物》的故事是突然想到的，然後寫出來，申請到輔導金後就比較能無後顧之憂的專心做出來。

張：《禮物》片長多長？製作的時間是如何？

謝：片長十五分鐘，做了大概快兩年半。

那時候總覺得人生創作的機會不多，這部片想要給自己一個挑戰，想試試

之前都沒有嘗試過的劇情，在幾個不一樣的地方發生，所以這部片就有比較多的場景，每一個角色都希望能有他自己的故事、講話的方式、自己的表演方法，我以前沒有那麼認真思考這些，在《禮物》這部片中，就想要好好試一下，所以就花了快兩年半才完成。

張：以前也沒有想過要配音？

謝：有想過，但《肉蛾天》我知道我還沒辦法駕馭人聲對白，所以先以字卡穿插表現，到了《禮物》我就想試試看了，但我沒有想到配音會這麼困難。聲音表演是另外一門功課，我是動畫快做完後才配的，還好我遇到的都是很專業的演員，可以馬上進去這個角色，我畫完大致的動態，就找配音員先配音，配完再回來畫，然後再稍微做一些修改。過程是很棒的經驗，但也覺得真的滿困難的，配音的部分就是給我自己的一個挑戰，難一點沒有關係，人生際遇這麼長，你不可能一直做自己擅長的，不能一直停在原來的地方。

張：是的，總要給自己一些挑戰，我想在做《禮物》的時候，心情應該就不會像做《肉蛾天》那麼差了吧！會比較快樂一點嗎？

謝：對，做《禮物》我做得很過癮、很享受，可是我也很高興有做《肉蛾天》的經驗，心裡層面雖然很苦，但做完就好像又活了一次。

張：那你的視覺風格呢？大概都什麼時候決定？

謝：我平常會觀察別人的美術風格，我不只有看動畫，也看當代繪畫，我覺得視覺風格很重要，一定要蒐集，一個美術風格可能決定一部動畫片的成功或失敗，我自己在做動畫常常是從美術風格開始的，做《肉蛾天》的時候，也是黑白炭筆的美術風格先確定，也覺得這些人物動作應該就是要卡卡的，畫面是灰色調的，畫作是寫實的，先確定這些就會很興奮地想趕快動工。

張：那時候你會先畫一些人物的造型或草稿嗎？

謝：會的，幾張簡單的草稿之後我就會花很多力氣來設計主角，這個主角對我來說要很有魅力，我會一直畫她，畫很多版本，然後從裡面挑一個。

張：創作的時候你會去估預算嗎？或是製作時間的長短嗎？

謝：時間我會估，可是金錢的部分不會，我不是那麼有金錢概念的人，預

算都是交給我的製片去負責，我覺得時間控管對創作更重要，我會算一天要畫多少張數，一天要畫幾個鏡頭，用鏡頭來算，或者是用秒數來算。

張：像《禮物》這樣的片長有幾個鏡頭？

謝：有一百多個，我會跟自己說，一天要完成多少秒數才可以，無論如何一定要達到這個標準，如果不喜歡或不完整沒有關係，以後再換，但是要一直做，不能停下來。

張：音樂也是找人來配嗎？

謝：對，配樂真的很重要，也是成敗的一大關鍵，《肉蛾天》是找美術系一個玩音樂的朋友謝宏文，他對音樂有很特別的想法，因為恐怖片有它的個性，他會想辦法把氣氛襯托出來，《禮物》的配樂則是出自 Selfkill[11] 樂團，他們同樣幫我掌握住片中該有的驚悚感覺。

張：這些都會來回修改嗎？

謝：會，可是我們原本找的調性就是一樣的，所以修改的次數不會太多，我要的是簡單的，不希望太複雜，不用好萊塢的氣勢磅礴，只要簡單的達到一種感覺就好了，大概來來回回兩三次就差不多了。

張：也是在最後的階段嗎？

謝：不是的，其實有故事企畫的時候，我們就會一起開會了，一開始就跟他們說我要做什麼？我想要的影片樣子是什麼？這是個怎麼樣的故事？一開始就要聊，感覺先抓到很重要。

張：有沒有什麼對你影響比較多的藝術家或繪畫？

謝：很多，像早期在做《享樂花園》，喜歡的導演是捷克的楊·斯凡克梅耶（Jan Svankmajer），很欣賞他的瘋狂拼貼，後來是日本動畫大師川本喜八郎，我覺得川本導演很冷靜，用很冷靜的方式講一個人性的故事，對我有很大的啟發，我希望也可以這樣子做動畫，做一個很驚悚，而且用很冷靜的方式說出來

11　臺灣搖滾樂團，2006 年發行首張的專輯「雨停了之後？」曾入圍第 18 屆金曲獎最佳樂團。

的故事。他是日本的偶動畫大師，我在廣島動畫影展遇過他一次，馬上跟他表達我的崇拜之意，他是建築師背景出身，四十幾歲才開始做動畫，並將東方的文化藝術融入動畫之中，做出專屬東方涵養的偶動畫，他對後輩非常好，我的工作桌前面就擺著他送我的明信片，當做是鼓勵我創作動畫的動力。

　　張：其實我有個經驗，在國外讀書時，西方人會覺得我們講的故事很不一樣，上劇本寫作課的時候，他們一看就知道某些故事是我們東方人寫的，因為西方人寫不出這樣的東西。

　　謝：我覺得動畫也是這樣，而且只要能把西方的技術轉換一下，融入東方的想法就可以成功製作出專屬東方的動畫作品，現今亞洲國家的動畫中，還是日本的動畫家轉換得最成功。

　　張：你剛剛說的是動畫師，那還有其他一些像插畫家，對你有影響嗎？

　　謝：我喜歡的插畫家很多，但我盡量不要受到他們畫作的影響，如果要選影響我最深的畫家，我會選十五世紀的荷蘭畫家博斯（Hieronymus Bosch），他的想法從十五世紀至今都是如此的前衛，也影響到很多現代的藝術家，他的著名畫作《享樂花園》就是我動畫的靈感來源，畫裡面那些一眼看不完的奇異角色非常的特別，會覺得他好天才，怎麼會有如此神奇的腦袋可以將他們組合成這樣。

享樂花園
畫作

233

圖 7.15　博斯的畫作《享樂花園》

參加國際影展的感想

張：可否也談談參加國際影展的感想？

謝：參加了一些國際影展，對我來說最大的幫助就是可以看到世界上其他創作者對世界的想像，從大型的國際級影展到小的地方性影展都可以看到這點。製作一部動畫片這麼的苦，竟然有人在世界的另一端跟我做同樣的事，心理面就感到很開心。

現今的國際動畫影展大都在歐洲，而這些影展也為了區別，各自有各自不同的取向，像安錫的大眾口味、荷蘭的實驗性質、薩格雷布的個人特質，都是很有趣的部分。

但基本上因為都是西方主辦的，想參展的影片在想法跟執行方式上還是要在西方評審的理解範圍內才有機會入選，甚至動畫的動作跟美術都是考量的部分。無論如何，最重要的還是作品要有與眾不同的創意，國際競賽裡的動畫片，的確可以看到每部片突破以往的關鍵點，也正因為他們的勇氣跟努力，驅動著世界動畫藝術邁向下一個新的階段。

延伸
思考

1. 傳統上，剪貼動畫跟線條平面動畫相比是個省時的方式，數位製作方式對這個技法有什麼樣的影響？
2. 剪貼動畫在視覺呈現上和動作表演上有什麼樣的特色？

延伸
閱讀

Furniss, Maureen：《The Animation Bible: A Practical Guide to the Art of Animating from Flipbooks to Flash》。2008 年：Harry N. Abrams。

Chapter 8

顏料與材質動畫

8.1
顏料與材質動畫製作

顏料與顆粒動畫指的是以各種顏料，例如油畫顏料，或是細小的顆粒，如沙、小珠子、鹽等爲媒材所製作的動畫，畫面通常是以玻璃作爲顏料或細小顆粒的載體，特徵是動畫會有一種特別的「流動」感。

玻璃畫（Paint-on-glass）動畫和沙動畫等流體動畫技術發展出來的時間比較晚，雖然更早在東歐和蘇俄就有動畫師用油彩在玻璃上逐格拍攝製作動畫，但最早用這類技術製作的作品，並在國際上大放異彩的應該是加拿大國家電影局的卡洛琳‧麗芙（Caroline Leaf），她在 1968 年製作的第一部動畫短片《沙，或彼得與狼》（Sand or Peter and the Wolf）（圖 8.1）就是以細沙爲材料，在玻璃上繪出圖形，以背光的方式逐格拍攝以製作動畫，之後嘗試以油彩顏料在玻璃上作畫，1976 年的作品《街》（The Street）（圖 8.2）用油畫顏料述說了一段從一個孩童的觀點，對他祖母死亡前後的經驗感受，入圍當年奧斯卡最佳動畫短片，作品充分運用這個媒材的特性，在許多場景的轉換創造出非常特別的流動感。

麗芙的油彩動畫是以單色爲主，而更多彩的油畫顏料以及其他動畫使用的工具、技術，在後來也被應用在玻璃畫動畫製作上。

圖 8-1　《沙，或彼得與狼》（Sand or Peter and the Wolf）

圖 7.8　初期以傳統剪切方式製作的《南方四賤客》（South Park）

蘇俄動畫師亞歷山大·彼得羅夫（Alexander Petrov）使用顏色豐富的油彩、寫實風格的繪畫，配合機械和數位技術製作出令人讚嘆的畫面和故事，圖 8.3 是他在 1999 年完成，獲得奧斯卡最佳動畫短片的作品《老人與海》（The Old Man and The Sea）。

老人與海
彩圖

圖 8.3　亞歷山大·彼得羅夫作品《老人與海》（The Old Man and The Sea）

這部影片由於在開始製作時就設定要以 IMAX[1] 格式發行，使用了 30 吋（約 75 公分）寬的玻璃來作畫，也使用多層攝影機（Multiplane Camera）分開製作背景和前景的動態，但是由於是畫在玻璃上，不像畫紙容易移動，加上 IMAX 所所使用的鏡頭有所限制，拍攝的景深非常淺，因此彼得羅夫作畫時需要抽換不同層的玻璃，這部影片的製作克服了許多技術上的難題，例如在攝影機上加上放大鏡頭（Enlarge lens），工程師還設計製作電子感應系統將玻璃對位，如同製作線條平面動畫的定位尺（Peg bar），方便放置玻璃到原先位置，這些複雜的機械裝置讓整個動畫拍攝台總重一噸半[2]，所以雖然動畫畫面是以傳統的油畫顏料繪製，背後的機械、電子、資訊技術支援也相當可觀，可見在動畫這個領域，專業上分工合作能夠創造出藝術上非常傑出的作品。

沙動畫的製作

邱禹鳳導演表示，沙的材質有粗細之別，像貓砂、海沙、土等，邱導演最早是以貓砂來作為練習，也因為創作題材與地震有關，刻意選擇很粗的貓砂混著海沙，排出一種粗糙的感覺和風格。邱導演建議，以顆粒或技術面來說，顆粒較大在操作上比較方便，因為比較容易移動，看到的變化比較大，所以建議

1　全稱為 Image MAXimum，意指最大影像，是一種能夠放映比傳統底片更大，解析度更高的電影放映系統，1970 年代發明後開始放映，使用比傳統 35 毫米膠片更大的 70 毫米膠片，攝影機與放映系統皆異於一般電影放映。

2　參考資料：芙妮絲（Maureen Furniss）著作《Animation Bible》，頁 218，以及柯特（Oliver Cotte）著作《Secrets of Oscar-winning Animation》，頁 198-219。

初學者可以創作拼貼或大顆粒的沙動畫。沙子比較粗，很容易排出簡單的圖形，之後若技巧純熟，可以混和更細的沙，甚至是土，就可以做出很細緻的表現，例如用一些粉末表達髮絲或者圖案上的漸層，風格會有一點像針幕動畫[3]。

沙越細越難控制，因為每一個動作與下一個動作之間，會留下許多細沙的痕跡，萬一有痕跡是不想要的，就要花很多時間去處理那些痕跡，因為很細，所以指紋或接觸的痕跡會很清楚地反映在圖像上，如果是貓砂或很粗的顆粒，就不會出現這種情形，甚至可以動手去排列。

沙動畫也可以有顏色，沙本身就是透光帶有顏色，例如碎的琉璃。也可以是塑膠射出仿琉璃，透明有顏色，但價錢較貴，也比較粗。

沙子顆粒的大小排列出來的圖案風格會有所不同，而不同大小的沙也可以混合，例如將咖啡豆粉、土、工地的沙和海邊的沙等混在一起。材料的選擇和實驗是一種經驗的累積，實則是實驗動畫，或更廣泛的藝術上求新求變的精神，想做出自己沒做過的或其他人沒有嘗試過的方式。

沙動畫的拍攝，也像傳統的平面線條動畫一樣，是放在拍攝台上拍攝的，拍攝台下方可以設置燈光，或是利用燈箱發出的燈光，顯現出沙的圖案和材質，如圖 8.4。

沙並不是放在平台上就不會變化，邱導演在選擇燈具的時候就曾發現，所用的壓克力有靜電，造成沙的跳動，燈光照射時間一長，溫度太高，圖案會逐漸模糊，線條會跟一開始鋪的不一樣，所以每張拍攝的時間也有限制，甚至還要有溫度的控制，若專業一點，溼度和溫度都很重要。

圖 8.4　邱禹鳳導演的沙動畫的拍攝台

3　一種特別的動畫技術，於本書停格動畫單元中介紹。

拍攝時，可以直接將沙鋪在燈箱上的平面，燈光從下面投射向上，也可以設定鬧鐘去控制操作的時間，也可以用有顏色的玻璃紙或是濾鏡去嘗試，例如橘色或者是藍色，製造出不同風格或氣氛，可以貼在攝影機鏡頭上，或是鋪設在作業台（燈箱）上做為底圖（圖8.5）。

燈箱使用
彩圖

圖8.5　以色紙在拍攝台下營造氣氛

　　邱禹鳳導演提到，很多人覺得沙動畫比較難，手繪動畫比較簡單，其實製作上剛好相反，因為手繪要一張一張的畫，是比較困難的。她觀察到的反而是先做實驗動畫的學生，後來不管做任何一種動畫，入門和體會都比較深，即使美術表現不是太熟練，還是可以用剪紙或移動物件來表現，並了解動畫時間調整（timing）的概念。也有一些學生一直想用3D、AE（After Effects）來做沙動畫，例如先做一張沙畫，再用AE做變形，可是這樣就失去做沙動畫的意義了，因為沙動畫即興的表現中最有價值的就是那一些不能控制的部分，如果要修得很完美，就不必用沙了。有時候甚至不特意清稿，也就是不把畫面周遭的沙清理得非常乾淨，把每一張裡面原本認為是缺陷部分的畫面都留下來，可能也會是一種特別的風格，就像用鉛筆畫的動態，若不清稿，可能也會成為一種特別的樣貌，因為藝術沒有標準答案，而且這些風格也不是電腦可以模仿的。

　　以沙動畫來說，用線條是比較簡單的，若製作整個塊面，就會比較複雜。如果要挑戰比較難的、寫實的，也可以用兩塊玻璃，底下那塊當背景畫面，上面那塊做會動的角色，可是如果是剛開始製作，可以先練習簡單、線條清楚的角色或物件，先練習製作出動態。

　　如同其他動畫形式一樣，動態非常重要，邱禹鳳導演提到一個很有趣的觀點—動態和民族性的關連。

西班牙動畫師狄亞茲
（Cear Diaz）製作的動畫
《不要跳探戈》（No Corras
Tango）[4]（圖 8.6），用西班
牙佛朗明哥舞曲做音樂，畫
面很快的變化，而且加了有
顏色的沙來做沙動畫，他們
的民族性或生長的環境讓製
作出來的影片很有動感而且
熱情奔放。

圖 8.6　西班牙的動畫師狄亞茲製作的動畫《不要跳探
戈》（No Corras Tango）

　　可是亞洲人做的動畫就不一定，邱導演也曾經逼著自己去練習非常流暢的
動作，但是後來發現有很多國外的藝術家反而很欣賞自己原本這種精緻、緩慢
的動態，覺得那就是東方的味道，不會覺得是動態技巧差，當然也跟要表現的
題材有關，如果要表現的是比較內心的，可能就不用有瞬間快速的轉場。

　　在製作工具方面，對於邱禹鳳
導演來說，手指就是最好的工具，
需要很多細節時，會去買像圖 8.7 的
工具，前端粉紅色的部分是軟橡皮，
版畫和很多工藝製作會使用，拿來
刻畫沙子很柔，不傷玻璃，而且有
不同的切面，甚至有時只要買橡皮
擦製造切面，就能畫成所想要的
效果。

圖 8.7　製作沙動畫的輔助工具之一

　　有些動畫藝術家也會拿刷子當作做畫的工具，例如瑞士動畫導演 Robbi
Engler[5] 就是如此，工具的使用其實是靠藝術家的嘗試和開發，畢竟最後完成的
動畫圖像才是最重要的。

　　不同顏色的沙，加上每個藝術家繪畫的形象風格不同，會營造出不同的氣
氛，還有不同的動態和影像節奏。

4　http://vimeo.com/3214560。
5　瑞士動畫導演 Robbi Engler，在臺南藝術大學任教多年，長期與臺灣動畫學界與產業界合作。

油彩動畫的製作

油彩動畫的顏料也就是一般的油畫顏料（圖 8.8），有透明或是不透明，不同類別也可以被稀釋。謝珮雯導演示範油彩動畫製作，首先，可以在拍攝的燈箱上，以膠帶將作畫範圍邊框規範出來（圖 8.9）。一般而言，雖然顏料與材質動畫強調即興和實驗，仍然會在正式作畫之前做一些規劃，例如在草稿紙上先繪製出關鍵影格（圖 8-10）。

油畫顏料有不同的風乾速度，一般而言不算快，但對油彩動畫而言仍不夠慢，因為動畫製作的過程往往歷經數週或數月，必須加上其他原料混合，減慢風乾速度。謝珮雯導演觀察以往油彩動畫導演，如卡洛琳・麗芙，加上自己的經驗，添加機油或是與凡士林混合，都可以讓油彩不會乾硬，甚至達數年之久（圖 8.11）。

接下來便是在燈箱的範圍內作畫，可以用手指或一些輔助工具，例如棉花棒等繪製細節（圖 8.12）。

圖 8.8　油畫顏料

圖 8.9　以膠帶規範作畫範圍邊框

圖 8.10　在草稿紙上繪製的關鍵影格

圖 8.11　油彩與凡士林混合

圖 8.12　用其他輔助工具來繪製細節

8.2
訪談邱禹鳳：沙畫之所以迷人，在於它留不住

邱禹鳳

　　沙動畫藝術家，畢業於臺南藝術大學音像動畫研究所，動畫作品曾入圍國內外動畫影展，並獲臺北國際電影節最佳動畫、金穗獎最佳動畫等獎項，近來受邀從事沙畫即席表演，目前任職於樹德科技大學的動畫與遊戲設計系。

從電影、設計到沙動畫藝術家

張晏榕（張）：可否簡單說說你的經歷？

邱禹鳳（邱）：當年我是想考美術科的，然因爲記錯術科考試的日期，結果只剩下廣電跟電影可以選，廣電那時候分數最高，所以我只能選電影，當時甚至不太知道電影要做什麼？我去的時候，很多學長姐說：哇！你會畫畫，那可以來幫我們畫分鏡，所以我最早進電影系學的就是畫分鏡表。

張：所以那時侯還沒有動畫系所？

邱：沒有。但是我們畢業可以選擇拍動畫、實驗、紀錄，還有劇情。所以我選擇動畫，但是我們畢業製作前，所有的東西都要學，現在就有分技術組、理論組還有編導組。

張：畢業之後就到南藝（臺南藝術大學）學動畫？

邱：我中間有去一個協會當美術編輯，另外也曾在一個當地的廣告公司做美術設計。

　　後來因爲我幫忙一個成大博士生，他跟第三波合作出書，需要一些很可愛、很俏皮的插畫，我任職的協會主管跟他認識，我就幫他畫插畫。他跟我說，你這樣很可惜，怎麼學影像學到一半就無疾而終了呢？他聽說烏山頭有一個動畫學校，同等學力可以考，他幫我拿簡章，我想試看看，那是第一屆，就考上了。

張：所以在那邊就開始用沙來創作？當初是如何知道沙畫？向誰學沙畫？

邱：對，在就讀國立臺南藝術大學動畫研究所期間，因為課堂的影片欣賞而發現了卡洛琳 · 麗芙的沙動畫作品，當我知道沙動畫影片製作過程是一幅一幅親手繪畫的沙畫連續拍攝而成時，非常驚嘆，就開始自學畫沙畫，當時並沒有專攻沙畫的教授，一切的動力與技巧都是看國際動畫影片學習而來

張：你如何自學沙畫？

邱：當時我能夠觀看到相關動畫作品的機會只有在老師課堂放映的時候，即便記下了作品名稱或是動畫家名稱，很多傑出動畫作品的取得實在很困難，也只有錄影帶的規格，我家沒有私人可用的錄放影機與電視機可以觀賞，一切都仰賴學校設備以及透過課堂認真觀賞影片並加以分析討論，再搭配自己試做，才逐漸學會技巧。

張：在用沙做為動畫創作媒材前，曾經用過什麼其他方式嗎？

邱：複合媒材，我的畢業製作是狂想曲，當年在國立藝專的畢業製作是用複合媒材和拼貼，有用到實際的像鐵絲、黏土還有迴紋針，還有一些剪紙和相片，用 Stop-motion（停格）方式和學校 16 釐米的翻拍架，我的動畫都是用停格方式做的，類似照片的概念。

藝術創作的理念和以「真實」為基礎的創作題材

張：可否談談你的藝術創作理念？

邱：我的作品—《夢的短詩》曾經獲邀代表臺灣錄像藝術到法國展出，入選的十位藝術家裡有我的偶像陳界仁[6]先生，他的創作議題總是關懷著臺灣的環境，不論是有形的環境衝擊或是無形的全球政經權力結構影響，他的作品與所生長的環境一直彼此呼應，雖然沈重，但是可以讓世界關注臺灣，這也是我想要走的理念與方向！

我是高雄土生土長的小孩，但是主要的學習階段都在其他城市，現在回到老家，很希望能夠更加扎根在高雄這個城市。

6　臺灣的錄像藝術家（Video Artist），創作題材關注社會與歷史議題，作品曾參加威尼斯雙年展、里昂雙年展等國際當代藝術展覽，並曾舉辦多次個展。

過去因為大姊熱愛歐洲文化的緣故，間接地在藝術音樂與生活形態上影響了我，因而許多沙畫與插畫都較偏向西歐的風格，例如巴洛克式繪畫與歐洲鄉村景緻等。其次才受次文化日式漫畫影響，手繪人物也混合著些許日式風，因此，未來希望自己將注意力轉回自己生長的環境與人文思考，在華人特有的價值觀與家庭回憶裡重新創造自己的定位與風格，沙與光當然是會繼續延續的材料與元素！

張：用沙來表現在你要製作的內容上有什麼需要考量的嗎？你如何創作沙動畫？

邱：我覺得一開始是因為學生沒有錢，同學有貓砂就用來做，但後來在整理創作歷程時，覺得剛好是很吻合的。也就是說，剛好砂的粗糙性夠高，讓影片比較有原始味道，那時候我做的是慰安婦，譴責二次大戰他們對人權的漠視，我用一個虛構的故事去詮釋。

那個時候還不敢整部片九分鐘都用沙畫，所以有用剪紙，那個時候是用video（錄影機）去拍，所以畫質也「剛好」很粗糙，原本覺得應該不被看好，也不是以參加影展為目的，而是我去修了很多紀錄所的課，看了很多讓我感到傷痛的紀錄片，內心很想要拍這樣的題材。那時候剛好發生九二一大地震，我的指導老師跟我說，若以話題性來說，你應該先做九二一，但我還是選擇了先做慰安婦，其實那部影片的粗糙都變成以後的優點、特色。因為那些少女，你真的不需要去記憶她的臉，他們也已經不被記憶，所以當你在描述這整個故事，甚至因為這粗糙的邊線，反而覺得他們的臉是破碎的，有很多形象是破碎的，又因為我是剛學，節奏有一點慢慢的，這樣的故事也不太適合快，跟我剛起步學做沙動畫的情況很吻合。

其實我在念電影的時候，最感興趣的影片類型是紀錄片，可是我又習慣獨立作業，所以我也很納悶我如何在獨立作業之下，又走紀錄片的創作類型。後來發現我可以在動畫創作裡完成這件事情。

張：所以你這算是紀錄片嗎？動畫紀錄片？

邱：其實我後來的創作論述，是在國外找到的一個名詞，「紀錄式動畫片」或是「動畫式紀錄片」，那時候我跟所上的老師討論，他覺得這樣子命題有一點太大膽，可是又不能說不是，我就捉著這個模糊地帶，先這樣討論，因爲我覺得這種影片類型的貢獻更多，用動畫來講紀錄片做不到的事，像那部《盧西塔尼亞號的沉沒》（The Sinking of the Lusitania）（圖8.13）就是當時的新聞事件，因爲沒有人目睹整個過程，知道的時候整艘船已經都沉了，於是動畫師（Winsor McCay）一張一張把它畫出來，後來有這樣一個名稱，也是畫（想像）出來的，所以我這部也是可以成立的。

圖 8.13　《盧西塔尼亞號的沉沒》（The Sinking of the Lusitania）

張：對，有一個名詞叫做 Animated Documentary，之前南藝的老師 Tim Webb，也有做過一個關於自閉症的動畫[7]，應該也算是。你的創作題材都比較眞實？

邱：幾乎都是眞實的事情，好像只有一部是送給我自己的，可是也算眞實。像我現在在準備一部片，是關於白曉燕事件，可是故事太悲傷了。

我覺得有一些事件可以成爲教育題材，但不需要用很生硬的方式去教育，應改用藝術的方法，也不是說我要很眞實地去反映這個事實，其實只要讓大家不要忘記有這個實情就好了。

張：提醒的意味，不是很強的控訴？

邱：對，例如還是用故事包裝，但是在導演座談或是導演在寫論述的時候，你會知道最原始的源頭就是這個事件。若沒有說，一般觀眾不見得能看得出來，我很早以前就訂定這種創作志向，這是不會變的。

7　英國動畫師 Tim Webb 所創作，以自閉症小孩爲題材的《自閉症》（A is for Autism）。

張：所以都是這種比較強烈的，也跟沙的本質，或你之前說的粗糙有關嗎？

邱：我後來都偏實驗（動畫）了，因為不能一直都以這種粗糙的效果為主。我後來有拍一部小公主，是根據維拉斯奎茲（Velázquez）的畫，他是西班牙皇室指定的御用畫家。他畫了一幅小公主，當時國王有很多淫亂的花邊史，公主卻渾然不知國家快要出問題了，那時候英國要攻打西班牙，王權快沒了，他們的好日子也快沒了，所有宮廷裡的僕人都知道，只有小公主被伺候著、蒙在鼓裡。我是藉由這幅畫跟課堂上在美學的分析裡，抓了一點事實，然後從裡面看到婚姻這個東西，那就是比較個人的，大部分的時候，一般人都是從女性角度看婚姻，然而其中一些男性比較不知道的角度，我想把它點出來。

張：女生看的角度和男生看的角度有時不太一樣？

邱：對。尤其是小公主看自己的母后，母后都被打扮的漂漂亮亮，但她很悲傷。後來，來了一個新媽媽，她也不知道這是怎麼一回事。不過隨著小公主的長大，慢慢地知道他們的國家，還有這個皇族的命運。

我覺得是從女兒的角度看母親，她接下來要接棒，感覺就是要繼承一個國家，可是我看到的，是一個女性到一個新的環境去，或者說她被預備好，成熟以後，要去承接的東西，對她而言的意義是什麼？那之後如果又沒有承接，那這又代表什麼？我就用那部片來表達。

沙動畫的創作過程

張：前製過程需要考慮什麼嗎？在製作過程中有什麼需要先準備的？

邱：我在做慰安婦和九二一大地震這兩部片子時，都是不斷影印很強烈的照片，然後把它放得很大，貼滿我的工作室，我等於是讓自己處在那種悲傷中。

我會睡在我的研究室，然後再去看那些紀錄片，有點像演員的功課，好像我就是其中一個人，我就是那個無家可歸的人，我就是那個經歷戰爭，十幾歲出去回來後面目全非的人。

如果套用動畫流程，就是 Key frame（關鍵影格）或 Key pose 最強烈的那張 layout（構圖），我會試著把照片或者圖片放在面前，假設我現在在這裡拍，都會貼滿。

它是我情感的來源，就是情緒，我創作很依賴情緒，我刻意把能帶給我最強烈的情感的幾個構圖貼著，後來會變成幾場戲的構圖，可是我即興創作的意味比較高，各個構圖中間，我會現場即興地去串聯它。

張：就是把各張構圖當作基礎，然後再從中去發展？

邱：所以我們這類創作比較沒辦法系統化，或者分幾個工作天，如果是個案子，很難明確知道我要幾個工作天可以給你？因為我會去看當下的狀況，今天可能要在這裡耗一個晚上或五個晚上，可是也可能那幾個晚上的東西都不要，一切得重頭再來。

張：那你在前製時會畫分鏡嗎？

邱：會。就是簡單的幾筆，主要應該算是構圖。因為我非常需要知道這場戲的角色怎麼變形？準備的過程是在草稿紙上進行，畫兩張就知道要怎麼變，例如這張是人，那張是鳥，就是草圖上會畫，我自己看得懂，別人未必能懂。

張：在製作過程中有什麼特別需要注意的？

邱：不要看太久，我的散光就是這麼來的。因為你會一直對著強光，我們常常處在黑暗裡。過去學電影時，也是在一個漆黑的空間裡面看，後來做沙畫，為什麼能夠這麼適應它，也跟我學電影的背景有關。

張：看你的拍攝設備，光似乎很重要，這部分對自己的藝術創作思考有哪些啟發？

邱：小時候就很喜歡會發亮的東西，也很常看著太陽、月亮，覺得他們散發出來的光暈很迷人，也隱藏著神秘的故事，於是在藝術創作的路上很自然地繞著「光」在進行，至於沙子這種材料，則是在藝術學校裡接觸沙動畫製作後激起了兒時愛玩沙的回憶，對我而言，沙子充滿親切感之外，也代表大自然，我喜歡大自然，堅持到大自然去搜集天然沙，至今不論表演或是製作動畫短片，我使用的沙子都不是人工沙，因為它不自然！我想，光與沙的創作形式對我的啟發就是要回歸自然與單純的創作思考，透過自然物的使用與接觸，去體驗全身肢體的能量與創意啟發。

張：拍攝時間要多長，怎麼估算？

邱：我之前是花一年做一部十分鐘的片子，沒有上班，純粹是學生的狀態，但是畢業之後有做幾部快三分鐘的動畫，大概三個月以內，若為更短的動畫，大概兩個月就可以完成。如果準備好的話，很快就可以拍完，主要是在畫跟剪，還有進電腦修圖，所以時間比較久。

張：所以反而是前面的計畫過程跟後面修的過程花的時間比較長？

邱：沒錯，是那些過程比較久。前製作業比較長，通常拍攝越短前製就越長，其實我們不會去算花多少時間，通常是有人問，再去回想一下，畢竟不是商業接案，所以不會有太大的壓力。我也是因為不要有壓力，才想要自己創作，就是不希望有人一直提醒我，何時該做完。

沙動畫和沙畫表演

張：我知道你也做一些沙畫的表演，沙動畫與沙畫的差別為何？

邱：沙子在畫面裡逐漸自行變化圖形與運動的影片，是透過動畫技巧質性與拍攝完成的，因此這種影片稱為「沙動畫」，亦即「使用沙子作為材料去拍攝製作的動畫影片」。另外一種形式就是近年由國外傳入的現場即興沙畫表演，這種沙畫創作形式最初的目的與成果展示並非以「影片」為首要考量，而是「表演」本身，因此，表演者的肢體動作與眼神以及戲劇、舞蹈、燈光、音響、場地環境的整合度極高，是一種跨領域整合性的現場演出，應當歸於表演藝術類，而非電影類或是動畫類影片，但是，沙畫演出發展到今日，已經混合更多影片特效與聲光設計，屬性仍在變動中，仍無法明確歸類。

張：未來會有周邊商品嗎？

邱：沙畫之所以迷人、寶貴之處在於它留不住，結束後都將被抹去，光與沙的創作似乎唯有透過錄影、拍照方能留住。因此，每當舉辦個展期間或是相關議題的座談會結束時都會被民眾詢問，如何出周邊商品的問題，我至今試過幾種方式，但是不盡理想，因為這是單憑個人力量或是資源較無法完美執行的計劃，只能期待有慧眼的文具廠商合作，但是回到我個人的看法：或許不出周邊更好，觀眾必須親眼目睹作品誕生的過程，而不是錄影帶、光碟或是一張圖，這樣更顯珍貴。

張：從沙動畫到沙畫表演，是一種跨領域的表現，你如何建立自己的特色與風格？

邱：從 2003 年網路瘋狂轉發南韓首爾動漫影展的開幕沙畫，促使沙畫表演在臺灣引發多人仿效的熱潮，而早在 1999 年使用沙子創作沙動畫的我當然也躍躍欲試，因為當時我對於沙子的控制度與熟悉度已經有不錯的基礎，只要多練習即可，然而隨著接案的次數增多，我確實希望與其他表演者有所區別，我接過大型廠牌的春酒商演與藝文展演的開幕記者會，偶爾也會演出婚禮沙畫，嚴格來說，我較不習慣商業名流匯集的場合，或許是因為化妝與服裝的要求相對複雜的緣故，因此我希望將自己定位在電影場合、藝術展演、公益性質活動的表演形象，如此也較能整合自己在學校所教授的影視藝文課程。

張：以沙子進行動畫或表演等創作會遇到瓶頸嗎？如何解決與轉化？

邱：我遭遇的瓶頸往往是時間與體能，其次才是設備與技術，後者是容易解決的。不論是製作沙動畫或是演出沙畫前的預備期都需要練習，涉及練習就需要體力，能否集中在時間內一氣呵成也是重點，因此，教學工作剩餘的時間與體力往往是阻礙我交出佳作的主因。至於如何解決？時間管理以及身體的保養是上上策。

張：你覺得隨著光影互動科技的進步，純手繪現場展演沙與光的藝術它的未來性在哪？發展有哪些？

邱：曾經有不少理工背景、光學廠商、程式設計專長的團隊想要找我合作創新研發沙畫的演出形式，通常我會如實地配合他們的問卷調查，也提供我的感受與經驗讓他們去設定改進的項目，然而我必須誠實地說，一旦研發出相關的沙畫互動展演軟體或是 app 遊戲，「那個東西」應該也不是沙畫表演，而是科技成果的展示。純手現場沙畫確實可以和科技結合以增加多元展演魅力，然而科技是無法完全取代純手現場沙畫演出的，因為不論從意義考量或是精神面的內涵都已經不一樣了！況且觀眾並非單單想看到超大銀幕裡有光與沙的圖形或是看到藝術家雙手的操作而已，現場沙畫演出真正吸引人之處在於大家都知道那是「真的沙！會飛、會飄」，表演的風險與失誤率極高，正因為如此，當表演順利且精彩結束後，觀眾會被「人」的部分吸引更勝過科技程式。

張：可否談談最近的個展？

邱：我個人非常喜愛少女插畫的繪畫主題，除了私人創作，近年來也累積了不少因為商業委託案而產生的諸多女性插畫，於是，2014 年成為一個階段性的轉譯展示，將個人過去在動畫與插畫中的女性角色呈現在沙畫攝影當中，讓流光幻影的沙畫女性被凝結在相紙中，再現沙畫肖像於時間與空間中的語彙。

「禹多田」是我在網路上的名稱，在官方的藝術展覽中較少出現，在藝術家個人的展演中或是網路作品發表裡才會出現。「Oh~My Lady+s」是來自諧音「我的女仕們」的英文發音，畫了許多女性角色，發現集中在少女與貴婦的角色居多，於是，想要藉由自己熱愛的女性圖像創作來謳歌自己的最佳仕女人選—奧黛麗赫本，以此展向經典女性致敬，也為自己的歷年角色做一次階段性的整理。

這次個展的主視覺選擇了捲髮小公主的沙畫，這是為了下一次個展所埋下的伏筆，小公主是一般女孩子心中的夢想身分，代表著無憂無慮、天真爛漫，這就是在童年時期的女性萌芽的雛形。由於火腿藝廊的展場空間十分高、深、暗，因此主視覺就被安排張貼展場空間中最醒目的窗戶上，白日透光、夜晚昏暗，隨著日夜白晝呈現不同風貌之外，更凸顯沙畫需要光來顯影的特質。

圖 8.14　邱禹鳳導演展覽 DM

8.3
訪談謝珮雯：著迷於油彩動畫的創作世界

謝珮雯

　　動畫藝術家，作品《腦內風景》曾入圍法國安錫國際動畫影展、臺灣國際動畫影展、臺北電影節、KROK 俄羅斯國際動畫影展、韓國 PISAF 國際學生影展等國內外動畫影展，並曾獲金穗獎最佳動畫，目前擔任國內科技大學教職。

從美工、視覺傳達到動畫創作

　　張晏榕（張）：可否談談你的經歷？為什麼會學動畫、做動畫？

　　謝珮雯（謝）：大學念的是當時流行的視覺傳達系，老師第一次見面還花了一些時間告訴我們，這個系就是「只要眼睛看得到的事情就可以做」，聽了之後覺得未來很光明，確實在大學的日子過得相當有意思，一下子由繪畫世界進入電影世界，眼界開闊了許多，而在課業製作時，合組拍片或舞臺劇，都是在學習怎麼和他人相處、溝通。

　　學習影像的剪接與敘事，真的帶來很多充實的體驗，只是大四我決定作一個老師指導不到的課題，那就是動畫，應該是某位演講者帶來了一些歐洲的動畫短片，在臺下看著螢幕上流動的線條，當下覺得「我也做得到」。

　　帶著自大夾雜信心，大四我獨立製作《吻》（圖 8.15）這部動畫片。

圖 8.15　謝珮雯導演作品《吻》

吻
彩圖

講一件現在說起來會不好意思的事情，當時的男友喜歡接吻，我則不，然後我提出了一個理由來拒絕他，我說，人身上有兩個括約肌，一個是肛門，一個就是嘴，這個理由一出，成功的達成目的，樂得我將這個想法寫成短文，製作了我的第一部動畫作品《吻》。

很幸運的，我將這個作品送去報考研究所，考上了當時叫做臺南藝術學院，現在叫做臺南藝術大學的音像動畫所，展開正統動畫學習之路。

有一件有趣的小事，大四製作《吻》的這段過程中，腦中慢慢想起，小時候我有點像是孩子王，會號召幾個朋友，搭公車到現在大遠百旁的圓環，那裡有一家店，是吃薯條、喝可樂的小店，老闆有一臺電視，一直重複播放宮崎駿的動畫，風之谷、龍貓、魔女宅急便等，我在那間店反覆地看著那些動畫電影，度過了好長的一段歲月，直到大四這段時間，我才又想起來以前曾經是這麼愛看動畫的小孩，但是我竟然忘了這件事，幸好這麼多年後，又再回到喜愛動畫的這條路上。

張：曾經用什麼媒材做動畫創作？你覺得有什麼優缺點？

謝：我的專長是平面動畫，在紙張上使用過墨筆、鉛筆、粉彩、水彩。除了動畫紙、水彩紙、道林紙，也用過便條紙以及描圖紙。實驗性高的媒材裡，包括食物、植物、穀物、剪紙、黏土、照片、沙與油畫顏料皆有。平面動畫與實驗動畫的差別在於，製作上平面動畫的準確性較高，但是實驗動畫有不可抹去的存在性，有時候甚至可凌駕一切。

油彩動畫的製作

張：你較具代表性的作品應該是《腦內風景》，那時候為什麼選擇用油彩？

謝：研究所學習期間，接觸了許多特殊媒材，其中油彩讓我著迷，有兩個理由。第一，在我的學習背景中，美術底子使我能在無法還原的逐格油彩動畫中，掌握形體，因此保持繪畫風格的統一，似乎可行；第二，主要是完整度，傳統 2D 動畫的製作繁瑣，且需要團隊方能有較具規模的產出，而油彩動畫每完整一格，即完成上色與剪接，因此只要練習得宜，就可以減少許多時間。基於這兩點我選擇使用逐格油彩動畫。

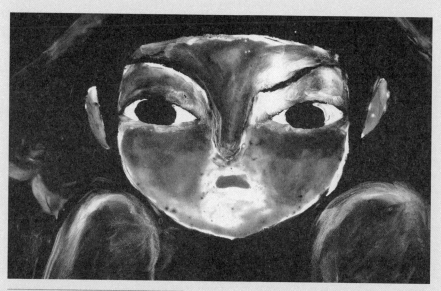

腦內風景
彩圖

圖 9.14　謝珮雯導演作品《腦內風景》

　　張：油彩這個媒材有什麼特性？在內容（故事）上有什麼需要考量的？

　　謝：油彩動畫在表演的時候，依照工具的不同，畫面呈現也不同，以我自己為例，我習慣以手指頭塗抹，在我製作《腦內風景》的時候，因為劇情上有以手抹過老人肌膚的畫面，這點在我使用手指去塗抹玻璃面時可完全契合，在卡洛琳．麗芙的《街》一片中，以畫外音搭配畫面的表演手法，在每一次的轉場效果中，卡洛琳．麗芙都使用了快速塗抹以轉換場面，效果自然，呼應卡洛琳．麗芙與我自己操作的結果，我認為油彩的畫面轉換以塗擦表現是其特別的美感。

　　而以這樣的基礎而言，故事面多偏人文居多，特別能展現抒情。

　　張：你在動畫創作過程中都如何發想？內容會和自己的成長背景或經驗有關嗎？

　　謝：我的作品幾乎都和我周遭發生的事情有關，對我來說，這樣的體驗更能讓我感應畫面，但是能轉化成主題的靈感並不常常出現，一段時間感受性高，就會有許多靈感，有時候則不。

張：前製過程中，需要考慮什麼嗎？

謝：關於畫作材料和設備的準備方面，我其實並不確定油彩動畫的確實顏料，為了保持長時間的使用，我在顏料中調入凡士林，這還有另一個好處，就是可將顏料增量，減少預算。

拍攝的光、桌底光可使用鎢絲燈泡，有點預算的人可以使用 LED[8] 光，不會發熱也不會偏色，然而不可使用日光燈，因為受光譜的影響，拍出來的圖像會規律的反映色光，不是好的選擇。

張：在製作過程中有什麼需要先準備的？

謝：早期我的光桌，是朋友依照我的要求而製作出來的一個小透寫台，我記得我給了這位朋友 500 元，就開始測試油彩動畫，然後在製作《腦內風景》的時候，我到鎮上找了木工廠，花了 1200 元請木工幫我做一張桌子，讓我可以在桌面上鑲入玻璃，同時我可以坐在這張桌子前面數小時而腳不會酸，接下來有半年多的時光，我很開心地與它為伍，直到現在我還保留著這兩個道具。一台光桌，幾個燈泡，一些油畫顏料，一瓶凡士林，加上分鏡腳本，就可以開始創作油彩動畫了。

張：在製作過程中有什麼需要特別注意的？或是比較困難的地方？

謝：顏色的調整頗為困難，因為油彩顏料鋪疊在玻璃平面上的顏色，透過有底光或者無底光，皆會展現出不同的顏色，需要計算，例如表現少女的膚色，粉紅色需由杏仁色加上黃光，才可能是討喜的粉紅膚色。

張：製作過程中你會嚴格的去計劃嗎？還是比較隨性？

謝：還是要有計劃，經驗告訴我，每一次的集中程度是 3 小時，若超時會非常疲憊，所以若以分鏡的完成率來說，每三小時我可以完成分鏡中的 3 到 4格，而且一定要完成，否則休息過再回頭接續著畫，或許心境、狀態都不一樣了。

張：除了用手，還有什麼工具可以輔助？

8　發光二極體（Light-Emitting Diode）的簡稱，具有效率高、壽命長等傳統光源不及的優點。近年因為大量的投入生產使價格下降，但成本仍遠高於其他的傳統照明。雖然如此，近年仍然越來越多被用在照明用途上。

謝：在卡洛琳 · 麗芙的紀錄影片中，她曾用植物刻印成紋路，在每個畫面上謹慎的印下痕跡，最後達成美麗的動態，而我使用過葉子、橡皮擦，但多半只使用棉花棒，偶爾會將化妝棉剪成需要的形狀，綁在小棒子上印壓，我想應該還有許多我沒有使用過的方法，相信每一樣都可以輔助創作。

張：拍攝時間要多長？怎麼估算？

謝：每個人的計算方式可能不同，以兩個例子來比較，俄國的亞歷山大 · 彼得羅夫一周只完成 4 格畫面，因為他的畫面寫實，圖層分了前中後景，並且畫面尺寸也較大，根本上就快不起來，亞歷山大 · 彼得羅夫甚至請了一個人專門幫他按下攝影鈕，以減少由工作桌離開的時間，即便這個人一周只需要按下四次按鈕。

卡洛琳 · 麗芙在比 A4 小的範圍裡創作，並且風格較為抽象，速度當然快很多，建議若要估算，先測試自己的單張作畫時間，較能明確知道工時，以我自己的經驗，最初我花了一整天，只完成六張不成樣的動態，直到《腦內風景》完成前，我能做到一天完成 99 張，每張都可以剪輯的畫面，因此，還是因人而異。

張：可以跟其他媒材混搭嗎？怎麼做？有沒有什麼限制？

謝：我曾改良過我的光桌，使它可以分層，因此我能在不同的層上放置不同的構圖，可惜並沒有與其他媒材混搭，邏輯上是可行的，看導演想要追求的風格吧！在製作《腦內風景》的時候，為了詮釋虛實空間，我在映片中放入兩段的手繪線條動畫，只是要過度兩種媒材並不容易，例如當我的油彩是使用陰刻的方式時，畫面整體偏暗，而線條動畫在白紙上製作，當兩種媒材拼接在一起的瞬間有著極大的差異性，乍看並不相當適合，因此我只好將線條動畫以反差表現，來接續畫面，方法有很多，但是總的而言，需要考慮的是導演的風格。

張：製作預算怎麼估？

謝：以我的經驗來說，光桌 1200 元，油畫顏料數個，大約一到四千不等，筆、工具大約一千，不計算自己的工資的話，就是這麼多了。

| 延伸思考 | 1. 使用顏料和顆粒作為動畫媒材，有可能製作商業規模長片嗎？為什麼？ |
| | 2. 顏料和顆粒作為動畫媒材的使用，除了常用的沙和油彩顏料，還有什麼其他可能使用的材料？ |

| 延伸閱讀 | Cotte, Oliver：《Secrets of Oscar-winning Animation: Behind the Scenes of 13 Classic Short Animations 》。2007 年：Focal Press。 |

Chapter 9

逐格立體動畫

9.1
逐格立體動畫製作

　　逐格立體動畫[1]是停格動畫（Stop motion）的一種通稱，在 3D 電腦動畫技術尚未出現之前，是除了線條動畫外，最被廣泛使用且最能商業化的技術，即使到現在，每年仍會有一到兩部的逐格立體動畫長片在全球發行，例如 2009 年的《第十四道門》（Coraline）（圖 9.1）和《巧克力情緣》（Mary and Max）（圖 9.2）。

圖 9.1　《第十四道門》（Coraline）

　　逐格立體動畫常常會跟「偶動畫」和「黏土動畫」混淆，因為商業製作上多半以黏土來製作人偶或動物角色，事實上，停格技術所用的材料和製作方式遠多於此。與其他傳統動畫技術，例如剪貼動畫、線條動畫等以逐格拍攝二度空間圖像為主的方式比起來，逐格立體動畫製作方式的不同處，在於其是由動畫師所塑造或選定真實世界中的三度空間物體或角色偶和場景，因此有時也被稱為 3D 動畫，但這與目前數位時代所稱的 3D 電腦動畫是不同的。

圖 9.2　《巧克力情緣》（Mary and Max）

　　逐格立體動畫是將設定好的物件或角色連續微調，用相機逐格拍攝，記錄物件或角色的微小移動，再連續播放成為動畫。物件可以是任何能夠移動的物品或裝置，例如可供調整的偶，甚至是人。

1　本書前一版本章節泛稱「停格動畫」，本次改版更精確的命名。

圖 9.3　墨爾本‧古柏製作的《火柴上訴》（Matches Appeal）
圖 9.4　亞歷山大‧亞歷塞夫和克萊兒‧帕克 1963 年的作品《鼻子》（The Nose）

　　最早的逐格立體動畫應該是 1899 年英國人墨爾本-古柏（Arthur Melbourne-Cooper）用火柴棒製作的《火柴上訴》（Matches Appeal）（圖 9.3）這也是最早的傳統動畫技法之一。

　　之後許多動畫藝術家嘗試使用不同類型的物品來製作動畫，早期的先驅者如用昆蟲、動物標本來製作動畫的蘇俄裔動畫師史塔瑞維奇（Ladislas Starewich），其《狐狸的故事》（The Tale of the Fox）以今日的眼光來看依舊栩栩如生，令人讚嘆。其他物品也一直被嘗試用來製作動畫，比較特別的有如茲曼的作品《靈感》（Inspiration），使用玻璃作為動畫的材料。

　　針幕（Pinscreen）動畫是一種很特別的技術，1930 年左右，由蘇俄裔動畫師亞歷山大‧亞歷塞夫（Alexandre Alexeieff）和他的妻子克萊兒‧帕克（Claire Parker）製作出一片有大約 24 萬支小針（pin）的針幕，利用調整小針的高低所產生的圖案和陰影來製作動畫，雖然在視覺上接近平面媒材的鉛筆、顏料的表現，但製作上採用停格技術，例如 1963 年的作品《鼻子》（The Nose）（圖 9.4）就是利用逐格拍攝來製作動畫，據他們的解釋，這樣做是為了克服線條繪出的動畫過於平面的缺點。也因為這樣的製作方式極端費時，在他們 50 年的創作生涯裡只完成了 6 部短片，當然憑藉這樣特殊的技術贏得了許多獎項。

　　用各類材料製作角色，並以停格的方式拍攝的動畫影片，稱為「偶動畫」（Puppet Animation），應該是最常見的逐格立體動畫形式，無論製作目的是藝術導向或是商業導向。

東歐是擁有最多偶動畫大師的地區，雷朋（Kit Laybourne）在 1998 年的著作[2] 曾列出動畫史上 7 位最傑出的偶動畫大師，分別是 George Pal、Břetislav Pojar、Ladislas Starevitch、Jiří Trnka、HerminaTýrlová、Zenon Wasilewski 和 Karel Zeman，其中 6 位都是東歐國家（包含蘇俄）的動畫師，唯一一位美國人 George Pal 是匈牙利出生，原因是東歐國家有歷史悠久的製偶和表演偶劇的傳統，於是動畫師就將這樣的技術運用在動畫製作上。

視覺效果和動畫美學上，偶動畫比較特別的有兩個部分。第一，由於是拍攝真實的物件和場景，動畫可以呈現真實而細緻的材質和細節；第二，由於影像的產生是逐格拍攝靜態物件，因此不會有一般用攝影機拍攝真實的動態物件時所產生的模糊效果，每一格都是清楚的，連續播放時，會有一種特別的視覺風格，有人說這種方式製作出來的動作，感覺總是「鈍鈍的」。

偶動畫的製作技術

動畫導演呂文忠指出，因為偶動畫的製作涉及很多專業，例如翻模技術與材料的選擇，但初學者可以不用那麼專注在這上面，因為需要花很多時間，至於材料的花費，更非一般學生負擔得起。建議可以從基礎的黏土動畫開始接觸，很多做偶動畫的學生，花太多時間在鑽研技術上，而不是在「做影片」這件事情，在製作影片的時間和考慮就變得很少，然而影片本身才是最終的目的。

用黏土製作的動畫可能是各種動畫技術中，最能夠表現出「變形」（Metamorphosis）這個動畫語言的製作方式。因為黏土的可塑性，以及可以隨意增加或減少的特性，使動畫師在製作黏土動畫時，很喜歡運用這種特性，製作出令人驚嘆的動畫視覺效果，例如捷克的動畫大師 Jan Švankmajer 的作品《對話的尺度》（Dimensions of Dialogue）（圖 9.5）以及 1982 年奧斯卡最佳動畫短片提名的 《偉大的康尼多》（The Great Cognito）（圖 9.6）。

通常對於做動畫比較方便的黏土身體型態是短腳而平足的，因為這樣的角色黏土利於久站，《Harvie Krumpet》雖然應該歸屬於偶動畫，但其中的角色即是如此。此外，雖然黏土動畫利於變形，但在製作時仍須考慮動畫原則（Animation Principles），例如預期（anticipation）、誇張（exaggeration）等，才能將這些變形的動態表現得賞心悅目。

2　《The Animation Book》，Three Rivers Press 出版。

圖 9.6　《偉大的康尼多》（The Great Cognito）©
Will Vinton Productions. USA 1982

圖 9.5　《對 話 的 尺 度》（Dimensions of
Dialogue）© Krátký Film Praha. Czech 1983

對話的尺度
彩圖

偉大的康尼多
彩圖

偶的骨架製作

　　偶動畫的製作，控制骨架（Armature）是相當重要的部分，通常藏在角色的內部，提供可調整或轉動的關節，以控制角色的動作。從這一個製作程序來看，頗類似 3D 電腦動畫為角色設定骨架，並作綁定（稱為 Rigging 或 Binding）的過程。

　　根據雷朋的著作《The Animation Book》，偶動畫的發展過程中，用來製作控制骨架的材質主要有三種，其中的一種是以木頭為主的骨架，但木頭骨架有一個缺點，就是用久了會磨損並導致關節鬆動，角色就無法調整或維持在固定姿勢。

　　業餘動畫師或學生常使用的是鋁線骨架，是一種較簡單的骨架製作方式，優點是易於製作且容易調整，但缺點是長久使用鋁線可能會斷掉，使得偶無法再使用，以往常常看到製作偶的時候，會將做骨架的鋁絲扭轉成麻花狀，停格動畫導演華文慶指出，以往認為用兩種不一樣的金屬扭轉在一起，再打成麻花狀是為了讓油土能更好地咬住鋁絲，因為油土會滑。

　　然而呂文忠導演認為不需把鋁線捲曲，因為這樣一來會破壞鋁線的組織，讓鋁線壽命減少。可以買兩條或三條粗一點的鋁線，再用線綁起來，然後胸腔與骨盆的部分就可以使用 AB 塑鋼土來固定，做成骨架。

較具規模的動畫公司用的是金屬關節骨架，是一種比較精緻且專業的骨架製作方式，由金屬條、滑動關節（Slip Joint）和球狀關節（Ball Joint）所組成，英國的 Aardman 公司製作的一系列《酷狗寶貝》（Wallace & Gromit）的動畫電影片就是以此方式來製作角色偶的骨架。

　　華文慶導演認為金屬骨架是很基本的工具，可以降低偶動畫製作的入門門檻，如果門檻降低了，做的人自然就會增加。製作金屬關節需要特別的專業工藝或機械技術，華文慶導演目前會使用車床自行製作（圖 9.7），否則若向國外訂購一個骨架需數萬元臺幣。雖然製作上是有難度的，但好處是因為國外已經累積一些經驗，可以學到一些訣竅。

圖 9.7　製作金屬零件的機械工具

　　製作骨架的金屬也有很多種，經過嘗試可以知道哪些金屬相配的耐用度比較高，金屬的問題是會磨損，如果關節兩個部分都是硬的，可能很快就不能使用了，要一部分是硬的、一部分是軟的比較合適；不鏽鋼的硬度很高，比較難自行加工，鑽頭很容易斷掉，但是因為質地硬，零件可以更薄、更小，是國外專業偶骨架常用的材料。

　　華文慶導演更嘗試透過中國的貿易公司幫忙找廠商，車了一萬個鋼珠。因為本地學生在做偶動畫通常還是用鋁絲，而鋁絲已經是老一輩在用的，他一直希望能幫助學生使用更好的方式，否則在製作上永遠無法克服骨架的問題，消耗許多時間，更導致在拍攝時，常因時間不足而隨便拍攝，非常可惜。這部分也與呂文忠導演在指導學生製作時的感受不謀而合。

　　若沒有辦法得到金屬骨架，塑膠關節也可以嘗試，華文慶導演也曾試著找出幾種比較適用的材料製作，可是塑膠關節有一個問題，就是因為強度不足容易斷掉，雖然一樣可以做成偶，可是耐用度不高，花在維修的時間會變得很多。

而無論是塑膠或金屬關節，在做偶動畫的時候都會比較順手，鋁線的另外一個缺點是關節點不明確，若不注意，可能這次拗的關節跟下次拗的點不在同一個點上，手臂的長短就不一致，當然或許不一定會被注意，可是如果使用的是塑膠或金屬關節，關節已經設定好了，只要稍微一動，偶的手就會在關節處轉動，可以節省操作上的時間，用在表演上面的時間就能增加。

　　銅也是一種可以考慮的關節材質（圖 9.8）價格相對便宜、容易取得而且因為夠軟，加工比較容易，同時在磨擦加熱的時候會產生韌性，反之若是使用既輕又硬的鋁，其材質相對的就脆，當材質脆的時候，一旦磨損就會產生很多粉末、屑屑，使用銅就可避免這種情形發生。

　　若以焊接和加工為角度考量，銅跟鐵使用一般焊錫就可以焊接，加工較為方便。鋁就不行，需要用專業的工具，且足夠高溫才可以焊接。不鏽鋼更麻煩，不但焊接不易，加工刀具更得使用鑽石刀等級。另一種材質是塑鋼，屬塑膠類，主要用於工業設計打樣原型，角面硬而脆，很好切削加工，有的手機殼就用這個來打樣（圖 9.9）。

圖 9.8　以銅材質為主的偶動畫骨架　　　圖 9.9　塑鋼材質

　　塑膠比金屬好加工，雖然若是要使用在關節製作就太軟，但若是做身體的部分就還好，還可以減輕重量。有時骨架需要配重，例如上半身太重，腰部的負荷就變大了，此時關節中的球就需要像金屬等比較堅硬的材料，讓關節硬而重，而胸部和臀部則使用較輕的鋁，以降低關節的損耗率，所以骨架的材料不一定跟關節材料一樣，會依據角色造型設定而有所不同。有時候造型上頭部很大，脖子的關節負荷就會很大，脖子細而關節負荷大，損耗率就高，可能彎十幾下就鬆了；如果角色是肌肉男，胸部很大，那腰部關節承受的力量就更大。因此骨架製作都需要實際操作和數年的摸索嘗試，才能找到之中的平衡。

偶的製作材料

骨架製作完成後，需要加上身體的實體部分和服裝才算完成，動畫導演呂文忠建議，比較基礎的偶動畫製作黏土一般書局就可以買到，初學者若對翻模沒有把握，可以用鋁線作為骨架，外面再包黏土就可以做成角色。

較進階的角色翻模，身體模型通常是用發泡橡膠（Foam Rubber）或發泡乳膠（Foam Latex）、矽膠、發泡樹脂等材料灌入石膏模所製作，等模型乾了之後，再做最後的修飾。

這些材料都是比較昂貴的，例如發泡樹脂一小罐就要好幾百元，若是失敗就浪費了一、兩千元，雖然這些比較進階的材料名字不一樣，不同等級、廠商的矽膠品質也會有所不同，但本質上是差不多的。例如呂文忠導演在美國念書時的老師用一種叫做「dragon skin」的矽膠，摸起來很像真的皮膚，非常柔軟，可以做出比較細緻的東西，但其實也就是一種矽膠。有些動畫師製作偶動畫時，會習慣使用固定的廠牌，例如 GM 等。

而翻模的流程，大致分為以下步驟：

1. 製作原型：用油土或其他材料雕塑出模型的原型，並用雕刻工具修飾原型的分模線，之後的外模會從此處拆開。

2. 製作矽膠薄膜：使用矽膠和硬化劑，混合後淋上、包覆模型原型。

3. 製作外模：一般用石膏製作，把石膏粉加入水中混合，然後用石膏粉包覆外有矽膠模的原型，可包覆數層，冷卻後將石膏拆開兩半，用繩子將兩半合起固定，成為外模。

4. 矽膠薄膜置入：將矽膠切開，把模型原型取出，再將矽膠薄膜放入石膏模型內部作為分隔，準備灌模。

5. 灌模：將所要使用做為偶模型用的乳膠或矽膠等灌入外模，等到冷卻後，將外模拆開，取出模型。

6. 修模：將取出的模型利用雕刻工具再做修整。

關於國內常用於製作原型的材料，根據華文慶導演的介紹，有區分軟硬度的精雕油土（圖 9.10）是一般雕塑系常用的材料，價格相對便宜。然而缺點是若用較硬的來做，會很難塑形，所以必須一直用鍋寶之類的器具加熱，使它比較好操作，不過加熱完沒多久又會硬掉，製作上比較麻煩，且若以油土為原型，其硬度在開模時常常還是不夠的，若翻模沒有成功，原型就毀掉了。

圖 9.10　精雕油土

圖 9.11　美國土

開模失敗的原因常常是矽膠沒有乾，矽膠要接觸到硬化劑才會變硬，一般是用手將兩者混和均勻，可是因為很黏稠、很難攪，所以也可以用電鑽當攪拌器去打，須攪拌得很均勻，否則矽膠就會軟硬不均。另外若是硬化劑過期便永遠都不會乾，矽膠就會變得像黏土一樣。

華文慶導演在學校教學時會建議學生用所謂的「美國土」，也就是熱固化土（圖 9.11），另外也有一種是膚色的，未經加熱時是軟的，要用烤箱加熱使其變硬。

加熱的溫度大概都不高於 120 度，約 20 到 30 分鐘就會硬化，有時候因為還要打磨修整，就可以將烤的時間縮短，比較軟也比較好磨，用砂紙就可以磨平。而且因為能夠重複加熱，故也可以先做雛型，再陸續加土、烘烤、修整。唯一要小心的是美國土畢竟是塑膠，若是溫度太高容易焦掉，還會產生臭味；另一個好處是，翻模的過程如果失敗了，由於美國土的硬度較高，洗一洗，把矽膠處理掉，原型還在，可以重新開模，但是這種材料價格比較貴，一磅就要數百元。

模型做完後，上色之前要再進行修整，採用木工用來補木材紋路的底漆補土即可，鋼彈模型的玩家，也會用其來補細微的紋路。國外進口的補土是灰色，一小罐要 150 到 180 元，而在臺灣可以買到類似的白色補土，一大桶約 400 元。

使用補土填補完隙縫後還要打磨，若要製作得很細緻，會用類似補土的液體狀材料，用塗或噴的方式填補非常細微的坑洞，日文標示為「下地」，常見品牌是「Mr. Surfacer」，不同號數的細緻度不同，例如500號較粗、1000號較細[3]等。

有趣的是，呂文忠導演提到在好萊塢，偶的製作方式有時也會跟流行。大家會去看最近幾部（偶動畫）電影用什麼材料做，就會跟著使用，例如有一陣子大家都在做換臉[4]，就跟著嘗試，過一陣子覺得換臉相當花錢，又看見導演提姆‧波頓（Tim Burton）的作品《科學怪狗》（Frankenweenie）不做換臉，大家可能也不做換臉了。

另外，目前3D成型機炙手可熱，根據華文慶導演的說明，3D成型機有三種趨勢：第一種是石膏粉末，像一台印表機，會射出膠水將石膏凝結在圖案部分，同時噴好顏色，其他未膠合部分就只是石膏粉末，可回收重複使用；第二種是3D成型，有一點像熱熔膠印表機，利用加熱把膠水融化，成品是塑膠物件；第三種是光固化，就是利用紫外線掃描，使原本液態的原料變硬，進而形成一個實體造型。

3D成型機目前較少用於偶動畫製作，華文慶導演提到，「共玩創意」[5]公司曾經嘗試與研發3D粉末成型機的廠商合作，一方提供技術原料，一方提供造型，可是後來發現，臺灣這邊的原料和解析度似乎沒有國外那麼高，模型表面太過粗糙，另外就是成本太高，一個公仔成本要一萬五千元，若只是創作還可以，但若是商業行為的話，價格太高，待未來價格下降後或許較有機會。

偶動畫的動作調整

逐格立體動畫最基本的動作調整和其他技術製作的動畫並無太大不同，可用直覺的默數秒數方式或碼錶來估算動作時間。特別的是，由於調整的是真實世界中的實體，可以在調整動作前事先計畫，用尺仔細測量，根據測量結果和之前估算的秒數，用數學算出每一個影格須做多少調整與移動，可以得到較精確的動畫調整時機（Timing）。

3　參考資料：http://squareonion.pixnet.net/blog/post/2552903-%E6%A8%A1%E5%9E%8B%E5%B7%A5%E5%85%B7%E7%B0%A1%E5%96%AE%E5%88%86%E4%BA%AB。
4　指為角色製作不同表情的臉，根據情緒表情替換。
5　位於臺北的公司，業務包含偶動畫製作，網址：http://we-together.com.tw/indexRD.html。

逐格立體動畫拍攝完，大致就完成所有的動態影像（除了後製剪輯對影像的稍做調整），並沒有像其他技術製作的動畫有預覽的機會，例如手繪動畫在還沒上色前，可做鉛筆測試（Pencil Test），以觀察動作是否流暢；3D 電腦動畫在還沒算圖（Rendering）輸出前，軟體也有預覽動作的功能，逐格立體動畫並沒有這樣的機會，通常拍攝完一部分後會做檢視，若對動作不滿意，則只有重拍一途，雖然數位時代的電腦軟體可以使整個流程簡化，但逐格立體動畫製作格外需要縝密的計畫。

　　較專業的逐格立體動畫製作軟體，例如 Dragon Stop Motion 和 Stop Motion Pro，比起動輒數萬甚至十萬以上臺幣的 3D 電腦動畫工具，這些軟體僅大約數千元臺幣，也有免費軟體例如 MonkeyJam 供經費較不足的學生和業餘動畫製作者使用。 由於逐格立體動畫拍攝的是真實場景，用在電影上的設備也可以運用在動畫拍攝上，例如攝影機的運動控制器（Motion Control）也經常在預算較多的動畫電影製作上使用，運動控制器可以控制並記錄放置攝影機機械手臂的運動，之後可再使機械手臂做出相同的動作，如此逐格立體動畫動畫可以拍攝出如電影中，攝影機移動，角色也同時動作的效果。

　　後製及合成軟體例如 After Effect，也提供逐格立體動畫製作創新且特別的視覺效果功能，例如 2007 年的逐格立體動畫短片《夜車驚魂記》（Madame Tutli-Putli）（圖 9.12），將真人實拍的眼睛合成至人偶上，創造出非常精緻的視覺效果。

夜車驚魂記
彩圖

圖 9.12　《夜車驚魂記》（Madame Tutli-Putli）

9.2
訪談呂文忠：偶動畫的情感嫁接

呂文忠

　　偶動畫導演，畢業於美國加州藝術學院（California Institute of the Arts），學生時期的作品即曾入圍美國學生奧斯卡金像獎。曾獲 2007 年臺灣國際動畫影展臺灣動畫金獎，並以作品《番茄醬》拿下臺北電影節最佳動畫、英國獨立製片影展最佳動畫等獎項。

目前計畫：《精工小子》

張晏榕（張）：你目前進行的 project 是什麼[6]？

呂文忠（呂）：目前有長片電影的計畫，片名為《精工小子》。《精工小子》是我先前在學校時的 idea，故事是一個小孩子失去家人，然後怎麼重新站起來拯救城市的故事，那時候剛好面臨母親過世，趁此機會將心情投入這部長片裡面，故事是先前跟美國友人發想而來，回臺以後在一間動畫公司上班，之後決定自組公司，並計畫製作一部長片。

張：這項計劃大概是什麼時候決定的？

呂：大概是 2010 年時，當時提出申請並順利拿到補助。是一個四年計畫，分四個階段，但因合作關係不順遂，在一年後終止合約，目前花較多的時間在找資金。

張：臺灣動畫界要找資金似乎是一件困難的事情？

呂：因為臺灣動畫的資金並不像好萊塢那麼多，制度也沒那麼完善，所以在資金籌措方面對獨立創作者有很大的困難。

如果臺灣獨立創作者多的話就算了，以目前來看並沒有很多。

6　訪談時間為 2014 年。

我們有很多學生，礙於學校制度，畢業之後都轉型做與所學不一樣的工作，因為許多學校的畢業專題是團體作業，讓我覺得是在培養作品而不是在培養學生，因為，作品好會提高學校知名度，然而學校專題講求的是團隊製作，並沒有獨立製作的機會，故畢業以後獨立製作的機會更加渺茫，所以目前需要積極培養學生獨立製作的能力，如果獨立工作者多，作品的量夠多，這樣一來動畫產業也就會愈來愈好。

　　張：的確，之前看過許多不錯的學生動畫，當時也小有名氣，但在畢業之後卻很少再聽到消息。

　　呂：對，因為在學校裡沒有培養獨立製作的能力，畢業之後在沒有同儕的幫忙以及經濟壓力下，也就漸漸對動畫失去了熱情。

　　張：可是經濟壓力如何解決？如果家庭沒辦法支持，社會或是政府的幫助又不大怎麼辦？

　　呂：我覺得這只是藉口，因為走動畫這一行真的要靠自己來實現，只要對做動畫、做自己的作品有堅持，那就一定會有解決的方法，就能夠在這條路上持續走下去。如果想先去賺錢，等有錢了再拍片，那錢永遠不夠。

　　張：你說開拍是開始製作偶嗎？

　　呂：是開始拍攝，偶在樓下[7]就有了，不過那只是試做的版本。目前也還不是很喜歡，所以會再重新製作改進，先前製作的方式是可以換臉的，但我不太喜歡換臉的方式，後來跟美國友人提到這件事，建議做那種臉部可以直接變形的偶，就可直接變換表情。

圖 9-13　《精工小子》偶動畫角色先期版本

　　張：臺灣有這方面的技術人員嗎？

　　呂：其實有，做的都還不錯，「共玩」（共玩創意）那邊也有，中和的趙鈞正翻模技術不錯，不過目前的計畫是偶在美國製作，因為涉及材料問題，製

7　位於桃園機場附近的工作室，訪談地點在二樓，偶的放置地點在一樓。

作偶的技術人員也是考量之一，還有布料的問題，所以決定在美國製偶，再拉回臺灣拍攝，到時候也會請技術人員來臺指導。有些學校也有這類設備或器材，例如臺南應用科技大學、南臺科技大學。

製作偶動畫的緣由與故事發想

張：在用偶做爲動畫創作媒材前用過什麼其他方式嗎？

呂：我在美國時，先在休士頓念 Multimedia（多媒體），所以 Maya、Flash、After Effects 等電腦軟體我都學過，也有做過電腦 3D 建模。但後來我到加州藝術學院（Cal Art），因爲學校的精神就是要做自己的影片，並不是教軟體操作，純粹教你動畫原理，會了之後再把它運用到媒材上，就是專注於做動畫。

張：試過跟其他媒材混搭嗎？

呂：我之前做過手繪加 3D，也試過偶動畫加 3D，如煙霧之類的特效，但是偶動畫如果可以逐格拍攝，我就會用逐格的方式解決。

張：爲什麼那時候開始選擇做偶動畫？

呂：因爲我們是角色人物動畫系（Character Animation），我們還有一個系是實驗動畫（Experimental Animation），偶動畫其實歸實驗動畫，我在一到三年級都是做手繪動畫，但一直對偶動畫感興趣，加上自己又即將從加州藝術學院畢業，最後的一、兩年我想學點不一樣的東西。而且我們學校還有一個好處，就是學校所有科系的課你都可以去上，比如說我在三年級就上過服裝設計和打燈的課，到了四年級我就跟史蒂芬 · 裘多（Stephan Chiodo）[8] 學習，那時候他是提姆 · 波頓（Tim Burton）的技術指導，當時教了我一些簡易快速的製作方法，一開始就是知道學校有這樣的環境與師資才去學習。

張：你覺得偶動畫特別的地方是什麼？

呂：我覺得很神奇的是以前剛開始做 2D 動畫的時候，看動畫人物在走路、說話、變化表情時會覺得很神奇，可是當你做偶出來時，偶的喜怒哀樂又是更不一樣的感受，因爲你摸的到。

8　美國偶動畫導演，曾與提姆 · 波頓（Tim Burton）合作，也參與過好萊塢多部電影、電視製作。

我記得在學校的時候，有時會跟自己的偶聊天，因為拍片時很辛苦，所以就會跟偶說些互相勉勵的話（笑）。我還記得那時候在做《番茄醬》（圖9.14），要幫角色調出掉眼淚的動作，看到偶角色在哭，自己也會感動，那時候就覺得動畫的力量真神奇。我覺得以現在的電腦動畫技術，就算再神奇也無法跟角色有直接的接觸，但是偶動畫不一樣了，因為是真的可以觸碰到，感覺就像真人一樣，帶來了神奇的力量。

圖 9-14　　《番茄醬》劇照

　　張：那你後來開始做偶動畫，在故事題材的發想上會有什麼不一樣嗎？

　　呂：我覺得與一般製作動畫的過程差不多，例如手繪動畫很簡單，只要有紙、鉛筆，就可以製作然後繪畫上色，但在製作偶動畫時，必須具備實際的形體，比如說你畫了一棟房子，但在製作時你就必須把房子給建造出來；畫一個城市，你就真的要把城市製作出來。當你畫一個人在動是容易的，但若是五個人、十個人時，就必須全都製作出來，所以在製作規模上有很大的不同。

　　張：前製過程有什麼特別需要考慮的嗎？

　　呂：其實與一般動畫製作差不多，需要考慮的是，你畫出（角色）的每一筆都要能做出實際的形體，所以在畫的時候必須考量製作時是否有夠大的空間來容納角色或者是建築物。不過我發想故事時不會考慮那麼多，之後再來想辦法克服，若事先想得太多，反而侷限住自己。

　　張：之前在國外的時候跟朋友聊到，東方學生做的動畫影片有時候顯得比較平，故事節奏比較平（一致），畫面也比較平（均衡），不知道你覺得如何？

　　呂：的確，對比是很重要的，故事要有高低起伏，平常生活可能是平平淡淡，但電影不能這樣，光線、顏色、動態都一樣。而且我覺得很奇怪，臺灣的學生做動畫，都不喜歡做角色講話的動態，很可惜。

張：對，的確如此，其實對話也是一種故事表達的方式。

呂：在學生時代沒有訓練，到了業界當然還是一樣，我在動畫公司的時候，看到角色講話沒對上，其他人竟然都沒發覺。

張：在製作過程中還有什麼需要特別注意的嗎？

呂：我覺得調動作是比較重要的，再來是燈光，因爲氣氛的營造很重要，我發覺臺灣普遍燈光打太多，可是電視與電影的差別在於，電視卡通什麼都很清楚，然而電影（氣氛）是讓你很有感覺，有時候可能是打主要的主燈（keylight），其他的燈都是配角，這樣就夠了。

動作的部分，上次在裘多來臺灣的時候，他沒有看到調動作調得很好的動畫，但是 3D 動畫中，他有看到還不錯的，那表示我們偶動畫製作還停留在初階，並沒有到很深入就畢業了。

圖 9.15　裘多（Stephen Chiodo）導演 2012 年在臺主持工作坊時的照片

張：其實其他的媒材好像也差不多，2D 手繪、3D 動畫也一樣，因爲臺灣的大學設計相關科系通常什麼都學，還沒有專精就要畢業了，要專精往往要到研究所，可是相關研究所大部分要求寫論文，減少了創作的時間。

呂：對，在美國，動畫做完大概就可以畢業了。

不過也有些壓力和限制，我記得那時候在做（偶動畫）的時候，學校都會有個期限，我會照著進度走，所以有進度壓力，動作就會調得不夠好。但像我現在自己做，時間上可以稍微延遲一點，因爲沒有給自己設時限，就是希望把它做到最好。只要肯花多一點時間在調動作上，動畫的品質就會有很大的提升。假如時間眞的不足，就在幾個重要的鏡頭上把動作調好，其他中間的鏡頭差一點沒關係，這樣一來整個感覺就都會提升。

偶動畫跟 2D 手繪動畫不一樣，一定是「straight ahead」的方式，一格接著一格拍，不會有補間（in-between）（補間），還好我早先做 2D 手繪的時候，就是用「straight ahead」的方式，所以很自然。

在臺灣，有些老師在做動畫的時候分配工作，這個人只做 key frame （關鍵影格），那個人只做 in-between，我覺得你在扼殺那些做 in-between 學生的學習機會，因為他們就沒機會學到角色表演了。

張：的確，比較好的方式應該是你負責這一段，他負責下一段。

呂：對，比如說，喜怒哀樂的情緒起伏，你比較會搞笑，就負責「喜」的部分；另一個人，就負責「哀」的部分。

張：製作偶動畫，怎麼創造視覺風格？

呂：我覺得一個人的風格就是從你的繪畫中建立，我們在加州藝術學院就是這樣，從一年級到四年級，一周會有兩天素描課，在畫素描的當中就是在建立自己的風格，當做影片的時候，你只要做你喜歡的東西，這樣一來，風格就會慢慢建立。

張：那你會去找 reference（參考資料）嗎？

呂：當然會，像我現在做《精工小子》，背景設定在英國，會參考很多英國的東西。

張：你會特別喜歡某個人所設計，或者是畫出來的東西嗎？

呂：也都會，比如說我比較偏好提姆·波頓的東西，喜歡他的角色設計，還有奎氏兄弟（Brothers Quay）的攝影風格，自己多多少少都會受一些影響，可是故事就完全是自己的東西了。

張：拍攝時間要多長，怎麼估算？

呂：一般都是 storyboard（分鏡）的時候就會確定了，但在美國讀書的時候有時間限制，例如一年級只能做 90 秒動畫，再來三分鐘、六分鐘，最後就是沒有限制，所以我們那時候製作都會超過時間，最難的就是把它濃縮到限制的時間內。

所以我現在都會幫學生算製作進度，比如說他有 150 鏡頭，一學期 18 周，就可以算出一個禮拜要做幾個鏡頭，可以比較長的鏡頭搭配比較短的鏡頭，就是要這個數量，幫忙盯學生的進度，循序漸進就會依序完成，因此時間規劃是很重要的。

張：製作的時候會估預算嗎？

呂：其實我不太會，但我會對學生說，偶動畫比較花錢，要買材料，不像 2D 的紙很便宜。提計劃的時候，人力、燈光器材、拍攝器材，材料都要估進去，不過最花錢的還是人力，也就是動畫師的工資。我自己在做的時候不大去估這個，我是不計成本的（笑）。

張：製作的軟、硬體呢？

呂：軟體我用 Dragon，之前相機是用 Canon 單眼，之後拍電影可能要用更好一點的。相機的等級會有差別，但是燈光、偶的細緻程度也很重要，否則相機再好，畫面也沒辦法更上層樓，有點可惜。

9.3
訪談華文慶：在有限經費下靠經驗解決比例問題

華文慶

從事電視廣告製作美術多年，曾任王財祥導演作品《逃亡者的恰恰》電影美術，後於三立電視臺圖像開發部，參與圖像設計與 Flash 動畫製作，後任動畫團隊公司「共玩創意」藝術總監，並參與製作多部電視節目動畫和廣告動畫，與李文靜共同執導偶動畫《夢遊動物園》。

張晏榕（張）：什麼時候開始接觸動畫的？

華文慶（華）：動畫是從高中的時候開始接觸，那時候很盛行 2D 手繪。

張：過去在廣告業時，你是做什麼的？

華：美術設定、服裝、道具等，例如說佈景，在片場你就需要做木工，溝通之後再把景搭出來。

張：就是視覺部分？

華：以前專業的攝影棚內都有油漆工、木工、燈光師。我喜歡做這件事，像我周圍幾個朋友、夥伴都喜歡玩玩具、模型，我覺得這個很好玩，偶動畫其實是在做玩具，從平面到做出可以動的偶。我做偶動畫七年，愈來愈喜歡，所以到後來其他東西我就不做了。

張：那在你做《夢遊動物園》（圖 9.16）之前，你有做過其他偶動畫嗎？

夢遊動物園
彩圖

圖 9.16 　《夢遊動物園》

華：其實之前我們有接過公共電視動畫單元，共一系列五部，後來也有跟明日工作室合作，也作過電視廣告，像「彎彎脆果」，是幾年前的案子。

張：公視的動畫是影集嗎？

華：對，是影集，那時候公共電視比較願意投資，現在比較少。我對偶動畫的了解，基本上是從提姆‧波頓的《聖誕夜驚魂》（圖 9.17）（The Nightmare Before Christmas）開始，那時候還有玩具，大家都很愛，但因為臺

灣能買到玩具的管道不多，就自己刻傑克的頭，其實那時候我們就一直想做偶動畫，可是臺灣大部分都只侷限於黏土動畫，就是那種軟軟的油土。其實早期作廣告的時候我也有拍過黏土動畫，可是油土經過打燈後很容易軟掉。

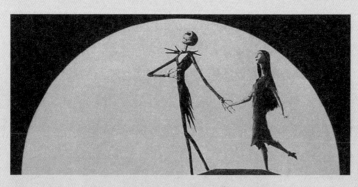

圖 9.17 《聖誕夜驚魂》（The Nightmare Before Christmas）

偶動畫前製時的角色設定和技術考量

張：當你在做偶動畫，發想故事的時候會注意什麼？有什麼特別的考慮嗎？

華：多少還是會考慮技術，因爲偶動畫不比 3D，骨架還是會有一些限制，像 3D 或 2D 可以接受變形，例如 2D 揮拳時手可以變形長一點或拳頭大一點，偶動畫其實也可以，如果要手變長可以，就是把手換掉，多做幾格，是可以達到，只是零件要做得更多，如果經費或時間有限就沒辦法做到，因爲畫圖還是比較快，3D 也是一樣，偶動畫就有這些限制。

張：就是在考慮故事的時候媒材還是會影響到，有時候還是跟預算有一點關係？

華：對，例如在表演的時候，要再稍微簡單地收斂一點，像表情，若要生動，就是臉部表情要做得更多。

張：如果故事想好了，偶動畫的前製，你覺得有什麼需要特別準備的？

華：前製的部分就是在造型上，如果造型先出來後，我會把比例畫出來，因爲我要開始看關節的部分，大隻的關節球就要比較大，反之亦然，通常我會看我手上的零件，並以最小的來抓。

張：最小的零件？最小的關節？可否再說明一下？

華：比如說，我現在設定角色為 18 公分，如果連我最小的關節球都還太大，那是不是要再把比例放大？像我這次的關節球都已經小到 3mm，我就抓最小的角色為 20 公分高，至於其他角色就往 20 公分以上放大了。

張：這些跟角色的關節粗細，也都有關係？

華：都有關係。像提姆・波頓《聖誕夜驚魂》的角色，手腳都很細的時候，如果關節球最小就 5mm，我的手就不能更小，可能要設計 6mm 以上，這時設計就必須遷就我，這些都要溝通。

張：那你知道國外會做更小嗎？

華：3mm 大概是極限了，我有看過 2mm，可是不能確定是不是真的，我覺得有時候不必去遷就到 2mm，可能已經沒有活動的能力了，一折說不定還是會彎，因為已經太細了。

張：所以你做的偶，大小大概是？

華：我現在做最小的偶，不會少於 18 公分，在《夢遊動物園》中，我的房子做到 160 到 165 公分的高度，因為偶愈大，房子比例就要愈大，我的前景房子做到快 170 公分，中景的房子大概維持在 120、130 公分，遠景的房子有低於 100 公分的，為此還租了一個鐵皮屋，不然空間不夠。最重要的是比例，要思考最後完成時，若角色太大就要遷就一下，再縮小一點，得要反覆的調整。

張：的確，在偶動畫中就會有這種實際的尺寸問題，3D 就沒有。

華：除非我的經費夠多，不然每個場次都做近景、中景是不可能的，我一定會抓一個統一比例，這也算是經驗。

張：我覺得比例很重要，比例不對，感覺就不對。可以用攝影機稍微騙過嗎？

華：你一定會碰到角色互動的時刻，鏡頭可以臨時閃一下，可是如果兩個人要互動呢？稍微動一下就會穿幫，所以還是只能抓一定的比例。

拍攝時燈光場景的設定和視覺風格

張：說完偶的製作，在環境的設定上，是前期就需要考慮？還是邊製作邊去設定？

華：燈光就得看整部片子的風格，實際上還是會先設定，例如在什麼時間點會有什麼樣的風格環境，然後去處理燈光的部分。

張：你在拍《夢遊動物園》的時候，場景應該不只一個，要怎麼處理？

華：那時候有四個大場景，最大的是一座廢棄動物園，還有一座比較華麗的動物園。那時候偶的設定都已經出來了，我就會拿實際的偶或是輸出圖去比對，到了現場，大概抓一下建築物的尺寸，以我做電視廣告的經驗，有時候會拿鏡頭去設想實際拍攝的角度，我都以最大的場景去抓，如果最大的場景不會穿幫，其他的就都沒問題了，像《夢遊動物園》大概是四米五正方的一個場景。

張：可是你們是這個拍完就拿掉換下一個嗎？

華：沒有，那時候是廠房，大概有 60 坪，有個閣樓，做完之後就把它放上去，換個新的場景，很難像國外同時拍，地方要更大。

張：視覺風格，也是在前期就設定？要怎麼樣去考量？

華：像《夢遊動物園》，Fish（王登鈺）的風格是很灰暗，可是還是會依劇情調整，不可能整部片都一樣，依照劇情的高低起伏去變化，雖然大部分灰暗，可是在某個環節，還是會有開心的劇情出來，要稍微改變一下，其實最好處理的方式就是用燈光，再來就是靠表演，之前就要設定好。

張：對與他人合作有什麼看法？

華：因為人力和成本有限，你不可能都自己來，國外其實很普遍，本來就是一種互惠行為，甚至有時你的合作對象名氣更大，是一種加分，而且你不可能什麼都會，透過合作，作品會做得更好，因為每個人的強項都不一樣。其實我發現，只要大家的觀念、創意、想法接近就可以了，然而如果是更為商業的東西，牽扯到彼此的利益，就要談較久，還好我這方面都較從創作出發。

張：拍攝時間，你們是怎麼估算的？

華：其實會估如果整部片子是十五分鐘，以我們的經驗一天可以拍多少？因爲分鏡都出來了，每個分鏡的時間都算出來了，每個鏡頭的拍攝時間大概就是抓長補短，如果這個鏡頭表演比較複雜，我會算比較人性化的工作時間。

張：也就是從拍攝的經驗去計算？

華：對，可能第一次是以很人性化的方式抓出來，也有可能抓出來，已經超過時間和預算了，就稍微再逼緊一點，會再不斷的調整，最後抓出一個比較可以接受的時間，像《夢遊動物園》那時候拍下來大概有半年。

張：影片大概多長？

華：大概是十五分鐘，可是現在雷光夏 [9] 老師已經在做音樂，在後期了。

張：所以你是從開始拍，還是從角色設計那邊開始算？

華：如果說角色設計，從去年四月就開始前製了，跟 Fish 開始討論腳本和分鏡，還有造型，然後角色開始製作，從那邊開始大概有一年兩個月，其實這樣是算時間很緊。

張：工作人員大概有多少人？

華：前製的時候實習生加正職，最多大概有 16 到 18 個人。

9　臺灣著名流行音樂工作者，有才女之稱，能夠作詞、作曲、演唱、編曲、配樂、專輯製作，有獨特風格。

9.4
訪談黃勻弦與唐治中（旋轉犀牛）：用純粹的心從創作經驗學習成長

黃勻弦、唐治中

　　黃勻弦、唐治中於 2006 年創立旋轉犀牛工作室，以臺灣傳統捏塑工藝「捏麵人」為創作起點，2011 年投入停格偶動畫製作，2016 年完成短片《巴特》，2018 年以《當一個人》獲得金馬獎最佳動畫短片，2020 年作品《山川壯麗》獲臺中國際動畫影展臺灣短片首獎，並以停格 VR 動畫作品《病玫瑰》入圍威尼斯影展。

從捏麵人開始的創作

　　張：是怎麼開始做逐格立體動畫的？

　　黃：一開始也不是。我們家做捏麵人的，從六歲開始到大二都在彰化線西海邊的伸港廟口賣捏麵人，朝陽科技大學視覺傳達設計系畢業也待過遊戲公司、百貨業。2004 或 2005 的時候開始跑創意市集賣東西，就在想捏麵人這個傳統技藝如果透過改變故事、改變造型跟大眾親近。

　　當時開始奠定一些說故事的基礎，透過一周一次跟觀眾的見面，像做市場調查一樣，可以很快知道觀眾的喜好。

　　張：那時候做什麼角色？參考漫畫還是流行的題材嗎？

　　黃：不是，是原創的題材，全盛時期有十三個系列。

　　唐：比較像是現在圖文作家做的，不是動畫，而是造型和設定，和角色間的關係，也不見得有文字，會直接用口說，之後再慢慢形成角色公仔加上設定集，只要能賣出去就好，因為讀設計本科，不太能接受做別人的東西。

黃：那時候的故事比較市場導向，像是不想被吃掉的落跑食物、貴族兔的國王、騎士、公主故事等等。

張：感覺很適合小朋友的故事。

黃：對，就是看哪個系列受歡迎就繼續推，不喜歡的就收起來。也有人會訂製，例如問我們有沒有做大象的角色？因為有同學綽號是大象…其實年輕人的顧客比較多，小朋友會有固定喜愛的動漫角色，像佩佩豬，幾次後發現找不到熟悉角色就不來了。

黃：2008 年碰到金融海嘯，沒有了創意市集，改在百貨公司，可是租金更高，更困難，治中也開始接其他的案子。

張：有逐格立體動畫的案子？

黃：2009 或是 2010 年爭鮮壽司有個創意短片比賽，剛好有室友是工作人員也試著拍短片，我們就想也來試試，第一次用停格方式拍攝短片，為了參加比賽。結果得了首獎，公司經理很喜歡，就發了三年的廣告案，我們也就正式的開始製作停格偶動畫。

張：大學的時候沒有拍過嗎？也是捏麵人的材料嗎？

黃：其實我大學時的畢業製作就是拍停格的動畫，也是用捏的，就用的是樹脂土，其實捏麵材料很早就都改成樹脂土了，不會有被蟲吃掉的問題，因為是化學的。

停格角色的製作和動作表演

張：停格動畫跟捏麵角色最大的不同應該是有骨架吧？你們怎麼製作骨架呢？

黃：都是鋁線，因為鐵絲久了潮濕會生鏽，扭一扭就斷了。

張：會把鋁線扭起來再包外面的材料嗎？似乎有兩種不同的說法。

唐：我們會稍微交纏，跟包覆的材料結合比較好。

張：角色會有使用期限的問題嗎？

唐：還是要看角色的表演，如果是比較靈活、誇張的話的確可能影響使用期限，不過目前我們做的短片都是一隻從頭用到尾，還沒有碰到過壞掉的問題，若拍長片就不知道了。

黃：我這邊其實會做一些備用的四肢，如果需要的話就用修復的方式，不用整隻重做。

張：角色的設計製作會有甚麼需要注意的嗎？

黃：最主要就是看劇本，這個角色會做什麼動作？到底是需要靈活？還是需要強壯？若需要強壯，會用比較粗，或比較多的鋁線。若是舞者，就需要很軟，比較細、比較少的鋁線。

張：角色設計製作跟表演有什麼關係？

唐：有很大的關係，就算動作一樣，傳達的情緒也不一樣，例如都是跳芭蕾舞，細長的角色跳起來很優美，粗短的角色跳起來就很好笑。

張：每一格拍攝角色的移動或動作的距離如何計算？

唐：大都還是依賴直覺，沒有辦法很標準化的用一格移動多少計算，或許有些動畫師會很精準的計算，但我是沒有這樣做。距離和時間造成的角色表演速度動畫師應該都有一種經驗累積的感覺。

黃：我們動畫師常常會自己先表演過一次，對動畫的快慢比較容易估算。

唐：自己先表演的過程中也會更清楚表演的情緒和情感，但也不是要照抄這個表演，主要是當作參考。而且看自己先拍攝的表演也會對角色動作姿態，動作如何開始，如何結束更了解，甚至該不該有那麼多動作？還是保持相對的靜止，可以讓音樂、情緒進來可能會更好等等…

張：角色製作和動作調整之間會來回調整修正嗎？

黃：基本上會。常常我這邊做完偶，開始拍攝時會被退回來，可能是有些角度做不到或是肢體不夠強壯，就要把偶拆開調整，也會檢討其他的角色是否也有同樣的問題。

張：實際設計製作角色的時候怎麼考量？包含製作上的材質運用？

黃：我們的製作流程可能非典型，例如我現在正在畫分鏡，有基本的美術設定，但還是平面的，我就必須做成立體的，會考慮跟其他角色的對戲，例如劇本裡有一個角色彎腰抱另一個偶，可是發現抱不到，那就要重新調整，所以我現在會簡單繪製角色設計，就開始進行製作，再慢慢調整。

張：這個過程大概花多久？

黃：簡單的次要角色大概一兩天，複雜的可能要花一個禮拜以上，其實樹脂土乾到透就要一周左右。

唐：開始動畫製作後還會調整，有時是物理性的，就是有些姿勢做不到，或是感情或劇情性的，就是覺得不適合也會調整，所以就是在實作中不斷調整，主要的角色大概都會做到第二個或第三個才能真正使用。

黃：就是先求有，再求好，再求對，好的時候可能還不是對的。像有時以為好了，在跟其他角色對戲時才知道不對，又需要調整。大改版可能三次，甚至四次，小改版就更多了，像是幫角色換髮型、加裝飾等等。

創作經驗的成長和未來計畫

張：兩位從替爭鮮作停格偶動畫，到原創作品《巴特》、《當一個人》、《山川壯麗》，及目前長片的計畫，覺得有什麼樣的成長，或獲得的經驗？

唐：技術的成長一定會有，材質上都可以學習，動畫調整上都可以累積，倒是心靈或心態的變化，是不是願意繼續製作，繼續嘗試？幸運的是，第一部《巴特》是比較奇幻的，有很多想像的生物，到第二部《當一個人》比較寫實，很不一樣，感覺像是全新的嘗試，到第三部《山川壯麗》又是不一樣的魔幻寫實，所以在影片屬性類型的轉換過程中會得到新的樂趣。

黃：我覺得每一部對我來說動機是不一樣的。做第一部《巴特》的時候，我們都看國外的停格偶動畫作品，就拼命想做看看能做到什麼程度？但是第一次嘗試，又不是真正學動畫出身，重新學編劇，做完後參加影展比賽就有接受

了一些批評指教。第二部《當一個人》當然要修正，從音樂、影片節奏等，也聽到國外評審問我們為什麼不做台灣本地的內容，所以這一部刻意的以本土題材創作，也不用對白，就在短片裡表達一種情緒就好了，但是那時候擔心的是節奏會不會太慢？觀眾會不會不耐煩？得到肯定之後有一種終於對得起團隊的感受，因為之前一直逼著大家重拍。

張：所以《當一個人》獲得金馬獎對你們有很大的鼓勵作用？

黃：說鼓勵也是，但更多的是卸下重擔，因為我們在拍片過程中都得到許多人無償的幫助，若沒有一點成績大家都會很失望。

最好的事是那時候因為這部片有機會到國外交流，又感受很不一樣，發現台灣在國際上的位置，思考我們可以做什麼？又看到香港當時發生的街頭運動，有了做第三部《山川壯麗》的動機，還有在國外參展時國名的問題，更確定要做這部有國族困境隱喻的短片。

張：這部片的隱喻外國人能了解嗎？

黃：在國外參展時導演的話裡會特別說明臺灣在國際上所遇到的問題，他們會以為是家暴，兒童憂鬱症的問題，我們要特別點出影片裡弱小的主角隱喻的是臺灣。

巴特彩圖

圖 9.18　《巴特》

唐：也因為是這樣，我們忍不住想到臺灣在國際上呈現的形象也是被家暴的憂鬱形象，因為對我們施暴的國家其實和我們血緣相近。

張：很有趣的是，我覺得這是一種世界上很多地方的人民都可以同理的共同情緒，像葡萄牙人也覺得西班牙人長久以來一直欺負他們，俄羅斯周遭的國家也都覺得受到壓迫。

當一個人
彩圖

山川壯麗
彩圖

圖 9.19　《當一個人》

圖 9.20　《山川壯麗》

黃：另外有些神秘的是在創作每一部片時幾乎都有一個先兆（sign），例如在製作《當一個人》之前，就在新店街頭看到一個好久沒看過的那種修理紗窗的老人，騎著腳踏車從車陣經過，感覺是不同時空的交錯景象；製作《山川壯麗》則是發生了香港街頭運動，就覺得有些話想說。

張：對於想做停格偶動畫的學生有什麼建議？

唐：就是從小規模的開始做，然後把它做完，有時候我們會想要做到很完美，但要用玩樂的心情去玩動畫，而不是有個標準方式，再從製作的經驗中慢慢累積學習。現在有很多工具，製作技術其實並不難，用手機也可以，網路上也有教學。

黃：我的想法會比較嚴格一點，會問他們為什麼想做這件事？因為停格偶動畫牽涉到技藝、藝術，還有說故事的內容問題，所以我覺得你對這件事有了義務和責任，知道為什麼要做這件事後，才能知道你對這個項目所要投注的精神，以及如何去完成。

張：是指說做完後要去參加比賽這類的目標嗎？

黃：其實是更大一點，超越功利主義的目標和想法，常看到一些作品是不考慮功利的情況下反而得到了功利主義定義的成果，如果一開始就設定賣座、得獎這樣的目標，往往走不到最後，或是遇到心靈更純粹的作者往往會敗下陣來。這些實際的目標像是過程，但不適合當作結果，要回到藝術創作的初衷。

張：這幾年從製作的過程也慢慢在臺灣匯集了一些停格偶動畫的創作者，對這些更年輕的動畫創作者，還有在本地停格偶動畫的發展，有什麼看法和規劃？

黃：我們正在摩拳擦掌地準備五年十年的計畫，因為之前大家都還在練功、各自發展，像 Jordan Tseng 和一群年輕作者嘗試用樂高積木在 YouTube 上創作；張徐展、劉怡靜做的是藝術作品，會在美術館展出；蔡易錦做廣告，我們做原創動畫影片。

我們正在製作動畫長片，希望完成第一部，預計第二部是從美國學習回來的余聿接著製作，因為長片才能形成規模，至少會需要十幾位動畫師、設計師一起工作，也希望透過這樣來傳承經驗，形成良性的循環，能有更長久持續的製作。

現在政府其實開始重視文化與創意製作，有更多資源和補助，已經有了舞台和資源提供，所以問題回到創作者身上，就看創作者能端出什麼樣的作品了。

另外，要有一個創作的地方很重要，因為停格製作需要空間，至少有幾個棚同時拍攝。

唐：這部分可能就需要我們有更好的成績，才能說服公部門或投資者建立這樣的空間，甚至是博物館，要一步步來，先證明自己。

圖 9.21　旋轉犀牛工作室內拍攝之模型

工作室模型
彩圖

| 延伸
思考 | 1. 停格動畫在製作流程上和 3D 電腦動畫比較，有何相似及相異之處？ |
| | 2. 停格動畫在商業製作上和個人藝術創作上需要有什麼不同的考量？ |

| 延伸
閱讀 | 1. Shaw, Susannah：《Stop Motion: Craft Skills for Model Animation》。2008 年：Focal Press。 |
| | 2. Gasek, Tom：《Frame-by-frame Stop Motion: the Guide to Non-traditional Animation Techniques》。2012 年：Focal Press。 |

Chapter 10

3D 電腦動畫

10.1
3D 電腦動畫製作

3D 電腦動畫是晚近才發展出來的動畫製作技術，也是目前在動畫長片的商業製作上最流行的製作方式，事實上早在 1950 到 60 年代就陸續有資訊科學研究者嘗試使用電腦製作和顯示圖像，惠特尼兄弟（John and James Whitney）就曾以當時的電腦設備協助創作動畫，較有名的是 1966 年完成的《青金石》（Lapis）（圖 10.1），這部動畫為前衛導向的抽象內容，在電腦輔助下完成類似萬花筒般複雜的視覺效果。1

圖 10.1　惠特尼兄弟的作品《青金石》（Lapis）[1]

電腦應用在商業主流動畫或電影上的，則是直到 1970 年代後期，硬體較為進步後才發展到可以處理較複雜的影像，相應的電腦軟體也在這個時期產生。目前仍活躍於好萊塢的一些電腦影像特效公司如 PDI（Pacific Data Images）和喬治‧盧卡斯（George Lucas）成立的 ILM（Industrial Light & Magic）也在這個時期成立，並投入研究和開發如何運用電腦技術製作電影特效，皮克斯（Pixar）動畫工作室則是從 1980 年代起嘗試製作完全由 3D 電腦技術製作的動畫片，並在 1995 年推出了第一部 3D 電腦動畫長片《玩具總動員》（Toy Story），此後在商業動畫長片的製作上，3D 電腦技術逐漸取代平面線條動畫成為主流。

3D 電腦動畫製作生產線流程

3D 動畫製作就如同早先的平面線條動畫，已建立起「福特式」的生產製作流程（圖 10.2）[2]。與平面線條動畫製作流程相較，3D 電腦動畫製作在各個工作上較能平行分工，前製流程上的劇本、分鏡、聲音錄製、美術設計跟平面線條動畫製作流程大致相仿。

1　資料來源：http://www.walkerart.org/magazine/2012/genevieve-yue-renegades-avant-garde-film。

2　主要參考 Catherine Winder 和 Zahra Dowlatabadi 的著作《Producing Animation》，再根據筆者經驗加以修改。

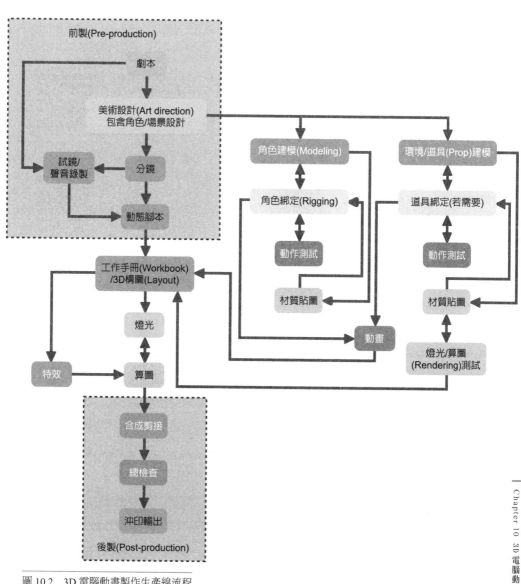

圖 10.2　3D 電腦動畫製作生產線流程

內容與前製

史明輝導演提到動畫長片、動畫短片，或是一集十分鐘、二十二分鐘的影集，皆會有不一樣的結構性，他認為說故事很重要，因為技術層面往往是花費昂貴的，只有「腦袋思考」是最便宜的，這部分的開發可以多一些，電腦技術可以少一點。

有許多導演已經養成尋找、思考故事內容的習慣，這部分其實是可以練習的，史明輝導演提到他的故事因為是自己獨自開發，所以發想時間可以很短。很可能是因為多年開發的經驗和情感上的累積，以短片來說，可以是靈光一閃，一個晚上想出來的，分鏡草稿也可以一個晚上做好，九十分鐘的長片可能需要較多時間，他利用上課之餘，每天晚上花大約三到四小時，大約三到四個星期即可完成。

蔡旭晟導演一樣提到他有許多故事點子想執行。因為很喜歡看電影，且習慣將角色和架構去掉，先看影片主題到底在講什麼？經過這種分析之後，在新聞報導或是雜誌看到某些事件時，會發現有很多相同之處，因為重點都是以人為主，所以發生的事件背景不外乎就是家庭、童年、成長、工作等。因為覺得想做的內容很多，他習慣用本子記錄下這些點子，以後隨時可能會派上用場。邱立偉導演也強調故事內容的重要性，所有關於動畫的思考模式都是從內容出發，再以內容所需為考量，混合 2D、3D 或加入一些手繪、合成實景等媒材。

動畫製作

在動態腳本完成後即完成前製，並進入工作分配和 3D 構圖的階段。內容主要為進行 3D 場景的虛擬攝影機擺設和各個鏡頭長度的設定，後製流程跟平面線條動畫製作流程雷同，而美術設計階段完成後，可以同時進行角色和場景建模（Modeling），也就是以數位方式在電腦中建構出角色、場景的虛擬模型，例如圖 10.3 是在 2004 年製作完成的動畫短片《歸真》（Outside In）的其中一個角色設定（Model sheet），包含手繪稿、角色模型正面、背面，以及材質貼圖。

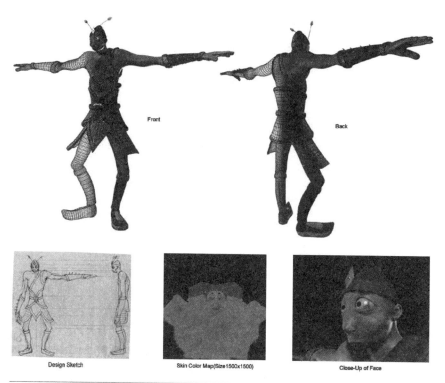

Front　　　　Back

Design Sketch　　　Skin Color Map(Size1500x1500)　　　Close-Up of Face

圖 10.3　3D 電腦動畫短片《歸眞》（Outside In）其中一個角色設定

　　模型建構之後，就可以進行角色綁定（Rigging）和材質貼圖的設定。角色綁定流程有如停格動畫製作時，角色偶所需要的內部骨架，設定完成後才能調整動作，不同之處在於這是在電腦中虛擬完成，並沒有眞正實體的骨架，但一樣需要考慮許多技術上的問題，較大型的動畫公司設有技術指導（Technical Director，簡稱 TD）的職位，專門負責綁定的技術問題，通常這個職位需要一些程式編碼（Coding）的能力，來設定角色動態的控制，這部分流程也需要與動畫師合作，測試動作所能做到的極限，以及是否符合故事中表演的需要。

　　場景中的道具若需要綁定，也以同樣方式完成測試，不論場景、道具或角色都可以在綁定的同時設定表面的材質和繪製貼圖，並測試基本的燈光和算圖（Rendering）。算圖是將燈光、材質設定好的檔案輸出成單張或多張的連續圖像，也稱爲「渲染」。3D 電腦動畫雖是由電腦自動輸出，但也如同所有動畫

製作一樣，是逐格輸出，再到後製時合成，若需要較精緻的影像品質，例如動畫長片或是電影特效，通常還會將每一影格分層輸出，後製時再合成調整，大型公司也有程式編碼人員建構特殊的材質效果工具。

　　角色、道具綁定完成後即進入動畫製作的階段，這個階段需要最多的人力，而角色表演也依然需要參照傳統動畫的原則，只是有些補間（In-between）部分電腦可以自動處理，但是由於表情、身體等各個部分都需要分別控制，故仍需長時間的調整，才能製作出流暢的動作和表演，這也是動畫成敗的重要關鍵之一。

　　這些部分完成後，回到根據動態腳本製作的 3D 構圖，進行為最後影像輸出準備的燈光設定和算圖輸出的設定。需根據每個鏡頭，用電腦演算出序列圖像（圖 10.4），例如這個鏡頭有 3 秒鐘，每秒 24 格，所以電腦會計算輸出 3 乘以 24 共 72 張連續圖檔，若需要煙霧、水流等特效也會在這時候製作，加入最後的算圖輸出序列。

圖 10.4　根據每個鏡頭，用電腦算出的圖像

　　輸出影像序列檔後，就進入了合成的步驟，將輸出的連續圖檔編輯輸出成影片檔，並加入音樂、音效、片頭、片尾等即告完成。

3D 電腦動畫短片製作流程

目前無論在臺灣或全世界，都有許多學生嘗試獨立製作 3D 電腦動畫短片，流程則可簡化如圖 10.5[3]：

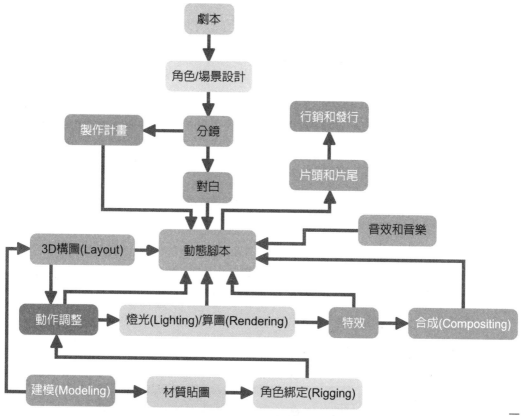

圖 10.5　3D 電腦動畫短片製作流程（Cantor & Valencia 2004）

雖然數位製作已經成為各類動畫的標準流程之一，至少在最後合成剪接的階段都是用數位方式處理，但是 3D 電腦動畫大概是數位流程最多的一種製作方式，然而很有趣的是，從使用這個技術製作以來，3D 電腦動畫製作者都想去除這種「數位感」。蔡旭晟導演認為，解決的方式與其說去掉「數位感」，不如說是學會駕馭，盡量讓自己的想法走在前面，不要讓觀眾一看就聯想到技術層面，而是先想到作者的想法。

3　參考資料：Cantor 和 Valencia 的著作《Inspired 3D Short Film Production》。

流程與預算估計

　　數位製作的優點很多，其中一項就是製作方便，在流程方面很好建立，分工也很明確，如果是獨立製作，時間很容易掌控，且可以量化，一個鏡頭要做多久？背景要做多久？都很容易估算。例如蔡導演在製作《櫻時》的時候，需將 3D 模型輸出成平面風格，背景是用 2D 方式畫的，假設有 300 個鏡頭，一個鏡頭需要一天的話，那就要 300 天，前後加減 50 天，就至少需要花費 250 天，估計時間的時候可以算平均值，計算一個角色需要多久的時間製作，蔡導演強調這個訓練的重要性，不管是學生或是在職場上，要做這個角色就要知道以自己的能力，幾天可以做出來，這樣才能估算出整個工作流程。

　　對個人而言，製作時間的估算比較容易，若是公司，製作時間和成本的估算就較爲複雜，邱立偉導演認爲，雖然在影集和長片的製作上，節奏快慢很不一樣，然而還是可以用同樣的邏輯來估算，影集一集一集重疊製作，電影則是分場次製作，但是一個案子不管是估價還是估時間，在製作面最大的考量仍是劇本，例如《怪怪屋》（Monster House）（圖 10.6）場景規模會較單純，至於場次和角色都多的《丁丁歷險記》（The Adventures of Tintin）在製作成本上一定不一樣，大家常會以爲能以分鐘計算，但是眞實情況例如場景、角色的多寡，很難這樣計算，完全要從劇本去考慮。另外動畫代工公司則是用人力估算，一天的人力是多少錢？這個工作要幾天？可是這樣去算都很粗略，只能估算大概，因爲實際製作時需要修改，一個角色是一個禮拜或一個月通過都不一定，愈到動畫製作期才能算得愈精準。

怪怪屋
彩圖

圖 10.6　《怪怪屋》（Monster House）

10.2
訪談史明輝：商業創作與藝術創作的抉擇

> **史明輝**
>
> 　　動畫編導與教師，1990 年代即開始創作動畫，是國內動畫創作先驅。之後赴紐約普列特藝術學院（Pratt Institute）與加州藝術學院（California Institute of Arts）留學，曾於國內外動畫與遊戲公司擔任動畫師、動畫總監等職，目前任教於臺北藝術大學動畫學系。教學之餘，仍積極從事獨立動畫編導與製作，作品多次獲得國內外重要影展獎項，包含金穗獎、美國電視艾美獎，國內外主要影展亦曾入圍，包含 SIGGRAPH Asia、韓國國際動畫影展（SICAF）等。

大學時期的動畫創作與獲獎經歷

張晏榕（張）：可否先談談你的經歷？

史明輝（史）：早期我在接觸動畫之前讀的是文化大學美術系，後來選擇了設計組，一直到大學三年級的時候上了一堂動畫研究課，才看到國外很多的動畫作品，那個年代臺灣電視台只有三台，不可能有機會看到其他動畫的東西，直到上了李道明 [4] 老師的課，他放了一些國外的動畫片，我就被吸引了。所以在大學三年級的時候，因為沒有參考的範本，就開始自己研究動畫，自己去買一些錄影帶，也買了一台飛梭，就是可以讓錄影帶逐格播放的機器，自己逐格去看、去學習。

張：那時候是用 16 釐米的設備嗎？

史：是的，在文化大學的時候，老師在影劇系有一個很小的攝影棚，架設一台攝影機，就是用那部機器拍，第一次拍的《虛無島記》當然是嘗試的成分比較多，不過順利拿到金穗獎。畢業當兵的時候在想自己的下一部作品，所以當完兵出國前就做了《楚河漢界》，製作這部片子時，我看錄影帶去摸索一些

4　目前任教於國立臺北藝術大學電影與新媒體學院，授課領域為導演、紀錄劇、電影數位科技、影視美學、動畫原理與製作。

技術，那部作品算是 Stop-motion 的一種，或是我們大家說的 Cut-out 技術，那時候影響我比較深的是一部大陸的作品，叫《猴子撈月》，大概是 4、50 年前的作品。

張：是上海美術電影製片廠[5] 那種剪紙動畫的形式嗎？

史：對，那時候我用錄影機逐格播放來研究拍攝手法，然後應用到我的作品中，1995 年完成的《楚河漢界》順利拿到金穗獎，之後申請國外的學校，在1996 年便去紐約普瑞特藝術學院（Pratt Institute），這時候開始接觸一些數位的東西，以前在大學是沒有電腦的，畢業之後接觸到的是 DOS 與 Windows 早期的系統，在國外接觸了 Softimage 這套軟體，用的是工作站，就此開始接觸 3D。

在美國學習與工作的經歷

張：在美國留學時，當時的情形是如何呢？

史：我去的時候是 1996 年，剛好在 1995 年《玩具總動員》發行後，3D電腦動畫的熱潮正興起，很多學校開始教 3D 電腦動畫，所以我在那邊也是念這個，畢業製作也入圍像 SIGGRAPH 等展覽，那時候在紐約就已經在做動畫、設計的相關工作，1999 年畢業後到舊金山，待了差不多一年就回到臺灣，剛好那時候臺灣在做《成吉思汗》的電腦動畫[6]，便投入了這個專案，擔任動畫師，後來發現問題很多，大家都沒有經驗，都在摸索嘗試，但發現這些問題一時半刻是無法解決的，所以在做了半年之後又回到美國 Cal art[7] 讀書。

張：那時候是什麼樣的機緣才又去申請 Cal art ？

史：Cal art 是一間我很想去的學校，在臺灣工作的時候收到了入學通知，就做了回美國的選擇，在那邊念的是實驗動畫，跟之前很不一樣，得重新拿起筆來畫畫，那時接觸到許多獨立藝術家，那邊的環境較適合獨立創作，但我還

5　前身是東北電影製片廠的卡通股，1949 年成立美術片組（註：在中國，動畫片也被稱為美術片），次年遷至上海市，隸屬於上海電影製片廠，在 1950 年到 1960 年代，出品水墨、傳統剪紙等中國民族風格的動畫影片，在國際上受到極高評價，一度被稱為「中國學派」。

6　「爾波國際」公司在 2000 年左右規劃的十三級動畫影集，但因市場定位等問題而夭折，資料來源：《逐格造夢：臺灣動畫產業系列紀錄片》。

7　加州藝術學院（California Institute of the Arts），1960 年代初期由動畫巨擘迪士尼創辦，培養出許多傑出動畫藝術家、導演。

是堅持數位的東西，所以在那邊做了一部動畫—《馬桶共和國》，這部片子也得了滿多獎，在臺灣拿到了臺北電影獎。剛好那時臺灣有一個全國電腦動畫競賽，已經辦了三屆，當時還發生了一件很有趣的事，因為他們有分組，諷刺的是《成吉思汗》那個 project 也有得獎，所以我也得了獎，算是給我的一個鼓勵。

圖 10.7　《馬桶共和國》劇照

　　我一直在思考，到底要投入商業製作，還是要創作自己的東西？畢業之後我又回到臺灣，並投入遊戲領域，很多人問我，為什麼會想回臺灣？其實在 Cal art 畢業之前廠商會來學校徵才，機會滿多的，可是因為家庭的關係，種種的考量之下還是決定回臺灣，之後經友人介紹到一家美商公司當動畫總監，就在那邊做遊戲動畫，每個禮拜四的下午就到銘傳兼課，後來離開公司是因為我回國的時候有申請國藝會的補助，然而補助的時間快到了，必須趕在結案之前把它完成，所以又面臨是要在公司，還是要自己創作的抉擇。

決定投入創作與教學

　　史：後來決定自己創作，也剛好那時候數位內容學院要成立動畫課程的專案，就邀請我去擔任那邊的專任老師，這樣剛好可以兼顧創作。那時候也有去臺科（臺灣科技大學）兼課過，剛好碰上全名遠他們那一屆，我後來就在數位內容學院、臺科、淡江兼課。一直到有一天臺南藝術大學的余為政老師來找我，一方面余老師要休假，也剛好那邊的學生有點狀況，就邀請我下去帶學生，所以我把學院的工作辭掉，那兩年都是臺北、臺南兩頭跑，並趁機做了另外一部作品《飛越藍調》，這部片在 2007 年拿到金馬獎最佳創作短片，兩年後北藝大（臺北藝術大學）剛好有缺，就回到臺北，帶了兩屆研究生，也有學生入圍安錫影展，表現不錯。

願快樂
彩圖

圖 10.8 《飛越藍調》劇照

圖 10.9 《願快樂》劇照

後來校方希望我們成立一個系，所以我就開始籌備動畫系，那時候全校只有我一個動畫老師，不過仍很順利地在民國 100 年成立。然而成立一個系並不容易，當然在這過程中我仍持續創作，這幾年也做了不少作品。

張：教書之餘如何安排時間創作？

史：我正式當專任教師之前，自己有一個工作室，專任之後便委任給另外一個製片來處理，只要我這裡有些想法，就丟到工作室去，他們就會規劃作法。現在另外一間「紅色外星人工作室」也大多是依我的想法來創作，我之前申請的補助案通過的機會都還滿高的，但也因爲申請過很多次，就不再申請同樣的項目了，目前是朝長片的方向去發展。

張：長片的規劃是從什麼時候開始的？目前的狀況如何？

史：大概已經有一年半了，我之前曾做過一部《願快樂》，是國藝會補助的，那部片已經跑了三十幾個影展，回想起來故事劇情還不錯，所以我就重新寫了一個劇本，前年拿到劇本獎，該計畫也入圍了金馬創投，所以覺得這部片可以發展。今年這個劇本又拿到香港電影節的一個獎，因此很多人都看好這個劇本，但是投資者卻不一定是這樣的看法，雖然後來有申請到長片輔導金，但這筆費用很難做長片，所以還在找投資，目前也有許多短片的想法在腦中，因爲長片是長期的規劃，所以還是要透過短期的計畫來輔助。

動畫製作的經驗談

張：你一般在短片製作上的規劃大概是多長？就是在製作上考慮的地方？能否以最近的作品《寂寞碼頭》來說。

史：研發期大概都是我自己在做，故事寫完然後自己畫分鏡，大概花一個禮拜左右，約兩百六十個 Cut[8]。我完成之後，公司就會有人來支援，從美術開始，風格、角色設計，前製期大概三個月左右。

張：人力的部分呢？

圖 10.10　《寂寞碼頭》劇照

史：專職人力大概都維持在三個人左右，另外還有一些流動人員，例如外包、實習的我就沒算在內，一般案子大都保持在六到八個。

張：所以三個月以後就進入了製作期？那這時期大概多久？

史：以《寂寞碼頭》來說大概是一年半，但也不是一年半都在做《寂寞碼頭》，有時候會和其他專案重疊在一起，因為我們的工作人員並不是全能，所以這案子前端（美術設定）的時候，有可能是在做前一個案子的後期，就是這樣下來。

張：那製作上都是大家一起做嗎？例如說建模？

史：沒有，其實還是有分組的，像對美術的要求，第一個是要會畫分鏡、場景、懂角色設計、材質，至於電腦動畫技術端，必須要懂建模、拆 UV，還有 Rigging，有些他們會做，但若不合自己的意思，就自己去做，因為在動作方面我比較挑剔，不過有些還是會外包，但都是自己比較信任的人，像《寂寞碼頭》一些比較難的動作就都是自己調。

8　Cut 指的是鏡頭。

10.3
訪談邱立偉：從事動畫或媒體的人，負有社會責任

邱立偉

　　動畫導演與教師，臺南藝術大學音像動畫所碩士、北京電影學院博士，創立 Studio2 並擔任導演。個人及工作室作品《小太陽》、《小貓巴克里》、《觀測站少年》、《未來宅急便》於國內電視臺播放，並於國內外影展獲獎與展出，包括韓國首爾國際動畫影展（SICAF）評審團特別大獎、金鐘獎最佳動畫節目、金穗獎最佳動畫片、臺北電影節城市影展首獎等，並多次獲得國家文化藝術基金會專案視聽媒體藝術獎。2017 年首部動畫長片《小貓巴克里》入圍金馬獎最佳動畫長片，目前正在製作第二部動畫長片《八戒》。

圖 10.11 　《觀測站少年》

從類比到數位 / 從設計到動畫的經歷

　　張晏榕（張）：可否談談你的經歷？

　　邱立偉（邱）：我的經歷跟大部分做動畫的人類似，都是從製作面、美術面切入，很多國外學院也是，在國外，動畫可能是包含在電影學院以下的一種表現形式，他們的出發點可能不太一樣。

張：你一開始也是從平面動畫開始的嗎？

邱：是，因為我們那個年代算是類比轉數位的年代，例如說平面設計，大多還是用手工方式製作，所以我們一開始接觸電腦，對於像 Photoshop 之類的數位軟體都覺得很新鮮，因為以前的影像都在暗房做，或是用一些很傳統的方式製作，例如透過兩個投影機的操作，製作出類似圖層的效果，然後再翻拍牆上的圖案，以前大多是用這種方式製作，或者是重複曝光等暗房技術，所以後來碰到數位動態影像時，便覺得很有興趣。在這之前，實際製作時很麻煩，要跟學校借機器，約到剪接室排隊，非常麻煩。

但是當你開始會做，能做的漂亮的時候，就會思考，我要做什麼？大學的科系，設計或視傳類的科系是有主題、有目標的，例如今天要做包裝設計或者廣告設計，像廣告組，要去分析廣告怎麼做，這是有策略、有主題的。

可是到了碩士之後，念的是藝術創作，沒有主題，也就是你要做什麼就做什麼，努力訓練自己尋找主題，尋找到主題之後，就花時間去摸索，我要怎麼樣把這主題說清楚？怎麼樣在一秒鐘或兩秒鐘中間去斟酌。

張：那時候你如何克服這樣的困境？

邱：因為是影片類，我會去看電影，在臺南藝術大學的時候，每天看一部，到附近的錄影帶店租，幾乎全部都租完了。而且是好片、爛片都看。剛開始就像是普通觀眾，後來看進去了就慢慢知道，為什麼上一場結束後要接這一場？為什麼這個鏡頭有兩個對稱？看出來之後又不曉得他們為什麼這麼做？這裡怎麼會這樣接？然而，美國三幕劇的結構很緊密也很常見，當你看了半個小時之後，你就會知道一個大致的公式，那時候沒上過電影相關課程，到了北京電影學院，我們才很嚴肅的一個鏡頭接著一個鏡頭討論。也因為如此，接觸到很多不同的藝術，像造型藝術、跨領域的應用藝術或音樂。

張：在碩士班的時候就開始轉到影視類的製作？

邱：對，就是電影和動畫，但是之前大學的時候念設計，解決問題的邏輯還在，所以變成有一部分是比較理性的，屬於 Producer（製片）；比較感性的部分就屬於 Director（導演），後來到紐約駐村時又嘗試了一些影像裝置的工作。

張：可否談談駐村的經驗？

邱：大概住了將近一年，有個國際藝術村，將一間舊倉庫隔成很多間，每位藝術家都會有屬於自己的 studio 空間，裡面有很多工具，很自由，很多不同國家的藝術家聚在一起，相互激盪。

駐村期限到的時候要交一件作品展覽，所以我在那裡就是創作。我發現早期的我跟現在的學生很像，只會關心工作壓力、學業壓力、愛情、朋友或家人等，眼界非常狹小，因為我們只看得到周圍的東西，做出來的東西也有侷限性，在出去之後，開始有些改變，看東西會有不一樣的思考。

除了紐約之外，還去了北京念書，並曾到 LA（Los Angeles，洛杉磯）待了一年，去那邊實習，最大的收穫就是認識很多不同國家的人。

因為很想做動畫，就開始思考要怎麼樣做，才有辦法繼續做下去，思考動畫的形式、動畫商品化的可能性，有時候因為學界的師資缺乏，會去幫忙上一些課，我覺得上課是一件好事，因為在課堂上會思考一些事情，在這個過程中，其實自己也是在學習。所以即便我現在很忙，還是會安排上課。

接案到原創

張：所以一開始是自己接案，然後才開始有機會做原創？

邱：有案子才會有收入，然而案子與案子間，不一定銜接得那麼剛好，偶爾會出現空檔，這時空閒的人就可以稍作安排，做一些自己的東西。

接案可以讓我們知道產業接受的標準是什麼？有時候標準很高，平常的水準可能不行，所以我們公司從兩個人開始，八年後的今天，已經有 37 個人了。

張：有人說你算是臺灣原創動畫的代表之一，所以後來幾乎都走原創了嗎？

邱：是的，我們開始思考接案能接多久，其實是很單純的一個問題，在案子裡我們是沒有名字的，坦白說就是這樣。例如幫 Discovery 做，是沒有名字的，我覺得對公司員工來說不是這麼公平，希望有一天我們能有名字。所以我

們現在比較少單純接案子，即使接的話，我們會從很前期的時候就開始合作，等於說我們不只是做其中一個環節，會一起設計、討論劇本，然後一起製作，我覺得大家會比較有成就感，也會比較負責任。但這種狀況其實可遇而不可求，願意合作的人不多，有些人會覺得我發給你就好了，我想做什麼你就做什麼，對他們來講很單純，但這種案子我比較少接，我會找願意和我們一起討論的。

張：對啊！我覺得這樣會比較有趣。

邱：可是這樣的機會不多，機會不多的時候，我們只好自己開發。有些公司會怕麻煩，他們需要有效而且準確的量化方式，對很多公司來說，這樣比較好計算，例如一天需要多少人力都可以計算出來，可是像我們這種合作方式很難算，所以通常這類案子，我們不會只有接案子的收入，可能會談到分配的比例，雖然可能只占一點點，可是會讓同仁有一個希望，因為這是我們的作品，如果這個作品好，我們就跟著好；接案子就不是，這個作品好壞跟我們沒有什麼關係，再怎麼好都是給人家的。

所以說我們是拿前面參與討論的風險，用後面的可能獲利來思考，可是很多公司通常不太願意，因為這個過程很長，他們也看不到，所以寧願不要這個，而去賺那些很明確的錢，兩天做完一個，錢就來了。

建立以內容為主的製作模式

張：那視覺風格呢？如何去決定你們的視覺風格？

小太陽
彩圖

邱：還是由題材與主題來決定。當初製作《小太陽》（圖10.12），故事內容就是六、七十年代的臺灣，但是我不希望看來太陳舊，希望較為多彩，因為故事講的是家庭，所以我就依此風格來製作。

圖 10.12　《小太陽》劇照

《小貓巴克里》在風格上，我希望能甜一些，因為故事講與環境相關的東西，所以我希望裡面的環境看來漂亮，如此當環境受傷時，大家才會覺得心疼，所以風格一定與主題有關。

張：拍了那麼多部，有沒有什麼特別偏好的故事類型或想要創作的風格？

邱：我們公司比較少著墨在純娛樂的風格製作，例如鬥法或是打鬥那一類，雖然很緊湊、很精彩，但結束後沒有什麼值得反思或是深入探討的，這樣的內容比較消費性，但每個導演的選擇本來就不相同。

我很關心自己的影片能帶給觀眾什麼？因為我覺得從事動畫或媒體的人，負有社會責任，作品說不定可以讓誰產生興趣？或者讓誰開始關心某件事？或讓誰知道自己是有很多可能性的？我曾經受到一些電影的影響，那些電影教我們要堅持下去，我覺得那就是我想走的方向。

所以我們現在做的東西例如《小貓巴克里》，是帶點生命科學、氣候科學，談一些氣候變遷，或者人為活動造成的一些環境破壞，但是我又很怕淪為說教，這中間該如何取捨，如何放感情進去，但又不要太過生硬而適得其反，都是需要好好琢磨的。我覺得當小朋友對某件東西感興趣，就會關心那些事情，然後慢慢變成一個不一樣的人，我們公司會比較往這個方向走。

主題也會決定視覺風格，手邊幾部片子中，有一部是十三集的電視動畫，題材是關於人類學的，裡面會有白人、黑人等各種不同國家、種族的人，這樣不同風格的東西撞在一起時，導演的工作就是要為它定一個色調，定一個口吻。這個故事我們要用什麼口吻去講它，例如講一個父子之間的矛盾，聽起來很嚴肅，但是你看《海底總動員》（Finding Nemo）也是講這個故事，可是它的調性是輕鬆的；《料理鼠王》（Ratatouille）講的題材更重，在講萬物平等，人人都可做到，可是他的風格也是輕鬆的。

我們把題材抓好之後，就要選擇調性，一方面是講說故事的方法，故事編排、劇本編排等；另一部分就是視覺風格，其實都是圍繞著主題在走。我在中國大陸念過書，知道那裡非常講究導演、作者的風格，例如張藝謀一定要以張藝謀的風格來拍片，但我會覺得這樣是導演把自己放在作品之前，也就是導演風格第一，再來才是題材要講什麼，但是我自己比較欣賞的方式是故事應該在導演前面，你的故事要講什麼，導演再決定怎麼去講它，兩者差別很大。

紀律與時間的控制

邱：製作的時間很重要，像我過去的創作，在研究所一年就製作一部片，時間不是很多，有些同學習慣把一部片做到好才能結束，所以可能做了三、四年，我的習慣是嚴以律己，我一定會按照時程，絕對不可能會延後，所以我做事的思考方式，就是這部片的條件是什麼？假設這部片的條件是一年內要做完，那這部片的預算是多少？我的邏輯就是在這樣的條件裡面做到最好，因為條件不可能無限度擴張，我沒有辦法接受時間延遲的情況。這樣下來，團隊會有紀律，知道我的公司是不可以拖延的。

張：我覺得這個滿重要的，因為一部片永遠有地方可以修改，對學生來說也是，其實就是看這個時候所能夠做到的最好程度。

邱：我也是這樣覺得，尤其是學生，當然可以修到最好，但是我覺得所有的規劃應該在有條件的範圍下思考，會比較有計畫性。例如，我這個片子只有兩個月能夠做，那就去思考我的風格，是不是可以變通？例如我是不是作獨幕劇，或者從一個角色去發展，把重點放在角色表演，這是取捨的問題，若一開始確定了我要的目標、我的表演、我的精神，就把時間花在這邊，我不用花很多時間去做精緻模型、細緻貼圖，場景也不要龐大複雜。

《小貓巴克里》從影集到電影的創作和市場經驗

小貓巴克里
彩圖

圖 10.13　《小貓巴克里》劇照

張：可否談談《小貓巴克里》電影？

　　邱：電影的構想來自電視影集，舞台設定在我小時候生活的地方。小時候生活在台南鄉下，念書工作之後在都市，所以是我對於城鄉差距的一些觀察，以及當時全球化風潮下產生人與環境之間的衝突，並且藉由一隻貓的觀點來講述這個故事。影集推出之後，市場上獲得一些正面的反應，也在影展也獲得一些成績。當時電視影集的市場商業模式，隨著電視台廣告的預算開始投放到社群或線上媒體平台，開始變得比較模糊。電視台的經營開始變得困難，購片的預算也開始降低，對於已經製作了《小太陽》、《小貓巴克里電視影集》以及《觀測站少年》等電影影集的我們來說，開始起心動念將《小貓巴克里》向上挑戰動畫電影的規格。

　　張：那時候影集銷售的情形如何？電影的故事跟影集有什麼不同？

　　邱：《小貓巴克里電視影集》賣到三十幾個國家，包含有線電視、無線電視、VOD 與 IPTV 等等，也因此獲得了一些代理商對於有無後續新一季或是動畫電影的詢問。影集的故事如同上述，談的其實是人跟環境的觀察。藉由巴克里這隻在城市裡過著滋潤生活的貓，陰錯陽差下到了鄉下。在城鄉各式條件相差甚遠的情況下，從起初的急欲離開，到開始理解，交上了好朋友，甚至到最後留下來協助朋友們一同維護鄉下的美好。

　　因此影集其實是一個簡單的故事，但是到了電影創作時，由於電影的影響力較大，在 90 分鐘之內，創作方向或許可以聚焦？主題、人物、結構與衝突，應該如何設定。因此相較於影集，是一隻貓進入到一個人類世界，電影我們便嘗試翻轉設定，變成是一個人類的小男孩進入到一個動物城市。讓原本以當今人類設定世界與社會秩序的條件，反轉為人類進入動物世界的不適應與理解。

　　張：請談一下為什麼想創作這部電影？過程如何？

　　邱：作為創作者，相較之下較容易接觸與著手創作的是動畫短片，但從一開始便很渴望製作電影，然而考慮風險與產業經驗不足，因此對於電影一直只能觀察、觀望。畢竟原本我只著重在內容創作、視覺與技術流程的嘗試，但對於電影產業中的企劃、募資，或後端的銷售是相對陌生的。因此，從個人創作，

到真正進入動畫產業的影集開發是從《小太陽》開始,當時我擔任導演,郝廣才作為編劇,取得林良老師的同意後便開始啟動,慢慢摸索以市場為導向的原創動畫內容的產業到底是什麼樣子。

動畫產業,分為「動畫服務業」與「動畫內容業」,台灣早期在動畫服務上取得相當大的成功。相較而言,服務面對於業主,內容則直接面對觀眾。然而當 2000 年到 2010 年台灣開始有較多進行動畫內容的作品時,世界媒體環境也開始起了變化,無論是網路與社群開始變為廣告投放的主流,之前提到的傳統有線電視或無線電視,也因為廣告主預算分散的關係而產生生存挑戰,連帶電視台的購片的預算也大幅降低。這種情況不僅出現在動畫,包括戲劇、與其他類型節目皆然,期間電視版權市場的價格落差巨大。

傳統的電視商業模式,依靠許多不同的國家、不同的區域、各式平台、以及首播、續約…等等,來累積長尾的經濟收益,一輪一輪授權。

除了 2000 年到 2010 價格逐漸不穩定,到 2010 年開始有更為明顯的變化。除了傳統電視台的買家至外,開始出現了區域型的 OTT 平台業者,為了強化自身的內容量,以不考慮品質、低價、大量作為主要特徵,在市場上廣泛的購片。

張:當時是如何銷售?有委託嗎?

邱:最早期,第一次參與國際市場展,當時對於版權交易的概念模糊,無論是將買與賣的認知過於簡單,對於不同的市場展的不同屬性也不清楚。導致參展成本過高,參展與交易的情況也非常有限。然而,參展的過程,卻在我們對於市場與產業的理解上出現極大的效果。在檢討之後,便開始在內容調整、市場分析以及參展目標上有了明確的定位。無論是視覺在地化、故事國際化,或是在市場展聚焦在尋找並委託各區域、各類型與平台的不同屬性代理商,都使得我們往推動台灣動畫產業內容的成長能往前一步。

張:電影會在市場的收益如何估算?

邱:相較於電視因為網路與社群的興起,調降了購片預算。電影反而因為

兔子翻頁動畫

有明確票房的拆分，以及華語電影伴隨中國各地極端的房地產開發，藉由周圍的商場與影院的大量興建，提高房地產的價值，也因此創造出更多的螢幕數量，推升了觀影人口。在中國數萬的螢幕持續成長的情況下，華語市場也幾乎成為僅次於北美的第二大電影市場。於此同時，即使在中國因為較無知名度，上映之初沒有太高的影院排片《小貓巴克里》，也藉由口碑與品質，在當年 40 部華語動畫中往前推進到了第 13 位。加上圖像授權，最終獲得超過影集非常多的收益，也因此我們也確立了日後以 IP 與電影為主要的目標。

在多年的國際市場展與中國的電影上映經驗之後，也讓我們深刻體會海外市場對於台灣動畫的重要性。較大的市場對於創作者的容錯空間比較大，即便《小貓巴克里》看起來是一個中小型規模、中規中矩的一個片子，但是在較大的市場中，從結果與收益而言，還是有空間爭取到下一次的創作機會。也能夠累積經驗，修正改善上一部作品的不足之處。

雖然電影有較為明確的商業模式，票房分潤機制清楚透明，比電視來得更清楚，但是因為動畫電影所需努力更密集，所以資金密集，也就風險密集，成敗在上映初期便可以預估。

因此，動畫電影在製作時程長，且風險密集的情況下，我們必須思考如何增加回收管道。推動品牌化與衍生性的授權成為必須，參與授權展開始觀察跟學習，在台灣範本數少，也沒有相關教育的情況下，我們將小貓巴克里作為主體，思考 IP 到底是什麼？最後得到的結論是，我們或許可以假設這個角色是一個藝人，我們如同經紀公司一樣開始塑造與培養，出道與轉型。加上《小貓巴克里》劇本就是以角色驅動型的寫作方向，觀眾得以從他的觀點與視角，看見他的選擇，進而認同這個角色的缺點與成長，更親近這個角色。

張：影集主角是小貓，可是電影的時候，主角是一個小男生對嗎？

邱：小男生魚都與小貓巴克里算雙主角，的確有一些不同，在影集的時候，全部都是小貓巴克里的觀點。對於電影，由於是翻轉人類社會與動物世界，我們考慮或許需要有一個人類可以投射，所以的確是用小男孩的觀點，進入到巴克里的世界。

如同上述，我們以建立小貓巴克里的 IP 爲主體，因此在推的廣告或者形象，或是剪接預告片都還是以巴克里爲主。全世界的授權市場大概兩千多億美金，其中動漫授權在全世界的比例大約是百分之四十幾，但是我們發現整個華語市場卻沒有足夠的、卻沒有合理的，這種動漫角色的數量。

張：日本呢？

邱：日本有很多動漫角色，原子小金剛、哆啦 A 夢、三麗鷗 .. 等等，其次美國當然有很多大家熟悉的角色。一般而言，動畫電影的市場份額約莫爲眞人電影的 15% 到 20%，然而華語電影中創造出很多的的電影巨星時，動畫市場卻非常少有所謂的動漫明星。在這個不合理的情況下，我相信市場是有動畫角色的缺口與機會的。小貓巴克里當時在中國授權的時候雖然沒有名氣，但授權數字卻相當高。我們過去在觀察其他國家授權的時候以爲那只是一個理論，沒想到卻在小貓巴克里的 IP 授權上得到驗證。

張：包含周邊的部分嗎？

邱：包含周邊，我們再一次理解擴大市場與擴大回收管道的重要性。不把台灣當作是我們唯一的市場，所有的設計都應該要考慮海外的可能性。這個想法其實從最早在做影集的的時候已經慢慢成形，從《小太陽》、《小貓巴克里》、《觀測站少年》、一直到《未來宅急便》影集的部分我們都一直在思考如何也能吸引海外觀衆。

影集《未來宅急便》與電影《八戒》的整合模式

八戒彩圖

圖 10.14 《八戒》

張：《未來宅急便》跟《八戒》有什麼是延續上的發展？有什麼新的做法？

邱：其實我們這一次首先就是想要創造出一個角色，想到的是一個喜劇的角色。

張：可不可以說，小貓巴克里是從影集開始，有角色出再慢慢到電影，這次是一起發展的？

邱：對，如同先前所說，擴大市場與增加回收管道是我們認爲動畫必須思考的課題。因此開發時除了以一個 IP 的建立來思考之外，需要將 IP 衍生其他的項目，建立更加立體的角色型格。在《八戒》的開發過程當中，不只創作電影，還將影集、音樂專輯、漫畫、遊戲、短影音…以及品牌化等等，在開發初期便一併企劃，設定不同內容與形式，賦予搭建角色不同面向的作用。

張：電影的宣傳力道會比較強嗎？或是說管道會比較多？

邱：過去台灣電影的宣傳預算約是製作費的在 7% 到 10%。我們的構想是將上述提到的不同內容，例如大量的漫畫與短影音，都成爲宣傳的內容之一。然而這些內容宣傳的，不僅是宣傳電影，而更有加強宣傳這個角色的作用。

張：等於說，這一次在最前面製作的時候就去想到後面要宣傳的所有的事情？

邱：對，除了內容的鋪排，還有國際市場的管道，也須持續的建立。如同之前《小貓巴克里》在兩岸同步上映的經驗，我們也在爭取更多可以同步上映的國家與地區，擴大市場，提高我們的容錯率。

張：跟上次比起來，除了華語市場之外，往更多的國家走？

邱：對，但是主要還是在華語市場，或是亞洲，我們認爲區域成功了，才會提高更多區域成功。《八戒》的監製之一爲荷蘭的 Bruno Felix，除了劇本共同開發之外，也主要負責歐洲上映的部分。希望能夠藉由更多區域的上映，達成相乘的宣傳效果。

張：歐洲那邊的話是不是也有發行商，發行很多不同的公司的電影？

邱：Bruno Felix 合作的發行商本身也做影片，也同時代理像《你的名字》、《鬼滅之刃》等作品，對亞洲動畫相對是感興趣的。

張：《八戒》的創作方面呢？

邱：《八戒》變換了古典文學西遊記的視角，我們假設吳承恩寫的西遊記，其實寫的是未來。筋斗雲與分身術，其實是飛行載具與浮空投影。並且從二師兄八戒的觀點，設定為科幻的舞台，把原來西遊記談的涅槃、輪迴，以賽博龐克（cyber punk）的方式呈現，虛擬與真實，壽命可交易等概念相互呼應。在古典的西遊記裡面大家要吃唐三藏的肉是為了長生不死，在《八戒》中也相同，唐三藏有著掌管整個壽命系統的權限，牛魔王要想辦法滲透進入系統，讓自己得到永生，也利用新與舊的相對，去做為輪迴的具象對比。

在劇本上面投入較大的功夫，編劇組中包括日本的編劇高橋奈津子、美籍華裔的王保權、劇場編導蘇洋徵，加上我自己，四個編劇來回共同編寫，加上荷蘭監製 Bruno Felix 與台灣監製湯昇榮，大家會一起討論，互動密切。跨國合作雖然能讓故事兼顧不同觀眾的視角，但日文、中文、英文等不停的翻譯，確實也花費了較長的時間。

張：這次劇本比上次花了更長的時間？

邱：經過《小貓巴克里》，雖然或許在商業上得到了相對的肯定，但劇本確實仍有較大的改善空間。事後的檢討，覺得太快想要趕快進入到製作，其實覺得劇本還沒有完全妥善，但顧慮是整個團隊都在等，加上當時心理的狀態是也是想要趕快製作，趕快畫分鏡，趕快畫角色，趕快做模型，趕快開始製作，而輕忽了最重要的劇本本身。製作部分，是台灣動畫人的舒適圈，台灣動畫人最不舒服的就是磨劇本，或者搭建前端商務的連結、海外通路的連結，跟整個全盤計畫。因此經過了《小貓巴克里》，我希望能在劇本與動態腳本上投入更多的時間，期許自己有更多耐心。

張：大概多久？

邱：從 2017 年到現在，劇本到了前一陣子還在磨，我們剪接還在調，我們在創作上面有兩個比較大的改變，第一個就是劇本，就是扎扎實實的定下心來好好的改，好好的思考，好好的把每一條線拉好，分鏡就畫了大概一年多。

張：記得上次看到的也是很細的分鏡腳本？

邱：對，因爲我們想要加快中期製作的速度，很多人一起製作的時候如果講得太抽象的話，就會不知道怎麼改，所以要去避免。每一個環節，像色彩、合成、表演，到2D特效、3D特效、最終的視覺，每個環節都要不斷的去溝通。所以我們的前期設計與分鏡腳本做得比較明確，比較細膩，還包括臨時演員（角色）系統也是一種，這次很大的挑戰就是這個世界裡面很多人，整個系統我們重新再做。

張：可以再多談一點關於創作和製作嗎？

邱：這一次創作過程還是一個冒險。我幾乎一直都在台南，很多人聽到我在台南開公司都很驚訝。我以前在北京唸書的時候也是有很多同學、朋友從外省來到了北京，可是所有賺的錢幾乎都繳了房租，不管是在北京、台北，大家好像覺得非得要在這邊留下來不可，這裡才是大家目光的焦點，好像離開這邊就代表我失敗了、放棄了，回到家鄉好像就再也沒有其他的可能，所以我在這個故事裡面寫了一個地方，叫新世界，一個好像天堂的地方，一定要去那邊才代表我是好人。基於這個體會，我會問自己到底想要什麼？渴望什麼？會不會那個東西其實我們早就有了，只是在追求一個很虛幻的目標。所以這是寫給許多小鎮青年的一個故事，當然會再娛樂一點，但是有我想要講的東西。

張：我覺得是蠻好的故事前提。

邱：現在我們所有的人都全力投入，想要把一個標準做出來。雖然預算不高，但我們非常希望能提高到一個可是跟國際比較的程度，或者會讓大家驚訝的程度，因爲我覺得到那個等級，觀眾才會給這個影片一點機會。

疫情對於這個整個市場的影響，加上串流席捲的幾年間，其實改變蠻大的，但是大家對於串流現在也開始有所保留，電影起碼還是有具體的數字，買賣的商業模式很清楚，我們要面對的就是觀眾，能不能在這邊得到一些娛樂？或得到一些其他的啓發？我非常喜歡藝術動畫作品，但是我覺得台灣的動畫要落實到產業化，面對觀眾、讓觀眾喜歡可能還是一個關鍵，還是需要產業化，否則台灣每一年的多媒體動畫系的學生這麼多，還是得進入產業。

張：的確，產業還是要有，藝術作品當然很好，像是很漂亮的花朵，但是產業就是大家吃飯的地方。請問對這次的創作題材的想法呢？

邱：華語動畫以往聚焦在鄉土文學與古典文學。相較於日本動畫二次大戰之後續多朝向未來的作品，像是《阿基拉》、《攻殼機動隊》，甚至《多啦A夢》都是朝未來再思考。因此，觀察到華語動畫較少對於未來世界的探索，我們從2017年就開始在籌備華語科幻動畫題材，聚焦在對於未來世界的思考。

張：我也很喜歡科幻題材。

邱：目標確定後，目前整個團隊聚焦並認真把所有可控的東西做好，不可控的像是什麼票房、或者當時的環境因素，就交給命運，希望觀眾會從影片中看到我們的努力。

10.4
訪談蔡旭晟：建立自己的不可取代性

蔡旭晟

　　獨立動畫創作者，畢業於臺南藝術大學音像動畫研究所，代表作品《櫻時》獲東京動畫大獎，其他作品亦曾入圍日本廣島國際動畫影展、臺灣國際動畫影展、金穗獎等國內外動畫影展與競賽，2022年動畫短片《魍神之夜》入圍金馬獎最佳動畫短片。

動畫創作經歷

張晏榕（張）：可否說說你的經歷？

蔡旭晟（蔡）：在臺藝（臺灣藝術大學）讀書時主攻傳統美術中的油畫，剛好那時電腦動畫正起步，在 Maya[9] 1.0 的時代，大家也都在那時候開始學的。之所以會接觸到動畫，應該是臺藝某些老師學過電影或是資工，他們會把一些新的資訊或是軟體帶進學校。

9　Autodesk公司銷售的3D電腦動畫軟體，2005年以前屬於 Alias公司（或 Alias|Wavefront），技術上更早還可以追溯到協助製作《魔鬼終結者第二集》（Terminator 2: Judgment Day）、《星際大戰首部曲：威脅潛伏》（Star Wars Episode I: The Phantom Menace）的軟體：PowerAnimator。

張：可否談談你用 3D 電腦和其他媒材創作動畫的經驗？

蔡：在南藝的時候還滿自由的，所以會想試看看手繪，或者是停格動畫，像我自己做 3D 模型，後來也有接觸到粘土塑型，便覺得較爲得心應手，所以剛進去的時候學得還滿開心的，雖然大家可能沒有辦法從老師那裡得到太多，但是從同學中互相學習是學到滿多的，而且也會從中發現自己的方向，並從互動中了解作品怎樣才會有自己的風格，也可吸收同學的長處，慢慢了解爲什麼同學會有這樣的表現風格，而且同學間風格也會互相感染。

張：所以後來就決定要做 3D 動畫？從你的作品中可以看出，傳統繪畫對你從事 3D 動畫亦有很大的影響與幫助？

蔡：對，雖然已經習慣了 3D 動畫媒材，但是傳統繪畫是我一切思考的基礎，有些人做 3D 會考量到是否要像檯面上的某種風格，現在的學生學 3D 常常會自我侷限在某種風格的框架中，但我比較會從創作的角度思考，反而不想跟檯面上的風格雷同，並且思考，如果不想被他人歸類爲某種現有的風格，那我有什麼樣的方式可以採用？是否可以用更多的媒材來搭建我的風格？還是有其他的方式可以讓自己的作品更獨特？或者是做別人沒有做過的？

雖然參考他人優秀的作品是必然的，但如何將他人的優點轉化爲自己的想法和創意，讓自己的作品與衆不同，是很重要的。我覺得現在的電影動漫在創作觀念上都差不多，只是用不同的包裝、不同的故事、不同的主角，其實我們也是一樣，只是換一個不同的媒材來表現。

張：你在做《櫻時》的時候如何分工？

蔡：《櫻時》絕大部分是我自己做的，但自己接案子時會找別人分工，我自己有一套分工系統，就是檔案進來之後立即進行專案編號，或者是角色進來之後就開始分類，還有爲場景編號，所以到最後那些就變成單純的代碼，這可以讓流程進度加快。

張：在製作時，前製過程需要考慮什麼嗎？

蔡：會先看原本故事的素材是如何的，以《櫻時》來說，開始思考場景或

者故事事件如何發展，然後從比較廣的面向去找資料，有點像寫論文、做研究，但過程是很快樂的，當你眞的想要研究一個故事，就會開始找相關資料來了解。

張：你是因爲什麼樣的事件才得到啓發，製作了《櫻時》呢？

蔡：最初是看到一間火燒廟，感覺滿震撼的，通常都是看到廟宇在整修，幾乎不會看到被火燒掉的廟，當下就覺得很像鬼故事的場景，也不知道在想什麼，還走進去看，那個廟在臺南的神農街，現在已經修好了。

櫻時彩圖

圖 10.15　《櫻時》劇照

張：你說的資料是如何尋找的？

蔡：會在 Google 搜尋火災、廟宇就會找到很多東西，然後思考自己可以往哪個方向走，因爲火燒都是有原因的，你會找到很多的新聞事件，像是有人去偷香火錢，然後打翻蠟燭之類的報導，這就是一個小事件，但你會發現可以派上用場。

櫻時彩圖

圖 10.16　《櫻時》劇照

張：那時候除了故事，也會開始考量視覺風格嗎？

蔡：幾乎是同時進行，因爲平常會去拍素材，那時候我住臺南，臺南廟宇多，所以廟宇的資料很好尋找，就像戲裡的陣頭，我都有跟過，會看他們到底在走什麼。

張：那時候就開始寫劇本了嗎？

蔡：會，就是一邊寫劇本一邊找資料，一直修正，其實到最後分鏡出來時也都還在修，因爲有時候必須顧慮到動畫製作上的難易度，有時候分鏡出來了，最後還是會覺得鏡頭不是那麼好，還是要做一下修正。

張：你在畫分鏡或者是寫劇本的時候會去考慮技術的問題嗎？

蔡：要看當時有沒有理智上的考慮，如果在想畫面還考慮到理智的現實面，可能就會很難進行，想到故事的點真的很開心，這個時候就不會去管理智層面的問題，只想先試著做出來，其實就像畫畫一樣，有時候你覺得很難畫，但你還是會很開心地試著把它畫出來。

其實是創作者的自由心證，遇到困難就會去判別，若這點子似乎不是特別好，會自己打折，自己取捨，前製的創作期就是在這中間掙扎。

張：《櫻時》前製的時間大概有多久？

蔡：其實還滿久的，約有一年左右，我覺得一定要把自己的經驗放進作品裡，而不是從網上 Google 而來，放進去的這個過程，我覺得是需要時間的。

張：其實是不是自己的東西都可以從作品當中看出來？

蔡：對，我後來看動畫作品也會從這些來判別，看看是不是作者本身的東西，這件作品是不是能夠表現出作者本身的想法？是不是有自己的個性？

有時候把自己的作品拿出來，也會試著想像把自己的名字去掉，換上別人的名字，如果覺得這也可能是別人的作品，那就表示相似性很高，同時也表示作品個性很可能是可以被取代的，我後來也常用這種方式來審視自己和別人的作品。

張：3D 和 2D 的媒材混搭怎麼做？有沒有什麼限制？

蔡：我的角色是 3D 轉 2D，背景是 2D，只是有些鏡位需要 3D 時就會用 3D 來做，最主要還是看鏡頭有沒有移動，畫分鏡的時候就必須先想好。

這方面真的是需要從 2D 來思考，因為 2D 動畫的邏輯跟 3D 是很不一樣的，2D 包含線條跟色彩，所有的色彩都是簡化的，但是 3D 是寫實的，有真實的透視、真實的燈光，就算你的角色不是那麼的完美，但是你把材質、燈光算好，看起來還是會有個樣子，但是 2D 動畫每個線條造型都是很細緻敏感的，就算你的造型是好的，如果線條不行的話，還是很醜。

我本來就很喜歡看 2D 動畫，尤其習慣看日本的動畫，大學的時候很流行宮崎駿、大友克洋，就會想去模仿一下那種賽璐珞的畫法。

張：那時候畫出來的情形如何？

蔡：那時候也沒有數位的畫法，就用廣告顏料去塗、去描邊或是畫陰影，但是是畫在一般紙上，我有用過賽璐珞片，然而因為太難畫就放棄了，賽璐珞片需要專門的顏料才畫得上去。

戴小涵[10]：《櫻時》裡面有一些對話，現在很多的動畫都是沒有對話的，你覺得有對話跟沒有對話，表演上的差異性在哪裡？

蔡：當然會有差異，看妳對對白的定義是什麼。對我來說，硬要把對白刪掉，變成畫面在說故事也是可以，但是對白有一個很重要的功能性，就是要製造故事節奏，故事如果只有畫面跟音樂，有時候觀眾會疲乏，如果是五分鐘的動畫短片就還好，但是當把故事拉長到 10、20 分鐘的時候，沒有人聲的話，就像是待在一個小房間，沒有人跟你講話是一樣的，所以需要有人聲去變化。

另一個考量，就是有些情感需要用對白說出來才有感覺，對白的寫法也跟我們一般對話不一樣，必須考量到在畫面中的功能性，放在那邊是有意義的，不能是廢話，就算是描寫角色也好、增加戲劇張力也好，都要有意義。

張：那音樂的部分呢？

蔡：音樂是找一個南藝的音樂系學生來製作，他的風格本來就比較偏向臺灣民謠風，做動畫之前就開始做，因為我的片跟電影一樣有分幕，第一幕做出來的時候就先給他配，最後再組合起來。

張：你說你常會去看電影，那可以談一下你從看電影當中得到的一些啟發嗎？你如何去選擇要看的電影呢？

蔡：其實我都是看自己喜歡的題材，或者是人家推薦的，因為我自己做短片，所以比較想看一些短片的內容。

不過我現在很少看動畫短片，因為我覺得現在看到的動畫短片其實都還滿樣板的，剛開始會覺得每部片都很好看，但看久會發現，為什麼每個鏡頭接法都是一樣，每個人都跑跑跳跳，最後結局的邏輯都一樣，力道就會越來越弱了。

10　臺南大學動畫媒體設計研究所學生。

但是我看到很多實拍短片，有些好的導演會根據主角的遭遇，提出自己的看法，假設故事是關於小偷，那他到底是要說道德的懲罰？還是要給他一個自新的機會？當從這方面思考，就會開始分析角色，假設我要把我的角色做成小偷的話，應該要怎麼樣讓他有生命？電影的技術很單純，所以劇本故事要說得好；動畫也類似實拍電影，只不過有很多的素材跟表現可以運用，有時候會想要做很多花俏的動態與畫面，反而忽略原來的本質。所以我看短片，其實是一直在提醒自己，實拍電影的作者一直都是緊抓主軸，我自己也一直在寫劇本，發現實拍片都對角色推演得很細，真的會讓自己進入到角色當中，會去思考早上吃飯的時候角色會吃什麼樣的早餐，或是我的角色是比較龜毛的，那工作桌要怎樣擺，他們都會去思考，甚至是寫日記，深入角色可以如此瘋狂。

　　張：動畫師好像比較少有這樣的人，但是動畫師也可以說是演員？

　　蔡：動畫也該如此，像皮克斯的《怪獸大學》，動畫師應該真的有把自己放到角色裡面，做得活靈活現，甚至看到動畫師就可以發現他所代表的角色，是直接而真實的，所以我覺得電影、戲劇有太多的訣竅，跟動畫是相通的，所以後來我看動畫的時候也會針對這部分去看，現在做短片的其實是以學生比較多，所以大家做的方式與邏輯就變得很類似。

參與國外影展的經驗談

　　張：可否也談談國外參展的經驗？

　　蔡：我印象比較深是歐洲跟日本，會場裡面每個都是大人物，拿到的名片可能就是《原子小金剛》製作公司的人，很讓人驚訝。

　　日本的民族性讓他們做事很謹慎，但是會把所有的流程都分得很清楚，假設一個流程是Ａ、Ｂ、Ｃ、Ｄ段，每個人該負責什麼就會去負責什麼，不會去管其他人的事情，分工得非常清楚。所以日本動畫製作的嚴謹度很高，他們的品質、品管不會差，因為所有的流程都固定在那邊。

　　歐洲的風格就是自然放鬆，因為民族性的關係，影展或是藝術對他們來說都是生活的一部分，你談到西洋美術史，對他們來說就是自家的事，我去義大

利看到他們的咖啡廳全部的畫作都是眞跡，不會有仿冒的，也不會有 Ikea 買的，哪怕是名不見經傳的藝術家，全都是眞實的作品，一定有簽名。歐洲人的文化厚度又比日本更厚了，國家文化越強勢，代表作品也會越有力量。

張：其實中華文化亦是歷史悠久。

蔡：中國大陸雖然經歷文革，在文化發展上較爲緩慢，但世界其實是很現實的，有時候看到中國大陸那邊明明沒有什麼很成熟的作品，還是會選入影展，其實某方面來說正代表著國力，也就是政治力影響，影展還是很現實的，不只是藝術，也有政治的角力，或者是文化的角力。

不可否認的，中國大陸也有很多不錯的作品，尤其是短片，因爲短片不用太顧慮意識型態或者是政治。聰明的創作人一定要會善用自己文化的優勢，做自己本地的東西，眞的較會引起共鳴。

假設你模仿日本作品，他們絕對可以一眼看出你就是在模仿，就算你做的再好，他們還是會看得出來，你學了什麼觀念，或者是你的畫面藏了什麼東西是從日本動畫學來的，一眼看得出來。

你可以偷偷地學一些別人的東西，但必須先把自己的文化觀念架構出來，認同自己的環境，像歐洲或是日本已開發的國家，文化素質很高，對異國的文化也很容易接受，例如你去日本就很容易看到印度料理，可能有些企業外移到印度，他們就帶一些印度的文化回來，他們會跟各國文化融合得很好。

重點是必須對自己的國家有自信，歐洲人或者是日本人，他們對自己的文化是很驕傲的，有自信所以才能很開放，我跟日本一些比較資深的製片人聊，從言談之中就可以知道，他對日本歷史的了解，以及對各種美學的脈絡都非常清楚。

10.5
訪談姚孟超與蘇俊旭（冉色斯）：行銷才是王道

姚孟超、蘇俊旭

冉色斯創意影像公司創立於 2004 年，姚孟超與蘇俊旭分別為其製片及導演。曾和甲馬創意有限公司、漫畫家邱若龍先生合作 3D 動畫電視影集《原知，原味，臺灣原住民神話故事》，與瑞士動畫導演 Robbi Engler 合作動畫影集《魔蹤傳奇》，長期製作推廣 3D 動畫影集《閻小妹》，並曾完成《樹人大冒險》、《芽》等動畫，並以為人間衛視製作的《我愛歡喜》影節獲得 2017 年電視金鐘獎「動畫節目獎」。

製片和導演的經歷含長期的合作關係

張晏榕（張）：可否先說說你們的經歷？

蘇俊旭（蘇）：雖然愛畫畫，可是因為鄉下比較沒有相關的東西可以念，就比較務實一點，去念農業機械。當時我已經可以將對象畫得很逼真、像照片。然而在念農業機械的過程中，吸收了一些這方面的知識跟訓練，像工程上的邏輯，另外也利用社團時間參加編輯社，接觸一些文學，也編校刊，開始大量閱讀關於人與人之間的故事，剛好跟小時候看的小說和漫畫書接軌，例如《怪醫秦博士》（現在稱為《怪醫黑傑克》）講的都是人的事情，慢慢地去探索、去閱讀，才知道原來這就是社會關心的問題。

那個時候開始有了 PC，大概 2000 年時，正是 Max[11] 剛開始發展的時候，當時就覺得學這個以後可以賺錢，便介紹給阿超（姚孟超），讓他先去學，後來他也學了 Maya，順便帶我入門。

11 3ds Max 原名 3D Studio Max，由 Autodesk 公司發行，最初版本在 1990 年代初期 Yost Group 負責人 Gary Yost 為 DOS 平臺 3D 電腦動畫製作而發展，為最早在工作站電腦以外個人電腦作業系統能夠使用的 3D 電腦動畫製作軟體。

張：那時候你們是在不同地方，念不同學校？

蘇：對，他在雲林科技大學，我在農專。他那時候整個暑假都在看 Maya 的技術書，包含原廠的書，學著入門，比較花時間，現在學生花幾堂課就知道的東西，我們要花一個暑假才知道是怎麼回事，因為沒有前輩技術的傳承，就直接去摸索，他也會上網找一些資料和國外的經驗分享。

當完兵後大概工作了兩年，後來就離職去崑山（科技大學）念了兩年視覺傳達（二技），這時候比較知道設計是怎麼一回事，理解視覺應用在廣告設計、室內設計、生活上的方式，還有應用在多媒體方面的，所以那兩年不是專門去學 3D，而是去認識設計運用廣泛的程度。

張：那時候就開始做動畫了嗎？

蘇：那時候做 3D 電腦動畫的就只有我們一組，不過學校資源很有限，我記得，我們的畢業作品在上學期的期末必須達到八成的完成度，然而我們只完成兩、三成，還好當時的系主任黃雅玲老師很支持，知道我們的故事還滿不錯，但因為技術面暫時沒有辦法突破，對我們的成員就特別的寬容。

在做畢業作品的過程，老師們給我關於內容、劇情面的討論和回饋，也帶來一些鼓勵跟肯定，跟以前念農業機械完全不一樣，設計或美學是一種思考態度，不像念理工科有標準答案，而是怎麼樣用簡報表達你的想法，並和客戶溝通，達到客戶的要求。

張：那姚製片的經歷呢？為什麼做動畫？

姚孟超（姚）：我們是國小同學，都喜歡畫畫，他有個表哥是《烏龍院》漫畫的編劇，讀的是復興美工，我才發現畫漫畫可以過生活，也去念復興美工，家人也滿支持的，念復興美工的時候我才開始接觸繪畫，也開始畫漫畫，並試著投稿，當時的想法是希望可以創造屬於自己的角色、自己的故事。

可是當我當完兵回來的時候，發現大家開始使用電腦了，可是我不會，於是便決定去讀大學，學習怎麼用電腦來畫漫畫，那時候蘇仔（蘇俊旭）開始接觸 3D，跟我說 3D 動畫很有趣，然後運氣很好的是有位在廣告界的同學跟我說

廣告後製的應用，還有一家特效公司幫好萊塢作特效，當時我在雲科，是大三升大四要作專題，覺得這是個趨勢，我也來做 3D 動畫，並受到雲林科大許多老師多方面的指導與啟發，再加上自己搜集的一些網路資訊，畢業後經過同學的介紹，去「甲馬」[12] 工作了兩、三年，也學會滿多，那時候製作的是蔡志忠的漫畫改編成的動畫，我負責導演，總共四個人，花六個月左右把《莊子說》的七十分鐘動畫做出來。

冉色斯成立之初的接案和《魔蹤傳奇》

張：什麼時候成立冉色斯的？

圖 10.17　《魔蹤傳奇》

姚：離開「甲馬」以後，便成立了自己的工作室，不過跟甲馬也還是維持合作關係，做蔡志忠漫畫改編的案子和其他的計畫，我那時候的工作室有四個人，後來離開了一個，就剩三個，那時候蘇仔的團隊也很完整，另外就是我還是想要做一些原創的東西，我們就一起出來組成七個人的公司，就是冉色斯。

可能家裡經商的關係，大部分動畫師不喜歡交際應酬，比較安靜，但我喜歡出去交朋友，因為我知道有些買賣，你需要知道行情定價與估算成本，多認識朋友，你才知道現在外面在做什麼？什麼比較有商機？可以朝哪個方向去做？這樣才能創造自己的價值。

蘇：阿超那時待在「甲馬創意」，我畢業之後待在一家叫「科技島」的公司，那時候流行虛擬偶像，在那個風潮上臺灣就跟著做，但細膩度跟寫實度都不夠，所以我去的時候那家公司已經是夕陽產業，現在不存在了，我就帶著同事跟阿超組成冉色斯，大概是 2004 年的時候成立，之後就先接代工，一步步慢慢地從製作代工到企劃故事。

12　2001 年由臺灣知名漫畫家魚夫先生創立的動畫公司。

張：那時候的代工是在做什麼？

蘇：那時候是幫明日工作室做《功夫星貓》，之後就慢慢有機會跑影展，認識一些企業，然後阿超就跟瑞士導演 Robbi[13] 認識，2010 年完成《魔蹤傳奇》，大概做了三年，總共做了十三集，一集 26 分鐘。

《魔蹤傳奇》的故事架構和主角都是 Robbi 的概念，美術設計則是我們請來的，故事方面我們找漫畫家邱若龍老師，請他協助提供一些故事內容，再把 Robbi 的故事架構、人物結合起來。

那時候《閻小妹》的樣片就已經完成了，並且樣片還在新加坡亞洲影視節得到 Super Pitch 的首獎[14]。

《閻小妹》動畫的發展和製作

閻小妹彩圖

圖 10.18　《閻小妹》劇照

張：《閻小妹》是你們一起的構想？

蘇：《閻小妹》的構想是在 2008 年的時候，因為北京奧運的關係，東方元素的話題性比較高，就想出了一個東西文化衝擊的概念，用踢足球的男主角跟玩毽子的女主角互相競賽。

張：我記得，那個短片品質很好。

蘇：那部短片還請了很多導演協助，調整鏡頭，完成性滿高，動感滿強的，有點像電影的手法。

13　Robbi Engler，瑞士資深動畫導演。
14　新加坡 2008 亞洲電視節展（ATF）動畫競賽首獎。

那部片做了大概快半年，前期的話就兩、三個人做，導演、分鏡跟剪接師大概耗了三、四個月，不是全部時間專職在做，就是假日的時候做，最後加動畫師大概一、兩個月做完，前期花比較多時間在調整分鏡，一直在計較差一格、差兩格。

張：前期進行得比較仔細，後面在製作的時候會快很多吧？

蘇：對，這非常重要，如果前期還沒有確定，就不要進入製作，或者說，前期一定要讓自己很慢，而且必須要負責任地把前製控制好，不要到了製作期還想要改，那就是浪費時間、不敷效益了。就像蓋房子，不要到蓋完才想要改，應該是都已經設計得很滿意了再去做。

之前有一個導演曾說，如果前面是垃圾，後面做出來也是垃圾，不會因為做成動畫就變得很好，所以在動態腳本的階段，一定要把所有的感動、好笑、感覺都呈現，做完才會真的讓觀眾進入，不然就是畫面比較漂亮而已，不會帶來任何感動，這個對我來說是非常重要的。

張：這時候還是要接一些其他的案子？

蘇：還是要，像電視廣告、電影特效等。一路走來，我們就更懂得每個作品拿捏的比例，哪個環節重要？若是被委託代工，做一些電影特效，我們也知道他們要求的就是質感、寫實，我們會拿捏每個專案，如果要做得簡單，但是效果也不差，該切割的經費運用跟人力的運用，就會更精準。

張：在前製的時候就考量？

蘇：要，比方說要不要有毛髮效果？要不要有金屬反光？要不要做水的特效？布要不要動？人物要不要呼吸？都要考慮進來，如果不要的話，觀眾會不會覺得奇怪？要不要簡化成卡通風格？因為如果做太寫實的話，毛髮衣服都不動會很奇怪，所以要拿捏。

張：那時候《閻小妹》有參考哪些風格？

蘇：我們那時候有參考國內的《姆姆抱抱》[15]，其簡約的風格很棒，但

15　《姆姆抱抱》（MuMuHug）為臺灣的動畫公司「首映創意」（SOFA Studio）的電視動畫作品，

是質感太精緻，我們做不到，這樣做動輒幾百萬，國外有一部《我是優優》（Pocoyo）[16]，還有一部日本動畫，叫做《怪物武士》（Monster Samurai），是一家工作室叫 Sprite Animation Studio 做的，好像是一個日本人在美國開的公司，這些風格我們都有參考，最後就回到自己的美術設定，用了這些概念，去做角色。

張：那時候前期除了做這些角色，故事也開始去規劃了嗎？

蘇：剛開始故事是戰鬥類型的。參加一些國際影展，有些歐美的買家覺得，造型像給學齡前的小朋友，可是劇情又像是給年齡大一點的小朋友，這樣子不好操作，他認為要不就是造型酷一點，要不就是劇情簡單一點，不要打來打去，講的還滿有道理的，所以現在的版本就是接近原來的造型，然後題材就走得比較可愛，比較冒險，這是慢慢演化過來的。

張：的確是希望國內的小朋友能看到多一些本地做的作品，而不是都是外來的，我看到一些歐洲國家即使成人節目都是國外做的，兒童節目還是盡量把關。

蘇：對，我覺得小朋友那種認同感，對文化的欣賞，要有一定的比例，是認同自己的東西，也是我們堅持要走這個方向的動力。坦白說，純粹做代工，收入會更好，規模也會很大，但是，那不是我們從事這個行業的理念，我們都喜歡畫畫，一些我們小時候看到的國內作品很讓人感動，例如《烏龍院》漫畫就對我影響很大，還有像蕭言中的漫畫，那時候國內漫畫家的作品都看得到，電視卡通就都是國外居多。我們的想法是，如果在小朋友小時候不給他一些我們自己文化的薰陶，長大以後會失去自己的根的感覺，可能開口就是日本的最好、美國的最好，這跟國內其他產業很像，像做手機，就會認為接美國或日本的訂單最好，為什麼不是讓自己可以做自己的品牌？要走這個方向沒有標準答案，要自我調整。

張：這條路也是比較漫長的。

蘇：對，代工都可以計算成本，可是一旦做原創就很難計算，你要勇於承認自己的缺點，趕快再改，但是，同時也要接受製片的約束，成本就是這麼多，要在這個成本下作到最好，而不是說為了最好，就無限上綱，要求成本，這是很重要的平衡。

以前還有一個盲點，就是「動態腳本到底好或不好？」這件事對我們的困擾，現在已經比較有辦法可以把握。以前我們會想：這個片子是給小朋友看，但是我們都不是小朋友，那我們怎麼知道小朋友的需求？

七、八年前剛開始規劃這個系列影片的時候，大家都不知道要怎麼去解決這個問題，覺得可能要花錢做市調，可是不知道要怎麼做？經費怎麼來？到現在我們有個心得，其實大家都有一定的欣賞能力，只要我們的動態腳本，同事們看了都覺得還不錯，那就是好的，如果有同事覺得不好，那就是不好，不要認為我們都已經是大人，所以不懂小朋友的幽默，沒這回事。一般來說，小朋友都會接受，只要是卡通動畫，都會想看，但是這個作品能不能擴到國、高中的大朋友也想看，作品就要夠扎實，就像皮克斯的動畫老少咸宜一樣。

張：有一件很有趣的事，是我觀察到動畫長片的搞笑策略，皮克斯的動畫策略比較簡單，都是動作在搞笑，對話是為了能觸碰到觀眾的內心，所以笑點沒有語言的問題。夢工廠做的動畫就不一樣，會有一些講話的方式，有一些用動作的方式搞笑，而這些好笑的對話，有一些是講給小朋友聽的，有一些講給大人聽的，製造笑點上就比較雜，兩邊的策略不一樣。

目前你們前期動態腳本做出來，到能試映要多久？情況是如何？

蘇：每一集從故事、劇本再到分鏡，大概一個月，但是可以同時做，不是一集接一集，這樣才可能在一年半之內完成大約 36 集。

試映大概三個禮拜一次，所有的同事都會到，約二、三十個人。試映非常重要，因為只有企劃團隊知道整個故事，但是最後的感受是由動態腳本傳遞出來的，你不能在旁邊解說，要完全靠作品自己說話，而且也不能去辯解，要透過實際的反應，若反應不好笑、太悶就要虛心記下來。

我也會透過試映會觀察，誰在做故事的部分比較有潛力？找一些比較有默契的成員寫故事，發展腳本畫分鏡，少的時候兩、三個，多的時候五、六個也可以。

更重要是阿超跑市場時會給我在商業看法上的回饋，這部分也會影響我在創作上的想法、策略。

張：製作上還有沒有其他的策略？

蘇：我覺得要有策略地問自己：「怎麼樣才是好的解決方案？」不用一直追求電影品質、軟體的再進階，我們發覺要適當地去控制這方面，否則永無止境。我們想到一個策略是：「簡單做，但是看起來也不差。」我們會把材質忽略，例如沒有清楚的反光，做出比較卡通的質感，雖然我們也可以表現得很精緻、很寫實，但是我們故意把這部分丟掉，花更多時間去討論劇本、動態分鏡，因為我覺得這是最重要的，特別是動態分鏡，不管劇本再怎麼好，動態分鏡不好一樣不行。

市場面的考量和策略

張：姚孟超製片對市場的看法如何？

姚：我這邊看到的是市場面，還有做動畫的資金面，以前做代工時比較簡單，業主要做什麼，你就幫他做什麼，但是代工比較沒辦法累積你的資產，對一家公司來講，如果是一家代工公司的話，今年、明年跟後年其實是差不多的，只有價格上的差異，前陣子好萊塢不是有很多特效公司倒閉？代工廠會淪為如果有更便宜的，他們就找更便宜的，除非你掌握主要的技術。

所以那個時候我們會想做原創，是覺得應該要累積一些公司的價值，不過要做原創，最重要的就是資金要夠，慢慢去經營，一定要做出受歡迎的東西，讓公司更有價值，我們發現，在動畫產業要不就是累積自己的作品，要不就是累積、開發核心的技術，而我們想做的是作品的開發。

所以我們開始找資金，也跟國外有過合作，一開始以為跟國外合作原創作品一定沒問題，畢竟，別人有這麼多經驗，後來才知道全世界產業的真正面貌是：有通路與資金行銷的只有那幾家，頂尖的商業產品也都是那些大型公司，像迪士尼、Cartoon Network、Nickelodeon[17] 等，全世界每年出這麼多作品，都要擠進這個門檻是非常難的，如果你可以找到一個國際頻道，或是一家很大的國際代理商，而且你的動畫內容很好，才有辦法卡位。

《魔蹤傳奇》導演動畫經歷豐富，因此我跟他請教一些關於行銷的經驗，他跟我說早期做動畫很簡單，三、四十年前做動畫是一個獨門技術，尤其是做原創動畫，當時只要新開發一部動畫，就會有兩、三家電視台捧著錢要你的動畫做完賣給他，做這個地區的獨家，那時只要賣兩、三家電視台成本就回收了，再多的就是賺的。但慢慢的，媒體越來越發達，動畫越來越多，尤其是電腦普及了之後，整個傳統市場都被打亂，動畫這個技術大家都會了，也就很難從賣片回收，現在變成行銷才重要，而且大者恆大，我們跟 Robbi 合作後才了解整個國際市場是什麼樣子，也才有機會了解別人大概都怎麼操作。

張：所以目前你們的行銷就是你自己跑，會想要賣到一些較大的頻道嗎？

姚：當然想！但要擠進國際頻道是很難的，若沒有國際通路的配合，是非常困難的。

另外一個方法是像日本一樣，透過漫畫市場的競爭後挑出好的題材，他們在自己的動畫市場成本就能夠回收，剩餘賣到國外就是賺的了，重點在於：「你的市場在哪裡？你是不是可以找到買家？你要怎麼回收？」把這些想好之後，再來找投資人，或是申請補助就是很好的營運模式。

張：日本好像有另外一個模式，就是利用漫畫的既有讀者市場為基礎，周邊產品會找一些廠商先投資？

姚：像「製作委員會」的模式，例如我們現在跟青文出版社的合作應該就算是這個模式，看看能不能找更多人合作，來讓這個作品有更多的曝光。

17 臺灣一般譯為尼可卡通，為美國 1979 年開播的電視頻道，主要目標觀眾為兒童和青少年，最著名的動畫作品為《海綿寶寶》（SpongeBob SquarePants）。

我們做完《魔蹤傳奇》後才知道這個市場的規則是什麼,所以做這一部的時候就絞盡腦汁去想,要怎麼樣回收,光靠政府的支持不是長久之計,還是要知道怎麼樣可以賺到錢,因為若想一直製作,就需要有資金不斷地投入。

所以到了《閻小妹》,覺得不能再用以往的模式操作,也就是全部都做完後才找播映、授權,看看有沒有人要出漫畫?有沒有人要出玩具?這是不行的,《閻小妹》剛開始規劃的時候,我們就找了青文出版社、找「創意連結」[18],大家一起想辦法拉抬這個產品。

那時候我們有做了一集雛型,內容以青少年為主,有一些戰鬥橋段,這一集反應還不錯,可是當我們提給電視台的時候,他們卻不認同,覺得太多暴力家長不會買單。

當時覺得很多日本動畫充斥市場,也都是對立、戰鬥,那為什麼我們自己做就不行?後來才知道,真正的原因是日本已經有漫畫的基本觀眾為基礎,我們沒有,怎麼能確定觀眾一定會喜歡?所以我們就調整策略,經紀授權商—創意連結公司就建議,或許可以加入一些臺灣的景點特色,作為商品、地方文化、觀光的代言角色,將來就有可以著墨的點。

張:所以你們是怎麼去談呢?

姚:其實經紀商都已經幫我們規劃過了,例如像雲林的農產品、金門機場等,每年都有固定的行銷規劃。

像日本動漫已經幫他們宣傳了,電視台只要買,廣告就一定來。可是我們的作品沒有知名度,也不能保證一定有廣告,那沒關係,我們就自己想辦法曝光,把廣告找好,像地方觀光或是商品代言,他們會藉由肖像幫我們曝光,這也是一個宣傳,才能讓這個動畫產品慢慢地發酵。

蘇:現在我們找到一些點,比方說,地方政府有一些拍攝補助計畫,我們試著用動畫的角度去提案,他們也覺得這似乎是個不錯的選項,所以初期也順利找到這類的補助,除了讓《閻小妹》曝光,一方面讓我們製作的經費比較充

18 臺灣專營創意產業方面的公司,品牌代理、市場開發、通路經營、商品與肖像開發為主要業務方向。

裕一點，一方面透過合作也可以豐富我們的題材內容，像金門的合作案，內容就是在金門找風獅爺，做五、六集，有這樣一個主題，在製作上不會漫無目的，容易發揮，而且透過合作中一些專家的協助，會讓內容變得更有深度，我們的工作就是深入淺出，讓這些有文化意義的東西，透過動畫，簡單趣味的呈現，達到雙贏。

10.6
訪談王尉修（大貓工作室）與吳至正（羊王創映）：合作創造更大的契機

王尉修

　　畢業於臺灣藝術大學多媒體動畫藝術學系碩士班，2012年成立「大貓工作室」，擔任製作人與導演，帶領團隊陸續推出原創動畫短片《七點半的太空人》、《我們的月亮》以及迷你動畫影集《德哥與皮皮》，與首部登上 Netflix 的原創動畫影集《勇者動畫系列》等作品，2022年獲金鐘獎最佳動畫節目，並多次入圍國內外影展的經驗。

吳至正

　　畢業於臺灣藝術大學多媒體動畫藝術學系碩士班，2014年創立動畫製作公司羊王創映，擔任製作人與團隊動畫總監。開發並參與多部大型動畫影集與動畫電影專案，為動畫影集《歐米天空》製作人，動畫短片《白線 Realign》製片與動畫總監，動畫《科學腦巨人》製作人，《勇者動畫系列》協同製作人，作品曾獲 2018 年臺中國際影展提案首獎，並入圍 2020 年與 2022 年金鐘獎動畫節目獎，以及 2022 年台北電影節最佳動畫。

《勇者動畫系列》和《歐米天空》動畫影集

勇者動畫系列
彩圖

歐米天空彩圖

圖 10.19　《勇者動畫系列》

張晏榕（張）：可否談一談《勇者動畫系列》和《歐米天空》這兩個計畫的整個過程？包含拿到案子，製作發行。

王尉修（王）：2018 年公共電視透過文化部前瞻計畫的預算，徵選一部從臺灣的小說、漫畫或遊戲的人氣 IP 改編的動畫影集。規格是每集半小時，一季共 6 集。當時剛好我們做原創影集時也碰到瓶頸了，因為完全原創的內容，從企劃到動畫，再到接觸觀眾，其實是很長遠的一條路，其中風險也特別高。剛好那時候原創做的有點沒力，就想試試看改編。而且過去台灣很少作品可以改編成動畫，都是戲劇比較多。在小說、遊戲跟漫畫這三種媒材中，我選漫畫的主要原因是漫畫跟動畫距離是最近的，因為小說本來就沒有視覺，更難知道怎樣的視覺化才是最好的，同時原本讀者的期待跟新的觀眾的陌生都是變數。我覺得既然要改編，就要走一個相對風險較低的方法。反之遊戲雖然有視覺，但是遊戲重要的還是遊戲性，故事反而是其次。雖然近幾年的有像赤燭的遊戲，同時有好故事，也好的遊戲體驗，但是適不適合動畫化也不一定。

既然故事對動畫是最重要的，而且還要做實拍做不到的事情，才更動畫化的價值，所以我選擇了漫畫。而在漫畫中，我們選擇「黃色書刊」是因為它的商業性特別強一點。

吳志正（吳）：那是政府的前瞻計畫，羊王和大貓剛好去投標不一樣的項目，在製作上約定好一起合作互相幫忙。當時《勇者動畫系列》投的是一個改編原作 IP 的標案，許多台灣有名的動畫公司大概都有參與，因為這種機會是不常見的；《歐米天空》則是一個科普動畫標案，本來只是要做一個兒童科普教學動畫，但是我們在提案時，決定嘗試加入更多劇情角色的企劃與設計，後來順利拿到標案，而大貓也以黃色書刊的勇者動畫改編，拿下另一個標案，我們就此擬定了一個三年的計畫，互相合作協助。

張：《歐米天空》那時預計要做幾集？製作過程如何？

吳：標案規格預計是 10 集，一集做 10 分鐘，後來做到 11 集，一集 15 分鐘，相當於翻倍的量。但我們本來就想做角色劇情動畫，所以覺得是值得一試的機會，我跟公視提議，羊王願意投資更多費用，讓作品成為一部更加完整的角色 IP。

《歐米天空》在經費的運用配比和製程上，也更策略性著重在後半部集數、劇情與場面，希望讓歐米成為一個更有亮點的作品，感謝最後有被金鐘獎被看到。聽尉修學長說《勇者動畫系列》也有在製程上的調整，比如原本的第一集，和現在也有所差異，是等到製作後期經驗更加充足之後，再回修調整的。

也有去日本工作的朋友分享，有時候日本在做動畫影集，會從中間的集數開始做，因為中間的集數比較有測試的空間，第一集跟最後一集一定是做最用力的，因為前幾集需要吸引觀眾入坑，這些都是很重要的經驗。

張：剛尉修說《勇者動畫系列》商業性比較強，也是跟人氣有關嗎？

王：對，就是他本來就有粉絲購買力，雖然小眾，但也有幾十萬的粉絲，而且都是鐵粉，只要原作出什麼他們都會去買、會去贊助。先有一個基本盤我們就能夠去放大它。臺灣的圖文作家很多，但是有故事和角色的其實很少，即使角色很萌、很有特色，但不一定有故事。《勇者系列》有很厚的底子，不只是諷刺時事，更常提出一些觀點或者一些價值觀，講出許多人性和情緒。這些故事線對動畫或影集都是最重要。人的情緒、人的個性、人的成長，在《勇者系列》裡都有，所以是一個蠻特別的文本。加上它的視覺風格，本身就適合動畫，不會很難想像。

而且原作造型簡約、有風格。如果寫實一點的，人物、環境、整個世界都被拉到高層次，製作成本就更高。這方面也是我當初有考慮的，預算和技術有限，就必須以風格取勝。

所以我就去問黃色書刊，他果然很支持。也因為我們年紀差不多，就從工作成為了朋友。導演兼編劇的楊子霆（工作室成員），已經把故事和角色看得非常熟，他找出了故事改編的重點。因為原作的特色就是角色多，沒有明確的主線。可是動畫不能這樣，必須要有角色去推動情節，尤其是影集，所以他就挑了三組角色當主角，每一主角分配到兩集。

後來真的很幸運從公視拿到案子，壓力就大了。因為我們之前的影集經驗只有 60 分鐘而已，現在卻要做接近 3 個小時的內容。而且通常 3D 動畫的故事主角群可能不會超過10個人，所以《勇者系列》對我們來說是全新的巨大挑戰。

張：那時候提案的故事，到後來真的完成時有一些變化嗎？

王：大綱還好，但內容變了很多。很多正式的內容、分鏡都是到拿到案子才開始做的。

張：那時候怎麼估算漫畫轉換成動畫有多長？

王：我們給三組主角各有兩集的時間發揮，所以是從長度來回推可以改編多少東西。例如他的漫畫常常連續幾十話都在講某段故事，結束後又跳到別的事件。但時序不一定是順的。我們改編成動畫時有再重順一次，讓觀眾可以從六集直接了解這些角色和世界。

張：有把時間軸重新再整理？

王：對，一切都是為了讓觀眾可以進入世界觀。基本上是一個正序、且頭尾呼應的六集故事。

張：總共花了多少時間完成？

王：兩年半。

張：和羊王那邊怎麼分配工作？

王：前製在大貓大約十多人，製作期就和羊王合作，還有一些外部合作的，例如個人接案的或者是動畫的小團體，前前後後大約 80 個人。

張：製作過程會來來回回的修改嗎？就是在分鏡、動態腳本完成之後就依照著製作嗎？還是會來來回回修改？

王：動態腳本確定後修改就不多，頂多是調換順序或拉長剪短，像是常常在配音之後角色情緒有變化，我們就會把表演或鏡頭長度改變。

張：前製跟製作的時間多長？

王：前製大概快一年，後面就是製作。

張：影集主要在 Netflix 上播放，還有嗎？

王：還有在公視、Line TV 和 My video。

張：上 Netflix 是本來公視就談好？還是有怎麼樣的接觸嗎？接觸過程是什麼？

王：國際平台是一個當初標案的規格標準，也是大家的目標。但是是在作品接近完成時公視才開始銷售。當時是連公視總經理都出動了，和其他戲劇作品一起推薦給 Netflix。過程也是周旋許久，到最後才開花結果。

網路影視平台出現對動畫影集的影響

張：Netflix 和 Disney+ 這些平台的出現，對於動畫影集銷售跟以往的會不太一樣，你覺得有什麼好處壞處？或什麼樣的影響？

王：我覺得好處就是上到這些大平台可以很快地接觸到觀眾，世界各國都看得到，過去需要單點突破，每個國家一台台電視台賣，過程是很漫長辛苦的。當然前輩們都是這樣走過來的。優點就是缺點，這種銷售模式一但平台沒興趣就難了。尤其那時候 Netflix 一家獨大，壟斷了市場。

吳：Netflix 在臺灣的投資主力應該不在動畫上面，他們也宣稱，亞洲動畫會以日、韓為主，至於上網飛對我們的影響，我認為主要是能製造話題性，找

投資的時候比較有利。其實國內在兒童劇集上還是有基本的動畫市場，只是看我們怎麼運用這些機會。

張：這一部片有上 Netflix，對你們目前在做的《勇者動畫系列》第二季有幫助嗎？

王：蠻大的，一部作品的成績可以看藝術和商業，藝術就是看得過多少獎，商業當然就是能回收多少、或賣了多少國家版權。當然我們距離回收還很遠，但至少第一季可以說是全球都能收看。我們也確實從網上的二創圖片、心得看到了國外觀眾的回饋。

張：對，比賣了好多國家好像更有說服力？

王：對，是有力道的，雖然說全球可能還有一半的國家沒有看到，但至少規格上有拉到這個位置，講到 Netflix 大家知道是最商業的。

希望政府能更長期補助動畫製作，讓多點開花

張：《勇者動畫系列》和《歐米天空》這兩個計畫都是政府補助案，這幾年我們也看到大部分的臺灣的動畫主要還是依賴文化部、科技部等各類的補助，對這些補助有什麼建議？像《勇者動畫系列》第二季應該更自主一點，有沒有一些什麼經驗可以分享？

王：像這次《勇者動畫系列》的案例是全額補助，這好處就是製作過程真的不大需要去擔心製作經費，可以專心創作，放膽嘗試。但做完之後版權完全在公部門上也是個缺點。後續若無相關計劃，在商業的推動就是阻力。

對補助有什麼建議的話，就是要長久而持續。因為只靠一部作品，真的沒辦法改變什麼。我們第二季靠自己是好事，可是我們應該要有更多作品，更多 IP 都有這個機會，因為 IP 要有機會才會長大，如果每年都有兩、三部這樣持續接力，開花結果的機會一定大很多。

張：可是你們自主籌資方面，會比較辛苦嗎？

王：的確，目前《勇者動畫系列》第二季最大的困難就是投資。

吳：我覺得作品對導演和團隊來說是一種經驗的累積，導演要有機會能在同類型的動畫專案中一直打磨，才能下一部比上一部更好，不能說劇情動畫做一做又跳到廣告商業案，兩者所需的技能經驗值是完全不一樣的。另一個是團隊組織的建構、動畫的工作流程、硬體跟技術的累積經驗、這完全從反面去影響到一部長篇的動畫劇集是否能順利誕生。而且進入 AI 時代後一切都變化的很快，每個世代的動畫工作者，也都有不同的工作模式，該怎麼團結與整合大家，就是團隊要去思考的問題。

文策院進場後，政府輔助的狀況有在改變，增加更多對於動畫腳本與前製的補助，我認為這是對於產業很有幫助的補助模式，讓大家可以一步一步地，在每個階段多一點反覆磨練與累積的機會。文策院補助的檢查點也比較注意動畫流程的階段，節點分佈得更加合理，讓動畫團隊減輕了許多壓力與負擔。但臺灣畢竟不是以動畫為主業的國家，政府對動畫的補助機制還是沒有辦法與國外相比。

比如法國很保護他們的動畫市場，有完善的育成機制，會規範每年上院線的動畫片 10% 是國產；而加拿大特效業的補助方式則有高額的員工補貼。台灣在政策上當然還不能做到這個程度，但也能理解政府的狀況，大抵上還是支持半導體，畢竟全世界有些人可能不認識台灣，但他會認識台積電，目前政府對於動畫產業的補助，基本上是處於一個，為了符合大家期待所以必須要做，但還是無法投入足夠資源的尷尬狀態。

動畫化可以放大 IP

張：對於動畫的 IP 的經營發展與製作有什麼想法？

王：我覺得動畫化這件事，就是把 IP 放大最好的方式，譬如說把十萬粉絲放大成一百萬、一千萬粉絲。像在日本常常原本的 IP 是漫畫，動畫化本身降低了觀看和閱讀的門檻，視覺上是被動接收的，像《咒術迴戰》或者是《鬼滅之刃》，就算沒去看也會被迫知道，當還是漫畫的時候是沒辦法的。

張：的確接觸到觀眾的管道變得很多。

王：小說影視化也是一樣道理，大家多少都知道誰主演的某一個改編的小說，媒體也會傳播相關訊息，影像的傳播速度是真的很快。

張：我一直覺得動畫影集製作還是一個對於公司比較能夠長久經營的一種方式，因為集數比較長，可以持續發展。臺灣當然大家還在摸索，若參照國外，我不管是美、日、歐洲，有什麼可以借鏡，或者怎麼樣做會比較好？也就是說，美國市場那麼大，我們沒辦法學，日本的方式我們本來覺得不錯，現在大家又覺得很壓榨，也不是很好，那怎麼辦比較好呢？

王：我也不知道答案，我覺得規模比例一定有一個最適合我們的，完全學日本可能只好比他們更壓榨，但是我們市場小多了，所以榨出來也賺不到錢。像美加可能又是反過來的情況。我現在還沒有答案，但我相信有一個平衡的位置，臺灣肯定就是要找到這個。

張：請問像賣影片給 Netflix 的價錢跟以往一個國家一個國家的賣會多很多嗎？這樣到底划不划算？

王：我們那時候賣就是低點，因為那個時候 Netflix 獨大，所以我們也就求曝光比較重要。因為授權金再高，也不可能靠這個回本。不管怎麼樣，跟製作費比起來都是一個小數字，不到百萬，製作費都是數千萬，所以之後還是需要靠周邊商品，和其他的授權的管道回收。

吳：我覺得動畫 IP 發展可以分為兩種，第一種較以內容創作為出發點，因為導演本身的敘事能力或特色，造就成一個迷人的世界，漸漸在與觀眾互動的過程中，展生一個 IP 的型態。

另一種是有計畫性的 IP，對於 TA（Target Audience，目標觀眾）客群、企劃內容有足夠的田調或鎖定，以台灣來說，專業編劇、漫畫家或圖文作家對這些面對客群的經營程度，事實上可能都比動畫公司有經驗。其實跟他們合作，是一個很好的方式，但如何將彼此的專業經驗互相轉譯融合，就需要在合作中磨合。

羊王原創的《白線 Realign》是以黃睿烽導演爲主的創作，算是很本格的動畫作品，所以當初在製作時沒有特別設定 TA。而《歐米天空》則屬於公視與羊王的製作人發動的專案，在前製企劃時就鎖定特定 TA 的類型，包含角色與內容設計等，都是以此爲前提所做的設計。

　　日本動畫一直有意識地在保有作品風格與格調下，將觀眾的喜好巧妙融入動畫中，甚至創造出「引領觀眾喜好的作品」，相比在市場、銷售、前製與後製都能做到最適當串聯的日本，台灣在這塊還是比較欠缺相關經驗。

合作讓原創動畫的長期發展可能

　　張：覺得目前動畫的商業模式，公司要如何長久經營，並讓人留在台灣？

　　吳：動畫影集與廣告案的團隊模式，在工作人員的屬性上會有一些差異，廣告案的動畫秒數與製作時程都比較短，一個角色經常需要左右斜槓不同職位；但動畫影集動輒是以年爲單位的長時間投入，因此每一份工作都需要更專精的人事在那個位子上，團隊的同仁才能得到更好的照顧與發展。我們現在不斷尋求更多原創影集的開案機會，就是希望讓動畫影集的人才持續在他的專業上發展。

　　張：聽說近年有些動畫人員被國外挖角，對這個情形有什麼看法？

　　吳：這樣的人才會把國外的動畫視野帶回來，某種程度上也是在協助台灣動畫產業的建置。同時間我們也還在台灣努力，希望能夠建構適合他們工作的團隊與流程。必須坦承，台灣整個市場結構跟國外是不一樣的，並沒有辦法完全使用國外的模式，必須要倚靠原本就在台灣的動畫人與外國回來的動畫人互相交流，產生出最適合這塊土地的動畫工作模式。

　　張：可否在談一下做廣告服務和原創影集的異同？

　　吳：若以製作面來說，廣告動畫的製作期短、作品秒數也較短，鏡頭視覺要求緊湊，製作期短的技術力與整合能力要求很高，著重爆發力；而動畫影集在製作上，更接近耐力戰，專案時程基本上都以年起跳，初期在做測試的時候

會需要考慮到更長遠的量體，包含上千的卡數、費用的分配、技術要運用到什麼樣的程度才最適當等等，兩者所需的製作實務經驗是完全不同的。但因為台灣是廣告動畫為主，所以台灣人做 1 到 3 分鐘內的動畫質感是很高的，不過一旦超過 20 分鐘，品質就會雪崩式下降，因為我們缺乏對長片製作的經驗。

張：動畫製作上要移植美國日本的模式都困難吧？

吳：以動畫電影或影集產業來說直接移植當然是不行的，因為國情、文化與產業發展、人口基數都不相同，台灣相比日本跟美國的動畫從業環境也有差異，在經費資源不夠的情況下，其實難以完全複製美日這種流水線的工作方式，在台灣也很難想像把動畫當成終身職，很多部分會需要取捨。

張：確實，臺灣有一些動畫製作走日式的風格，那光練習就要很久。可能是宏廣的時代，才有辦法，我們那時候的人才比較有辦法去坐下來一直這樣畫。你覺得動畫圈的傳承如何呢？

吳：時代一直在改變，我們也會需要不斷尋求新的模式，像現在羊王和大貓的合作，也是因為疫情意外組織出一種適合的遠端工作模式。台灣動畫其實要從過去宏廣的榮光解放出來，技術經驗或許還可以傳承，但模式上已經可以確定，宏廣的方法是不可能再使用在現在台灣的動畫工作者身上。

張：你們很年輕，跟宏廣一定是斷掉的，可是跟一些前輩像邱立偉導演他們那一代呢？

吳：其實一開始也是斷掉的，但我認為並非前輩不願意教我們，而是台灣原創動畫的工作模式都還在大家各自摸索的階段，過去也沒有適合的管道去傳承或交流，但我覺得近幾年動畫圈有一些轉機，大家越來越團結與互相分享，比方像「動畫特效協會」，過去不是沒有動畫協會，但從來沒有像現在這麼多人加入過，這是很多台灣動畫人一起努力付出才有辦法達到的成果。

張：這樣的團隊合作怎麼做？可以成就什麼？

吳：尋找適合台灣動畫的團隊工作方式，我們不能一直只看國外成功的地方，也要看失敗的範例，才能找到問題。過去「首映創意」一直想要移植皮克

斯的模式，可是台灣的市場規模、前端投資費用、人才鏈整合和國外完全不一樣，數百人同進同出的原創動畫模式在台灣很難落實。台灣更適合小團隊聯合作戰，可能是二三十人的公司，像變形蟲一樣保持對專案的彈性，在適合的時機點結合變成大團隊合作，合作完又能變回不同的小團隊分擔沒專案時的經營風險，但怎麼在不同的公司團隊中，投放有默契的工作流程，就是一個重要的課題。

張：的確，這個觀念要慢慢普及，可能在美國或中國大陸的市場大，大公司比較容易存在，歐洲也多是小公司，做完案子就散開，再跟其他案子的公司合作。但是相互信任很重要吧？

吳：是的，我們幾個動畫公司經營者都互相信任合作，像大貓的尉修學長，在勇者得獎的感言上，也都有提及「羊王創映」的努力。就是從這些小地方一點一滴累積，建立員工之間的信任關係。我們也有跟夢想動畫合作角色動畫案，因為家齊也是我研究所的同學，剛出社會時很常一起做案子，後來就把這些默契延伸到團隊之間，有時都沒有特別先談費用，就是以互相信任為前提，先把東西做好。

延伸思考

1. 電腦工具有強大的模擬能力，是否可能模擬其他的動畫創作媒材，其考量和限制是什麼？
2. 3D 電腦動畫技術已經是目前動畫長片製作的主流方式，製作上在經費及人員都有極高的門檻，臺灣本地的公司規模小而且經費不足，有什麼方式可能突破這樣的限制來製作品質精良的 3D 電腦動畫長片作品？
3. 作為一種動畫技術，3D 電腦動畫在發展原創與幫他國公司代工的取捨是什麼？從公司本位和整體產業發展考量上又有什麼不同？

延伸閱讀

1. Kerlow, Isaac：《The Art of 3-D Computer Animation and Effects》。2009 年：Wiley。
2. Cantor, Jeremy、Valencia, Pepe：《Inspired 3D Short Film Production》。2004 年：Cengage Learning PTR。

Appendix

附録

Appendix 1

本書提及作品欣賞 QR code

《奇幻的圖畫》
（The Enchanted Drawing）
https://www.youtube.com/
watch?v=pe7HSnZotbU

《快板》
（Allegretto）
http://www.totalshortfilms.com/
ver/pelicula/178

《月亮之旅》
（A Trip to the Moon）
https://www.youtube.com/
watch?v=ZNAHcMMOHE8

《護衛犬》
（Guard Dog）
https://www.youtube.com/
watch?v=cyS5GITTpx4

《幻影集》
（Fantasmagorie）
https://www.youtube.com/
watch?v=aEAObel8yIE

《韻律 21 號》
（Rhythmus 21）
https://www.youtube.com/
watch?v=R_kceafWtbE

《恐龍葛蒂》
（Gertie the Dinosaur）
https://www.youtube.com/
watch?v=TGXC8gXOPoU

《光遊戲：連續劇第 1 集》
（Lichtspiel: Opus I）
https://www.youtube.com/
watch?v=aHZdDmYFZN0

《蒸汽船威利》
（Steamboat Willie）
https://www.youtube.com/
watch?v=7NQyzcDnMdE

《對角線交響曲》
（Symphonie Diagonale）
https://www.youtube.com/
watch?v=MtBjFv46XLQ

《淘氣ㄅㄥㄅㄥ》
（Gerald McBoing-
Boing）
https://www.youtube.com/
watch?v=ZpI0KRFdj1E

《意念》
（L'Idee）
https://vimeo.com/172445815

《阿基米德王子的冒險》
（The Adventures of
Prince Achmed）

https://www.youtube.com/
watch?v=-LXeq4IhVnM

《代替品》
（Ersatz）

https://www.dailymotion.com/
video/xjiohz

《玩具世界之夢》
（A Dream of Toyland）

https://www.youtube.com/
watch?v=Hu-1t9sId5I

《鄰居》
（Neighbours））

https://www.youtube.com/
watch?v=e_aSowDUUaY&t=2s

《狐狸的故事》
（The Tale of the Fox）

https://www.youtube.com/
watch?v=10zdCrAt8H4

《搶救雷恩大師》
（Ryan）

https://www.youtube.com/
watch?v=nbkBjZKBLHQ&t=1s

《神奇星球》
（Fantastic Planet）

https://www.youtube.
com/watch?v=-
8RvviBQqOs&t=1602s

《星之聲》

http://www.dailymotion.com/
video/x2c6gvk_%E6%98%9F
%E4%B9%8B%E8%81%B2_
shortfilms

《手》
（The Hand）

https://www.youtube.com/
watch?v=cy3Xsd9GLBA

《頭山》

https://www.youtube.com/
watch?v=9NMLiFcC91s

《靈感》
（Inspiration）

https://www.youtube.com/
watch?v=cKncCNc2P3E

《積木之家》

https://www.youtube.com/
watch?v=ZvULx3Hfjj0

《故事中的故事》
（Tale of Tales）

https://www.youtube.com/
watch?v=hN1zimADh6Q&t=3s

《鐵扇公主》

https://www.youtube.com/
watch?v=loqvh1cGXQA

《牧笛》
https://www.youtube.com/
watch?v=xsQZPfpBi-o&t=202s

《海角天涯》
https://www.youtube.com/
watch?v=CvG4vff8ttA

《驕傲的將軍》
https://www.youtube.com/
watch?v=UMXotmrgbVc&t=1s

《比爾恩傳奇》
（The Saga of Biorn）
https://www.youtube.com/
watch?v=MV5w262XvCU

《金色的海螺》
https://www.youtube.com/
watch?v=Lj-3UJspuXk

《死水福音》
（The Backwater Gospel）
https://www.youtube.com/
watch?v=vVkDrIacHJM

《自閉症》
（A is for Autism）
https://www.youtube.com/
watch?v=cPR2H4Zd8bI

《耶穌 2000》
（Jesus 2000）
https://www.youtube.com/
watch?v=Y5ltE0zlWpc

《敲敲》
（Out of Sight）
https://www.youtube.com/
watch?v=4qCbiCxBd2M

《長頸鹿和芭蕾舞演
員命運多舛的愛情》
（The Ill-fated Romance
of the Giraffe and the
Ballerina）
https://www.youtube.com/
watch?v=y1oRxexztE8

《遇見海象》
（I Met the Walrus）
https://www.youtube.com/
watch?v=E3ilNnBrJHk

《拒絕》
（Rejected）
https://www.youtube.com/
watch?v=9l7sxPLhOQk

《芭蕾機械》
（Ballet Mécanique）
https://www.youtube.com/
watch?v=wi53TfeqgWM&t
=305s

《Life After Pi》中文
字幕版
https://www.youtube.com/
watch?v=iyYjY5WeYws

《種樹的牧羊人》

（L'homme qui plantait des arbres）

https://www.youtube.com/watch?v=-HtY6yEr5E4

《造字的人》MV

https://www.youtube.com/watch?v=fQ49gl9gMkM

《父與女》

（Father and Daughter）

https://www.youtube.com/watch?v=DhXtgYUYiZk

床編故事頻道

https://www.youtube.com/@BadTimeStories

《殺人犯》

https://www.youtube.com/watch?v=pL-LVXEo9ZE

《阿公》

https://www.youtube.com/watch?v=GlpyiPculHY

《死神訓練班》

https://www.youtube.com/watch?v=Mptpw8fQ-lw

《午》

https://vimeo.com/133145992

《虛》

https://www.youtube.com/watch?v=nD2LRZ6PuHo

《多幾咧？》

https://vimeo.com/333924016

《奈也安妮》

https://www.youtube.com/watch?v=dYqimfilGMQ

《轉啊》

https://vimeo.com/579715197

《金魚》預告片

https://www.youtube.com/watch?v=4TW-C3ZVwms&t=2s

《霧中的刺蝟》

（Hedgehog in the Fog）

https://www.youtube.com/watch?v=nKDeMBzXnpg

《三個發明家》
（Les Trois Inventeurs）
https://www.youtube.com/
watch?v=BbP4m0qXh3w

《盧西塔尼亞號的沉沒》
（The Sinking of the
Lusitania）
https://www.youtube.com/
watch?v=ws5kGs_J-CM

《一千零二夜》
（Azur et Asmar）預告
https://www.youtube.com/
watch?v=0osAt6Gx3kU

《腦內風景》預告
https://vimeo.com/130507314

《法蘭克影片》
（Frank Film）
http://www.dailymotion.com/
video/x700s6_frank-film-frank-
mouris-1973_creation

《鼻子》
（The Nose）
https://www.youtube.com/
watch?v=rFmCLVow0ts

《簡單作業》上集
https://www.youtube.com/
watch?v=IteSgSolUIg

《對話的尺度》
（Dimensions of
Dialogue）
https://www.youtube.com/
watch?v=L-gGpWpra-g

《簡單作業》下集
https://www.youtube.com/
watch?v=CsWPSNbwQxE

《偉大的康尼多》
（The Great Cognito）
https://www.youtube.com/
watch?v=TlrcsUoP_n4

《夜車》預告片
https://www.youtube.com/
watch?v=vMomjQFUivA

《夜車驚魂記》
（Madame Tutli-Putli）
http://vimeo.com/8120949

《老人與海》
（The Old Man and The
Sea）
https://www.bilibili.com/video/
BV17s411d7CT

《番茄醬》
https://www.youtube.com/
watch?v=Nil-hwfoU-Q

《夢遊動物園》預告
https://www.youtube.com/
watch?v=9o1hSnPW8mc

《寂寞碼頭》預告
https://www.youtube.com/
watch?v=Ke5NRVmh5KE

《巴特》
https://www.youtube.com/
watch?v=XT8zvBIS3Z4

《小太陽》預告
https://www.youtube.com/
watch?v=MGpJSYu1R-o

《當一個人》
https://www.youtube.com/
watch?v=KrsjfukO8RM

《小貓巴克里》預告
https://www.youtube.com/
watch?v=shOg68nOOF4

《山川壯麗》
https://www.youtube.com/
watch?v=emYb2iiN0mg&t=27s

《觀測站少年》預告
https://www.youtube.com/
watch?v=e04AI033YyM

《青金石》
（Lapis）
https://vimeo.com/33300158

《未來宅急便》預告
https://www.youtube.com/
watch?v=h9erGhLnU9s

《歸真》
（Outside In）
https://www.youtube.com/
watch?v=CgGZfV3kizY

《櫻時》預告
https://www.youtube.com/
watch?v=484TIWsiBpo

《願快樂》
https://www.youtube.com/
watch?v=tyeiQejyTIk

《魍神之夜》預告
https://www.youtube.com/
watch?app=desktop&v=
SVdLDuTMWGk

《魔蹤傳奇》精選剪輯
https://www.youtube.com/
watch?v=9SKsf_tiCY0

《歐米天空》預告
https://www.youtube.com/
watch?v=4mmKlRfLJWY

《閻小妹》足球篇
https://www.youtube.com/
watch?v=srplG8fmrz8

《怪物武士》
（Monster Samurai）預告
https://www.youtube.com/
watch?v=ClXioq4pCv8

《小兒子》頻道
https://www.youtube.
com/@ANeeGu

《七點半的太空人》
https://www.youtube.com/
watch?v=iVZsp77XH5Q

《我們的月亮》預告
https://www.youtube.com/
watch?v=S2js1Wr82ek

《勇者動畫系列》預告
https://www.youtube.com/
watch?v=fTuxuP1Lngo

Appendix 2

影展介紹

　　據說，全世界共有超過四千個大小規模不同的影展，這是包含實拍劇情片、紀錄片、動畫等等各類型影展的總數。有些影展只接受某一類型的影片，例如臺灣國際紀錄片影展或是關渡國際動節；有些影展接受不同類型的影片，分場播映，也授與不同類型獎項，例如臺北電影節和南方影展。

　　相對於院線大規模發行，各別影展活動時間通常在一周左右或更短，同一影片播映場次也不多，參與的影片大部份是獨立製片。近年由於數位工具的方便性增加，越來越多學生製作的作品產出，也是前述影展全世界有許多影展，每年作品件數增加的主要原因之一。

　　透過影展，製作精良的獨立製作影片，通常會入選世界上許多影展，也因而得到全球映演的機會，當然，所能接觸到的觀眾仍屬小眾，也就是動態影像的愛好者和專業人員。若是在影展能夠得獎，也能累積知名度，有時能受到製片公司的青睞，製作商業影片。

　　有些影展因歷史悠久、規模大，具有指標性的份量，如一般通稱四大影展的威尼斯、坎城、柏林和莫斯科影展，影展通常鼓勵的是影片的「藝術性」，也就是創意創新的程度，影展入選和得獎的作品雖然也可能商業映演，但是通常票房已經非常成功的影片，較不會受評審青睞。

　　藝術動畫也有四大影展，是由國際上歷史最悠久的動畫影像協會（ASIFA）所認證，分別是 1960 年開始的法國的安錫（Annecy）國際動畫影展、1972 年開始的克羅埃西亞（原南斯拉夫）的薩格雷布（Zagreb）舉辦的 Animafest Zagreb、1975 年開始的加拿大的渥太華（Ottawa）國際動畫影展、1985 年開始的日本廣島國際動畫影展（2021 年原本辦理單位解散改組，2022 年以動畫季重新開始）。

　　若以規模而論或參觀人數而論，這四個影展並不見得是最大的，尤其是與其他商業導向的影展相比，例如東京國際動漫展（Anime Tokyo）因為有商業流行的動漫內容，參觀人數可能更多，中國的杭州國際動漫展亦是如此，還有美國計算機協會（Association of Computing Machinery，簡稱 ACM）從 1974 年開始舉辦的 SIGGRAPH（Special Interest Group on GRAPHics and Interactive Techniques）是以電腦圖學技術製作的動態影像為主，因為有許多動畫製作公司如皮克斯和夢工廠參與，還有許多軟硬體廠商參展，雖然原本以電腦圖學技術學術研討為主，近二十年來附帶舉辦的動畫展也成為重要指標。

　　除此之外，世界上還有許多動畫為主的影展都各有特色，如墨爾本國際動畫影展、倫敦國際動畫影展等，一般而言，在歐洲舉辦的動畫影展通常是政府支持，將動畫當作如繪畫、雕刻一般的藝術創作，向影展投件不需支付費用，當然需要經評審篩選才能入圍，也有許多主要在美國的動畫影展則帶有一些商業色彩，向影展投件需要支付費用，以往向影展投件需要較為繁複的實體影帶（從早期的 VHS 影帶到後來的 mini DV 等）寄送與花費，現在投件的方式已經以數位為主，如 FilmFreeway、shortfilmdepot、festhome 等網站提供平台給影展舉辦方與投件的導演、藝術家。雖然影展投件比以往程序簡單、費用低廉，但是相對的因為門檻降低，影展也容易收到大量件數，競爭激烈。

Appendix 3

參考文獻

- 王安憶：《小說家的十三堂課》。2002 年：印刻。
- 王受之：《動漫畫設計》下冊。2009 年：藝術家。
- 王溢嘉：《賽琪小姐體內的魔鬼 - 科學的人文思考》。1996 年：野鵝。
- 朱光潛：《美學再出發》。1987 年：丹青圖書。
- 呂效平：《戲劇學研究導引》：2006 年：南京大學出版社。
- 余秋雨：《藝術創造工程》。1990 年：允晨文化。
- 林昭賢、黃光男：《藝術與人生》。2000 年：海頓出版社。
- 林崇宏：《設計原理》。1998 年：全華。
- 林俊良：《基礎設計》。2005 年：藝風堂。
- 姚一葦：《戲劇原理》。2004 年：書林。
- 高辛勇：《形名學與敘事理論》。1987 年：經聯出版社。
- 陳世昌：部落格「動畫聖堂」(anibox-toon.blogspot.tw)。
- 陳瓊花：《藝術概論》。2011 年：三民書局。
- 許榮哲：《小說課：折磨讀者的秘密》。2010 年：國語日報。
- 葉慶炳：《談小說妖》。1977 年：洪範。
- 趙俊彥：《藝術導論》。2002 年：新文京開發。
- 劉力行：《當代電影理論與批評》。2012 年：五南出版社。
- 潘東坡：《設計基礎與基本構成》。1998 年：視傳文化。
- Archer, William：《Play-making: A Manual of Craftsmanship》。1912 年：The University Press。
- Aumont, Jacques、Marie, Michel 著，吳珮慈譯：《當代電影分析方法論》（L'Analyse des Films）。1996 年：遠流。
- Barnouw, Erik：《Documentary：A History of the Non-Fiction Film》。1983 年：Oxford University Press。
- Beck, Jerry：《Animation Art: From Pencil to Pixel, the History of Cartoon, Anime & CGI》。2004 年：Flame Tree。
- Bendazzi, Giannalberto：《Cartoons: One Hundred Years of Cinema Animation》。1994 年：Indiana University Press。
- Butler, Alison：〈Avant-garde and counter-cinema〉，Cook, Pam 編輯：《The Cinema Book》。2007 年：British Film Institute。
- Brunetière, Ferdinand、Jones, Henry Arthur：《The Law of the Drama》。1914 年：Dramatic Museum of Columbia University。
- Cantor, Jeremy、Valencia, Pepe：《Inspired 3D Short Film Production》。2004 年：Cengage Leaning PTR。
- Cotte, Oliver：《Secrets of Oscar-winning Animation: Behind the Scenecs of 13 Classic Short Animations》。2006 年：Focal Press。
- Currie, Gregory：〈Cognitivism〉於《A Companion to Film Theory》。2004 年：Wiley-Blackwell。
- Dancyger, Ken、Rush, Jeff 著，易智言等譯：《電影編劇新論》（Alternative Scriptwriting）。2011 年：遠流。

- Furniss, Maureen：《Art in Motion: Animation Aesthetics》。1998 年：John Libbey。

- Furniss, Maureen：《The Animation Bible: A Practical Guide to the Art of Animating from Flipbooks to Flash》。2008 年：Harry N. Abrams。

- Hill-Parks , Erin：〈Identity construction and ambiguity in Christopher Nolan's Films〉。2011 年：《Wide Screen》，3 (1)。

- Hoffer, Thomas W.：《Animation, a Reference Guide》。1981 年：Greenwood。

- Holloway, Ronald：《Z is for Zagreb》。1972 年：A. S. Barnes。

- Kerlow, Isaac：《The Art of 3-D Computer Animation and Effects》。2009 年：Wiley。

- Lasseter, John：〈Principles of traditional animation applied to 3D computer animation〉。1987 年：《Computer graphics》21(4)，35-44 頁。

- Laybourne, Kit：《The Animation Book: A Complete Guide to Animated Filmmaking--From Flip-Books to Sound Cartoons to 3-D Animation》。1998 年：Three Rivers Press。

- Leder, Helmut 著，姚若潔譯：〈設計背後的思維〉。2012 年：《科學人》第 122 期 4 月號。

- Manovich, Lev：〈Digital cinema and the history of a moving image〉於《The Language of New Media》。2001 年：MIT Press。

- McKee, Robert：《Story: Substance, Structure, Style, and the Principles of Screenwriting》。1997 年：HarperCollins。

- McCloud，Scott：《Understanding Comics》。1993 年：HarperCollins。Rees, A. L. 著，岳揚譯：《实验电影史与象像史》（A History of Experimental Film and Video）。2011 年：吉林出版集團。

- Russett, Robert、Starr, Cecile：《Experimental Animation》。2008 年：Da Capo Press。

- Sandel, Michael 著，吳四明、姬健梅譯：《錢買不到的東西》。2012 年：先覺出版。

- Snyder, Blake 著，秦續蓉、馮勒翰譯：《先讓英雄救貓咪：你這輩子唯一需要的電影編劇指南》（Save the Cat!: The Last Book on Screenwriting That You'll Ever Need）。2015 年：夢雲千里。

- Solomon, Charles：〈And the debate goes on! What today's CG artists can learn from 2D?〉。2005 年：《Animation Magazine》September，14-15 頁。

- Stam, Robert：《Film Theory: An Introduction》。2000 年：Blackwell。

- Suber, Howard 著，游宜樺譯：《電影的魔力：電影關鍵詞》(The Power of Film)。2012 年：早安財經。

- Sullivan, Karen、 Schumer, Gary、Alexander, Kate：《Ideas for the Animated Short》。 2008 年：Focal Press。

- Tobias, Ronald B.：《20 Master Plots and How to Build Them》。1993 年：Writer's Digest Books。

- Thomas, Frank、 Johnston, Ollie：《Disney Animation: The Illusion of Life》。1995 年：Haperion。

- Vogler, Christopher：《The Writer's Journey: Mythic Structure for Writers》。2007 年：Michael Wiese Productions。

- Wells, Paul：《Understanding Animationi》。1998 年：Routledge。

- Wells, Paul 著，張裕信、黃俊榮、張恩光譯《劇本寫作》（Scriptwriting）。2007 年：旭營文化。

- Whitaker, Harold、Halas, John、Sito, Tom：《Timing for Animation》。2009 年：Focal Press。

- Williams, Richard 著，劉怡君譯：《動畫基礎技法》（The Animator's Survival Kit）。2011 年：龍溪圖書。

- Winder, Catherine、Dowlatabadi, Zahra：《Producing Animation》。2011 年：Focal Press。

Appendix 4

圖源資料

Chapter 1

圖號	圖片來源
1.1	http://forskning.no/sites/forskning.no/files/styles/full_width/public/344471_800px-Altamira_boar_None.JPG?itok=-7l0CwKL
1.2	https://commons.wikimedia.org/wiki/File:Animation_vase_2.jpg#/media/File:Animation_vase_2.jpg https://commons.wikimedia.org/wiki/File:Animation_vase_2.jpg#/media/File:Vase_animation.svg
1.3	https://en.wikipedia.org/wiki/Phenakistoscope
1.4	https://en.wikipedia.org/wiki/Praxinoscope
1.5	https://en.wikipedia.org/wiki/Praxinoscope
1.6	https://cinequanonessec.wordpress.com/2015/01/26/george-melies-le-magicien-la-naissance-du-cinema/
1.7	http://efemeridesdoefemello.com/2013/08/17/primeiro-desenho-animado-e-exibido-em-paris/
1.8	http://bayflicks.net/2013/07/20/sf-silent-film-festival-report-sunday/
1.9	https://www.youtube.com/watch?v=D3mJBLVzEpw
1.10	http://www.lifesafer.com/blog/your-hump-day-recess-felix-the-cat-and-drunk-driving/ http://www.asifaeast.com/animation-from-the-block/ http://www.tucomiquita.com/cartoon/gata_loca_ignacio.asp
1.11	http://i1.irishmirror.ie/incoming/article2459732.ece/alternates/s2197/SteamboatWilliev2.jpg
1.12	http://www.disneyshorts.org/shorts.aspx?shortID=166
1.13	http://disney.wikia.com/wiki/File:Battered_old_mill.png
1.14	http://facweb.cs.depaul.edu/sgrais/hci422_loopingpanorama.htm
1.15	http://www.bobcrespo.com/2015/07/todays-national-day-71915-max-fleischer-day/
1.16	http://i.ytimg.com/vi/yroPsvGlhNs/maxresdefault.jpg
1.17	https://image.tmdb.org/t/p/original/wGxOPXhq5o12zlMdJADDyYrWbUm.jpg
1.18	http://www.radiotimes.com/uploads/images/original/69939.JPEG
1.19	http://openwalls.com/image/16319/snow_white_dancing_with_dwarfs_1920x1080.jpg
1.20	http://www.vejoseries.com/series/gerald-mcboingboing/episodios/S01E19
1.21	http://media.timeout.com/images/101507189/image.jpg
1.22	http://abcnews.go.com/images/Business/GTY_the_flintstones_sk_150604.jpg
1.23	https://upload.wikimedia.org/wikipedia/en/4/47/Simpsons_on_Tracey_Ullman.png http://www.trbimg.com/img-5547ea68/turbine/la-et-st-the-simpsons-renewed-for-two-more-seasons-20150504
1.24	http://img1.wikia.nocookie.net/__cb20130827170557/disney/images/0/02/The-Little-Mermaid-Diamond-Edition-Blu-Ray-disney-princess-35376977-5000-2833.jpg
1.25	https://www.themoviedb.org/movie/862-toy-story/images/posters?language=zh-TW
1.26	https://drgrobsanimationreview.com/2013/10/18/animal-farm/
1.27	https://www.slantmagazine.com/film/wallace-and-gromit-the-curse-of-the-were-rabbit/

圖號	圖片來源
1.28	http://deeperintomovies.net/journal/archives/3707
1.29	http://bfilm.net/tt/137
1.30	https://www.youtube.com/watch?v=0y54V308zQM
1.31	http://www.deolhonailha.com.br/florianopolis/noticias/fundacao-cultural-badesc-exibe-festival-de-desenhos-alemaes-das-decadas-de-20-e-30-nesta-terca-feira.html
1.32	http://orf.at/diagonale/stories/2268686/
1.33	http://criticsroundup.com/film/the-adventures-of-prince-achmed/
1.34	https://en.wikipedia.org/wiki/Arthur_Melbourne-Cooper
1.35	http://fiaf.org/events/documents/YoungAudience-Winter2015-2.pdf
1.36	http://prettycleverfilms.com/saturday-morning-cartoons/aleksandr-ptushko-claymation-and-the-new-gulliver/attachment/new-gulliver-3/#.VmrZZEp96Uk
1.37	http://pimediaonline.co.uk/muse/filmtv/film-pick-la-planete-sauvage-fantastic-planet/
1.38	http://www.la-croix.com/Culture/Cinema/Le-Roi-et-l-Oiseau-dessin-anime-royal-2013-07-12-985430
1.39	http://m.gamer.com.tw/home/creationDetail.php?sn=423750
1.40	http://photo.programme-tv.net/ces-mechants-de-dessins-animes-qu-on-aime-quand-meme-12240
1.41	http://www.themovingarts.com/jiri-trnka-animation-retrospective/
1.42	http://www.tokyoartbeat.com/event/2010/E880
1.43	http://www.forumdesimages.fr/app_beta.php/les-programmes/cinekids/la-magie-de-karel-zeman
1.44	http://www.dailymotion.com/video/x2n7w8f
1.45	http://www.myfrenchfilmfestival.com/fr/movie?movie=22005&video=2671
1.46	http://collider.com/trailer-poster-images-and-4-movie-clips-for-surprise-oscar-nominee-the-secret-of-kells/
1.47	http://tieba.baidu.com/p/792702611
1.48	http://www.fgaa.gov.co/taller-norman-mclaren-los-brit%C3%A1nicos-y-los-secretos-de-la-animaci%C3%B3n-0#.VmrVOkp96Uk
1.49	https://oliviahung.wordpress.com/2015/02/13/animated-world-list-of-best-short-animated-films/
1.50	https://zh.wikipedia.org/wiki/%E6%9D%B1%E4%BA%AC%E5%9C%8B%E7%AB%8B%E8%BF%91%E4%BB%A3%E7%BE%8E%E8%A1%93%E9%A4%A8
1.51	http://www.nippon.com/hk/features/h00043/
1.52	http://i.youku.com/u/UNDg2OTk0NzI=
1.53	http://zh.doraemon.wikia.com/wiki/%E5%93%86%E5%95%A6A%E5%A4%A2
1.54	http://5169415151.blogspot.tw/
1.55	https://www.taisounds.com/Culture/TV-Movie/uid4852967143
1.56	https://www.youtube.com/watch?v=LtltNDuPflk
1.57	http://www.haotuku.com/katong/luodedao/html/387ow.html
1.58	http://120.116.48.4/102web/309/309/30922/course1.html
1.59	http://www.moegos.com/Maruko/view/109.html
1.60	http://mag.moe/22690
1.61	https://annesanimeblog.wordpress.com/2012/06/09/better-know-a-genre-part-1-magical-girl-anime/ms3/
1.62	http://news.sina.com.cn/m/2014-07-08/105830486538.shtml
1.63	http://www.liveinternet.ru/community/candy_candy_world/rubric/974276/page5.html

圖號	圖片來源
1.64	http://blog.goo.ne.jp/ns3082/e/e3a7b8a8d42b9d6dcd560101d7320f90
1.65	http://www.inside-games.jp/article/img/2013/10/13/71118/426134.html
1.66	http://g-matome.com/lite/image/39106156
1.67	http://www.aliexpress.com/store/product/Spirited-Away-Chihiro-Ogino-Cosplay-Costume/615215_1301151794.html
1.68	http://wizardpuffdaily.com/2015/03/14/10-trippy-animated-movies-to-watch-stoned-high/
1.69	http://securitytrace.ru/Web_security_for_an_adult.html
1.70	http://tmolin.pixnet.net/blog/post/33123500-1995%E5%B9%B4%E7%9A%84%E8%80%81%E5%8B%95%E7%95%AB-%E6%96%B0%E4%B8%96%E7%B4%80%E7%A6%8F%E9%9F%B3%E6%88%B0%E5%A3%AB
1.71	https://myanimeshelf.com/anime/13168_Millennium_Actress
1.72	http://thirdmonk.net/entertainment/movies-tv/paprika-anime.html
1.73	https://star.ettoday.net/news/781011
1.74	http://mtmmag.com/%E7%B4%B0%E7%94%B0%E5%AE%88%E7%9A%84%E9%9B%BB%E5%BD%B1%E4%B8%96%E7%95%8Cmamoru-hosoda/
1.75	https://www.ani.seoul.kr/potal/html/cinema/cinema.jsp?stat=C&search=&kwd=&pages=28
1.76	http://blogs.yahoo.co.jp/batabata9/54044232.html
1.77	http://www.studio2talks.com/archives/category/smelling/page/36
1.78	http://80tn.com/80cartoon/gcdhp/id-2718.html
1.79	http://www.cinemasie.com/fr/fiche/dossier/405/
1.80	https://associazioneqiblog.wordpress.com/category/conferenze/page/3/
1.81	http://tieba.baidu.com/p/1573258892
1.82	http://bbs.hupu.com/10478736.html
1.83	http://www.qzoneai.com/cc/Yx7sHqnnq5wnifSp.html
1.84	http://www.webphim.vn/phim/tay-du-ky-dai-thanh-tro-ve-3462/
1.85	https://www.sohu.com/a/330070071_100166598
1.86	http://r3.ykimg.com/0510000055C1E11567BC3D57A801EC53
1.87	http://www.biosmonthly.com/userfiles/%E4%B8%83%E5%BD%A9%E5%8D%A1%E9%80%9A%E8%80%81%E5%A4%AB%E5%AD%90.jpg
1.88	http://zh-tw.taiwanacademy.tw/toolkit/filesys/images/Cinema/images/34/34_MofaAma-03.jpg

Chapter 2

圖號	圖片來源
2.1	http://www.rca.ac.uk/more/staff/tim-webb/
2.2	http://www.shortfilmwindow.com/outofsight/
2.3	張晏榕繪
2.4	張晏榕繪
2.5	http://animewo.com/anime/6391 http://asia-europe-xpress.blogspot.tw/2013/10/20135_1400.html

圖號	圖片來源
2.6	http://www.newkidscenter.com/Best-Children's-Books.html http://genedeitchcredits.com/roll-the-credits/61-maurice-sendak/ http://www.nashvillescene.com/nashville/movies-in-the-park/Event?oid=1645844
2.7	http://www.coloringwithoutborders.com/2013/10/made-in-glasgow-gruffalo.html https://fanart.tv/movie/28118/the-gruffalo/
2.8	http://blog.booktopia.com.au/2014/10/22/booktoberfest-guest-blog-books-that-have-inspired-me-by-andrew-cranna-author-of-the-bloodhound-boys-series/ http://mrwalshteacher.com/books/
2.9	http://designbrasil.soup.io/tag/tecnologia
2.10	張晏榕繪
2.11	張晏榕重繪芙妮絲的理論模型
2.12	http://celebse.blogspot.tw/2012_11_01_archive.html
2.13	https://widescreenmovies.wordpress.com/category/cinema/page/7/
2.14	https://www.youtube.com/watch?v=u41pxE0jk_M
2.15	http://www.pop.com.br/cinema-e-series/sin-city-2-dama-pode-ser-fatal-mas-tambem-e-confusa/
2.16	http://www.fanpop.com/clubs/the-curious-case-of-benjamin-button/images/7080094/title/curious-case-benjamin-button-screencap http://latimesblogs.latimes.com/jacketcopy/2008/08/brad-pitt-meets.html
2.17	http://www.reviewstl.com/hd-photos-from-james-camerons-avatar-1220/
2.18	http://warnetters.blogspot.tw/2014/04/10-film-animasi-terbaik-di-dunia.html
2.19	張晏榕重繪威爾斯的理論模型
2.20	https://www.youtube.com/watch?v=oFQO1iBPo6I
2.21	http://makinokino.exblog.jp/
2.22	http://moviesmug.com/en/movie/12244/9-2009
2.23	張晏榕繪
2.24	http://thebestofimgur.blogspot.tw/2015/07/top-100-anime-movies-of-all-time-thanks.html
2.25	http://www.ebablogs.com/index.php/b?cat=6
2.26	張晏榕繪
2.27	http://tylermasonfmp.blogspot.tw/2013/11/analysis-ballet-mecanique.html
2.28	張晏榕繪

Chapter 3

圖號	圖片來源
3.1	張晏榕繪
3.2	張晏榕繪
3.3	張晏榕據麥基理論繪
3.4	https://www.youtube.com/watch?v=bVw68FKLEzQ
3.5	https://vimeo.com/203126235

圖號	圖片來源
3.6	https://vimeo.com/237551523
3.7	https://vimeopro.com/autourdeminuit/ciclic-fin-du-monde/video/112185964
3.8	https://www.youtube.com/watch?v=CvG4vff8ttA
3.9	https://vimeo.com/25118844
3.10	https://vimeo.com/345922827
3.11	https://vimeo.com/80883637
3.12	https://www.studio-wasia.com/promofilms/Nv/EngNv/nv-img-e.html
3.13	張晏榕繪
3.14	http://ravepad.com/page/subway-riders/images/view/20137040/lion-king-movie-The-Lion
3.15	https://www.youtube.com/watch?v=FCXD5iPIfjw
3.16	http://www.strangekidsclub.com/2012/03/02/be-afraid-of-humanity-in-the-animation-workshops-short-the-backwater-gospel/
3.17	http://pepsimist.ru/tajjnaya-vecherya/
3.18	張晏榕繪
3.19	張晏榕據姚一葦對衝突的分類繪
3.20	http://www.nature-doughnuts.jp/news/2015062601.htm
3.21	http://www.animationblog.org/2007/11/nick-wade-ill-fated-romance-between.html
3.22	張晏榕參考三幕劇理論繪
3.23	張晏榕參考英雄之旅理論繪
3.24	https://charbrial.wordpress.com/
3.25	張晏榕繪

Chapter 4

圖號	圖片來源
4.1	張晏榕攝
4.2	http://si.wsj.net/public/resources/images/BN-DL094_2TMOBA_GR_20140626121107.jpg
4.3	張晏榕攝
4.4	張晏榕攝
4.5	https://ja.wikipedia.org/wiki/%E4%B8%AD%E5%9B%BD%E3%81%AE%E7%B5%B5%E7%94%BB
4.6	張晏榕攝
4.7	張晏榕攝
4.8	張晏榕攝
4.9	https://www.rmit.edu.au/media/public-site-media-production/rmit-images/buildings/city-campus/City-campus_EVE-1220x732.jpg
4.10	http://www.macroevolution.net/altamira-cave.html https://en.wikipedia.org/wiki/Sculpture
4.11	張晏榕據麥克勞德理論繪

圖號	圖片來源
4.12	http://madinkbeard.com/archives/mary-fleeners-stylistic-dynamism
4.13	張晏榕繪
4.14	張晏榕繪
4.15	張晏榕繪
4.16	http://wallpapershacker.com/spoons_don_hertzfeldt_bananas_hd-wallpaper-69070/
4.17	張晏榕繪
4.18	張晏榕據拉瑟特論文中圖片繪
4.19	http://www3.gobiernodecanarias.org/medusa/ecoblog/smardie/
4.20	張晏榕繪
4.21	張晏榕繪
4.22	張晏榕繪
4.23	https://www.youtube.com/watch?v=onEywCWmXSM
4.24	http://brianjhadsell.blogspot.tw/2015/06/ladys-choice-top-dino-movies.html
4.25	https://www.vogue.com.tw/movie/content-45571
4.26	http://kungfupanda.wikia.com/wiki/Kung_Fu_Panda_2
4.27	https://www.youtube.com/watch?v=4J-ypC8M35o

Chapter 5

圖號	圖片來源
5.1	https://www.youtube.com/watch?v=BKeWHnZlSSw
5.2	http://jaoying-google.blogspot.tw/2013/05/saul-bass-93rd-birthday-google-doodle.html
5.3	https://boligpluss.no/interior/slik-lager-du-et-moodboard
5.4	https://www.artofthetitle.com/title/style-frames-2016/
5.5	張晏榕據麥克道威爾設計流程圖像繪

Chapter 6

圖號	圖片來源
6.1	張晏榕繪
6.2	http://www.verycd.com/entries/92260/images/view/1707155/
6.3	杜德威特（Michael Dudok de Wit）提供
6.4	張晏榕攝
6.5	張晏榕繪
6.6	張晏榕繪
6.7	張晏榕攝
6.8	張晏榕攝
6.9	張晏榕攝
6.10	張晏榕繪

圖號	圖片來源
6.11	http://www.inmovie.com.tw/Web/Movie/D339B56AD432BB5B0A6DD181796881EB
6.12	https://www.youtube.com/watch?v=O9nnkWW7chA
6.13	https://www.youtube.com/watch?v=nD2LRZ6PuHo
6.14	https://www.youtube.com/watch?v=dYqimfiIGMQ
6.15	http://tw.meetgee.com/Minisite/News/View.aspx?ID=2007565&GameID=241559&place=MGNewsViewPage
6.16	http://migsaid.pixnet.net/blog/post/90543424-%3C%E7%B1%B3%E5%90%84%E8%AA%AA%3E-%E5%93%81%E7%89%8C%E8%88%87%E5%BE%97%E7%8D%8E%E7%B4%80%E9%8C%84-
6.17	http://www.fanpop.com/clubs/courage-the-cowardly-dog/images/20481421/title/courage-cowardly-dog-photo
6.18	http://www.mtv.com/news/2123871/adventure-time-food-quiz/
6.19	http://www.cartoonnetworkhq.com/downloads/chowder-1
6.20	王登鈺提供
6.21	王登鈺提供
6.22	張晏榕攝
6.23	邱士杰提供
6.24	邱士杰提供
6.25	劉晏呈提供
6.26	楊子新提供
6.27	楊子新提供
6.28	楊子新、劉晏呈提供

Chapter 7

圖號	圖片來源
7.1	張晏榕製 張晏榕製
7.2	張晏榕製
7.3	http://www.opinion22.com.ar/nota.php?notaId=2865
7.4	https://animateimaginaryworlds.files.wordpress.com/2015/01/animation-principles-pdf1.pdf
7.5	http://www.allocine.fr/film/fichefilm-183772/photos/detail/?cmediafile=19650172
7.6	https://fr2eso.wikispaces.com/AZUR+ET+ASMAR
7.7	http://www.listal.com/viewimage/4416612
7.8	https://nerdramblesblog.wordpress.com/author/scoutbonk/
7.9	http://www.dailymotion.com/video/x700s6_frank-film-frank-mouris-1973_creation
7.10	http://festival.south.org.tw/2009244712951820316 21697.html
7.11	http://www.mask9.com/node/112837

圖號	圖片來源
7.12	謝文明提供
7.13	謝文明提供
7.14	謝文明提供
7.15	http://coyoteprime-runningcauseicantfly.blogspot.tw/2013/10/chet-raymo-psalm-5011.html

Chapter 8

圖號	圖片來源
8.1	https://mubi.com/films/sand-or-peter-and-the-wolf
8.2	https://www.youtube.com/watch?v=NGWSYrgB6gM
8.3	http://www.obekti.bg/chovek/starect-i-moreto-edna-ruska-animaciya-nagradena-s-oskar-po-romana-na-heminguey
8.4	張晏榕攝
8.5	張晏榕攝
8.6	http://lucilagerelli-imd2010.blogspot.tw/
8.7	張晏榕攝
8.8	張晏榕攝
8.9	張晏榕攝
8.10	張晏榕攝
8.11	張晏榕攝
8.12	張晏榕攝
8.13	https://www.youtube.com/watch?v=zvXdp6HRXQs
8.14	邱禹鳳提供
8.15	http://www.studio2talks.com/archives/1103
8.16	http://eximacau.blogspot.tw/2012/11/mindscape.html

Chapter 9

圖號	圖片來源
9.1	http://www.denofgeek.com/movies/coraline/32025/coraline-and-the-value-of-scary-family-films
9.2	http://www.amazon.com/Mary-Max-Toni-Collette/dp/B00366E1E6
9.3	http://blog.slurpystudios.com/animation-studio-in-london-colney/
9.4	https://animationstories.wordpress.com/2012/03/04/animated-gogol-alexandre-alexeieffs-the-nose-1963/
9.5	http://www.snipview.com/q/Czech_animation
9.6	https://mubi.com/films/the-great-cognito
9.7	張晏榕攝

9.8	張晏榕攝
9.9	張晏榕攝
9.10	張晏榕攝
9.11	張晏榕攝
9.12	http://wall.alphacoders.com/big.php?i=248675&lang=Chinese
9.13	張晏榕攝
9.14	http://www.appledaily.com.tw/realtimenews/article/new/20140610/413401/
9.15	張晏榕攝
9.16	http://www.indpanda.com/#!films/galleryPage
9.17	http://moviepilot.com/posts/3636208
9.18	黃勻弦、唐治中提供
9.19	黃勻弦、唐治中提供
9.20	黃勻弦、唐治中提供
9.21	張晏榕攝

Chapter 10

圖號	圖片來源
10.1	http://artoffice.org/t/youngprojects/
10.2	張晏榕繪
10.3	張晏榕提供
10.4	張晏榕提供
10.5	張晏榕據《Inspired 3D Short Film Production》繪
10.6	http://nerdipop.co.za/really-scary-kids-movies-monster-house-2/
10.7	http://blog.sina.com.tw/30gh/article.php?entryid=578590
10.8	http://www.redalien.com.tw/webc/html/animation/show.php?num=17
10.9	http://www.redalien.com.tw/webc/html/animation/show.php?num=16
10.10	http://www.redalien.com.tw/webc/html/animation/show.php?num=21
10.11	http://www.plurk.com/p/k7rfd7
10.12	http://studio2animation.blogspot.tw/
10.13	兔子創意股份有限公司提供
10.14	兔子創意股份有限公司提供
10.15	http://blog.udn.com/fff9486/4541526
10.16	http://blog.udn.com/fff9486/4541526
10.17	http://traces.xanthus.com.tw/Download.html
10.18	http://yameme.xanthus.com.tw/Download_B.html
10.19	王尉修提供